国家出版基金项目
NATIONAL PUBLICATION FOUNDATION

海峡两岸剪纸艺术

口述史

海峡两岸民间工艺口述史丛书

李豫闽 \ 主编

贺瀚 \ 著

海峡出版发行集团
THE STRAITS PUBLISHING & DISTRIBUTING GROUP | 福建教育出版社

图书在版编目（CIP）数据

海峡两岸剪纸艺术口述史/贺瀚著. —福州：福建
教育出版社，2018.6
　（海峡两岸民间工艺口述史丛书/李豫闽主编）
　ISBN 978-7-5334-7940-4

　Ⅰ.①海…　Ⅱ.①贺…　Ⅲ.①海峡两岸－剪纸－民间
工艺－工艺美术史　Ⅳ.①J528.1

中国版本图书馆 CIP 数据核字（2017）第 294402 号

福建文艺发展专项资金资助项目

海峡两岸民间工艺口述史丛书

李豫闽　主编

Haixia Liang'an Jianzhi Yishu Koushushi

海峡两岸剪纸艺术口述史

贺　瀚　著

出版发行　福建教育出版社
　　　　　　（福州市梦山路 27 号　邮编：350025　网址：www.fep.com.cn
　　　　　　　编辑部电话：0591－83786569　83786691
　　　　　　　发行部电话：0591－83721876　87115073　010－62027445）
出 版 人　江金辉
印　　刷　福州华彩印务有限公司
　　　　　　（福州市福兴投资区后屿路 6 号　邮编：350014）
开　　本　787 毫米×1092 毫米　1/12
印　　张　17.5
字　　数　295 千字
插　　页　2
版　　次　2018 年 6 月第 1 版　2018 年 6 月第 1 次印刷
书　　号　ISBN 978-7-5334-7940-4
定　　价　198.00 元

如发现本书印装质量问题，请向本社出版科（电话：0591－83726019）调换。

总　序

为何要用口述历史的方式做民间工艺研究？

在文字出现之前，口述和记忆是人类文化传播的途径。游吟诗人与部落祭司可能是最早的历史学家，他们通过鲜活的语言与生动的叙述，将记忆、思想与意志诚恳地传递给下一代。渐渐地，人类又发明了图画、音乐与戏剧，但当它们尚在雏形之时，其他一切的交流媒介都仅仅作为口头语言的辅助工具——为了更好地讲述，也为了更好地聆听。

文字比语言更系统，更易于辨识，也更便于理解。文字系统的逐渐成形促使人们放弃了口头传授，口头语言成为了可视文字的辅助，开始被冷落。然而，口述在人类的文明中从未消逝，它们只是借用了其他媒介的外壳，悄然发生作用。它们演化成了宗教仪式与节庆祭典，化身为民间歌谣与方言戏剧，甚至是工匠授徒时的秘传心诀，以及祖母说给儿孙听的睡前故事。

18世纪至19世纪的欧洲，殖民活动盛行，社会科学迅速发展，学者们在面对完全陌生的文明时，重新认识到口述历史的重要性。由此，口述历史重新回到主流学术界的视野中，但仅仅作为人类学和社会学等学科的辅助研究方法，仍处于比较次要的地位。

20世纪初，欧洲史学界掀起了一股"新史学"风潮，反对政治、哲学和意识形态对历史研究的干扰，提倡从人的角度理解历史。在这样的大背景下，口述史研究迅速地流行开来，在美国和欧洲形成了两种不同的研究模式：以哥伦比亚大学与加州大学伯克利分校为学术核心的美国口述史项目，大多倾向"自上而下"的研究模式，从社会精英的个人经历着手，以小见大；英国则以"自下而上"的方式审视历史，扎根于本土文化与人文传统，力求摆脱"官方叙事"的主观影响。

长久以来，口述史处在一种较为尴尬的处境：不可或缺，却又不受重视。传统史学家认为，口头语言相较于书面文字与历史文物，具有随意性、主观性和不确定性等特点，进行信息传递时容易出现遗漏和曲解，因此口述史的材料长期被排除在正式史料之外。

随着时间的推移，口述史的诸多"先天缺陷"在"二战"后主流史学的转向过程中，逐步演化为"后天优势"。在传统史学宏大史观的作用下，个人视角与情感表达往往被忽略，志怪传说与稗官野史在保守派学者眼中不足为信，而这些宝贵的历史资源，正是民族与国家生命力之所在：脑海中的私人记忆，不会为暴政强权所篡改；工匠师徒间的口传心授，在一代又一代的传承与实践中历久弥新；目击者与亲历者的现身说法，常常比一切文字资料更具有说服力。

口述史最适于研究的对象有三：一是重大历史事件的个人视角；二是私密性较强的领域与行业；三是个人经历与历史进程之间的交融与影响。当我们将以上三点作为标准衡量我们的研究对象——海峡两岸民间工艺美术时，就能发现口述史作为方法论的重要意义。

首先，以口述史的方式来研究民间工艺，必然凸显其民间性，即"自下而上"的视角。本质上说，是将历史研究关注的对象从精英阶层转为普通人民大众；确切地说，是关注一批既普通又特别的人群——一批掌握家族式技艺传承或由师徒私授培养出的身怀绝技之人，把他们的愿望、情感和心态等精神交往活动当作口述历史的主题，使这些人的经历、行为和记忆有了进入历史的机会，并因此成为历史的一部分。甚至它能帮助那些从未拥有过特权的人，尤其是老年手工艺从业者，逐渐地获得关注、尊严和自信。由此，口述史成为一座桥梁，让大众了解民间工艺，也让处于社会边缘的匠师回到主流视野。

其次，由于技艺传承的私密性和家族式内部传衍等特点，民间工艺的口述史往往反映出匠师个人的主观视角，即"个人性"的特质。而记录由个人亲述的生活、工作和经验，重视从个人的角度来体现历史事件，则如亲历某一工程的承揽、施工、验收、分红等。尤其是访谈一些有丰富实践经验的年长匠师时，他们谈到某一个构思或题材的出现过程，常常会钩沉出一段历史，透过一个事件、一场风波，就能看出社会转型期的价值观变革，甚至工业技术和审美趣味上的改变。一个亲历者讲述对重大事件的私人记忆，由此发掘出更多被忽略的史料——有可能是最真实、最生动的史料，这便是对主流历史观的补充、修正或改写。

民间艺人朴实无华的语言，最能直接表达出他们的审美趣味和价值追求。漳浦百岁剪纸花姆林桃，一辈子命运坎坷。

她三岁到夫家当童养媳，十三岁与丈夫成亲，新婚第二天丈夫出海不归，她守了一辈子寡。可问她是否觉得自己一生不幸时，她说："我总不能天天哭给大家看，剪纸可以让我不去想那些凄惨和苦痛。"有学生拿着当地其他花姆十分细腻的剪纸作品给她看，她先是客气地夸赞几句，接着又说道："细致显得杂，粗犷的比较大方！"这就是林桃的美学思想。林桃多次谈到，她所剪的动物形象，如猪、牛、羊，都是她早年熟悉但后来不再接触的，是凭借记忆剪出形态的，而猴子、大象、乌龟等她没见过的动物，则是凭想象，以剪纸表现出想象的"真实"。

最后，口述史让社会记忆成为可能。纯粹的历史学研究，提出要对历史进行多层次、多方面的综合考察，力图从整体上去把握它，这仅凭借传统式的文献和治史的方法很难做到，口述史却有其得天独厚的优势。例如，采访海峡两岸非物质文化遗产代表性传承人，通过他们的口述，往往能够获得许多在官修典籍、方志、艺文志中难以寻见的珍贵材料，诸如家族的移民史、亲属与家族内部关系、技艺传承谱系、个人生命史，抑或是行业内部运作机制与生产方式等。这些珍贵资料，可以对主流的宏大叙事史学研究提供必不可少的史料补充。

从某种意义上说，民间工艺口述史的采集，还具有抢救性研究与保护的性质。因为许多门类工艺属于稀缺资源，传承不易，往往代表性传承人去世，该项技艺就消失了，所谓"人绝艺亡"正是这个道理。2002年，我与助手赴厦门市思

明区采访陈郑煊老人，当时他已九十多岁高龄。几年后，陈老去世，福建再无皮（纸）影戏传承人。2003 年，我采访了东山县铜陵镇剪瓷雕传承人孙齐家，他是东山关帝庙山川殿剪瓷雕制作者（关帝庙 1982 年大修时，他与林少丹对场剪黏）。两年后，孙先生去世，该技艺家族中仅有其子传承。2003 年至 2005 年，福建师范大学美术学院师生数次采访泉州提线木偶表演艺术家黄奕缺，后来黄奕缺与海峡对岸的布袋戏大家黄海岱同年先后仙逝，成为海峡两岸民间艺术界的一大憾事。

福建文化是中原汉文化南迁的一个分支，是中华文化的重要组成部分。历史上，漳、泉不少汉人移居台湾，并将传统工艺的种类、样式带到台湾。随着汉人社会逐步形成，匠师因业务繁多而定居台湾，成为闽地传统民间工艺传入台湾的第一代传人。历经几代传承，这些工艺种类的技艺和行规被继承下来。我们欣喜地看到，鹿港小木花匠团锦森兴木雕行会每年仍在过会（行业庆典），这个清代中期传入台湾的专门从事建筑装饰和佛像雕刻的行会仍在传承。由早期的行业自救演化为行业自律的习俗，正是对文化传统的尊崇和坚守。

清代以降，在台湾开佛具店的以福州人居多；木雕流派众多，单就闽南便分为永春、泉州、同安、漳州等不同地域班组；剪瓷雕、交趾陶认平和人叶王为祖，又有同安潮汕人从业；金银饰品打造既有福州人，亦有闽南人、潮汕人；织绣业则以福州人居多。可以说，海峡两岸民间工艺的传承与发展，充分说明了闽台同根同源，同属于中华文化的重要组成部分，福建是台湾民间工艺的原乡，台湾是福建民间工艺

的传播地。我们还应该认识到，中原文化传至福建，极大地推动了当地的生产和建设，在漫长的融合发展过程中，逐渐产生了文化在地性的特征。同样，福建民间工艺传播到台湾，有其明确的特点，但亦演变出个性化的特征，题材、内容、手法上均有所变化。尤其新近二十年，台湾在文化创意产业发展浪潮的推动下，有了许多民间工艺的创造，并在"深耕在地文化"方面进行了许多有意义的实践，使得当地百姓充分认识到传统文化是祖先留给后人取之不尽用之不竭的财富和资源，珍惜和保护文化遗产是每个人的职责。这点值得我们学习借鉴。

如此看来，海峡两岸民间工艺口述史的研究目的不能仅局限在对往事的简单再现，而应深入到大众历史意识的重建上来，延长民族文化记忆的"保质期"，使得社会大众尤其是年轻一代，能够理解、接纳，甚至喜爱传统文化。诚如当代口述史学家威廉姆斯（T.Harry Williams）所说："我越来越相信口述史的价值，它不仅是编纂近代史必不可少的工具，而且还可以为研究过去提供一个不同寻常的视角，即它可以使人们从内心深处审视过去。""海峡两岸民间工艺口述史丛书"能够在揭示历史深层结构方面做出自己独特的贡献，而且还能对"文化台独"予以反驳。

福建师范大学美术学院对海峡两岸民间工艺的田野调查，始于 20 世纪 50 年代。1950 年，吴启瑶先生曾沿着福建沿海各县市，搜集福鼎饼花和闽中、闽南木版年画资料进行研究。1990 年，我与浙江美术学院版画系大一在读学生邱志

杰,以及漳州电视台对台部副主任李庄生、慕克明,在漳州中山公园美术展览馆二楼对漳州木版年画传承人颜文华兄弟及三位后人进行采访拍摄;1995年,我作为福建青年学者代表团成员访问台湾,开启对海峡两岸民间工艺的田野调查。

2005年大年初五,我与硕士生黄忠杰、王毅霖等从漳州出发,考察漳浦、云霄、东山、诏安等县的剪瓷雕、金漆画、木雕、彩绘等,对德化和永安的陶瓷、漆篮、制香工艺,以及泉州古建筑建造技艺进行走访和拍摄,等等。2006年8月,我与硕士生黄忠杰应台湾成功大学邀请,对台湾本岛各县市进行为期一个月的田野调查,走访了高雄、台南、屏东、嘉义、台东、彰化、台中、台北的二十多位"传统艺术薪传奖"获奖者,考察了木雕、石雕、彩绘、木偶头雕刻、交趾陶、剪瓷雕、陶瓷、捏面、纸扎等项目。2007年5月,福建师范大学建校一百周年之际,在仓山校区邵逸夫科学楼举办了"漳州木雕年画展览"。2007年夏,福建师范大学美术学专业师生与台湾成功大学艺术研究所师生组成"闽台民间美术联合考察队",对泉州、厦门、漳州三地市的传统工艺、样式及土楼建造工艺进行考察。近年来,学院先后承担了《中国设计全集·民俗篇》(商务印书馆2013年出版)、《中国木版年画集成·漳州卷》(中华书局2013年出版)、《中国剪纸集成·福建卷》(在编)、《中国少数民族设计全集·畲族卷》(在编)、《中国少数民族设计全集·高山族卷》(在编)的撰写任务,成为南方"非遗"研究与保护,以及民间工艺研究的重要基地。这些工作都为本套丛书的编写奠定了坚实的基础。

编辑出版本套丛书的构想,得到了福建教育出版社原社长黄旭先生的鼎力支持,双方单位可以说是一拍即合。黄旭先生高瞻远瞩,清醒地意识到海峡两岸民间工艺口述史作为"新史学"研究的价值和意义,同时因为涉及海峡两岸,更显出意义非同凡响;林彦女士作为丛书的策划编辑,承担了大量繁重的项目组织和协调工作,使丛书编写和出版工作有序地推进。另外还有许多出版社同仁为此付出了辛苦劳动,一并致谢!

李豫闽

2017年7月10日

目 录

前　言

撰写本书的意图是为了拓展海峡两岸剪纸艺术史的广度和深度，通过剪纸艺人自述个人的生活和经验，以及对剪纸历史的记忆和认识，对海峡两岸剪纸艺术进行多层次、多方位的综合考察，发掘在传统的文献和治史方式下，海峡两岸剪纸艺术容易被忽视的侧面和被遗忘的段落，对宏大叙事的海峡两岸剪纸艺术史学研究提供必不可少的文献补充，填补史料空白。

本书集中采访了闽台14位剪纸艺人（福建10位，台湾4位）。福建剪纸的采访对象选择标准是按照本系列丛书的规划要求，基本囊括了福建最具代表性的、剪纸艺术成就最高的剪纸艺人，她们分别是：漳浦县的陈秋日、张峥嵘、高少萍、欧阳艳君，泉州市的黄丽凤，福州市的吴文娟，柘荣县的袁秀莹、郑平芳、孔春霞，以及浦城县的周冬梅。当然，福建剪纸艺人人数众多，分布的范围广泛，遍及八闽大地，选择以上两市三县的艺人，还是侧重于从她们的专业成熟度和社会影响力方面考量。她们从艺时间长，剪纸经验丰富，剪纸作品得到社会的广泛认可，基本可以代表福建剪纸艺术的现状。我在广泛查阅受访人的文献记录和新闻报道，以及与受访人接触、熟悉、交谈的基础之上，制订了访谈提纲。访谈基本上依循两个原则：一是剪纸艺人个人剪纸人生的重要节点；二是剪纸艺人亲身经历的剪纸历史大事件。在实际访谈过程中，因偶发情况会调整访谈话题。

台湾剪纸的采访对象事先预约到的仅有台北的洪新富，

因洪先生曾经来福州参加剪纸艺术交流，经吴文娟老师的推荐，得以预约并准备采访提纲。通过洪先生，又采访到长期推动剪纸教育的吴望如校长。台湾剪纸名望很高的李焕章老人于2015年过世，我到台湾后，在台北中山纪念馆约到李焕章老人的女儿李圣心女士。吴耿祯是台湾知名的剪纸新锐、实验艺术家，经我不懈努力，多方打听，终于成功预约。虽然台湾剪纸艺人因信息缺失和文献查找困难，有随机采访的情况出现，但通过以上4位，还是能基本勾勒出自1949年以来台湾的剪纸艺术状况。

本书在编写过程中，对剪纸艺人访谈的原始录音做了必要的编辑。原始录音中存在方言、各种口语、重复，以及前后时序混乱等情况，为了顾及文本的可读性，我将原始录音稿做了必要的修正和调整，但以客观保留口述的原始信息为第一要素，不做推演和评判处理。在整理原始录音稿的过程中，对出现空白、漏洞和可能引起误解的地方，我通过电话、微信、邮件、回访受访人等方式，做了进一步的考证、核实、查漏补缺。为尊重受访人，文字成稿后，第一时间交由受访人审阅。在受访人发现一些信息或文字错误后，又再次做了修改。虽然把录音整理成文字，又将原始文字稿做必要梳理以方便阅读的做法，使访谈时双方的对话速度、受访人的方言和普通话的转换、受访人语音语调所包含的意义等信息难以表现出来，存在先天的问题和缺陷，但我还是认为，本书以口述史的方式呈现海峡两岸的剪纸艺术，内容丰富、个案

鲜活、开卷有益。

本书在成稿过程中，尽量保持中立，不带偏见和偏好，客观呈现访谈内容。但我参与其中，其实有自己的价值判断和感悟，访谈期间也坚持写访谈日记，这部分的个人痕迹，主要通过正文中的"访谈手记"呈现。

从闽北到闽南、从台北到台南，通过走访这14位剪纸艺人，以及对当地的剪纸田野调查，海峡两岸剪纸艺术的状况在我眼里得以更为具体且生动的呈现，也让人深刻地感受到海峡两岸剪纸艺术的差异。

近年来，福建剪纸活动的开展受政府文化部门的影响很大，绝大多数剪纸艺人需要积极参加各项剪纸比赛，以作品获奖的优异状况，参与评选从国家到地方不同级别的非遗传承人、工艺美术大师、专业技术能手等头衔，以便在行业内得到认可，从而获取专业发展的机会与便利。政府参与这项民间艺术的当代发展与再生是把双刃剑。其正面影响是：让人们看到在剪纸艺术逐渐失去原生民俗土壤与生活实用的状况下，还有人愿意拿起剪刀，保留这份民族文化符号与记忆，并且看到剪纸艺术在当下蓬勃发展，积极融入当代美学。其负面影响是：以上头衔、名号的评判标准存在片面性，也可能存在虚假状况，使剪纸的动因显得比较复杂，让剪纸艺人应付一大堆与剪纸艺术无关的事情，也影响了剪纸的发展，让一些真正热爱剪纸艺术的人望而却步。

台湾剪纸艺术的存在也与相关部门的重视有关。比如李焕章老人从大陆到台湾后，能够重新拾起剪纸技艺，与来自台湾防务部门的推广有关。李焕章老人还受台湾主管教育的部门委托，开展剪纸艺术普及教育。在李焕章老人去世的前一年，他被台湾主管文化的部门指定为"重要传统艺术保存者"，这是对他一生在剪纸艺术上不断发展创新，不断教育推广，并且完成了不少杰作的一种认可。吴望如校长能够长达十几年坚持在新北市推动剪纸艺术教育，与他作为新北市艺术教育委员有很大关系。但我看到的台湾剪纸艺术状况，确实比较纯粹，其更多动因还是来自于个人对剪纸艺术的热爱。虽然台湾剪纸艺术在声势和社会影响力方面远不如福建剪纸艺术，但我感觉这门小众的民间艺术在台湾活得健康且自在。吴耿祯的剪纸艺术在国际舞台的绽放，也使人不敢小觑台湾剪纸艺术的成就。

希望通过本书的努力，让读者能够清晰地看到海峡两岸剪纸艺术的真实状况，也希望本书的内容能成为致力于剪纸艺术研究的同仁的一手资料。同时，还希望本书能使读者寻觅到一些让其感动的地方。

贺瀚

2017年7月于福州市仓山区首山路

第一章　漳浦剪纸艺术

第一节　漳浦剪纸艺术概述

漳浦是福建省漳州市南部的一个沿海县，漳浦传统的民间剪纸主要以日用的各类礼花、供品花，以及绣样为主，带有独特的地方民俗色彩，具有浓郁的生活气息。《漳浦县志》记载"元夕自初十放灯至十六夜，乃已神祠家庙，或用鳌山运傀儡，张灯烛，剪采为花，备极工巧"的古时情景，极大丰富了关于漳浦剪纸的想象。早在20世纪50至60年代，漳浦剪纸就得到文化部门的重视，有组织和参与相关外贸剪纸活动，也有开展剪纸普查与剪纸资料搜集工作，因此保存有一批剪纸老人的珍贵资料，以及相当数量的传统剪纸样本。这些资料和样本，较为具体、生动地展现出闽南沿海农村传统的生活特色与审美趋向。漳浦剪纸艺人基本上都是女性，当地尊称这些善于剪纸的老艺人为"花姆"。

到20世纪90年代左右，在众多漳浦剪纸花姆中开始有"四大神剪"的说法。这"四大神剪"是指漳浦最著名的4位剪纸花姆，她们分别是陈金[①]、黄素[②]、林桃、陈匏来。她们的作品集中代表了漳浦剪纸的特色：阳剪为主，阴剪为辅，线条简练，构图丰满，风格朴拙。其中，陈金和黄素是20世纪50年代出名的。她俩的剪纸题材多为花鸟、人物，也

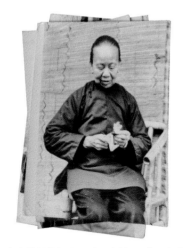

漳浦剪纸花姆老照片　高钱厚 藏　贺瀚 摄

① 陈金，乳名金娘，漳浦县绥安镇花姆，漳浦剪纸写实风格的开创者。年轻时，陈金的描摹能力就很强，相传看过一场社戏，第二天就能把戏中人物剪成底样，绣在布上，能够在一顶童帽上绣十个细小的戏剧人物，而且清晰可辨。她的剪纸技艺精湛，刀法娴熟，对一些民间传统题材能够写实地表现出来。中华人民共和国成立后，紧跟时代发展步伐，陈金创作了一批反映社会主义新生活的现代剪纸，颇具时代特征。其作品整体上来看，精巧细致，重视空间布局，构图疏密有致，节奏明快。

② 黄素，漳浦县旧镇镇狮头村人，中国民间剪纸研究会理事。黄素从小刻苦钻研剪纸艺术，15岁时就已是乡里出了名的剪纸能手。20世纪50年代开始参与与剪纸有关的一些创作和教学，其作品被选送省里参展。1962年被授予"福建省劳动模范"称号。1965年被引进到漳州工艺社工作，成为漳浦县第一个专业剪纸艺人。20世纪80年代，黄素被县文化馆聘为剪纸教员，数十年如一日，专门从事剪纸创作和传承工作。目前活跃在剪纸艺术界的陈秋日、张峥嵘、高少萍等人都出自她的门下，她为弘扬民间剪纸艺术做出了突出的贡献。

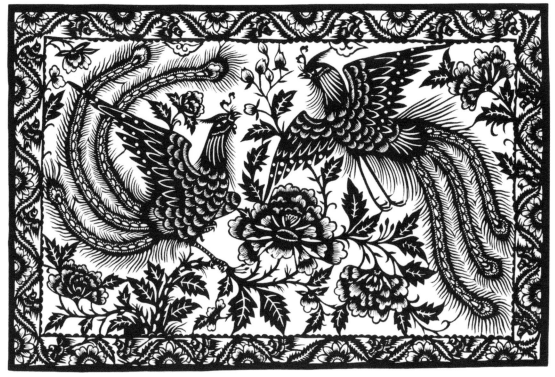

黄素《双凤富贵图》　漳浦县文化馆 藏　贺瀚 摄

过程。张峥嵘是目前漳浦剪纸第三代传承人中的老大姐，又是黄素老人的外孙女。她结合从小练就的本土芗剧舞台表演经验，极大地发展了剪纸艺术现场剪纸的表现性。高少萍是目前漳浦剪纸的领军人物，名望很高。欧阳艳君在漳浦剪纸的艺术本体上多有思考和深入实践，深得漳浦剪纸真传。除了她们，还有李小燕、陈燕榕、游金美、卢淑蓉、陈丽娜等一大批优秀漳浦剪纸传承人。漳浦老、中、青、少四代剪纸传承人，吸纳了大江南北各种艺术流派的营养，与时俱进，各具特色，不少作品在国内外举办的大赛中获奖。

有事件、场景与戏剧等，古朴生动，剪法细腻。她俩的作品中借鉴漳浦传统刺绣的针法而开创的排剪已出现，并成为漳浦剪纸极具代表性的特征之一。林桃和陈匏来两位老人是20世纪80年代剪纸普查时发现的，她俩的剪纸造型简约明朗、粗犷奔放，体现出另外一种质朴强健的民间艺术感染力。

2006年，漳浦剪纸被确定为福建省级非物质文化遗产；2010年，漳浦剪纸作为中国剪纸的子项，被列为世界级非物质文化遗产。目前，漳浦剪纸国家级非物质文化遗产项目代表性传承人有1人——陈秋日，省级非物质文化遗产项目代表性传承人有3人——张峥嵘、高少萍、欧阳艳君。陈秋日是漳浦剪纸的"活化石"，她在20世纪60年代便开始参与剪纸活动，历经60多年，亲历了漳浦剪纸现代发展的整个

漳浦剪纸源远流长，是千百年来漳浦人民创造并享受的文化，是民众的智慧创造并形成的具有地域特色的一种艺术，它见证了漳浦民间习俗演化的进程，对了解漳浦民俗、闽南民俗，进而陶冶民情民风具有积极的意义。如今漳浦剪纸已被世界认可，并在对内、对外的文化建设和交流中发挥作用和产生影响。

林桃《涎围花》　漳浦县文化馆 藏　贺瀚 摄

第二节 漳浦剪纸艺术口述史

一、陈秋日："剪纸就是要讲究丰满。"

【人物名片】

陈秋日，1948 年出生，福建省漳浦县人，国家级非物质文化遗产剪纸项目代表性传承人，漳浦县剪纸协会主席。师承 1949 年以来漳浦第一代著名剪纸艺人陈金，延续了陈金剪纸的纤巧细腻。陈金去世后，又承袭了"八闽第一剪"黄素写实、细腻的艺术风格。1965-1966 年，于漳浦县手工业合作社联合社从事剪纸出口工作；1978-1988 年，于漳浦县绥安镇文化站从事群众文化工作；1988-2003 年，于漳浦县文化馆从事剪纸工作；2003 年，从漳浦县文化馆退休。剪纸作品，构图端庄大气，刻画纤毫毕现，神韵饱满浓厚，意味深远绵长，既继承传统又自成一家，是南方剪纸的典型代表，具有很高的收藏价值和欣赏价值。

陈秋日个人照 林莉卿 摄 陈燕榕 提供

【访谈手记】

我们到漳浦第一个拜访的剪纸传承人是陈秋日老师，她在福建剪纸界属于老前辈。我之前查看相关文字材料，发现陈秋日的名字早就出现在 20 世纪 60 年代的文字材料中。到 20 世纪 80 年代，陈秋日已经是非常活跃的一个人了。我想象中的陈秋日老师应该是一位白发苍苍的老人，但仔细查看她的出生年月，得知她没那么老。很期待见到这位漳浦剪纸的"活化石"。

我们一行人上午 10 点赶到陈秋日剪纸艺术馆，秋日老师已经站在门口等着我们了，只是没想到她手

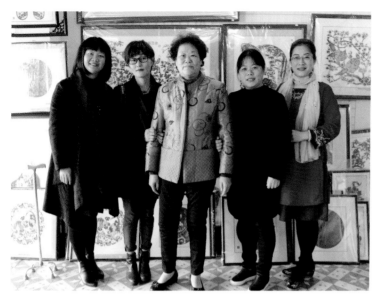

陈秋日（中）与作者（右二）等人合影

纸的认知。

【访谈内容】

访谈时间：2017年2月9日上午

访谈地点：漳浦县陈秋日剪纸艺术工作室

访谈人：贺瀚

受访人：陈秋日

出席者：陈燕榕（漳浦剪纸第三代传承人、陈秋日儿媳妇），卢新燕（福州大学厦门工艺美术学院教授），陈巧华（漳浦剪纸第三代传承人）

记录：贺瀚

校验：陈燕榕、贺瀚

里还挂着一根拐杖。原来，秋日老师半年前摔了一跤，盆骨受伤，至今还没有好利落，走路的时候还需要拐杖支撑一下。这一大半年折腾下来，剪纸艺术馆的事情基本都是媳妇陈燕榕在打理。陈燕榕是秋日老师的得力助手，乖巧懂事，勤奋好学，如今已是漳浦剪纸的重要新生力量。

坐定之后，秋日老师慢慢打开话匣子，给我们讲述了她这半个多世纪剪纸历程中的重要节点。故事太长，时间有限，秋日老师只能捡其中的一点点给我们"见见世面"。我们听得最入迷的是她绘声绘色地描述林桃老人的细节，特别是用闽南话学林桃老人的腔调，让我们真切地感受到一个海边渔村剪纸老阿婆的真性情，真是好生动，与之前阅读专家评析林桃老阿婆的文章感受是完全不一样的。

秋日老师对剪纸风格的认识、对剪纸市场的思考，观点都很朴实，也很有道理。访谈时间匆匆，很多细节来不及追问，但以下的访谈文字，还是足以丰富我们对漳浦剪

1. 跟陈金老师学剪纸。

贺瀚：秋日老师，您什么时候开始接触剪纸的？

陈秋日：1961年开始的。我是在漳浦县文化馆学习剪纸，从第一期就开始学了。我是1948年出生的，那时候才10多岁，是漳浦比较早进入剪纸这一行业的人。

贺瀚：跟谁学呢？

陈秋日：跟陈金老师。每天

陈金《武松打虎》 漳浦县文化馆 提供

晚上，我和另一个学剪纸的姐妹去陈金老师家里接她过来上课。下课后，我们又送她回去。我们是比较尊重老师的。她当时已经很老了，可以说是那些老艺人中最老的，跟我奶奶差不多同一个辈分。

贺瀚：她当时高寿是？

陈秋日：80多岁。我奶奶那时候剪纸的花样都是从陈金老师那拿来的。陈金老师的作品差不多都是刺绣用的，很多花样。之前漳浦艺术馆有保存陈金老师的作品，对剪纸感兴趣的人，会比较珍惜这些。

贺瀚：秋日老师，你们当时剪纸有做出口贸易，是吗？

陈秋日：是的。我是从1961年开始学的，我记得到1965年的时候，我们就被县手联社（漳浦县手工业合作社联合社）招去做剪纸出口，当时手联社成立了一个美术工艺社，专门做剪纸出口。

贺瀚：哪里来的订单？

陈秋日：我记得是北京那边来的外贸订单，就我们几个师徒做。

贺瀚：怎么给你们算工钱呢？

陈秋日：计件的，一个月能有20至30元钱，在当时算不少了。临时工有时候是18元。我记得很清楚的，因为陈金老师那一年刚好过世了。

贺瀚：陈金老师过世得好早。

陈秋日：也是高寿，88岁过世的，之后剪纸出口就剩下黄素、陈娇①、蔡面②这些老艺人了。当时手联社的领导对我们非常重视，他说我们这些人都是赚外汇的。在20世纪60年代的时候，我们都是赚美元的。

贺瀚：那是，也是为国家做贡献。主要出口哪些国家呢？

陈秋日：东南亚。当时因为年轻，什么事情也没有问，整天就傻傻地喜欢剪纸。但是做的时间不长，1966年"文化大革命"以后就不做了，因为剪纸被当成"四旧"了。

贺瀚：那些出口的剪纸是一些什么样的花样图案？

陈秋日：就是一些八仙什么的，还有博古、花瓶之类的。

贺瀚：你们是自己设计、自己剪吗？

陈秋日：不是。当时我们这十几个剪纸的都不会画画，

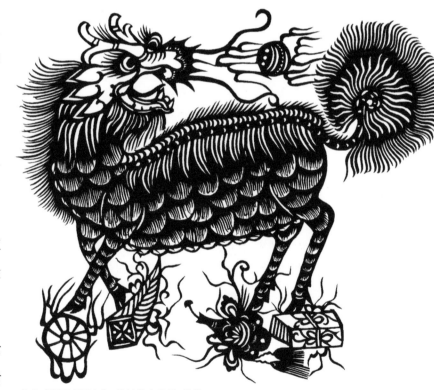

黄素《麒麟送四宝》 漳浦县文化馆 提供

① 陈娇，漳浦县霞美镇刘坂村人，漳浦县民间工艺美术研究会会员，漳浦县剪纸刺绣能手。其剪纸构图紧密粗犷，作品内容多以戏剧人物和海边生活情趣为主，富有朴实的乡土气息。

② 蔡面，漳浦县霞美镇刘坂村人，漳浦县民间工艺美术研究会会员。从小喜爱剪纸、刺绣。创作题材以花鸟、鱼蟹、博古图案等为内容。

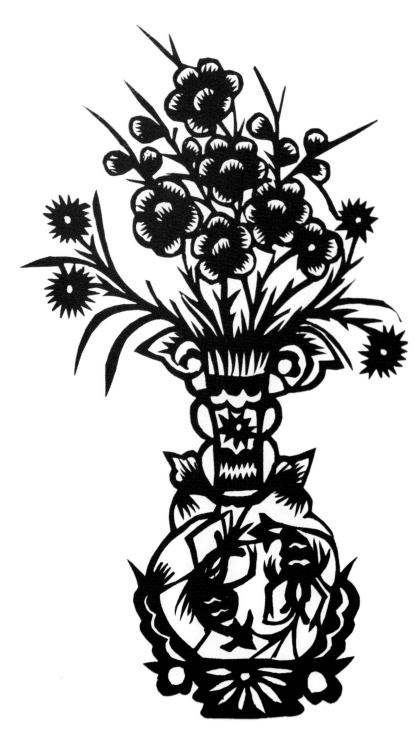

蔡面《瓶花图》 漳浦县文化馆 提供

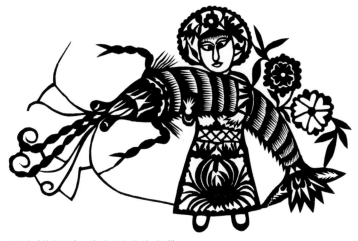

陈娇《抱虾图》 漳浦县文化馆 提供

有专门的民间画师负责画画。我记得有一个是专门画庙画的，就是画庙里面的壁画，他是个有一点造型能力的民间画师。还有一个是专门画床花的。以前那些床旁边的挡板都是要画花的，叫"床花"。以前的那些床很漂亮，不像现在款式这么简单。

贺瀚：画师的名字您还记得吗？

陈秋日：画床花的是陈正坤，他也是美术工艺社里面的社员。

贺瀚：美术工艺社是一个什么单位？

陈秋日：现在叫二轻联社，当时叫手联社。

贺瀚：手联社当时组织的都是民间艺人吗？

陈秋日：是的，都是做手工艺的，都是用手工做东西的。比如：做衣服、做绣花，还有做竹篮，都是属于手联社管的。

贺瀚：为什么外贸出口会到漳浦来定制剪纸？

陈秋日：当时也不清楚状况，因为年轻，傻傻的。

贺瀚：这边的剪纸民俗很多，也很出名，是吗？

陈秋日：是的。我调到文化部门以后，下乡时，曾经看

到人家贡品里面也有剪纸，叫"贡品花"。贡品花有筷子花、大猪花式样的。定亲或娶媳妇的时候，也需要用到剪纸，叫"礼花"，也就是"酒瓶花"，将剪的糖花、饼花套进酒瓶里。我们漳浦的剪纸之所以很细腻，是因为它跟刺绣有很密切的关系。之前它是作为刺绣的底样，以后慢慢从刺绣里面脱胎出来，变成一种独特的艺术。

贺瀚：你们剪一些八仙和博古这样的图案，就是把民俗剪纸发展成工艺品了。您刚才说你们只剪不画，那老师呢？陈金老师也不画吗？

陈秋日：哦，她有画。当时在文化馆，除了陈金老师外，还有一个美术老师叫吴昌和，他是浙江的美术大学毕业的，后来调回浙江了，当初是分配到漳浦来的。

贺瀚：您还记得陈金老师画的是什么吗？

陈秋日：那个时候，陈金老师会画一些好几辈人传下来的东西。这些东西被她继承下来了，再加上她很聪明，自己还会加一些想法画进去，所以，她的花样就很独特。

贺瀚：陈金老师的剪纸当时在县城里很出名，是吗？

陈秋日：大家都叫她"花婆"。听我奶奶说，这是因为她的丈夫用闽南语叫她时，发出来的音跟"花"字差不多，所以叫"花婆"。她丈夫是个地下党，去世的时候，还是县政府给办的丧事。

贺瀚：她有儿女继承她的剪纸吗？

陈秋日：她有个儿子，好像因为是革命家属，所以给安排在工商局里工作。

贺瀚：除了陈金老师之外，您还跟其他老师学习过剪纸吗？

陈秋日：1965年时，还有黄素、陈娇、蔡面三个老艺人

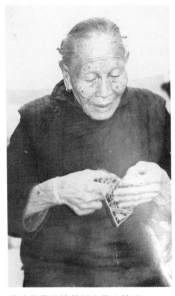

漳浦县佛昙镇剪纸老艺人陈匹
漳浦县文化馆 提供

漳浦县赤湖镇剪纸老艺人陈令
漳浦县文化馆 提供

在剪纸。她们都是当时文化部门挖掘出来的老艺人，现在都去世了。

贺瀚：这些剪花老太太都挺长寿，是吗？

陈秋日：大部分是70岁到80岁，最长的就是林桃，106岁。听我奶奶讲，当时的家庭妇女一般都是不出去赚钱的，主要是在家做家务和做一些刺绣之类的针线活。

2. 下乡去发掘老艺术家。

贺瀚：刚才讲到"文化大革命"开始了，就没有再做剪纸出口了，是吗？

陈秋日：没有再做了。要把我们安排到其他工厂里，我不去。

卢新燕：听说您曾去当老师，是吗？

陈秋日：是的。从1974年到1978年，整整4年时间，我都在民办的学校当老师。1978年的时候，调到漳浦县绥安

镇文化站了。

贺瀚：在文化站做过什么工作？

陈秋日：主要就是搞群众文化，还有就是下乡去挖掘老艺术家，像林桃就是我们那个时候挖掘出来的。20 世纪 80 年代，我们做过一次全县剪纸调查，主要就是调查所在地区有没有剪纸艺人等。很多人才，如陈匹①、陈令②就是那时被发现的。当时，人才最多的是佛昙镇。

陈燕榕：佛昙镇是离我们县城 50 公里左右的一个小镇。

陈秋日：很奇怪，我们发现每一个镇的剪纸风格都不同。佛昙镇剪纸的人很多，但是剪的图样都是一个模子出来的；杜浔镇那边剪的花就很漂亮，真的是贡品花，他们"拜拜"的那个场面很宏大。

贺瀚：旧镇镇的剪纸人才挺多？

陈秋日：对，陈匏来、林桃、黄素，都是那里的人，她们在不同的村。

贺瀚：林桃是 20 世纪 80 年代剪纸普查的时候发现的？

陈秋日：是的。她年纪大，但是讲话很幽默，记忆力也超常。白沙村里谁的生日是哪一天，她都记得。她 100 多岁了还在织网赚钱。她说她家的网都是她织的，光线不好也可以织，她的眼力很好。她大概活到 106 岁，在这之前的两年才没干活。她抱养了一个孩子，对她很孝顺。

贺瀚：劳动了一辈子。

陈秋日：是的。林桃很有经济头脑。别的老艺人剪的东西一般都是不讲价钱的，但是林桃会。福建省博物馆（现为福建博物院）的人要买她给小孩子周岁做的虎头帽，说："阿

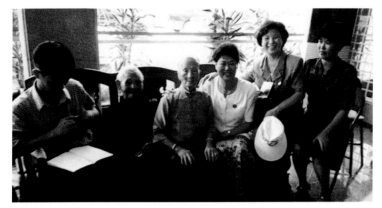

陈秋日（右三）和剪纸老艺人林桃（左二）、陈匏来（左三）合影 陈燕榕 提供

婆，这个 150 元给你买。"她说："不要啦，我要给我孙子留着做纪念啊。"人家提高到 200 元、300 元，她都不卖。最后提高到 600 元，她说："好了啦，你随便拿去吧。"把我们旁边的人逗得直笑。要请她剪纸，她都会剪的，但是要给她钱。她会有意地说："我织网比这个还赚钱，我不剪了，我要织网。"福建省博物馆的人拿了她的剪纸，给了她大概两三千元钱。我去帮她把钱拿回来，她马上拿了 200 元给我，说是给我买糖吃。大家都笑了，说林桃阿婆给我打回扣。

贺瀚：老阿婆头脑很清楚，反应很快。

陈秋日：是啊。我当时经常带人去她那儿买剪纸，但都没有那次福建省博物馆的人给的钱多。博物馆的人说，她这么老了，很难得，向她多收集一些，所以花了几千元钱买。其实之前我带人过去买，几百元就可以买到了。

贺瀚：您也有保存一点，是吗？

陈秋日：是啊。但是当时如果谁向我要，我就马上给了，就没有想到自己要留一些。

① 陈匹，漳浦县佛昙镇人。她的作品主要以线条为主，构图匀称，喜欢对称的剪法，作品具有佛昙沿海一带的风格。

② 陈令，漳浦县赤湖镇赤湖乡草坑亭村人，漳浦县民间工艺美术研究会会员。因自幼学习铰花刺绣，她的作品主要以花鸟为主，构图对称，手法匀称，具有民俗古朴工细的独特风格。

林桃《捉虾》 漳浦县文化馆 提供

林桃《挑水牧羊》 漳浦县文化馆 提供

贺瀚：可惜了。

陈秋日：是啊。我曾好几年没去了，但是我一去，她还是马上就叫出我的名字。这都是因为她这个人思想单纯，所以记忆力超强。

卢新燕：其他的剪纸老太太呢？

陈秋日：其他的老太太都是很老实的，请她们剪纸她们都说好，没有像林桃这样讨价还价的。她们都很老了，家务事都是子女做了，请她们剪纸的时候，她们都显得很高兴。林桃就不一样，我们每次去，都看见她在织网，我们叫她剪纸，她才剪一下。

陈燕榕：林桃思路真的是挺清晰的。有一年，福建电视台要拍一系列的纪录片，其中有一部分内容是拍林桃的。县委宣传部要我和卢淑蓉配合拍摄工作，我们就去了林桃在海边的家。拍摄的时候，为了有更好的光线效果，导演要求林桃在太阳底下剪纸。因为一个镜头常常要拍很久，我们想，林桃年纪毕竟大了，可能会体力不支，于是就建议导演让她

休息一会儿。可是她却说："不用，我硬朗着呢，反而是你们这些城关下来的小姑娘，晒黑了就不好看了。"真是非常可爱的一位老人家。

贺瀚：她家靠海？

陈秋日：是的，白沙村就是靠山面海，林桃的剪纸里面就有一些海的元素。有一次记者问她："你怎么剪的虾比人大，怎么这样剪？"她说："虾比人大才值钱啊。"就像北方有一个老艺术家，她剪的头像有两个鼻子，专家就问她："阿婆，你怎么剪两个鼻子？"老人家回答："哎呀，这个头是活动的，转过来一个鼻子，转过去一个鼻子。"所以，这些老艺人都有他们自己的思维，不是蒙的，而是有想法的。林桃的那句"虾比人大才值钱"也成为佳话。

贺瀚：林桃的剪纸有传承人吗？

陈秋日：以前一直叫林桃的孙媳妇去学，但是她说她没有这个兴趣。之前的漳浦县文联副主席陈建新是和林桃同一个村庄的，跟林桃学过，估计他理论研究蛮多的，可以跟他

聊一聊。

贺瀚：好的。林桃阿婆的故事好有趣。那陈匏来呢？讲讲她的故事吧。

陈秋日：陈匏来好像是大家闺秀出身，活到90多岁。当时她家比较富裕，但她非常勤劳。我们是通过她儿子的介绍认识她的。她儿子在竹屿盐场那个文化站里工作，算是一般的干部，也是穿袜子皮鞋的。我们80年代去的时候，陈匏来已经六七十岁了，还在挑水浇菜，身体很好。

这些事情现在就是我最了解了，因为从1961年开始，我就在县文化馆学习剪纸，所以之后各个阶段的人我都知道。1978年，我去了镇文化站工作；1988年，又到县文化馆工作。有些事情都是我亲历亲为的，所以你要我讲，我闭着眼睛都能讲。

贺瀚：秋日老师就是漳浦剪纸的"活字典"。我还想再问一个问题，您怎么看老阿婆们的剪纸风格？

陈秋日：她们是质朴中有她们的逻辑。剪一个人，脸有表情，手有动作，脚会走路；如果身体不重要，就省略掉身体不剪。这就是她们的逻辑。

陈燕榕：如果想在一个平面里面表达很多时空，阿婆们就可以把这些时空剪在同一个画面里。

陈秋日：有很多像林桃、陈匏来这样的民间艺人，她们

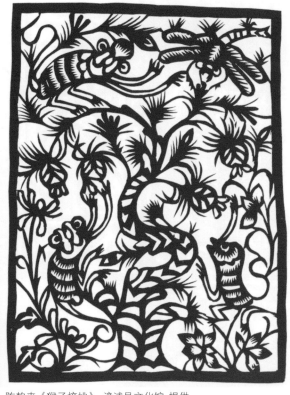

陈匏来《猴子摘桃》 漳浦县文化馆 提供

没受过美术画的影响，所以她们的概念就不受规范的限制，天连地，地连天，而这些往往就受到专家学者的青睐。专家学者说她们风格大胆，其实她们是不懂那些规范。

陈燕榕：我们会觉得她们的剪纸跟我们的常规思维不一样。我们想的可能是怎么剪得丰富，怎么剪得有层次感，剪纸时的追求不一样了。怎么剪，还是时代决定的。

3. 去国外做剪纸交流。

贺瀚：有道理。秋日老师，您是1983年有一次机会去国外做剪纸交流，是吗？

陈秋日：是的。我是1983年就出过国的，当时可能是因为我剪得比较好——自夸一下。之前做梦都没有想到我会因为剪纸而出国，我只是因为爱好剪纸，才在学习班里学习剪纸。我真的很热爱剪纸，当然这要感谢共产党。

贺瀚：是去哪个国家？

陈秋日：斐济。斐济艺术委员会向文化部发出的邀请，我也不晓得怎么就轮上我了。那个时候，真的是全县都知道我的大名。

贺瀚：到斐济那边有什么见闻？

陈秋日：去到那里，第一站就是参加斐济全国工艺美术展览。我在那边表演，斐济艺术委员会的主任也在那边，是

很能干的一个老太太。那天刚好是星期天，中国大使馆的人都过去了。当时不知道剪纸一张可以卖多少钱，所以就问了大使馆的人，他们马上说是一张2元（斐济元）。我4至5分钟就能剪一张。当时斐济元1元5角，等于我们人民币5元，所以一张是6元多人民币。大使馆的人开玩笑说，我在这边多住几个月，都可以开银行了。在斐济，我还到学校里去表演剪纸。有一次，有一个非常漂亮的中学老师，拉住我的手说，在没有看到我剪纸之前，她根本不相信这些漂亮的剪纸是用手工剪出来的。她说："你的手是特制的吗？"很生动的一句话。

贺瀚：除了现场剪纸，有教当地人剪纸吗？

陈秋日：有的，在那边举办了三期中小学美工老师培训班。大使馆介绍说，斐济的这个艺术委员会相当于我们的文化部、教育部这样的机构，所以安排我教学。那时我也是傻傻的，不太懂得怎么教，就是给学生剪一些图案，还有就是画一些简单的图案。那些美工老师都学得很快。

贺瀚：语言交流呢？

陈秋日：大使馆的那个文化秘书一直都跟着我。

贺瀚：您后来还有去其他国家交流吗？

陈秋日：有。我第二次出国是去日本，是在大阪万博纪念公园那边表演的。当时一个是我，一个是林健，搞篆刻的，还有一个是福州东方书画社的副社长吴桐森，我们三个人一起在公园那边表演。另外，我们福建省杂技团的也在那表演。

贺瀚：日本那边对我们剪纸感兴趣吗？

陈秋日：很感兴趣。我记得有一个叫小西祥野（音）的人，他还给我剪了一个头像。他经常到我表演的地方去，我也跟他一起照过相，很高兴。他说他很喜欢蝴蝶，蝴蝶折剪也很简单，所以，他每次来公园，我都给他剪不同的蝴蝶。

贺瀚：东南亚的一些国家有去吗？

陈秋日：有，新加坡有去过。我是参加厦门博物馆、厦门文化局组织的"闽风南播"活动去的。在那边展览闽南的风俗，也是相当于一个文化交流。

4. 开班传承剪纸艺术。

贺瀚：您调到漳浦县文化馆以后做了一些什么工作？

陈秋日：在文化馆，我是专职做剪纸工作的。因为我不会画画，所以1986年的时候，福建省美术馆的梁汝初主任就专门让我到福州学习素描。一次偶然的机会，我到福建师范大学去，有一个漳浦籍的大学生对我说："你早点来就好了。过节的时候，同学聚会，有人问谁是漳浦来的，来个剪纸表演吧。我都不敢承认自己是漳浦来的，因为我不会剪纸。"听他这样说，我就下决心回来做这个剪纸传承。我跟漳浦县文化馆的领导说，希望他们能支持我开班。就这样，我在文化馆办剪纸班，也去中小学校、老年大学办过剪纸班，还到

陈秋日剪纸传承老照片　漳浦县文化馆 提供

陈秋日剪纸传承老照片　陈燕榕 提供

陈秋日剪纸传承老照片　陈燕榕 提供

各个地方去办过剪纸培训班，所以培养了很多学生。这些事情都是从 20 世纪 80 年代就开始了。

贺瀚：也去过柘荣？

陈秋日：是的，去柘荣的时候是 1986 年。当地文化馆的馆长叫叶作楠，1949 年前留学日本。

贺瀚：柘荣经济一般，但是文化做得很好，我想这跟文化馆馆长的见识是有一定关系的。

陈秋日：是的。他邀请我几次，我都不敢去。因为年轻的时候，我坐汽车到漳州市区都会头晕，柘荣那边又没有火车，所以我就不敢去，叶馆长约了几次我都没有答应。但是叶馆长特别有心，听说我在福州，他就追到福州。他说："听说你要来讲课，所以报名的人很多，教育系统、卫生系统的人都来了，你不去我怎么办呢？"之后，福建省群众艺术馆的领导也一直鼓励我去，我这才去了。路上车子在山里面一直绕来绕去，又下大雨，到处都是雾，路很难走，很可怕。

贺瀚：是太不容易了。到了柘荣以后呢？

陈秋日：非常轰动啊。到的时候，很多人来接我。要走的时候，县长、政协副主席、文化局长，还有学员们，一大批人送我到车站。在柘荣的那几天，我一直都在学校里面表演，他们说是要让我给他们带去剪纸的影响力。因为 1983 年的时候我出过国，大家觉得会剪纸还能出国，所以都要来学剪纸了。

贺瀚：袁秀莹老师也在班上上课，是吗？

陈秋日：是的。袁秀莹老师教得很不错，她当时已经退休了。她现在年纪应该也有 90 岁了吧，她也算得上是柘荣的一张文化名片。

贺瀚：秋日老师，您现在还是漳浦剪纸协会会长，是吗？

陈燕榕：登记的还是我妈（陈秋日）的名字，但老人家一直跟漳浦县委宣传部要求换届。

陈秋日：我老了，希望高少萍接替。

贺瀚：高少萍是 1949 年后漳浦剪纸第三代传承人了，是吗？

陈秋日：是的。我算第二代，高少萍、张峥嵘、欧阳艳君、陈燕榕她们这一代是第三代，这一代是最强的。

漳浦剪纸协会主席团成员陈燕榕（左一）、卢淑蓉（左二）、李小燕（左三）、高少萍（左四）、陈秋日（右四）、欧阳艳君（右三）、游金美（右二）、陈丽娜（右一）　漳浦县文化馆 提供

贺瀚：秋日老师，第二代传承人除了您，还有别的人吗？

陈秋日：还有郑小蕊，她是黄素最小的一个女儿，是张峥嵘的姨妈，但是现在不怎么剪了。还有一个吴碧娜，她现在身体不好，在家里面待着，是老教育界的，20 世纪 60 年代我们做剪纸出口的时候，她刚来学。其他的就没有了，都走（过世）了。全省的剪纸比赛，我们第三代有好几个获奖，大家都很高兴，说明我们传承工作做到家了。

贺瀚：做了哪些传承工作？

陈燕榕：应该是接过老一辈的接力棒吧。现在主要就是借助学校这个平台，提高剪纸的普及率。学校是一个非常好的平台，我们现在一直跟学校的社团合作，不断地去开展和完善一些活动，让大家更为熟悉和了解剪纸。这样，才会有更多的人来参与这个行业，说不定在喜欢的人当中，就会有一些优秀的传承者。

陈秋日：我当时去了两所学校培训，它们是漳浦职专和漳浦实验小学。这两所学校的校长都很重视，也都很支持。我培训了好几年，学生的作品档案里都有。所以，1999 年，

漳浦剪纸艺术节的时候，专家学者还去看了教学成果。

贺瀚：20 世纪 80 年代的时候，秋日老师传承工作就做得很多了。

陈秋日：是啊。到漳浦文化馆的时候，我整天就是抓这些工作。1999 年，我们漳浦剪纸艺术节真的是盛况。那个时候的盛况是没有水分的，真是靠我们文化馆的人干出来的，而不是口头上讲出来的。

5. 剪纸的题材要与时俱进。

贺瀚：秋日老师，您的作品《曙光初照》是什么时候创作的？

陈秋日：那个很久了，1975 年的作品，与别人（林成木，

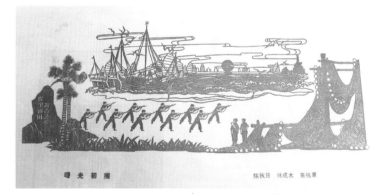

陈秋日　林成木　高钱厚《曙光初照》　漳浦县文化馆　提供

陈秋日（右上）和吴碧娜（右下）等人合影　陈燕榕　提供

80 年代初，陈秋日（右）与高钱厚在剪纸创作中　高钱厚　藏　贺瀚　摄

高钱厚）合作的。那个时候都是合作的，因为会剪的不会画，会画的不会剪。当时民兵很有名，还流行"不爱红装爱武装"，就剪了这幅，参加了全国"农业学大寨"美展。

贺瀚：级别很高。

陈秋日：是的。当时剪纸还没有被美术界"淘汰"，不像现在说剪纸属于手工艺品，不能到美术界来。参展的还有两幅，一幅是《夜送农机到山村》，另一幅是《学校养鸡场》。

贺瀚：有获奖吗？

陈秋日：不能获奖啊，当时还是 70 年代，评奖就是"封、资、修"，只能参展，参展就已经很高兴了。

贺瀚：《曙光初照》剪的是什么内容？

陈秋日：以海为背景，妇女们拿着枪在练习，动作很整齐。

贺瀚：《百年梦》呢？怎么会创作这件作品？

陈秋日：这幅也是大家都很欣赏的作品，在南京大学举办的比赛中，得过金奖。漳浦这边有一个镇是作为养牛基地，当时的镇长一直叫我设计一幅剪纸。刚好是 1997 年香港回归的时候，又是牛年，于是，我就画了一百头牛，然后再剪，工程量很大。剪好后，取名为《百年梦》。这幅作品还在中央电视台一套播出过。

贺瀚：您剪了多久啊？

陈秋日：叫了几个人一起来剪的，张峥嵘也有来。剪了好久，画也画了好几天。说到画画，当时我学素描这件事还被专家批评了一顿。

贺瀚：怎么说？

陈秋日：说剪纸不能学素描，叫我赶紧忘掉。

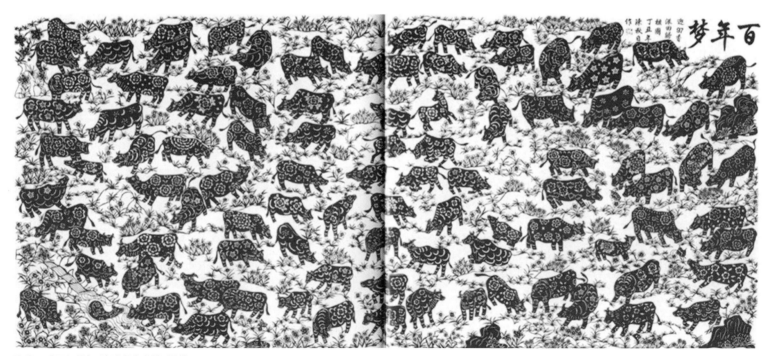

陈秋日《百年梦》 漳浦县文化馆 提供

贺瀚：那您怎么看？

陈秋日：因为我没有画画基础，所以学素描还是对我很有启发的，至少增加了见识。我还设计过一个《百猫图》，后来被历史博物馆收藏了。

贺瀚：您还剪过很多老鼠，是吗？

陈秋日：是的。我看到这《两口子》就觉得好笑。当时因为来年是鼠年，所以有个台湾人想订几千张鼠年剪纸。这个台湾人是来上海出差的，打电话到漳浦要找剪纸人，于是就找到了我。他打电话到我家，正巧我在上海搞展览，于是他就在上海找到了我。他说他要两只老鼠的剪纸，内容是"夫妻"两个拉铜钱，抬金元宝。因为他妈妈用闽南语跟他说过"老鼠喊一声，金银满大厅"。当时我马上就画了给他，他很满意，订了3000份，几千元钱。他还要求染色，当时我不会染，于是就让搞美术的人来帮我染，最后我们大家都动手染了。

贺瀚：秋日老师，请您总体上谈谈您的剪纸风格。

陈秋日：跟你讲，我的作品自己评价的话就是一般，因为一个人一生要拿出几件好作品是非常难的。去年（2016年），我在福州三坊七巷办剪纸展览，大家对我的评价是对我的鼓励。

贺瀚：如何评价呢？

陈秋日：都说很欣赏我的作品，说我的作品和以前老艺

陈秋日《两口子》 漳浦县文化馆 提供

人们的作品，看了都很震撼。

贺瀚：您觉得自己的作品好在哪里？

陈秋日：我的构图比较注重剪纸的味道。别人说，你的这种构图太复杂了，应该要留个空间，上面要留个天空什么的。但我觉得，剪纸的图案应该有剪纸的风格特点，不用留什么空间。

贺瀚：剪纸要比较满？

陈秋日：是的，要饱满，当然，这个问题有时候还是要看剪的内容。但我认为，剪纸就是要讲究丰满，线条不能剪太多了，剪太多了就显得比较空虚。此外，还要剪匀称，就是阴剪和阳剪的搭配问题。

贺瀚：还有什么讲究？

陈秋日：除了构图的处理方式，另外就是技法。线条是不是均匀，排剪是不是整齐，阴剪和阳剪是不是搭配，剪出来是不是整洁，都是要注意的。

贺瀚：创作题材方面呢？

陈秋日：我觉得，不能维持在老的剪纸题材方面，要向新的题材发展，如果只是保持原来的内容的话，那只能叫复制，而不能叫创新了。应该要多方面地去寻求新发展，才有希望。如果只是复制老艺人的东西，就谈不上什么传承了。

贺瀚：随着时代的变迁，剪纸的题材也发生了变化，是吗？

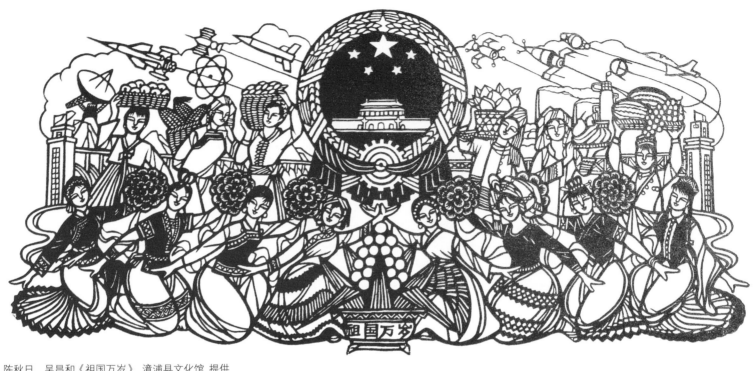

陈秋日 吴昌和《祖国万岁》 漳浦县文化馆 提供

陈秋日：是的。应该集思广益，想到什么题材就创作什么题材，不要受限。每个人的眼界都不一样，不能控制起来。这样，将来人家考证我们的剪纸时，就能知道我们是什么时代的了。就像《清明上河图》里画有算盘，就让我们知道那个年代有珠算的历史。

贺瀚：就是与时俱进，是吧？

陈秋日：是的。以前专家用栩栩如生来评价民间剪纸，那是专家看到的点。我的观点是，年轻人都有年轻人自己的一种创作思维，我还是很欣赏的。

贺瀚：秋日老师，您看您剪纸到现在 50 多年，半个多世纪了，见证了漳浦剪纸 50 多年的发展历程。您可否从宏观角度，说说您对剪纸艺术的认识？这几十年有没有发生什么变化？

陈秋日：改革开放前，主要是政府鼓励大家去剪，作品主要是供展览。改革开放后，就要靠经济鼓励了。如果没有经济效益的意识，剪纸肯定是传承不下去的，说要传承，根本就是一句空话。

贺瀚：为什么？

陈秋日：我给你举个例子。曾经有人建议我办一所剪纸艺术学校，我也很动心。但马上就有人提醒我，要考虑那些学生学完后有没有出路。如果没有出路，只是玩一玩地去搞剪纸艺术学校，那就害了那些学生。最终因为无法安排好学生就业的问题，所以学校就没有办了。

贺瀚：那么，漳浦剪纸在经济效益方面做了一些什么努力？

陈秋日：经济效益是慢慢从文化馆开始做起来的。20 世

纪80年代的时候，漳浦就开了一个"剪纸之窗"，做一些政府工作人员出国考察时带出去的剪纸礼品。90年代以后，考虑到有些消费者要把剪纸作为室内装饰，就把原来尺寸比较小的剪纸变成比较大的，进入了装饰画的行列。现在，剪纸都可以作为"中堂画"，代替以前的一些书画了。题材方面转变也比较大，要考虑市场，多剪一些群众喜闻乐见的，比如"年年有余"之类的。

贺瀚：剪纸的功能拓展了。

陈秋日：是的，比较实用。可以说，进入市场经济以后，漳浦剪纸更活跃了，特别是这第三代传承人。我常常说，漳浦剪纸这第一、第二、第三、第四代传承人中，第三代是最强的，人多力量大。现在的第三代剪纸传承人大部分都是我的学生，她们把剪纸搞得轰轰烈烈的，把剪纸做得好好的。她们这一代是我这一代传承下来的，我也感觉很自豪。

贺瀚：除了市场推动，政府也给了很多支持和鼓励，

是吗？

陈秋日：是的。我们漳浦这些剪纸的人，像我是福建省人大代表，当了三届。现在高少萍、张峥嵘也是福建省人大代表。另外，市人大代表、市政协委员、县人大代表、县政协委员都有我们漳浦的剪纸人。我们参政议政，为行业的发展建言献策。这是政府给我们的鼓励，给我们的支持，是在推动我们，我们也都是全心全意、非常认真地在搞剪纸。

贺瀚：您的这个"福建省技能大师"称号是福建省人力资源和社会保障厅授予的？

陈秋日：是的，而且奖励了5万元。国家级的非遗文化传承人，每年也有补贴。2016年之前，1年是补贴1万。从2016年开始，1年是补贴2万。政府经济上给予支持，更有助于开展传承活动。

贺瀚：好的。秋日老师，我再问您最后一个问题。您对未来有什么规划，或者是还想做些什么事情？

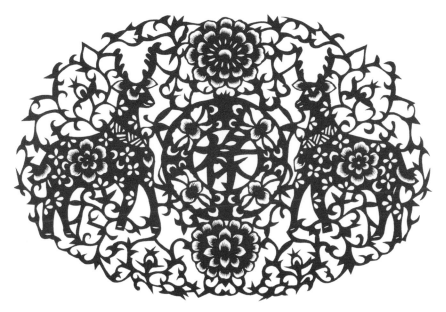

陈秋日《禄》　漳浦县文化馆　提供

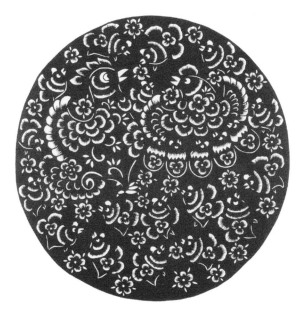

陈秋日《源源不竭》　漳浦县文化馆　提供

陈秋日：自己能够好好地照顾自己，长寿下去，把这个幸福生活继续下去就很好了。

贺瀚：好的，感谢秋日老师接受访谈，祝您幸福安康！

二、张峥嵘："剪纸中画画是最重要的。"

【人物名片】

张峥嵘，1966年出生，福建省漳浦县绥安镇人，福建省工艺美术大师，著名剪纸艺人黄素的外孙女。姨婆黄匏、姨妈郑小蕊均为剪纸巧手，如今本人也已成长为这个剪纸世家的掌门人。自小学习芗剧，后来将剪纸与舞台表演相结合。这种形式新颖的表演，有助于剪纸文化的传播。多年来，致力于文化艺术交流活动，先后应邀到中国台港澳地区，以及澳大利亚等国进行现场剪纸艺术表演。剪纸作品屡获全国大

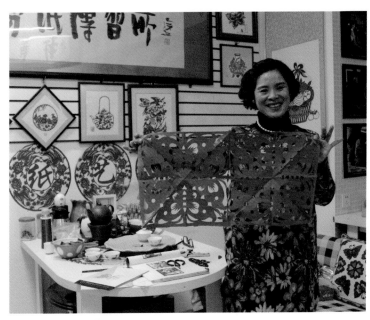

张峥嵘个人照　贺瀚　摄

赛金奖，被中国民俗吉祥艺术节组委会、华夏剪纸博物馆、中国闽台缘博物馆、福建博物院等单位收藏。

【访谈手记】

"我有一个心愿，小小的心愿，用小小的剪刀，剪出心中的梦……"这首《剪梦》是峥嵘老师的经典曲目，她的绝活是一边唱歌，一边剪纸。歌声婉转悠扬，情感充沛饱满，一曲唱完，一幅剪纸就已经完成并展开呈现在了观众的眼前。我第一次见识这种独特的表演，是张峥嵘老师到福建师范大学参加"非遗班"（文化部、教育部组织的非遗传承人培训计划——"福建剪纸"培训班）培训时，在教室里呈现给同学们的见面礼，很能活跃气氛。这次访谈时，峥嵘老师又给我们表演了一次，同样很吸引人的注意，让人产生很多关于剪纸的遐想。峥嵘老师能够把表演把控得如此顺遂，与她年少时花了12年时间在芗剧团里唱练做打练就的童子功是分不开的。她的一招一式、一颦一笑都很到位，台风很好，而且关键是她还有一副"金嗓子"，能牵引听众的耳朵和思绪。

峥嵘老师这种融合两种艺术的独特表演形式，是1995年形成的，此后获得各方好评。1999年，为她量身定做的歌曲《剪梦》问世，她开始一边唱着歌，一边把剪纸带到世界各地，让更多的人感受到传统民间艺术的美。有趣的是，访谈中，峥嵘老师说她的剪纸艺术道路是无心插柳柳成荫，因为她从小被看好的是戏剧舞台表演。当然，峥嵘老师的"无心"，正是她现在这种表演形式独具特色的重要原因。峥嵘老师出生在剪纸世家，有外婆黄素这棵大树的荫泽，她走上剪纸的道路是顺理成章的事情，只要她够努力、够钻研，她的优势显而易见。

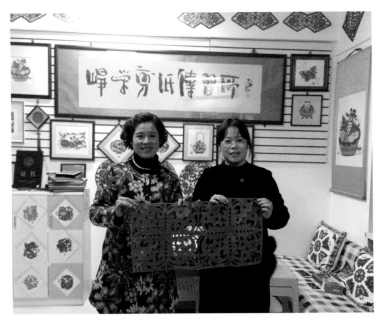

张峥嵘（左）与作者合影

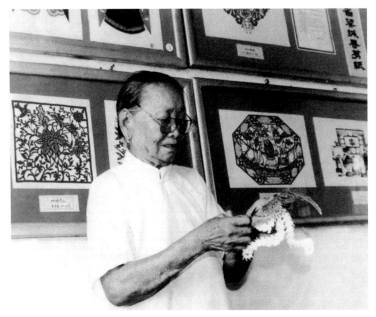

黄素个人照　漳浦县文化馆 提供

　　访谈过程中，峥嵘老师热情而健谈，她对漳浦剪纸的情况非常了解。作为第三代传承人中的老大姐，峥嵘老师的经历和见识都更多些，特别是她对外婆黄素回忆的部分，通过她未经别人加工过的陈述，可以让读者拨开时间的阻隔，看到黄素这样一个平凡的、心灵手巧的妇女，如何被文化工作者发现，如何在各种历史境遇和机缘中发展、变化着自己手里的剪纸。这个发展、变化的过程，其实也是漳浦剪纸创作方式的转变历程、形式风格的演变历程、功能作用的变化历程。

　　黄素老阿婆的剪纸才气是毋庸置疑的，她将南方剪纸的精细特色发挥到了极致，而作为第三代传承人，峥嵘老师又从剪纸表演方面扩展了这个剪纸世家的社会影响力。我个人认为，对剪纸艺术特性的钻研，是这个剪纸世家后代们需要跟进的部分。薪火传承，岁月如歌，激情依旧，任重道远。

【访谈内容】

访谈时间：2017 年 2 月 8 日下午

访谈地点：漳州市峥嵘剪纸艺术馆

访谈人：贺瀚

受访人：张峥嵘

出席者：卢新燕（福州大学厦门工艺美术学院教授）

记录：贺瀚

校验：张峥嵘、贺瀚

1. 外婆的剪纸经历。

贺瀚：峥嵘老师，谈谈您外婆黄素老人的剪纸经历吧。黄素老人的剪纸才能是怎么被发现的？

张峥嵘：如果问我外婆的这个才艺怎么被发现的，可能

真的要讲很久。我外婆的伯乐，是一个叫刘两全的人，他当时是漳浦县旧镇镇的文化站站长。他是广州来的大学生，可能因为身份不好，就来到我们漳浦县旧镇镇。旧镇镇是我外婆的老家，临近海边。刘两全站长毕竟读过大学，有文化，他来到旧镇镇，发现这里有很多老人会剪纸，于是他就开始在文化站发动像我外婆这个年龄段的人，鼓励她们剪出作品来。

贺瀚：当时她们的剪纸是做什么用？

张峥嵘：一般是作为贡品，用于"拜拜"。比如祭拜用的一些礼品花，就像大猪花这样的。整体外形就剪一个大猪，分成三段，有猪头、前蹄、后蹄，里面的装饰不像现在的漳浦剪纸那么精致。

贺瀚：那刘站长鼓励她们剪出作品来做什么用？

张峥嵘：说要她们多剪一些作品来搞一个比赛。那时候，我外婆刚好剪了一对斗鸡，就是两只鸡在斗，没想到就得了第一名。刘站长就把我外婆的这幅《斗鸡》拿去投稿，结果刊登在了1958年的《中国妇女报》上。这可是全国性的报纸，报社还寄了三元钱来给我外婆做稿酬。当时，这件事情很轰动，大家都没想到，剪纸还有报酬。那时候，大家都很穷，很多人都饿得水肿了。于是，这个站长就跟我外婆说："素姑，"他们都尊称她"素姑"。他说，"素姑，你看你

们家人都水肿了，你赶紧用这三元钱去买鸡回来给大家补一补。"我外婆真的就拿这三元钱，出去买了两只鸡回来了。

贺瀚："纸鸡换活鸡"的故事，是吗？

张峥嵘：是的。后来我外婆就觉得很有成就感，于是就会经常剪剪。当时是20世纪50年代，有记者就给我外婆写了一篇文章，叫做《八闽第一剪》。她老人家剪纸真的是无师自通。她不认识半个字，但是她却有画画的天赋，她脑子里面的那些构图思路，像自来水似的源源不断地流出来。比如说，你叫她画一只凤凰，她一气呵成，落笔就是一幅画，都不用参考什么。很好玩，很神奇。

贺瀚：天生造型能力就很强。

张峥嵘：是的。其实我外婆的家很穷，她经历了很多磨难。她从小就干活，16岁绑脚。我小时候跟外婆睡，我问她："你的脚怎么变形那么严重？"她说："是啊，因为16岁要开

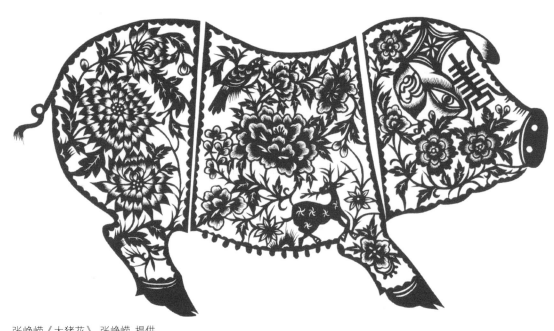

张峥嵘《大猪花》 张峥嵘 提供

始考虑嫁人了，如果没有绑小脚，就没得嫁。"所以，我外婆是好痛苦的，骨头都要掰断掉了。但她的脚晚上绑了白天还得要放开，因为白天还要去干活，还要到海边去"讨小海"。我外婆很多的作品，跟海产品有关的那些鱼、虾、海鲎都非常生动，因为她小时候是讨过"小海"的人，是背着一个小竹篓到海边去"讨小海"的。你看她有很多作品是捕鱼的、织网的，那些作品都是很生动的。

黄素《斗鸡》 张峥嵘 提供

贺瀚：艺术源于生活。

张峥嵘：对。我外婆还会织布，她就是天生巧手。她还做过裁缝，当时在旧镇镇的裁缝店，那时候叫二联社，去当裁缝给人家裁衣服。

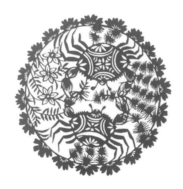

黄素《海产品》 张峥嵘 提供

贺瀚：我读您写的缅怀外婆的文章，提到外婆年轻的时候经历坎坷。

张峥嵘：是的。我外婆有两次婚姻。她第一次的婚姻不是在旧镇镇，而是在旧镇镇旁边一个更小的小村庄。大约 18 岁时，她嫁了第一个丈夫，生下了一个儿子。可能在那个儿子四五岁的时候，她丈夫死掉了，她变成了寡妇。她把那个儿子养到了 10 岁，没想到儿子也死了。村里就有人说她命

硬，会克夫克子，所以，当时她应该是非常痛苦的。但是我外婆算是很坚强的，她就抱养了一个女孩。女孩差不多快 10 岁的时候，她又抱养了一个男孩，让夫家不会断香火。我外婆 36 岁那年，旧镇镇有一个好心人把我外婆介绍到旧镇镇，嫁给了我的外公。我外公当时是开茶叶店的，他的第一个妻子过世了，留下了 4 个儿子和 2 个女儿，我外婆嫁过来当了 6 个孩子的后妈。所以，当时我外婆所处的那种困境就可想而知了。我外婆嫁给我外公后，生下了我妈妈和我姨妈。后来我这个姨妈也学剪纸，她叫郑小蕊，跟陈秋日她们是同一批的。其实我姨妈剪工非常好，但是她画画这方面不擅长，所以她都要靠我外婆画给她剪。我外婆早期的很多作品还珍藏在我姨妈家，那些作品是比较珍贵的。

贺瀚：您外婆什么原因到漳浦县去了？

张峥嵘：刘站长调到漳浦县当文化馆的馆长了，他就把我外婆从旧镇镇请到漳浦县的文化馆。所以，20 世纪 50 年代的时候，她就开始参与与剪纸有关的一些创作和教学。1960 年调到漳浦县文化馆工作，并在漳浦县开办了第一批的

黄素（中）和女儿郑小蕊（左一）等人合影　张峥嵘 提供

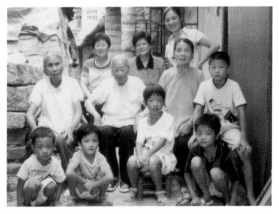

黄素（中）祖孙四代合影　张峥嵘 提供

剪纸班，教了一批人，陈秋日就是其中的一个，还有一个叫洪淑金，还有一个叫吴碧娜。这些阿姨我都认识，后来，就是她们把我外婆裹着的小脚松开了。那个时候是60年代，我外婆的小脚才松开，就是这样子。

贺瀚：您外婆后来又从漳浦县去了漳州市，是吗？

张峥嵘：是的。外婆是1965年来漳州的，被引进到漳州工艺社工作，当时叫手联社，是第二轻工业局的系统。别人问她来漳州干吗，她说，不是叫我来这边画画、剪花的吗？他们说，那你怎么都没带材料、资料？我外婆问，什么叫材料、资料？他们说，那你怎么画？画画是要用铅笔画啊。然后拿了一支铅笔给她，她就开始"画龙画虎"。没想到，1966年碰到了"文化大革命"，剪纸就做不了了。当时请到漳州工艺社的除了我外婆是搞剪纸的外，还有一个是搞漳绣的老太太，其他是些做木偶的老艺人。结果那一批老人家全部都被带到工厂去剪铁皮了。漳州有一种叫"解放牌"的汽车，他们就做那个汽车头，剪那个像铁一样硬的帆布。外婆在工厂一待就是10年。

贺瀚："文化大革命"以后呢？

张峥嵘："四人帮"打倒之后，我外婆已经70岁了。他们这一批老艺术家被重新请回漳州工艺社，又开始做他们喜欢做的事情。那是1976年，我刚好10岁。我外婆一共在漳州市区待了20年，这20年里，她的作品数量是最多的，当时她剪的作品真的太漂亮了。我记得，我外婆的作品被做成一种很精美的小册子，白色的纸，剪纸放在里面，一页一页可以翻看。外婆的剪纸小册子被漳州的外贸商店做成小礼品来卖，而且是放在专门要用外汇券才能买的那种柜台里面卖。

贺瀚：您外婆的剪纸有什么特点？

张峥嵘：她以前在漳浦县还没有去漳州市的时候，作品还是比较粗犷的。她真正细腻是到漳州市之后，因为跟绣花有关，她画的底稿是绣样，给绣花的那些艺人去绣的。排剪是我外婆独创的，也是她的经典，剪得特别精细。特别是孔雀毛，很明显，栩栩如生。

贺瀚：她在漳州市区待了20年后又回了漳浦，是吗？

张峥嵘：是的。她本来打算回到旧镇镇的，漳浦县文化馆的那一任馆长是一个姓杨的，那个杨馆长说，黄素老艺术家是我们漳浦的一个宝，不能让她回到旧镇镇那么小的地方，于是就直接把我外婆留在漳浦县文化馆了。从1982年一直留到我外婆2004年过世。文化馆要她剪作品，她就剪了很多，创作了一大批戏曲人物的剪纸，比如《八仙过海》《红楼梦》《白蛇传》。我要拿来收存，老人家还不乐意，她说这是公家

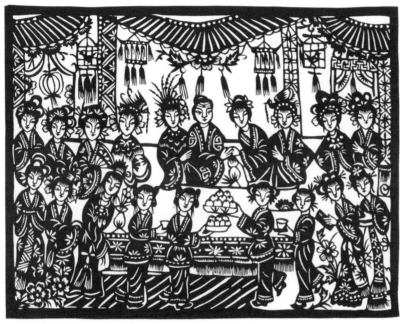

黄素《给老祖宗拜寿》 张峥嵘 提供

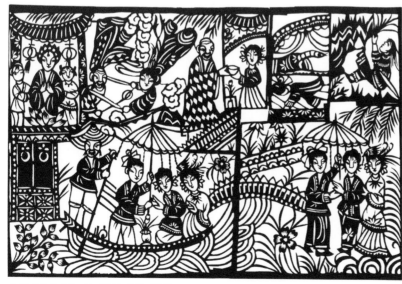

黄素《白蛇传》 漳浦县文化馆 提供

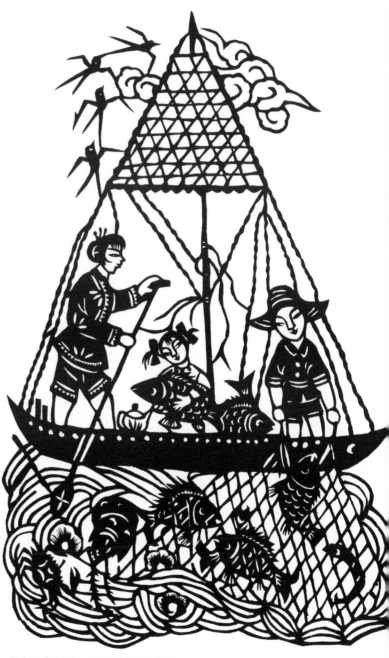

郑小蕊《捕鱼》 漳浦县文化馆　提供

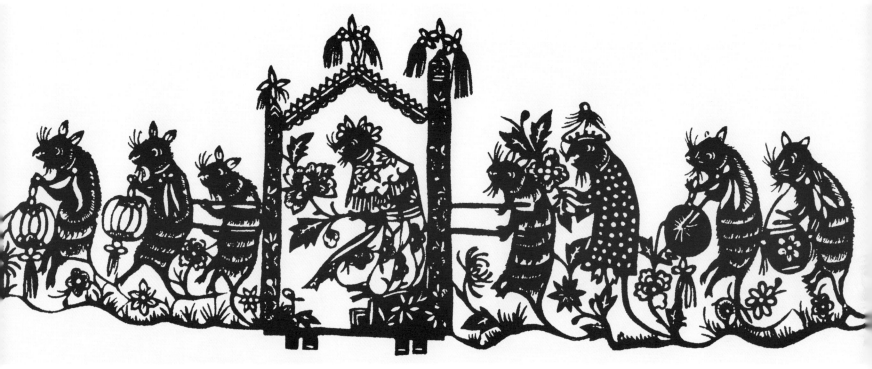

黄素《老鼠娶亲》 漳浦县文化馆 提供

要的，是公家的东西。她觉得自己领了公家的工资，这些东西就是公家的，我们都不能拿。

贺瀚：集体意识比较强。她当时拿多少工资？

张峥嵘：从几十元一直领到几百元。她是我们这里第一个领工资的农村老太太。最开始工资是很少，但一直都有工资拿，一直拿到2004年她过世。

贺瀚：您外婆当时怎么就开始创作大量的人物剪纸了呢？

张峥嵘：她就是看了电视便开始大量画人物、剪人物的。我当时在剧团演出，晚上回来去陪外婆，看到外婆趴在那里画画，我就问外婆干嘛不睡，她说她那天去隔壁家看了电视剧《红楼梦》。原来，她是趴在那里画十二金钗。她还画《红楼梦》里给老祖宗拜寿的那个场面。看了《白蛇传》，她就

画许仙借伞、白娘子端午节变成蛇；看了《西厢记》，她就画听琴。

贺瀚：她画画有什么特点吗？

张峥嵘：那个时候我觉得她画得很丑，她要画给我剪，我都不爱剪。因为她用擦子一直擦，擦到黑乎乎的我都看不懂是在画什么。现在回想起来，其实她是在二度创作。我外婆的草稿画得黑乎乎，但是她剪的时候就会把这幅作品剪得好美好美。剪到最后完工的时候，整幅作品就太美了，跟她画的样子完全不一样了。

贺瀚：您认为您外婆最经典的作品是什么？

张峥嵘：是老鼠娶亲。她的老鼠娶亲有两版，我认为最经典的是有走弯路的那一版。新娘子坐在轿子里面，新郎官

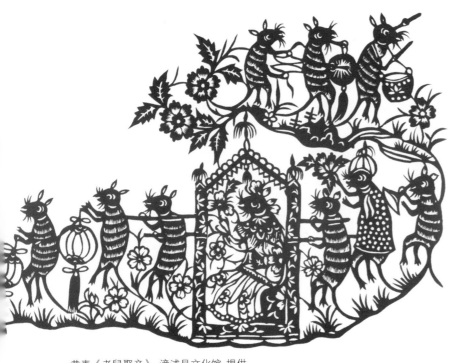

黄素《老鼠娶亲》　漳浦县文化馆 提供

跟在后面，还有提灯的，敲锣打鼓的，这样一条路弯弯地走来，就是表示娶亲队伍很长。

贺瀚：好有趣。我查找到她还剪过样板戏人物，但不像她的风格。

张峥嵘：可能有一些是老师画给她剪的，但大部分还是她自己画、自己剪的。20世纪70年代的作品中，《白毛女》《红灯记》《沙家浜》都有。我外婆的剪纸品种很多，人物、花鸟都有。

2. 1999年的剪纸节很轰动。

贺瀚：20世纪80年代以来，漳浦县开始有很多剪纸活动，是吗？

张峥嵘：是的。特别是1999年的剪纸节，很轰动。当时

那个县委书记是诏安人，诏安是书画之乡，所以他对剪纸可能比较懂得怎样去进行宣传。他来到漳浦县当县委书记的时候，就把我们漳浦县的剪纸大力推广，请了全国各地的剪纸界专家过来。也就是在那一年，林桃被誉为"中国民间毕加索"。林桃的剪纸风格跟我外婆恰恰是完全相反的。我外婆的作品是很写实、很细腻的，而林桃阿婆的作品是很抽象、很粗犷，又变形夸张，你看捕鱼的那个叉子比人还大，工具比人还大。

贺瀚：您对林桃阿婆也比较熟悉吗？

张峥嵘：是的。她的老公很早就被抓壮丁抓到台湾去了。我外婆和林桃阿婆同在旧镇镇，我外婆是在镇上，林桃阿婆是在白沙，虽离得很近，但是两个老人家剪出来的作品完全不一样。我外婆比较早去了漳州，林桃阿婆始终就在白沙村。1999年的剪纸节上，全国很多剪纸专家看到林桃的作品，都感到很惊讶。

贺瀚：那林桃在剪纸节上有说了些什么没有？

张峥嵘：没有。她只会讲闽南话不会讲普通话，也听不懂普通话。当时如果有人要采访她老人家，都会找到漳浦县文化馆。因为我在漳浦县文化馆工作，所以就变成每次都是我去给她老人家当翻译。我时不时地去一趟，她都会认得我。林桃阿婆活到106岁，我外婆活到98岁。

林桃（右二）剪纸传承老照片　张峥嵘 提供

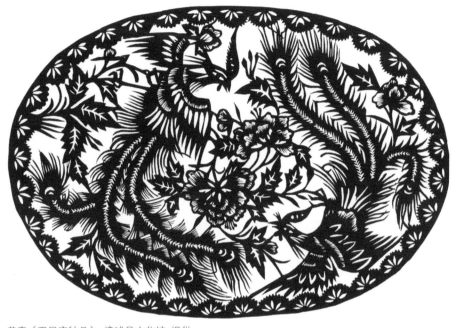

黄素《双凤穿牡丹》 漳浦县文化馆 提供

林桃《双凤穿牡丹》 漳浦县文化馆 提供

贺瀚：剪纸节上还有什么别的活动？

张峥嵘：有把林桃、黄素、陈匏来三个老人家集中到县城里来。以前，她们三位老人家是互相不认识的，只彼此听过对方的名字，但是从来没有见过面，那天是三人第一次见面。那天早上先是有一个开幕式，接下来就是学术论坛。在论坛上，组织者还发动漳浦县那些会写的人去写有关剪纸的文章。那天晚上还有一台文艺演出，我的《剪梦》就是那次诞生的。《剪梦》是由周健军作词，蔡艺榕作曲，是专门为我写的一首歌。那天，我扶着外婆走上台，后面有 10 多个伴舞的小姑娘。我唱，外婆坐在那边剪，祖孙同台。那一年，我外婆已经 92 岁了。

3. 参与文化交流活动。

贺瀚：峥嵘老师，您最开始是学芗剧，是吗？

张峥嵘：是的。1977 年，我被选去芗剧团，就算是参加工作了。那时候，我忙着演出，但有空就会去看外婆。我把她

1999 年剪纸节，黄素（中）、张峥嵘（右）祖孙同台 张峥嵘 提供

的作品带到剧团，抽空学学。当时我妈妈的意思是想极力培养我姐姐，让我姐姐多跟外婆学。但是我姐姐在外婆身边3年，就是不学，她说她拿剪刀像拿锄头，她不想拿。这个还是要看缘分的。我读书没有读几年就被招进了漳浦县的芗剧团，最早的时候也喜欢唱戏，喜欢表演。但是没想到有心栽花花不开，无心插柳柳成荫，机缘巧合之下，反而是我慢慢地把剪纸艺术给传承下来了。

贺瀚：如何传承？

张峥嵘：我参考外婆的一些小作品，然后给它们再扩大增加一点东西。说实话，我在剪纸界中算是比较幸运的，我很感恩。我有外婆这棵大树给我遮在那边，又加上我从小在剧团长大，漳浦县以前的每一场演出，我都有出场，所以我就把唱跟剪融合在一起，形成了一种边唱边剪的表演形式，这一点是别人不会的。

贺瀚：这种表演形式是什么机缘促成的？

张峥嵘：是参加1995年上海桂花节那次活动的时候形成的。那次活动邀请了全国各地的艺术家来表演，漳浦县文化馆也要派人去参加，当时是周健军馆长负责选拔。选拔的条件是，去的人要外向一点、活泼一点，要能够带出舞台气氛。周馆长觉得我的外形、说话等各个方面很适合，而且我还有一个得天独厚的条件，是黄素的外孙女，于是就确定下来让我去参加。在上海的那段时间，我是边剪纸边唱芗剧《十八相送》。唱完之后，一幅剪纸就剪完了，大家一片叫好，很轰动。带队的漳浦县文化局局长也表扬我，说我外婆这么厉害，她的这个外孙女也是上得了台面，镇得住场面。当时我还在电力公司上班，从上海回来以后就被借调到文化馆了，我是非常适合在文化馆工作的。

贺瀚：后来您参与了很多对外文化交流活动，是吗？

张峥嵘：是的。我一年有一至两次去国外文化交流的机会，都是公派出去，教华人的后裔。

贺瀚：剪纸是中华文化的符号。

张峥嵘：是的。我们国家有一个中国华文教育基金会，基金会一般都会请一些传统文化项目的传承人到国外去教华

张峥嵘舞台剪纸表演　张峥嵘 提供

张峥嵘与外婆黄素合影　张峥嵘 提供

张峥嵘早年剪纸照片　张峥嵘 提供

2011年，张峥嵘在毛里求斯参加文化交流　张峥嵘 提供

人的后代，去传播中华文化。我发现，在海外的华裔大部分都非常爱国，他们希望他们的孩子学到更多中国民间艺术的东西。

贺瀚：您出去自己带着纸和工具吗？

张峥嵘：就剪刀，怕那边没得用。我那次去葡萄牙，就带了30把剪刀，可在海关过不了，结果到了那边没工具教，急得半死。因为在外面买的剪刀经常没办法用，剪纸必须要用尖头的剪刀。后来大使馆去帮我说情，说一定要用上这些工具。最后折腾了一个礼拜，这30把剪刀才过了海关。

贺瀚：一般出去多长时间？

张峥嵘：一般都是在12天左右。我记得去葡萄牙时是5位老师。我是教剪纸，其他4位分别是教国画、武术、民族舞和汉语。我们5位老师全是从福建去的。去到那边，我们每个人都要展示自己的风采，要先向那些家长做一个汇报演出，这样那些家长才放心把孩子交到这个学校来。10天内，我要教会那些孩子剪纸，必须速成，好在那些小孩大都会讲汉语。但是班里也有当地的葡萄牙人，和他们交流，需要由中国的孩子来帮我翻译。到最后一天，还有一个汇报演出，我要带着那些孩子上台表演。我唱歌，那些孩子在台上剪。那些家长看了高兴得不得了。

贺瀚：效果很好。

张峥嵘：是的。我们那一段时间真的是太辛苦了。早上9点半开始上课；中午就吃快餐，没得休息；下午1点30分上课，4点结束。我们这几个老师只有时间到周边走走，起码也要稍微去看看他们的风景吧。

贺瀚：弘扬剪纸文化，太好了。您再介绍一下对台湾的文化交流活动吧。

张峥嵘：对台湾的文化交流活动也是非常好的。我上次到台湾，去了两所学校，一所叫自清（音）小学，一所叫潞江（音）小学。两所学校的孩子都特别喜欢剪纸。我们一起去的有一个木偶老师；还有一个芗剧老师，去到那唱歌仔戏。

贺瀚：现在台湾本地的剪纸情况您了解吗？

张峥嵘：遗憾，没有把他们的传统剪纸搞清楚。我记得我碰到一个也是老艺术家，他专门剪鱼，所有的剪纸作品都是鱼，不同的鱼，非常漂亮。他还拿过来给我看，问我剪得怎样。我也剪了一条鱼送他，却没留下他的联系方式，很可惜。那是2008年的事情了。因为每次去都是政府帮我们联系好了，所以个人交往的人就不多了。

4. 剪纸其实是万变不离其宗的。

贺瀚：峥嵘老师，您在剪纸传承方面也做了很多工作，是吗？

张峥嵘：是的。传承这方面我是做得比较多，比如说到学校去教剪纸。我们漳州有一个项目就是把我们这些剪纸传

承人的信息都公布在公共的网站上，让几所学校去选，选到哪个传承人，哪个传承人就要到那所学校去教剪纸。

贺瀚：有关门弟子吗？

张峥嵘：我带了很多学生，但是没有关门弟子。现在我身边有两个比较得力的助手，我去哪里演出都会带上她们。她们两个都是当老师的，也都爱好剪纸，也都比较有灵气，有机会我都会带上她们出去表演。

贺瀚：是您唱她们剪吗？

张峥嵘：我也要剪，我要展现自己真的是会唱会剪。上台前，那些细腻的部分先剪一点，但大块的部分我还是要留到台上剪的。

贺瀚：峥嵘老师，我再问您一些剪纸的技巧或经验吧。

张峥嵘：我觉得剪纸在技法上还是比较简单的，只要细心和耐心地把那几个技法学会了，就差不多可以了。其实，对于剪纸，我感觉画画是最重要的，会创作、会绘画，才会有自己的画面出来。

贺瀚：要学哪些技法？

张峥嵘：排剪一些基本的镂空，还有阴剪跟阳剪的互补，就是说要懂得阴阳结合。比如我的《拾得查铺孙》《满月膨膨大》《拜祖娶水某》《乖囝去打拼》这4幅，当时创作的时候是因为泉州的闽台缘博物馆的馆长来找我，他说一定要找到正宗的传承人，要一个剪纸系列来表现闽南人从出生到成长的情景。那时候，我真的是绞尽脑汁，因为人物剪纸是我的弱项。真的是有压力才有动力，我求了一个老师帮我，我把我的思路跟他讲了，他就勾画了一个构图给我，但所

有的阴阳互补和细节处理都是我自己去加的。

贺瀚：阴阳如何互补？

张峥嵘：就是你要去平衡画面。比如说，这个桌面上全是红的，我就镂空一个碗，镂空的部分就是阴剪，是白的。后来我这一系列做出来，那个馆长说我这个黑白处理得非常好，很大胆地留白。其实我也不怎么懂，全凭自己怎么想就怎么做，完全是歪打正着。

贺瀚：剪纸技法上面呢？

张峥嵘《拾得查铺孙》《满月膨膨大》　张峥嵘　提供

张峥嵘《拜祖娶水某》《乖囝去打拼》　张峥嵘　提供

张峥嵘：其实很简单。比如我要剪一个圆，我就中间截一个圆，然后纸就随着这样转转转转，就把这个圆给剪好了。我要剪一朵花，花瓣必须要先剪一条半圆的弧线，还要用到排剪，剪成排排成串的那种感觉。剪一朵花其实就只要剪几个符号。一个是圆点，一个是月牙。还有就是要排剪。剪纸其实是万变不离其宗的，很多民间老艺人不会拿笔画画，却会拿剪刀剪画。

5. 漳浦剪纸新人辈出。

贺瀚：峥嵘老师，我最后再问问漳浦其他剪纸传承人的情况，比如林桃阿婆的传承人。

张峥嵘：林桃其实没有传承人，她那个儿子是抱养的，

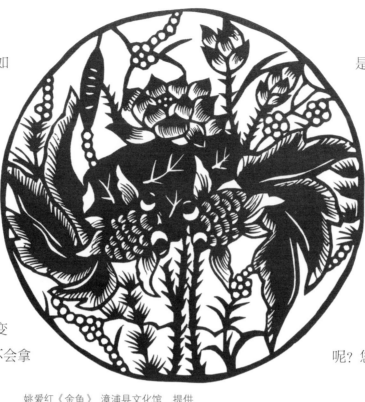

姚爱红《金鱼》 漳浦县文化馆　提供

是打鱼的，媳妇、孙女都不喜欢剪纸。她有一个关门弟子叫陈建新，是专门研究她的，但他可能不怎么会剪。陈建新是白沙人，跟林桃是同一个村。他读书回来后，就分配在白沙中学当老师。他经常去找林桃阿婆，采访和收集了很多资料做研究。他现在是漳浦县宣传部的副部长。

贺瀚：陈金和陈匏来的情况呢？您也多少知道一点吧。

张峥嵘：陈金是很早就过世了。有一个遗憾是，陈金有一个孙女叫姚爱红，这个姚爱红也是剪得很好，当时陈秋日、姚爱红都是专职在做剪纸的，但后来姚爱红就放弃做剪纸了。

贺瀚：陈匏来呢？

黄匏《讨小海》 漳浦县文化馆 提供

黄匏《鸳鸯戏水》 漳浦县文化馆 提供

黄素（左）与胞妹黄匏　漳浦县文化馆 提供

张峥嵘：我只知道陈匏来有一个儿子，其他情况我就不太了解了。我有一个姨婆，跟我外婆是同胞姐妹，长得和我外婆很像，叫黄匏，她的剪纸风格很像林桃。奇怪的是，她跟我外婆是同胞姐妹，但是两姐妹的剪纸风格却完全不一样。我外婆的性格是很内敛、很细腻的，而我这个姨婆则是很大大咧咧、很开朗的。姨婆现在也不在了。

贺瀚：老一辈阿婆都走了。

张峥嵘：是的，现在陈秋日这一辈就她一个人在坚持。陈秋日刚开始的时候也不会画，但是陈秋日执着，所以她能够坚持下来。她那批人，20 世纪 50 年代的时候有 30 多个，60 年代只剩下 10 多个了，到现在就只剩下陈秋日了。陈秋日是漳浦县第一个走出国门的剪纸艺人，那是 1983 年。当时，就说要从剪纸界中挑一个人跟着福建省歌舞剧院去斐济，于是就找了陈秋日。那时候，我外婆和我都替陈秋日剪了好多作品让她带出去。那时候，人真的都是无私的，因为觉得我们剪纸界有人要出国了，大家都觉得很光荣。

贺瀚：您这一辈的情况呢？

张峥嵘：我这一辈我算是老大姐了，高少萍是比较厉害的，还有欧阳艳君，卢淑蓉和游金美是陈秋日的外甥女，陈秋日的媳妇陈燕榕也很好，传承她婆婆的。还有别的一些人，很多啊。

贺瀚：那您给我们简要介绍一下好吗？比如高少萍。

张峥嵘：她很不错，漳浦剪纸市场是被少萍带动的，做得很好。少萍参加很多同乡会，比如香港同乡会、深圳同乡会等等，可以拿到剪纸订单，政府也会有订单，所以从剪纸市场来说，她是做得非常好的。

贺瀚：欧阳艳君呢？

张峥嵘：欧阳艳君是这样子的，陈秋日在文化馆办一些培训班，欧阳艳君是她的学生。说实话，学剪纸入门是非常快的，最重要的还是自己要会画画，有悟性，有创作的理念跟灵感，而且

卢淑蓉《百寿图》　漳浦县文化馆 提供

游金美《穿灯脚》　漳浦县文化馆 提供

李小燕《印象六鳌》　漳浦县文化馆　提供

陈巧华《老两口的幸福生活》之三《携手同行》
漳浦县文化馆　提供

陈燕榕《印象童年》之三《马兰花》
漳浦县文化馆　提供

还要坚持。

贺瀚：还有卢淑蓉老师的情况呢？

张峥嵘：她是读云霄师范出来的小学老师，长得比较漂亮，而且口才、表达能力也可以。在剪纸表演上她比较有优势，在学校是在兴趣小组里教剪纸，她自己还在外面开班教，学生很多。

贺瀚：游金美呢？

张峥嵘：她很会画画，创作这方面很厉害，她会懂得去创作民俗的东西。我发现游金美是很有心的一个人，她听你讲故事的时候，会把你的这个故事记住，然后就会去钻研、挖掘。

贺瀚：在漳浦，剪纸比较活跃的人还有哪些？

张峥嵘：还有李小燕、陈巧华她们。李小燕是第一个从美术转来剪纸的老师，她本来在漳浦的职业中专学校当美术老师，后来她发现剪纸的社会影响力很大，就转过来做剪纸。如果有画画基础的来学剪纸是非常容易的。后来的陈巧华也

是一样的，陈巧华也是读美术的学生。因为漳浦有这个剪纸氛围，所以新人辈出，后面的这些人也都是这样子的。

贺瀚：好的，感谢峥嵘老师接受我的访谈。

三、高少萍："我们是最幸运、最幸福的剪纸艺人。"

【人物名片】

高少萍，1969 年出生，福建省漳浦县绥安镇人，师从黄素。现为中国民间文艺家协会剪纸艺术委员会理事、福建省民间艺术家联谊会常委、福建省剪纸协会副主席、福建省工艺美术大师，是福建省民间文化杰出传承人。

高少萍个人照　高少萍　提供

善于运用剪纸表现重大政治题材,作品构图丰满,刻画细腻。大胆探索,采用新型装饰材料,如快贴、泡纸、泡沫板、快贴镭射纸等,制作成剪纸工艺品,使之更具装饰美、更有现代感。从艺至今,作品多次参加全国剪纸大赛,获奖无数。多次为党和国家领导人现场表演剪纸技艺,10多次作为文化使者出国开展文化艺术交流活动,许多剪纸精品成为各级政府赠送海外侨胞及港澳台同胞的重要礼品。2000年,创办了高少萍剪纸艺术馆,对漳浦县剪纸文化、剪纸艺术的对外交流起了推动作用。

高少萍(左)与作者合影

【访谈手记】

一进入高少萍的剪纸艺术馆,就看到她铺在地上和桌上的画稿。这是关于"一带一路"的主题创作,已经画了四五米长,内容涉及从古至今丝绸之路上的贸易往来、文化交流等场景,信息量很大。各个场景通过蒙太奇的手法穿插在一起,展现出恢宏的历史篇章。从高少萍给我们的介绍可知,她对"一带一路"密切关注。由于高少萍在传统文化传承中的重要贡献,她被推选为省人大代表、市政协委员。她还是全国五一劳动奖章获得者,2017年初开始参加中国劳动关系学院"劳模本科班"的学习。这一系列的经历和荣誉使高少萍的见识和视野越发超越一般的民间剪纸艺人,她也不断地推出紧扣时代脉搏的主题创作。媒体对她很关注,对她这些作品的报道也很多。

来访谈之前,我了解到的情况是,对于高少萍的这些作品是存在争议的,争议主要涉及美术本体。一些人认为,这些作品更像是用剪刀剪出来的现代工艺品,而不是剪纸。剪纸应该有自身独立的语言系统,包括平面构成、造型原则、

意象空间等等,即便置于当代,这些基本准则也不可放弃。在与高少萍的交谈中,我发现她对这个问题也比较敏感。在她看来,她的剪纸还是非常注重保留传统意味的,她的设计往往是现代场景穿插传统剪纸的模式,比如现代建筑配以传统烟霞等。她认为,现代剪纸要有现代人的思维和眼界,况且她的作品种类繁多,涉及风格多样,形式繁杂,不应一叶障目。

在谈话中,我还发现高少萍是一个精力充沛、性格开朗、仪态娇媚、人际交往能力非常强的人。政府对剪纸的各项扶持政策,与剪纸适合现场表演、便于文化交流等因素是有关系的,而高少萍在这方面完全能够胜任。她可以非常出色地完成表演和交流的工作,这也是她能够不断得到各级表彰的重要原因。她这种与生俱来的能力与她出生于文艺家庭是分不开的,而且她还特别受到她父亲高钱厚的指点。在漳浦剪纸的发展进程中,高钱厚老先生参与过很多具体的工作,可惜的是,他无法接受采访了。我们来访谈时才得知,自从两

年前摔倒之后，高老先生的身体状况就越来越差，如今连说话都很吃力了。但是从他家里装满了几大柜子关于高少萍剪纸历程的档案夹可以看出，高老先生对女儿的爱有多深，支持有多大。

【访谈内容】

访谈时间：2017 年 2 月 9 日下午

访谈地点：漳浦县高少萍剪纸艺术工作室

访谈人：贺瀚

受访人：高少萍

出席者：陈丽娜（漳浦县文化馆干事）、李小燕（漳浦剪纸传承人）、卢淑蓉（漳浦剪纸传承人）、卢新燕（福州大学厦门工艺美术学院教授）

记录：贺瀚

校验：高少萍、贺瀚

1. 创作"一带一路"大型作品。

贺瀚：少萍姐，你这是在创作什么主题？

高少萍："一带一路"。我正在画瓷器，画好的这边是陆上丝绸之路，那边是海上丝绸之路。中国梦、航空母舰、和谐号动车组、神舟十一号飞船，以及古代的集市、现代的高楼大厦都有画。

贺瀚：好几个时空穿插在一块儿，大型工程啊。

高少萍：对。已经画了很久了，大年初一都在画，春节都没有出门，一直在画这一张，还没有画好。我是从 2016 年就开始酝酿这一主题了，其实应该是从 2015 年就开始考虑了，

一直在搜集材料。我还去了好几个国家，像斯里兰卡、新西兰等，然后就在国外一直拍素材。几个月前才开始动笔的，像生孩子一样。

贺瀚：慢慢孕育。现在总共画了多少米？

高少萍：还不确定，应该有四五米了吧。反正我就边画边接，边接边画。

贺瀚：从古代画到当代？

高少萍：对的。这边画的是古代的文化交流，有外国的市场，也有我们福建泉州的市场。这边就画航空母舰，还要去查看一下上面停的飞机是什么型号的。现在很方便了，电脑可以查，手机也可以查。

贺瀚：你正在画的部分是青花瓷吗？

高少萍：是的。这边画面太空了，我不知道画什么，本来要画白云带过，后来想一想，还是把瓷器画上去吧。中国青花瓷很有名气，我就把青花瓷的比例放大，画了 3 个上去。昨天晚上临时想出来的。

贺瀚：创作能力很强啊。

高少萍：是的，我学过美术。我爸是文化馆的美术干部，我小的时候，他在暑假、寒假办书画培训班、剪纸培训班的时候，我就在旁边上蹿下跳，看这个哥哥画什么，看那个姐姐学什么，就这样子，我慢慢接触并爱上了画画、剪纸。

卢新燕：看得出来，创作这个作品要有一定的手头功夫的，比例、线条交代得很清楚，这些阿拉伯人也画得很生动。

高少萍：因为我去国外搜集了很多材料嘛。如果我想做什么，我就会很有兴趣地去搜集相关材料。有时候出门看到一些好的素材，一下子不知道做什么用，我也会把它们先拍下来，存在我的手机里面，等要创作的时候，就能为我

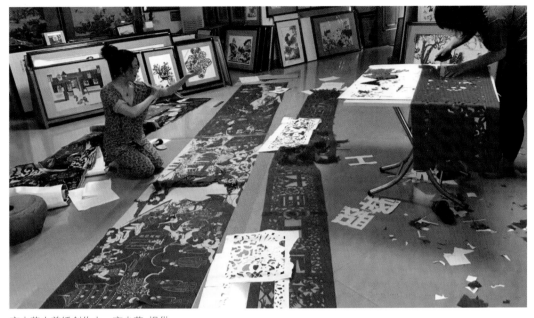

高少萍在剪纸创作中　高少萍　提供

所用了。

贺瀚：你是一个好学的人，也是一个有心的人。

高少萍：是的，活到老，学到老。过几天我还要去北京中国劳动关系学院读四年大学，以此弥补我没有上过大学的遗憾。

贺瀚：那你学成回来，眼界、觉悟就更高了。少萍姐，我们开始正式访谈吧。

高少萍：好的。

2. 爸爸积极投身剪纸工作。

贺瀚：你出生在一个艺术世家，是吗？

高少萍：是的。我妈是演员兼导演，是大美人，现在77岁了，还是夕阳红艺术团的团长，跳起舞来脚还踢得很高。

贺瀚：父亲呢？

高少萍：我爸是本地画舞台布景的，他年轻时候的专业就是美术，长得很帅。

贺瀚：所以少萍姐气质好。

高少萍：是的。文化馆里的人的子女都更洋气一点，气质更好一些。

贺瀚：你的父亲高钱厚老先生是漳浦县第一任剪纸协会的主席，是吗？

高少萍：是的。我爸爸分配到文化馆当美术干部，他积极投身剪纸工作，漳浦剪纸就是他和好多老艺术家一起辛辛苦苦支撑下来，才有了如今的辉煌。

贺瀚：你父亲当年做了一些什么具体的工作？

高少萍：我爸爸和那些美术工作者们到乡下去发掘剪纸的老奶奶们，然后把她们集中在一起，请她们到文化馆来搞

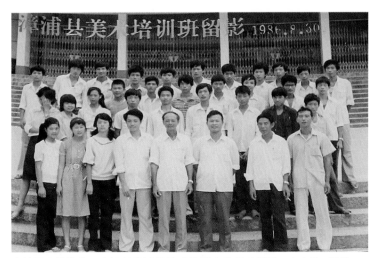

高钱厚（前排右一）担任漳浦县美术培训班教师时留影　高少萍　提供

培训、搞传承。

贺瀚：他有没有说起过下乡普查时遇到的有趣的事情，或者是让他印象深刻的事情？

高少萍：有。以前剪纸不是像我们现在走市场，那些老奶奶们剪了一辈子，从来没有拿剪纸卖过一分钱。她们就是把平时生活中喜闻乐见的一些东西剪出来，然后送给亲朋好友。村庄里面有什么喜事，或者有什么丧事，或者平时祭拜的时候需要剪纸，她们就剪一剪，从来没有卖过一分钱。

贺瀚：是的，这就是老剪纸。

高少萍：是的。我爸爸他们下乡去看望那些老奶奶，有时候会给她们包红包。两毛钱的红包，她们就很高兴，很感动，还会热情地请我爸爸他们中午在那里吃饭。其实也不是什么好吃的，就是一些地瓜、米饭，但这就算是很好的了。

贺瀚：下乡也是很辛苦，当时普遍生活水平都比较低。

高少萍：是的。那个时候，他们每个村庄都去看。那些老奶奶们剪纸是用来作刺绣的底样。像旧镇镇的林桃老奶奶，以前穿的衣服，还有绣花鞋等东西，都是她自己亲手做的。

高钱厚（左二）参与漳浦剪纸调研保护工作　高少萍　提供

贺瀚：有搜集到林桃老奶奶的绣样吗？

高少萍：最早肯定有，之后就不清楚了。林桃毕竟活到106岁，有这么多年的生活积累和所见所闻，她就根据她自己的想象创作，剪纸已经就是她自己了，自成一体了。

贺瀚：她和剪纸合二为一了。

高少萍：对对。她的剪纸会很夸张。比如说，我们平常的虾没有她画的那个比例，她画的虾非常大，人非常小。她可以夸张到这个程度，全由她自己想象。

贺瀚：听说你从艺以来的资料，你父亲都做分门别类的收集整理，是吗？

高少萍：是的。

贺瀚：他是怎么分类的？

高少萍：他将作品分为：省内剪纸个展，省外各地市剪纸个展；各级电视采访；剪纸获奖证书；等等。分类分得很详细。他摔倒两年多了，这两年多我去了几个国家，但我都没再去整理了，懒得做，太难了，真的。

贺瀚：还是需要继续整理下去。他是从什么时候开始帮你整理这些资料的？

高少萍：从20世纪90年代做到现在。他把资料拍照洗出来，或者复印出来，贴上说明。我家里非常多装资料的盒子，都是我父亲整理出来的。

贺瀚：是该好好学学高老先生的档案管理方法，他为漳浦剪纸工作做了很大的贡献。

陈丽娜：是的。原先漳浦文化馆有两大箱子老人家搜集来的剪纸，后来好多都褪色了，褪成了白色的，还有一些本来就是白色的。这些老剪纸很多都是刺绣的底样，有的剪纸作者不是很出名，有的根本就不知道是谁剪的，还有一些是

贴在展板上的，展板就直接扔掉了。确实没办法保存好，条件有限，需要有特定的温度、湿度。

贺瀚：普查搜集回来的资料，确实还需要依靠文化馆的工作人员来做大量的保护工作。

高少萍：是的，不然以前的工作都白做了。

贺瀚：少萍姐，你有没有听你父亲说过那些老奶奶各自剪的什么作品？

高少萍：有，以前有说，但我现在忘了。所有那些老奶奶的作品，因

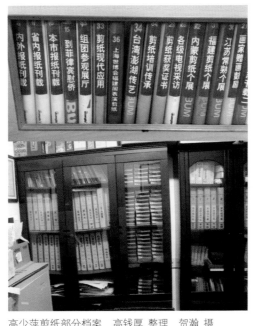

高少萍剪纸部分档案　高钱厚 整理　贺瀚 摄

为他太熟悉了，所以他一看就知道，这个是谁做的，那个是谁做的。

3. 我们是最幸运、最幸福的剪纸艺人。

贺瀚：听说在剪纸市场这一块，你是漳浦做得最好的。

高少萍：以前忙不过来，还请了几个徒弟，这几年订单少了，就把徒弟都遣散回家了。剪纸受十字绣的冲击也挺大的，很多人自己绣了挂家里，买剪纸的人就少了。剪纸毕竟是手工活，价格会高一些。但是北方剪纸，像河北蔚县的机器剪纸对手工剪纸冲击非常厉害。北方的机器剪纸一幅作品就 5 元钱、10 元钱，而我们的一幅作品要几百元钱，甚至几千元钱。外行人不了解情况，感觉一样漂亮，那就买 5 元钱、10 元钱的就好了。

李小燕：是的，这几年确实很难做。

高少萍：所以，这一次我在福建省两会上也一直呼吁，

政府一定要有一个专项资金列入地方的财政预算，对我们这些优秀的民间艺术家有一个生活上的补贴。

贺瀚：让艺术家们更有精力扑在艺术上。

高少萍：是的。我们漳浦剪纸艺人算是全国那么多剪纸艺人中最幸运、最幸福的了。我刚刚听说的，有些北方剪纸老艺人，剪了一辈子，作品从来没有卖过一分钱，没有生活来源，丈夫又不懂得疼惜，又打又骂，很可怜的，非常可怜的。

卢新燕：漳浦剪纸的情况呢？

高少萍：我们漳浦剪纸人是最幸福的。虽然剪纸市场不如以前了，但一年也会卖几万元。

贺瀚：还得到许多荣誉，是吗？

高少萍：是的。所以，我上课、开讲座时常说，我小时候在农村的时候，怎么会想到自己有一天能到北京去，能到人民大会堂去，怎么会想到会出国交流。以前只有在课本里面读到"我爱北京天安门，天安门上太阳升"，哇，多么神圣，多么遥远的地方。然而学了剪纸之后，我不仅到了北京去，还到了人民大会堂去领奖。

卢新燕：做这个剪纸影响力很大。

高少萍：是的。这要感谢我们漳浦历代的相关领导对剪纸的重视。

贺瀚：听说你最开始剪纸你父亲还不同意，是吗？

高少萍：是的。最早我爸说不能学剪纸，学了干什么，又不能当饭吃。

贺瀚：当时的情况确实是这样。

高少萍：这是说笑，但确实最早是不让我学。我最早是成立了一个美术广告公司，是漳浦县的第一家。我是边画广告，边做广告，边剪纸，将剪纸的元素画到广告里去。后来，广告公司需要用电脑，需要用喷绘的机器，加上我搞剪纸忙不过来，广告公司慢慢就没什么业务了，于是我就创办了荣浦工艺美术社，以广告和剪纸为主。

4. 黄素、林桃阿婆的生活点滴。

贺瀚：少萍姐，你跟黄素、林桃阿婆都有接触，讲一讲她们的生活点滴吧。你最开始学剪纸时是住在文化馆的家属院里，有跟黄素老人学，是吗？

高少萍：是的。黄素老师也在那边住着，我家跟她家在同一个四合院里面。我小时候是在农村长大的，最喜欢那些走街串巷跑江湖的来我们村里面敲锣鼓。每次来，我都飞跑着去看热闹。我在农村长大，特别野，特别调皮。我7岁的时候，我爸妈就接我到漳浦城关来读一年级了。

贺瀚：这个时候有幸看到黄素老师剪纸，是吗？

高少萍：是的。以前生活都是很勤俭的，单位里就分一间宿舍，所有的干部都住在同一个四合院里面。我放学回家，常看到黄素奶奶在那里剪纸。我觉得很神奇，一张纸怎么会剪得那么漂亮。我就问她剪的是什么，她就告诉我，这个剪的是梁山伯与祝英台。我问什么是梁山伯与祝英台，然后她就会给我讲故事，把他们的爱情故事从头到尾讲给我听，讲得很详细。

贺瀚：老人家在剪自己熟悉的故事。

高少萍：是的。她还讲穆桂英、杨宗保、白娘子、许仙等等，很会讲。

贺瀚：当时是什么年代？

高少萍：大概是20世纪70年代。

贺瀚：黄素老师的那些人物剪纸需要先描再剪，是吗？

高少萍：是的。因为她的作品是比较复杂的，所以她要先用铅笔描一下。林桃奶奶的虽然不用描，但是她也会用她的簪子在纸上稍微地划一下，不稍微划一下，怕有时候构图会忘记。

贺瀚：你也拜林桃为师，是吗？

高少萍：是的。林桃奶奶非常可爱，我一年要去看她很多次。因为她是我们的前辈，而且我爸跟她是几十年的交情了，所以我就多关心她，多关注她，也多跟她学习。一年当中，大的节假日，如春节、元宵、九九重阳、端午节等等，我都会去看望她。每次我都会买上一些水果，或者老人家喜欢吃的甜点，并带上我的新作，去看望她。她会很高兴。让我记忆犹新的是，她很爱干净，每次都穿得非常干净，虽然

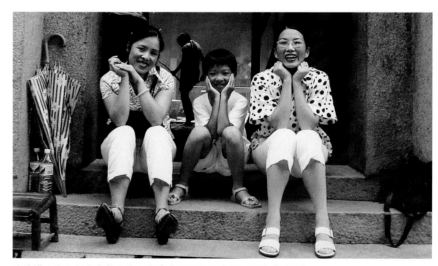

张峥嵘（左）与高少萍（右）在漳浦县文化馆大院　高少萍 提供

不是新衣服，但是洗得很干净。每次都是精神饱满、精神抖擞的，梳着发髻，插一朵菊花在头发上，是个很爱美的老太太。

贺瀚：热爱生活的表现。

高少萍：是

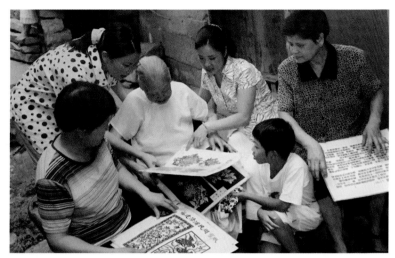

高少萍（后排左一）向黄素（后排左二）请教　高少萍 提供

的。她的头发只剩下一丁点，梳一个发髻，插一朵菊花。我说："哇，今天您怎么这么漂亮！"她说："真的吗？如果你夸我很美，我可不可以再嫁人？"她那时候已经102岁了，还这么幽默，这说明她很自信、很活泼。我真的觉得她非常可爱，而且我非常敬佩她。

贺瀚：她怎么评价她自己的作品？

高少萍：她会用闽南语说："我是胡思乱想，胡编乱造，自己剪的。"她还说："乖孩子，你剪得那么漂亮，那么精美，可是我不会。我只会乱剪、乱造，胡编乱造，剪一些粗糙的东西，不能跟你比。"她很谦虚。

贺瀚：她可能就是这种想法。

高少萍：是的。我爸爸曾跟我们讲过，有一次，几个老艺人来文化馆这边互相交流学习，林桃阿婆也来了。她看到黄素的作品，就用闽南语对黄素说："你剪得很漂亮，很细腻，我剪得这么粗，我的不好，我向你学习。"我爸爸赶紧就说："不行，不行……"

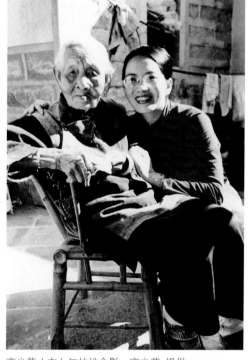

高少萍（右）与林桃合影　高少萍 提供

5. 传统与创新要相融合。

贺瀚：再说说你的剪纸作品吧。你的剪纸题材很多都是与时俱进，紧紧抓住时代脉搏。那如何保留传统剪纸特色呢？

高少萍：我的创新只是接受命题创作，有主题而已。我的剪纸也是有传统的元素，也用我们漳浦的特色技巧——排剪，也是有用那些传统的手法来表达。假如我们这一代人还是继续林桃、黄素阿婆那样的风格，就走不出去了。我们既要好好努力学习传统，把传统传承下去，同时又要把现代剪纸创作出来。

贺瀚：漳浦传统的剪纸手法是什么？

高少萍：就是我们老师创新的排剪，北方人叫"锯齿纹"，也叫"打毛毛"。一幅作品必须得用上这个特色才有剪纸的味道。

高少萍《真的好想你》 高少萍 提供

高少萍《爱心》 高少萍 提供

贺瀚：剪纸中创新的部分呢？

高少萍：颜色有创新，内容有创新，技法也有创新，从传统的基础上拓展。但是，即便是命题创作，传统的元素也不能丢。这个剪纸艺术馆里的东西只是我作品中小小的一部分而已，我都剪了40年了，我的作品非常非常多，我的大作品也很多。

贺瀚：有出作品集吗？

高少萍：我出了4本作品集，送你1本，签上我的名字。

贺瀚：你的"萍"字有三点水，是吗？

高少萍：是的，以前是没有三点水的，后来普查户口的人给我写了三点水，有水德，挺好，我就将错就错了。

贺瀚：好的，感谢少萍姐接受访谈。

四、欧阳艳君："终于扬眉吐气了一回。"

【人物名片】

欧阳艳君，1972年出生，福建省漳浦县人。现为中国民间文艺家协会剪纸艺术委员会会员、漳浦县剪纸协会副会长、福建省工艺美术大师、福建省高级技师，是福建省第三批非物质文化遗产项目代表性传承人。首届全国廉政剪纸大赛金剪子奖、中国工艺美术百花奖金奖、首届福建省民间剪纸艺术职业技能竞赛金刀剪奖、福建省五一劳动奖章，以及福建省技术能手获得者。

【访谈手记】

这次访谈约在欧阳艳君的剪纸艺术馆。艺术馆门面不大，但布置得很温馨，满墙都挂着作品，首届福建省民间剪纸艺

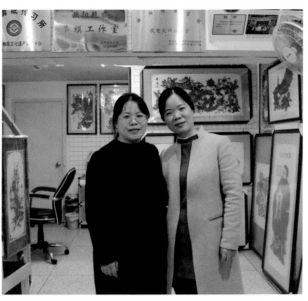

欧阳艳君个人照 欧阳艳君 提供　　　　　欧阳艳君（右）与作者合影

在谈及剪纸创作方面，欧阳艳君相当清楚自己的剪纸必须长在漳浦传统剪纸这块肥沃的土地上。从她对阳剪线条特色的发挥，以及对漳浦风土民情的体验和呈现可以看出，她坚持的方向很正，这也使她的作品与老阿婆们的剪纸作品在精神气质上高度一致。我个人认为，她的发展后劲很足，只要她少安毋躁，不要太过理会浮躁的虚假名利，假以时日，她会成为漳浦剪纸传承体系里真正的接班人，她具备成为剪纸大师的潜质。

术职业技能竞赛的得奖展板也赫然在列。我们的谈话就从回忆那次竞赛开始。欧阳艳君一提起那次经历就眉开眼笑，用她的话说是"终于扬眉吐气了一回"。她从 20 世纪 80 年代正式学习剪纸以来，默默耕耘，努力坚守了 20 多年，终于得到社会的一个响亮的认可，确实让人精神振奋。

欧阳艳君不愧为剪纸技术能手，她特意给我们展示了长排剪的剪法。基于欧阳艳君的技术专长，我在剪纸技能技巧方面多问了一些，包括剪刀的讲究，纸张的选择，以及剪纸在裱褙时的情况，她都一一作了回答。在剪纸传习方面，欧阳艳君也说得非常详细。听得出，她遇到过很多问题，也想了很多解决的办法，积累了大量的教学方法和经验。我认为，欧阳艳君的这段口述文字是关于漳浦剪纸技术不可多得的珍贵资料。总之，我感觉欧阳艳君是个努力认真，勤勉踏实的人，有手工艺人的"工匠"精神，对得起艺术馆里挂的"漳浦剪纸传习所"这块牌子。

认真做事的人，很美。

【访谈内容】

访谈时间：2017 年 2 月 9 日晚

访谈地点：漳浦县欧阳艳君剪纸工作室

访谈人：贺瀚

受访人：欧阳艳君

出席者：李小燕（漳浦剪纸传承人）、卢新燕（福州大学厦门工艺美术学院教授）

记录：贺瀚

校验：欧阳艳君、贺瀚

1. 那次比赛证明了我的实力。

贺瀚：回顾一下首届福建省民间剪纸艺术职业技能竞赛

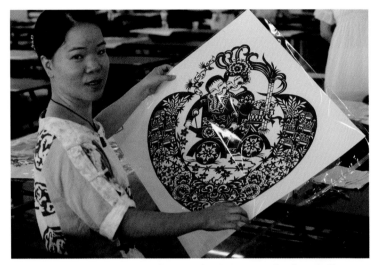

欧阳艳君在首届福建省民间剪纸艺术职业技能竞赛现场　欧阳艳君 提供

的情况吧。

欧阳艳君：那次比赛好像是专门为我准备的，是给我的一次最公正的机会，证明了我的实力，也算是对我多年剪纸的回报。

贺瀚：赛制如何规定的？

欧阳艳君：要现场创作，要在规定的两天时间里面完成两幅作品，其中有一幅还是命题创作，所以最最考验参赛者的实际水平。这种形式以前是没有过的，以前比赛都是把作品创作好了直接寄给举办方就可以了，而现在这种形式就非常的紧张。当时连上厕所的时间都没有，虽然是在夏天，大家还是一滴水都不敢喝，因为如果没有在规定的时间内完成作品的话，作品再好也是没用的。

贺瀚：然后公布成绩是吗？

欧阳艳君：比赛完当天评分到半夜。第二天吃早饭的时候，有一个小插曲。那天一起吃饭的人有好多，同桌有一个省里来的评委，问谁是欧阳艳君。当时我心里就在想：是不是有戏？到颁奖的时候，真的是第一名，而且奖项相当丰厚：省五一劳动奖章、省技术能手、高级技师职称，还有奖金，还有盖有四个大印章的金刀剪奖的奖状。我一下子觉得自己连升了五级，感觉扬眉吐气了，多年的憋屈也散了。

2. 剪纸技能技巧传授。

贺瀚：在技能技巧方面，长排剪是你的剪纸特色，是吗？

欧阳艳君：是。我经常跟学生讲，排剪不是万能的，没有排剪是万万不能的。也就是说，对排剪的运用要恰当。长排剪是我的独创，运用长排剪剪出的弧线跨度比较宽，起码要超过2厘米，剪出来的每一条丝的长度也比较长，要超过1厘米。

贺瀚：这个标准够具体的。丝和丝之间的间隙实际上是三角形，是吗？

欧阳艳君：是，这样丝才分得开。标准的长排剪，每条丝粗细是均匀的，丝和丝的间距也是均匀的，这个拿捏就很难了。画是画不出来的，即使画出来，在剪的过程中，也会

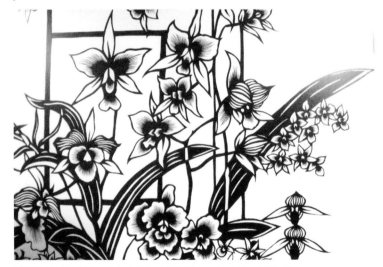

欧阳艳君《兰姿雅欣》（局部）细节处理——长排剪　贺瀚 摄

走样，主要还是凭感觉。另外，在剪的过程当中，剪刀不能拿起来。

贺瀚：要一气呵成？

欧阳艳君：是的。剪刀停下来之后再去剪，感觉马上就不一样了。所以，一般在剪长排剪的时候，我不喜欢被打扰，如果正好有客户来店铺，我也会让他们稍等一下，等我把这个长排剪剪完了，再来接待他们。

贺瀚：剪出来的丝不是完全直的，而是有一个弧度，这个很厉害。效果是怎么出来的？

欧阳艳君：自然而然就会出来的。实际上，刀口的角度一直在变。

李小燕：你是从右往左剪长排剪？

欧阳艳君：对，我是右到左，习惯了。有些孩子刚开始练的时候，剪不出这种效果，他们从左往右剪，我都把他们纠正过来。我说，如果想练长排剪的话，必须得从右开始，往左边练。

李小燕：但是从左往右不是看到丝的范围大一些吗？

欧阳艳君：是，从左往右练还容易上手些。但是，剪长排剪还得凭手上的感觉，要多练。

李小燕：你的方向跟我不一样，我觉得还是从左到右比较顺手，可以比较快一点。

贺瀚：剪得这么细，而且又长又密，还得要靠眼力吧？

欧阳艳君：是的。要眼力好，也要凭感觉，要多练。刚开始剪的时候，我眼睛会有点花，但是越剪眼睛看得越清楚，我也不知道为什么会这

样子，可能眼睛对焦有个适应的时间，就像做微雕的，练过眼力，可以把针眼看成米粒大。

贺瀚：用放大镜试过没有，会不会容易些？

欧阳艳君：用放大镜剪出来就没有那种感觉了。

贺瀚：一幅作品，长排剪是先剪，还是留到最后再剪？

欧阳艳君：一般我都是留到最后才剪的。

贺瀚：和一般从难到易的剪纸顺序不一样。

欧阳艳君：是的。我一定是留到最后再剪，因为丝太细、太长了，容易断。

贺瀚：排剪这一块，黄素老师有指点过你吗？

欧阳艳君：当时她还在漳浦县文化馆，有指点我，但最主要的还是高钱厚和陈秋日老师教的。

欧阳艳君现场演示长排剪　贺瀚 摄

李小燕：陈秋日老师也是从你这个方向（右往左）吗？

欧阳艳君：阿婆也是这个方向的。她的排剪与我的还不一样，她最后几年的排剪可能已经不是她自己剪的了，应该是她的学生代剪的，所以她的有些排剪不能完全代表她的水准。我的这个长排剪如何剪，我有录像，我把这个技法录下来了。因为真的是受年龄的影响，一年不如一年了，所以有些剪纸过程，如果没有早期来收集，等到了一定年龄，就无法再现了。

李小燕：再老的话眼睛也不行了。

贺瀚：在剪刀使用上有什么要求？

欧阳艳君：自己磨剪刀。一个想要掌握精湛技艺的手工艺者，必须要学会自己打磨剪刀，这样他（她）才知道自己需要什么样的工具。

贺瀚：适合自己的。

欧阳艳君：对，这个必须得会。其实漳浦这边自己会打磨剪刀的艺人不多，但我还是要强调，磨一把自己称心合意的剪刀很重要。

贺瀚：怎么磨，用磨刀石？

欧阳艳君：用磨刀石打磨，要细细地磨。

贺瀚：磨得锋利一点，是吗？

欧阳艳君：不仅仅是锋利。

贺瀚：尖尖的，磨尖一点，是吗？

欧阳艳君：尖肯定是要尖的，还是要磨得合手，有那种感觉，特别是剪长排剪的时候好用。我的两把剪刀用了十几年了，有一次，有一把没有收好，被人拿去剪指甲剪坏了，心疼死了。

贺瀚：你的剪刀就是你自己买普通的剪刀回来磨的，

是吗？

欧阳艳君：对，其实就是普通的剪刀，自己打磨。不过现在的剪刀钢的成分比以前的差。为什么我那两把剪刀十几年了还能用，就是因为它的钢比较好一点，比较耐磨。像我们这样一直剪一直剪，剪刀很容易就钝了，如果剪比较粗的宣纸，更容易钝。不过我们一般都会买比较细的宣纸，好的纸张就会比较细。

贺瀚：你选用什么纸张？

欧阳艳君：宣纸。用什么纸也很重要。上次班上（福建省非遗传承人培训班——福建剪纸）郭如林（陕西剪纸大师）用的那种纸我喜欢，颜色很饱和，很浓，是暗暗的红，现在有的红，红的太艳了。只知道他用的纸是特制的，纸的背面印着他的名字，是他专有的。浦城那边用的纸也很好，但我感觉颜色还是偏鲜了点。现在我用的这批纸我也很喜欢，但是这批用完了就没了，所以今年我要努力去找适合我的纸张。

贺瀚：那你用的宣纸来源是哪呢？

欧阳艳君：是网上找的，找安徽制作的安徽宣纸。

李小燕：漳浦1999年剪纸节上的那批纸张非常好，到现在都不会褪色，那个是标准的玉扣纸，不过现在不好买，做的人太少了。

贺瀚：什么叫玉扣纸？

欧阳艳君：手工纸，竹纤维做的，民间传统工艺的一种造纸，龙岩地区有做。

贺瀚：不同纸张的厚度有差别，是吗？

欧阳艳君：是的，不能太厚。

贺瀚：剪纸如何裱？

李小燕：用胶水，就是市场上卖的那种天鹅牌的胶水，

没有用水稀释，直接用。

贺瀚：干了以后不会硬吗？

李小燕：不会。

欧阳艳君：我是都用白乳胶，白乳胶加水稀释。

李小燕：以前我也是，但现在用的那种还行，反正它是透明的。

欧阳艳君：不过你那边现在不是有机裱的吗？

李小燕：机裱的也有裱一些。

欧阳艳君：不过机裱的话容易把我的长排剪弄坏掉。

李小燕：你的作品用机裱是最不好裱的。

欧阳艳君：对。有一次我剪出来自己裱，裱得头都大了，就拿去给机器裱，结果更坏，心疼死我了，丝都皱到一起去了，特色出不来。所以好作品也需要裱得好。

贺瀚：剪纸可以裱在有机玻璃上，是吗？

欧阳艳君：是的，其实就是想要那个立体的效果。裱立体的比裱平面的还好、还快。比如大作品，我要把它裱到铜版纸上的话要非常小心，但是贴到有机板上的话，直接弄好摊平就可以了，而且还不容易坏。就是成本比较高，一张有机板比一张铜版纸贵好多倍。

贺瀚：有机板将来也会变黄。

欧阳艳君：对。黄也没办法，什么东西都那样，到时候只能换新的了。

贺瀚：换得下来？剪纸还能揭得下来？

欧阳艳君：立体装裱的可以换，其他的就不能了。比如裱到铜版纸上面，铜版纸时间久了以后都会黄，没办法，因为已经粘进去了。但是铜版纸黄也黄得很好看，铜版纸黄了以后是米黄的，那个不影响，只要剪纸不褪色，米黄配红色

的也好看。

贺瀚：还有把剪纸裱在布上、绢上的，是吗？

欧阳艳君：是，那个是机裱的了，直接将剪纸裱在布上。以前我也让人家加工过，不过我还是觉得，还是要自己弄比较好，要手工的。现在，已经太多人用机器来做了。机器做的数量多，面对的群众广，这样，知道剪纸的人就会越来越多。但是，买了粗制滥造的作品之后，再看到手工精致的作品，就会从买着玩儿到买着收藏，这就是一个过程，总不能让都不了解剪纸的人来买剪纸吧。客户来买剪纸送人，我都会问客户他要送的人知不知道剪纸，如果不知道剪纸的价值的话，我还是建议他不要买去送人了，因为这样只会被当作是一张纸而已，浪费了。我还会问客户他要送的人的年龄，确定一下风格。我也尽量劝他买裱好的、有框的。因为如果买没裱、没框的那种，对方还要再折腾去做框，估计就会一日一日拖着没做了。如果连框一起买，对方一般都会挂起来。所以，剪纸销售，也是一门学问。

李小燕：就是要了解顾客人群。

欧阳艳君：对。

贺瀚：来买的人多吗？

欧阳艳君：近两年普通阶层来买的比较多，也比以前舍得，不会拼命讨价还价。四五年前，《报春图》定价2800元的时候，买的人很少，现在涨到4000多元了，还是有人买，开价5600元，底价是4200元。《报春图》是2012年做的，现在过了四五年，价钱翻倍了。

李小燕：翻价翻得挺快。

欧阳艳君：没有啦，我最开始的定价低，跟高少萍比起来，我定价定得太低了。所以我现在规定，我自己亲自动手

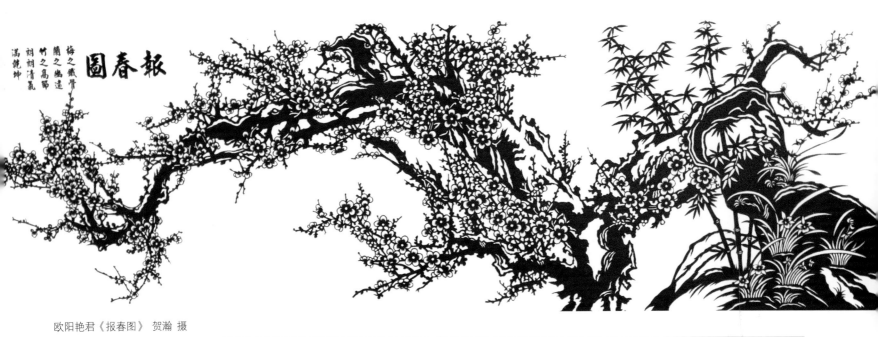

欧阳艳君《报春图》 贺瀚 摄

剪的作品，每两年涨 20%，让买的人有一种感觉，自己买的作品在慢慢地增值。我一定确保是我亲自动手剪的，不能是我徒弟剪的也算我头上，都有分开的，一定要分开。

贺瀚：徒弟剪的就卖得便宜点。

欧阳艳君：对，肯定的，一比就比得出来差别。

贺瀚：市场这一块政府部门也有来订制，是吗？

欧阳艳君：是的。以前政府部门订制得多，一旦政府部门不订制了，市场就不好做了。

贺瀚：民众对剪纸工艺的一个共识是越来越看重它的艺术价值，是吗？

欧阳艳君：是。以前卖一张作品要很长时间，现在很快了，这可能跟我们现在的生活都比较富裕有关，消费能力提高了。我现在考虑的是，怎么把我们的销售理念慢慢地引导给客户群。比如说，从早期的买着玩儿，慢慢引导到收藏。

李小燕：收藏的话，还是需要作者有名气。

欧阳艳君：肯定有关系的。作者个人的修养、才能等，很多方面都要结合起来，不单单只是剪纸。

3. 教剪纸很容易，也很难。

贺瀚：你这里还挂着"漳浦剪纸传习所"的牌子，也教学生剪纸，是吗？

欧阳艳君：是的。我教学校的在职老师，他们学了之后，把剪纸引入教学。只要有哪个学校的老师到我这边来学，我差不多都要到那个学校去上一下课，让那些老师知道剪纸课要怎么上。其实，老师们上课都比我们传承人厉害，在传承方面，他们也是重要的一环。

贺瀚：你会给这些老师传授些什么？

欧阳艳君：涉及一些术语和理论。比如：什么是阴剪、阳剪，线条的作用，漳浦剪纸的 4 个代表性人物，漳浦剪纸的特色，排剪怎么剪，等等。折剪课也必须要上，还有临摹课。教剪纸很容易，也很难。容易是只要把复印稿从简单到

复杂发给他们，让他们一节课、一节课地练；难是让他们保有兴趣，这很难，要动些脑筋。

贺瀚：什么办法呢？

欧阳艳君：比如说，我要教"年年有余"，我就必须要先搜集"年年有余"的作品。那么，"年年有余"表达的是什么意思呢？不仅仅要说鱼和莲在一起是富足的意思，还要说是夫妻和乐的象征。然后一些常用的装饰图也要讲。这些内容都不能乱传授，必须得是正确的，因为老师的一句话在学生的心中有时候就会根深蒂固，如果教错了，真的是误人子弟。所以教剪纸真的是很难。

贺瀚：这是教师的责任感。

欧阳艳君：倒是没有上升到责任感，只是觉得必须得要这样子才对得起自己的良心。做老师，肯定就是要称职，要不然人家叫你老师，自己都会不好意思。

贺瀚：你很踏实。

欧阳艳君：必须得这样子做，有时候也有为人师表的那种成就感。

贺瀚：你有什么办法让学生记住漳浦剪纸的本地特色？

欧阳艳君：我讲过之后，会出考卷给他们做，要不然他们不会听进去。特别是教小孩子，有时候给他们讲了好几遍，再问，还是不知道。有一次，我在教学，正好有记者来采访。记者问那些小孩子为什么喜欢剪纸，他们都不知道怎样回答。所以在传承的过程中，教孩子怎样用自己的语言去表达对剪纸的认识是一堂课。还

欧阳艳君在剪纸培训中　欧阳艳君 提供

欧阳艳君（前排右四）在剪纸技能培训现场　欧阳艳君 提供

有一堂课就是自我介绍的课，这也是剪纸过程中重要的一堂课。因为我自己的缺点就是比较木讷，后来慢慢发现，如果口才不好的话，发展就可能会有局限，所以，现在几乎每期都有一堂课是用来练胆量、练表达的。另外，还有一堂课是学习如何介绍漳浦剪纸的。

贺瀚： 积累了很多经验。你是什么时候开始教学生的？

欧阳艳君工作照　欧阳艳君 提供

欧阳艳君： 从 2006 年起，我就陆续开始教了，2013 年开始挂"漳浦剪纸传习所"的牌子。每年春秋两季，我都自发免费教学生。在教的过程当中，我也发现了好多问题，慢慢试着想一些办法来弥补。之前，从来就没有老师教我怎么去教剪纸，怎么去表述，都是自己摸索。有付出就有回报，大部分的孩子都学会了自己创作。孩子们的家长也让我很感动，虽然我没有收学费，但有的家长还是每年都会给我送点礼来。虽然我知道他们是对我的一个感谢，但还是觉得没必要，我自己卖作品就可以了。

贺瀚： 这也是顺理成章的事情，做传承工作很有意义。

欧阳艳君： 是的。我是真的很感动的，做剪纸能做到这样子，我是已经很感恩了。

贺瀚： 你有没有正式的弟子？

欧阳艳君： 到我工作室学剪纸的就算我的正式弟子了。在学校里面教，不可能比在工作室教得清楚。在工作室，我可以手把手地教每个人；在学校，只能普及性地教。

贺瀚： 那么多学生当中，有没有特别有潜力的？

欧阳艳君： 当然有。之前我看上了一个学生，她自己也

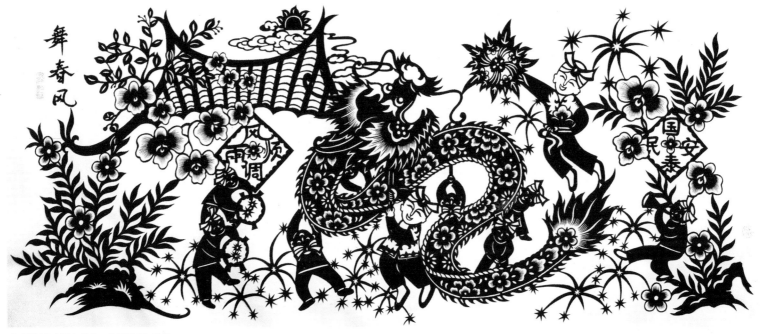

欧阳艳君《舞春风》　欧阳艳君 提供

非常喜欢剪纸，但是她家里的人不支持，后来她到幼儿园去应聘临时工了。

贺瀚：传承还是面临一些实际的困难。

欧阳艳君：反正也是倾囊相授了，无所谓非得要什么结果。现在很多人小时候学，长大以后就不学了，这要看剪纸同他的缘分有多深。如果缘分深的话，即使做了其他的行业，也会回过头来做剪纸的。像我就有一个学生，她工作也很忙，但每一年她都会兼职做剪纸，她说她的剪纸作品已经变成了她的一种资源。她在跟客户交往的时候，如果要送客户礼品，她就把自己剪的东西装成框，送给客户，客户还喜欢得不行。

4. 第一批剪纸培训班学员。

贺瀚：你自己学剪纸是什么时候？

欧阳艳君：1984 年，漳浦文化馆办第一批剪纸培训班时学的。这个培训班一共办过三批，我是第一批的。我印象还很深，当时我们是需要考试的。当时在我们四年级挑了可能有 100 个左右的学生，都是平时绘画成绩比较好的。高钱厚老师先在黑板上画了一个图案，然后我们再画。最后在这

陈秋日（中）在剪纸教学中　陈燕榕 提供

漳浦县剪纸普及活动老照片　高钱厚 藏　贺瀚 摄

100 个人当中，挑了 45 个人出来学剪纸。第一批应该有 150 个人吧，现在已找不出几个了，我知道的有我，还有游金美，她是陈秋日老师的外甥女。我是傻人有傻福，剪纸能得到认可，还是比较满意的。现在就是遗憾没有嫡传接班人，我的家族里没有一个人对剪纸感兴趣。

贺瀚：你更小的时候有接触过剪纸吗？

欧阳艳君：我外婆也会剪纸，只是不出名。其实她们那一辈都会剪纸，我刚开始学会剪纸就是从她那里学的。我家和外婆家就隔了一个大门，我从小就在外婆身边转。外婆很勤劳，她的腿摔断了之后，就在家里面做一些剪纸的代工，我就爬到她的床头，看她剪团花，我也帮着剪。团花就是用蜡光纸剪的花瓣，一层层贴起来，所以叫团花。

5. 三个老阿婆的手紧紧地抓在了一起。

贺瀚：再问一点漳浦的剪纸历史。1999 年漳浦剪纸节你有参与，是吗？

欧阳艳君：是的。但是说起 1999 年漳浦剪纸节，就说到了我的一个遗憾。那个时候，我被安排在漳浦宾馆会议中心二楼值班。体育馆那边的活动结束了之后，黄素、林桃、陈匏来三个老人就陆续被接到了漳浦宾馆会议中心。她们三个以前从来没有见过面，从来没有相聚过，只是互相听说过对方。现在互相见了面，都非常激动，三个老阿婆的手紧紧地抓在了一起，三个人就一直聊。

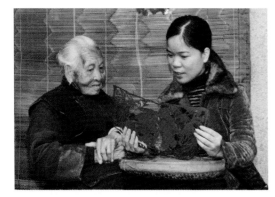

欧阳艳君（右）向林桃请教　欧阳艳君 提供

陈匏来《猴子抓桃》　漳浦县文化馆 提供

贺瀚：聊什么？

欧阳艳君：就是用漳浦本地话互相表达对对方的钦佩，就是惺惺相惜。当时就我在现场，只有我一个人见证。太遗憾了，如果当时有相机记录下这个珍贵的场景就好了。

贺瀚：听你描述都感觉好激动。

欧阳艳君：是的。那个时候没经验，没有资料保存意识。我现在教学生的时候，都要提醒他们把自己各个时期的作品拍照存档。每一年我亲自教的学生的作品我都会拍下来，等他们将来长大了，都可以找我来拿。资料保存，这点很重要，之前我不懂，造成了遗憾。

贺瀚：还记得1999年漳浦剪纸节上别的什么事情吗？

欧阳艳君：剪纸节之前是没有大作品的。我跟你讲这个大作品是怎么来的。当时漳浦县的宣传部长陈达金说，作品好像都太小，没有什么影响面，就把我和张峥嵘叫去，问我们能不能创作大作品出来。当时大作品都没做过，但我们还是接下了任务。峥嵘是做了一个2米4乘1米2的剪纸《年年有余》，我就做了一个尺寸一样的《喜上眉梢》。当年剪纸节的时候，我们的这两件作品就挂在漳浦宾馆一楼，当时也是引起轰动的。

贺瀚：剪纸节上还有研讨会是吗？

欧阳艳君：对，陈竟教授跟仉凤皋教授都来了。仉凤皋是天津美术学院的教授，在剪纸界非常有名，已经过世了。我印象中，仉教授和陈竟教授在会上有争论。陈竟教授是属于比较直率的人，他虽然说话口气有时候有点硬，但是性格很好，算是比较真实的一个人。他到我们漳浦来了好多次，对漳浦剪纸有感情，他就担心剪纸的传承问题。我认为，其实无需在意那么多，无论是现代剪纸，还是传统剪纸，只要有人想去做，这就可以了，没有什么现代和传统的矛盾问题。仉凤皋教授人很好，当时他回去以后，还给我寄来了一封信，里面是我请他给我题的字，尺寸小小的，我还收藏着呢。

贺瀚：题的什么字？

欧阳艳君：一个是"风华正茂"，另一个是"剪纸之窗"，因为当时我的第一间剪纸店就叫"剪纸之窗"。我的小店就在我们北街的老街，可以说是我们漳浦县的第一家剪纸店，也是1999年开的，虽然说很小。我开了之后，高少萍才开了她的艺术馆。

贺瀚：2003年为林桃老人办100岁生日宴的情景还记得吗？

欧阳艳君：记得，印象深刻。当时就觉得，林桃作为剪纸老艺人，政府能给她过生日，真的是很难得，是对民间艺

人的一种尊重，对文化的尊重，也是对我们后辈的一种鼓励。这些老艺人当中，林桃阿婆得到的待遇是最高的，因为那些专家学者都推崇她，慢慢地，政府部门也认可了她，所以就给林桃阿婆过了个生日。办生日宴的时候，县里的领导班子成员都来了，还邀请了专家学者。当时我就想，我老的时候能像这样该多好。

6. 漳浦剪纸的特点是阳剪为主，阴剪为辅。

贺瀚：漳浦剪纸的特点是什么？

欧阳艳君：以前，我看书上对漳浦剪纸的表述是以阳剪为主，阴剪为辅，我一直搞不明白，因为我从小接触的都是阴剪为主，阳剪为辅。后来才明白，现在很多人创作出来的剪纸都是阴剪为主，而老艺人的作品，99%都是阳剪为主，阴剪为辅。

贺瀚：线条组合？

欧阳艳君：是的，线条组合的，都是那样子。我们这一代大部分人的剪纸可以说是延续陈金和黄素这一脉的，从小都是剪着陈金的作品和黄素的作品长大的，把排剪也保留了下来。林桃的风格比较个人化，比较纯乡土，几乎没有人真正继承下来。

贺瀚：你有想过去延续吗？

欧阳艳君：有的。我自己的一个目标就是怎样把我的长排剪跟林桃阿婆的那种风格相结合，创出自己的一种风格来，我觉得这才是真正的继承。继承，并不是一定要像林桃阿婆那样把所有的形象都剪得很抽象，阿婆的作品虽然学术上给的评价非常的高，但市场上不一定认可。

贺瀚：让市场去检验。

欧阳艳君：是的，我觉得一定要让市场去检验。我现在是两个方向：一个是创作市场的作品，一个是创作比赛的作品。没办法，只能这样子。

贺瀚：你现在有没有剪出带有林桃剪纸风格的作品？

欧阳艳君：感觉有。2016年我创作了一幅《故乡的云》，那是相对来说我比较满意的一幅作品，初看的时候没什么，越看越有味道。刚开始没人问，后来还卖了一幅出去，800元成交。

贺瀚：《故乡的云》如何处理画面？

欧阳艳君：就是剪了有燕尾脊的整排老房子，体现家乡的老屋，还有家乡的海、家乡的果，天边飘着故乡的云，勾起游子思乡的愁。一个是一定要有装饰性，另一个是阳剪一定要融进去。其实阳剪作品创作比阴剪作品还要难。

贺瀚：你还是有意识地在往传统风格靠，是吗？

欧阳艳君《故乡的云》 欧阳艳君 提供

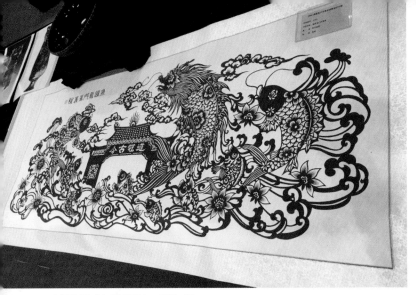

欧阳艳君《鱼跃龙门》 贺瀚 摄

欧阳艳君：是的。阳剪为主，线线相连，不仅要连在一起，而且连在一起还要美，不能太过写实，也不能太过抽象，要既写实又抽象，把我自己的风格融进去。现在就是看能不能尽量把这种风格给延续下去了。

贺瀚：再分析一下你的作品吧，比如《鱼跃龙门》。

欧阳艳君：这个是 2015 年创作的，本来是为母校 90 周年剪的。里面剪的"道冠古今""德配天地"是漳州孔庙的牌坊，我是希望学子和老师能够以一种最高的标准来要求自己。整幅作品里面剪了 9 条鱼，对应 90 周年校庆。鱼跃龙门，就是飞黄腾达。本来是非常好的礼物，但是赶不及时间剪出来，现在变成普通大众也喜欢的作品。

贺瀚：这个龙头加鱼的身体是表示鱼跃过去就变成龙？

欧阳艳君：对。我老公一直批评说，我这个头剪得不好。我说，一定不能跟龙头一样。我就照我自己的感觉，把它画成了非龙非鱼的那种，像龙头又不像龙头，我就照我自己的想法去做。

贺瀚：我看你的很多作品里面都有燕尾脊，是吗？

欧阳艳君：是的。我是经常用到燕尾脊，这是闽南特有的建筑风格。燕尾脊线条会很弯，而且线条相连会有流动感。题字我也自己写，虽然没有电脑打出来的字好看，但自己写的更有味道。这几个字的线条和燕尾脊，包括这个树叶的线条，整幅作品都是我自己做的。创作的时候，我觉得这样子很漂亮，我就这样子做了，当时没有考虑太多。

贺瀚：你就是在这种自觉和不自觉之间，形成了自己的风格。

欧阳艳君：对，已经习惯了，我就觉得该是这样子。像写字一样，虽然练过，但写出来的还是自己的风格。

李小燕：你的处理还是比较亮。

欧阳艳君：我想，还是要慢慢地跟早期阿婆们的方法融合一下，不要总是阴剪的。

贺瀚：你还没有专门的作品集，是吗？

欧阳艳君：还没有，我现在心心念念的就是剪纸集。我剪了这么多作品，应该可以出版了，但是如果靠漳浦文化馆出版的话，还要等，要排队。

李小燕：漳浦文化馆现在在做陈铙来的作品专辑。据我所知，陈铙来的一个孙子专门在搜集陈铙来的作品，他自己也是搞艺术的，文化馆与他合作，专辑应该快完成了。

贺瀚：好的，感谢你接受访谈。

欧阳艳君《好日子》 欧阳艳君 提供

第二章　泉州刻纸艺术

第一节 泉州刻纸艺术概述

泉州是闽南文化的发祥地,曾是中国古代最有名的对外通商口岸。这块富甲一方、人文荟萃之地,名胜古迹星罗棋布,文艺瑰宝琳琅满目。以李尧宝[①]刻纸为代表的泉州刻纸,在继承民间传统的基础上,大胆创新,体现出商业化与工艺性的特点。泉州刻纸大量运用于刻纸花灯、福符、红笺、建筑、家具及彩绘等领域,在内容上偏重祥瑞吉兆,在技艺上强调图案的精美与刀工的精巧,长期以来起着丰富劳动人民精神生活、反映劳动人民美好愿望、美化节日环境的作用。

李尧宝自幼随父兄学手艺,在长期的学习和实践中,李尧宝打破了历来泉州刻纸师傅能刻不能画,善画不善刻,木刻工不善刻纸的情况,汲取剪纸、堆塑、贴瓷、木刻、雕版、剪纸、彩绘等艺术营养,将泉州刻纸的内容、形式与运用加以扩展,使泉州刻纸在艺术性、观赏性、实用性上有较大突破。李尧宝也从泉州众多平凡的工艺匠师中脱颖而出,在行业内得到认可和受到追捧。中华人民共和国成立初期,李尧宝的刻纸图案在闽南地区就已广为流传。1956 年,他的刻纸作品结集出版,并面向国内外发行,影响非常广泛。

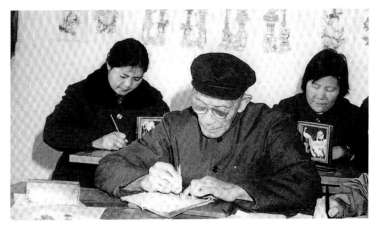

李尧宝与学生陈湛湛(左)、女儿李珠琴(右)在刻纸工作中
黄丽凤 提供

李尧宝还发起成立了泉州美术工厂,并被推任"厂主"。在工厂里,李尧宝设计了各种刻纸图案花样,并首创了泉州刻纸料丝花灯,而且还培养了一大批年轻工艺师。在他的指导下,泉州刻纸保持了较高的艺术水准,确立了图案典雅精致、造型优美生动、刀工细腻流畅的艺术风格。

李珠琴是李尧宝的女儿,泉州李尧宝刻纸的第二代传承人,自幼随父亲学习绘画、刻纸、制灯等技艺,深得父亲真

① 李尧宝,字国富,福建省泉州市鲤城区人。中国共产党党员、中国科学技术学会会员、中国美术家协会会员、福建省政协委员、福建省工艺美术大师、泉州市工艺美术工业公司总设计师,在工艺美术界被誉为南派刻纸代表之一,1956 年出版有《李尧宝刻纸专集》。擅长古建筑油漆画、刻纸、料丝花灯设计制作,20 世纪 50 年代初创造了无骨刻纸料丝花灯的营造技艺。刻纸作品线条流畅,细如发丝,刀劲有力。料丝花灯结构精致,富丽堂皇,为中国灯彩中的精品,曾被作为国礼赠送外宾。

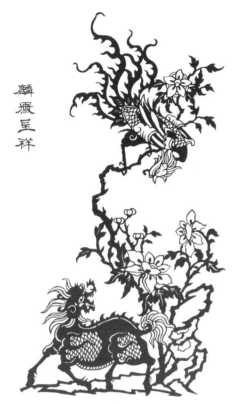

麟凤呈祥

李尧宝《麟凤呈祥》 黄丽凤 提供

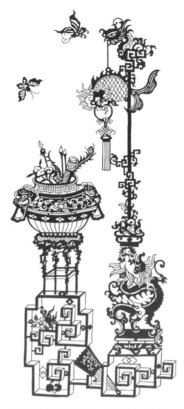

李尧宝《仕途登科》 黄丽凤 提供

李珠琴（中）与女儿李婵娟（左）、黄丽凤（右）一起制作无骨刻纸料丝花灯 黄丽凤 提供

传。1957 年，李珠琴进入工艺美术厂，从事刻纸及无骨刻纸料丝花灯的设计、制作。李尧宝晚年绘制的图案在定稿后，大多都是交由李珠琴制作完成。李珠琴如今是泉州刻纸国家级非物质文化遗产传承人、福建省工艺美术大师，一级技师，享受国务院津贴。与李珠琴同一辈的吴祖赞，也是泉州刻纸的代表性传承人，中国工艺美术大师。吴祖赞早年随李尧宝学艺，一生从事工艺美术事业，创作出独具一格、富有时代和生活气息的刻纸作品。李尧宝的学生还有陈湛湛、方天泉等 10 多人，他们共同推动了泉州刻纸行业的整体发展与繁荣。

李珠琴之女李婵娟、黄丽凤是泉州李尧宝刻纸的第三代传承人，她们各有成就，皆为当代泉州刻纸与刻纸料丝花灯的杰出传承人。李婵娟初中毕业就进入工艺美术工业公司工作，刻苦钻研专业知识和技艺，深得祖传刻纸刀法及传统制灯技艺的要领。她不但继承外祖父李尧宝刻纸的独特艺术风格，在传统、实用与艺术性相结合的基础上，还有一定的创新。黄丽凤的作品在继承外祖父李尧宝刻纸风格的基础上，不断地创新和突破，主要以闽南渔家女、闽南民俗、闽南民间歌舞为题材，运用单色剪纸、套色剪纸、染色剪纸等多种手法，表现中华儿女勤劳智慧的美好形象。她的作品造型既有传统的装饰语言，又有夸张的艺术手法，风格简练清新，富于形式美感，充满乐观向上的力量。

第二节 泉州刻纸艺术口述史

五、黄丽凤:"我的灯可以做得更加精美。"

【人物名片】

黄丽凤,1968年11月出生,泉州人,著名刻纸大师李尧宝之外孙女,首批省级非遗"泉州李尧宝刻纸"代表性传承人。1974年,师从李尧宝学习绘画,擅国画白描、花鸟写意等;1976年,跟李尧宝学刻纸;1978年,开始学习花灯的制作技艺;1980年,开始学习设计花灯、刻纸,深得祖传刻纸刀法及传统制灯技艺要领,继承了李尧宝刻纸的独特艺术风格。从事刻纸和无骨刻纸料丝花灯刻制、设计30多年,创作了大量的刻纸、无骨刻纸料丝花灯。参加泉州市历年的元宵灯会大赛和全国剪纸等大赛,频频获奖。在家传手艺的基础上,创新突破,设计了惠安女、南音、泉州民俗等系列作品,深得社会好评。致力于李尧宝手稿资料的整理和保护,传承李尧宝刻纸,与泉州市第六中学合作,开办李尧宝刻纸传习班,并共同编撰校本教案。应邀给菲律宾、新加坡华人传授剪纸技艺,促进中外文化交流。

黄丽凤个人照 黄丽凤 提供

【访谈手记】

李尧宝刻纸是南派刻纸的代表之一,如今进入公众视野的形式常是依托无骨料丝花灯作为装饰元素。访谈之前,我趁着元宵佳节去了趟泉州,到新门街观赏泉州市政府举办的一年一度的花灯展。如今李尧宝无骨刻纸料丝花灯由李氏传承人设计制作,在灯展现场很好辨认。李尧宝无骨刻纸料丝花灯没有竹、木、铁等骨架,完全由纸板折叠往复而成,灯身多棱角多立面,但整体结构平衡稳定,镂空雕刻精心细致、千变万化,灯光经过料丝的折射富丽堂皇、流光溢彩。可以说,从造型设计到视觉效果,李尧宝无骨刻纸料丝花灯都是众多花灯中的头彩,极具观赏性。李尧宝老先生1983年离世,但他的刻纸名号30多年来仍然是泉州刻纸的代名词,现在由

黄丽凤（右）与作者合影

李尧宝个人照　黄丽凤 提供

她开始兴致勃勃地给我们介绍起泉州刻纸的历史、外祖父的刻纸特点、自己的成长经历等情况。

黄丽凤自幼跟外祖父学画画，她在继承上一辈精湛技艺的基础上，根据自己的喜好和视野，将闽南传统文化融入刻纸，特别是创作了各种女性形象，如妈祖、蟳埔女、惠安女等，作品具有现代美学思维。正巧过几天有"蟳埔妈祖天香巡境"民俗活动，黄丽凤约我一同去采风，我欣然前往。巡境活动非常盛大，特别是盛装出行的蟳埔女，是整个民俗活动的亮点，也是黄丽凤创作的源泉。

通过这段时间与黄丽凤的接触，我发现，黄丽凤积极参与各种社会活动。比如：元宵节当天，参与黄氏宗祠的民俗拍摄活动；到浙江海宁南关厢参与组建玉川居剪纸交流学习工作室；与泉州华侨职业中专学校合作培养刻纸和无骨刻纸料丝花灯传承人；等等。这一切滋养出黄丽凤与老一辈完全不同的刻纸风格。她不是按部就班、闭门造车，而是活跃且生动，发展出自己的刻纸艺术特色。

他的女儿李珠琴，外孙女李婵娟、黄丽凤等后辈继承并发展。

在各种机缘促使下，我约到黄丽凤做剪纸口述史访谈。我们如约来到她的工作室时，室内还摆放着很多制作花灯没用完的材料，看得出刚经历过一场繁忙的花灯制作。我们还没坐定，黄丽凤又接到电话，有人临时来订购刻纸作品。忙活了一阵后，黄丽凤向我们介绍说，之前很长一段时间，工作室经济上举步维艰，现在随着民间艺术的价值被重新肯定，情况已经好很多了。随后，

【访谈内容】

访谈时间：2017 年 2 月 22 日下午

访谈地点：泉州市三叠井黄丽凤刻纸花灯工作室

访谈人：贺瀚

受访人：黄丽凤

出席者：黄韦萍（泉州华侨职业中专学校美术专业教师）

记录：贺瀚

校验：黄丽凤、贺瀚

1. 泉州刻纸业在历史上挺发达的。

贺瀚：泉州刻纸业在历史上是不是挺发达的？

黄丽凤：是这样的。以前听我妈讲，在涂门街这一带有很多纸料店。

贺瀚：涂门街在哪儿？

黄丽凤：涂门街是泉州市南北贯通线中间横着的那条街，东西方向，算是泉州的市中心了。现在温陵路这一段，以前有五六家纸料店。

贺瀚：纸料店是卖什么的？

黄丽凤：卖有用到纸张的一些工艺材料，刻纸用的材料也算纸料的一部分。以前结婚、丧事都得用，那个用量大。比如说办丧事，做道场，就要烧纸钱。棺材上面、灵堂里面到处都要糊纸，将鹤啊、寿啊等图案贴在棺材上面。这些纸都不是平平的一张那么难看，都是要有刻纸和符字的。

贺瀚：办喜事也要用到纸料？

黄丽凤：是的。去花巷就看得到，那种纸料店既卖花圈，又卖扎花（头上戴的红扎花），红白喜事都管，不忌讳，反正用品都是这样的。

贺瀚：纸料店也卖过年时贴在门楣上的门笺，是吗？

黄丽凤：是的，但是泉州基本不贴了，大家嫌麻烦。以前我妈把这个手艺教给我堂姐，我大伯家就靠这手艺挣了一个家产。

贺瀚：可见当时门笺的市场需求量大。一般刻什么图案上去？

黄丽凤：里面就刻一个"春"字或"福"字。以前我们刻纸厂就做这个，春节的时候就放在工艺美术门市部里卖，

有粗的，也有细的，一条一条的。现在就没看到人家贴了。

黄韦萍：贴上好看，好喜庆，我小时候还记得我家那里还有人贴，现在只剩贴春联了。

黄丽凤：门笺是招财的，风吹来，这样一招一招的，是招钱的。一起卖的还有福符。在农村，连米缸、猪圈都贴福符，米缸贴1张，猪圈贴3张，大门贴5张，有讲究的。

贺瀚：单数？

黄丽凤：对。我们这边单数是吉祥的，分得很清楚，供佛用的是奇数，供菩萨也是，香是1根、3根、5根、7根。但是供祖先上香要用双数，2根、4根，不能6根，因为闽南话6和抓的音相近，抓，就是抓人的意思，所以不能用6根。也不能用9根，闽南话9和狗的音相近。所以6、9都不行。闽南挺多这些讲究。

贺瀚：是挺讲究。

黄丽凤：在大门上一般贴5张、7张，不是贴得满满的，而是要间隔着贴。现在很多人都没有这些讲究了，爱怎么贴就怎么贴。

贺瀚：这些门笺都是手工刻的吗？

黄丽凤：是的。可以一刀下去刻30张。

贺瀚：效率还是挺高的，听说以前会刻的不会画，是吗？

黄丽凤：是。就像我妈把这个工艺教给我堂姐，我堂姐也只是会刻，不会画图案。很多技师也是这样，包括刺绣的、木雕的技师。有些木雕师傅就只会敲锤子，不会画设计图。以前那些木雕师都要请我外公去给他们画，给他们改。

贺瀚：像现在的设计师？

黄丽凤：是的。我妈现在还有一套老家具，全部是我外公自己设计花样，自己画的装饰。

贺瀚：画的什么？

黄丽凤：其中有张床，床挡处画了一朵大牡丹花，然后两边各画一头狮子，两头狮子还装了像鱼眼一样的假眼睛。我爸也挺好玩，他类似于现在的工程师，自己会画土木施工图。那张床就是我爸先画一张平面图，将尺寸都标好。然后我爸将稿纸交给我外公，我外公就在上面按照比例大小来画图案，床的两侧大木板上画的是博古图案。外公画好后，叫我们公司（泉州市工艺美术工业公司）的木雕厂师傅给雕出来，是比较浅，抠出线条来的那种。最后又请了一个做大漆的师傅将床漆好。不仅是床，整套家具都是用的大漆。

贺瀚：好珍贵。

李尧宝《双凤牡丹花瓶》 贺瀚 摄

黄丽凤：是的。那床现在我爸妈还在用。他们还开玩笑说，你们俩姐妹以后谁比较乖，这床就给谁。现在住商品房，那种床基本不用了，以后就当做一个纪念放在老房子那里。那个大漆真的很漂亮，时间越久越透明。

贺瀚：你外公也刻纸？

黄丽凤：是的。我妈跟我说，她小时候就看到我外公帮人家刻花，那种结婚用的盘花刻得很多。盘花图案就是先刻一个囍字，字外面再刻一圈花。结婚用的被子、脸盆等东西，都要贴上这种盘花，包括宴请客人的时候也有用这种盘花。

贺瀚：怎么用？

黄丽凤：在闽南，结婚时要吃喜酒，亲戚朋友会来送礼，如果送礼的人没来吃这个喜酒，就要把这个礼给退回去。来人很多，怎么知道谁来了还是没来？这就得弄一张签到表。但是拿一张红纸叫人家签名也不好意思，于是就剪一个盘花放在席位上，来的人就在盘花上面签个名。放完鞭炮后，来不及进来的人就不再进来了。厨房的人听到放鞭炮，就来把桌子上的那个盘花拿走，交给主人，主人就可以确认谁没来，就可以把礼金退回给没来的人了。现在都没这个规矩了。

贺瀚：现在讲究没那么多了。

黄丽凤：所以你说非遗怎么保护？现在习俗都已经在变了。

黄韦萍：现在比较不重视这些细节了。

黄丽凤：这也很正常，时代不同，一些生活习惯肯定会改变。不可能因为非遗，硬要人家按照这样的习惯生活吧。

2. 外公的工艺代表了泉州刻纸的最高水平。

贺瀚：问一些你外公的情况，好吗？

黄丽凤：好的。我外公李尧宝是 1892 年出生的，他是地地道道的泉州人，老家在涂门街棋盘园那边。他人长得很帅气，鼻梁高，个子高，鞋子 45 码要订做才有得穿。我外公从小就跟着他的父亲李九史学习建筑、油漆画，也跟着他的哥哥李琦学刻纸，但是他的哥哥不会画，只会刻。我外公 18 岁开始凭手艺谋生。

贺瀚：你外公能刻善画，是吗？

黄丽凤：是的。他特别聪明，而且很能吃苦，积累了七八十年的经验，他的工艺代表了泉州刻纸的最高水平。

贺瀚：博古是李尧宝刻纸内容的一个大类，是吗？

黄丽凤：对。博古比较上档次，花瓶和博古架搭配，很雅。博古图案主要脱胎于闽南古建筑。

贺瀚："交枝"呢？

黄丽凤：就是北方叫的"缠枝花"，唐代叫做"缠枝""反连缠枝"，有一种象征生命绵延不绝的意思。

贺瀚：还有一个词"曲己"，也在刻纸名称中大量出现。

黄丽凤：对的，它实际上是一种象形的图案，其实就是藤蔓，绕来绕去，给人连绵不断的感觉。

贺瀚：挺复杂的。

黄丽凤：是的。有一次，我一个学美术的同学帮我画一个广告画，把"曲己"画了上去，结果一画就画得头晕，绕一下就绕不清楚了。其实就是要掌握它的规律，跟自然生长的树枝一样，顺着绕过去，再绕回来，达到一种视觉上的平衡，比较讲究。

贺瀚：你外公最早做了一些阴刻的博古交枝图案，为了方便做家具、门窗、漆画、彩绘，是吗？

黄丽凤：是的。为了提高效率，还贴了金箔，泉州这边比较土豪。他很聪明，先把阴刻图案贴在已经上好漆的木板上面，然后贴上金箔，这些缝隙就被金箔填满了，再把纸和多余的金箔揭下来，图案就上去了。这些阴刻图案不仅在油漆画中被当成模具，在其他如印花布、刺绣、木刻、石雕等行业中也被用来做图案。这些阴刻图案转换成阳刻，单独作为艺术品来欣赏，也很好看。我外公还把这些图案设计在无骨刻纸料丝花灯上面。

贺瀚：什么是无骨刻纸料丝花灯？

黄丽凤：这是我外公的首创，做的花灯不用骨架支撑，便于多样化造型。刻纸是主要装饰手段，利用镂空来透光。以前料丝用的是玻璃丝，现在用的是化纤料丝，但效果跟玻璃丝差不多。料丝透出来的光，有猫

李尧宝《吉庆年年》 李珠琴 复刻　贺瀚 摄

李尧宝《博古花瓶》 黄丽凤 提供

2017年元宵节泉州灯会现场　李尧宝无骨刻纸料丝花灯传承人作品　贺瀚　摄

眼的感觉，光线一条一条的。

3. 外公发起组织了泉州美术工厂。

贺瀚：1949年后，你外公发起组织了泉州美术工厂，是吗？

黄丽凤：是的，别人都叫外公厂长。后来泉州美术工厂发展成为泉州工艺美术综合厂，是集体单位。这个厂有14个工艺美术品种，于是就有14个车间。后来这个厂升级了，就叫工艺美术工业公司，以前是"手联社"管，后来归"二轻局"管。14个车间就变成了14个厂，以前的刻纸车间，后来就是刻纸花灯厂。名字虽然改来改去，但人还是那些人。

贺瀚：14个工艺美术品种？好多。

黄丽凤：是的。有刻纸、油漆、木工、服装等等。当时14个门类的老师傅现在很多还活着，我认为给他们做口述史很重要，应该赶紧去采访他们，看看他们手头上有没有什么资料，拍下来，让他们把当时公司的情况，自己工作、生活的情况都讲出来。很多很生动的东西如果不及时抢救，就没有了，就又流失掉了。

贺瀚：你说的有道理。你外公当时在工厂里做些什么？

黄丽凤：设计各种图案花样。1956年的时候，福建人民出版社就给他出版了一本《李尧宝刻纸集》。后来，福建教育出版社也给他出版了一本《李尧宝刻纸选集》。我外公要负责14个品种的设计。像戏服戏帽上的装饰、烛台上的花样、鞋子上的刺绣花样，都是他画的。那个戏帽上的装饰，是用

《李尧宝刻纸选集》内页阴刻作品《金马玉堂》（左图）　贺瀚　摄

李尧宝（右二）在指导学生刻纸与设计图案　黄丽凤 提供

李尧宝无骨刻纸料丝花灯部件展示　黄丽凤 提供

纸板刻好图案后再固定上去的。安溪做蓝印花布的，还有做油纸扇的，都来要他的阴刻纸板。他还带徒弟，带了一大批学生，除了我妈，比较有名的还有方天泉、吴祖赞等人。

贺瀚："文化大革命"时期，很多图案花样被毁坏了，是吗？

黄丽凤：是的。那个时候，有人写大字报揭发我外公，说我外公是资本家的走狗，揭发他以前是做家庭作坊的。我

外公就被拉去开批判会，被抓去睡地板，当时他已经是70多岁的人了。

贺瀚：老人家受苦了。当时你妈妈的情况呢？

黄丽凤：妈妈没办法，有那么一个老爹，能有好日子过吗？还好那个时候有我爸在，有我爸顶着。我外公很有肚量，他从来不讲"文化大革命"时的事情，我和姐姐都不知道当时的那些事。等到我外公去世以后，要出书写我外公的传记，我妈才说，写吧，反正都这么多年了，老爷子也不在了。这样，我才知道一点点当时的情况。

4. 出生在工艺美术世家。

贺瀚：你妈妈是李尧宝刻纸技艺的第二代传承人，是吗？

黄丽凤：是的。我妈妈还有三个哥哥，但那个时候泉州闹瘟疫，他们帮着抬死人，结果都死了。我外公40多岁时才有我妈，我妈是1941年出生的。我外婆生下我妈不久后就去世了，我妈都没有奶吃，邻居家有多的奶才能够分到一口，你想有多苦。所以他们父女是相依为命，我妈妈从小就跟随我外公学艺。

李尧宝刻纸传承人——黄丽凤（左）、李珠琴（中）、李婵娟（右）黄丽凤 提供

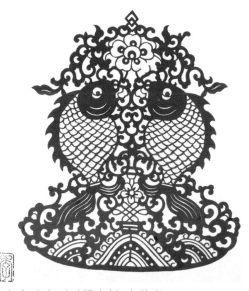

李尧宝《双鲤》 李珠琴 复刻 贺瀚 摄

贺瀚： 你妈妈现在也是国家级的非遗传承人，但关于你妈妈的新闻报道不太多。

黄丽凤： 她很低调。1988年她还去过新加坡，每年也都有参加工艺美术行业的作品比赛，但是到50岁退休以后，就没再参加了。后来开始申报福建省工艺美术大师时，我妈就不知道要去申报。到了2005年的时候，福建省行业协会才有人说，李尧宝不是有一个女儿吗？嫡传的怎么没来申报？还好他们对我外公非常熟悉，我外公就这一个女儿，10多岁就跟着我外公到厂里面去刻纸、扎花灯，手艺非常好，所以这些名誉、头衔不用争，也会有。

贺瀚： 是很低调。

黄丽凤： 是的，她跟我姐李婵娟一样，都不喜欢接受采访。

贺瀚： 你和你姐姐如今是李尧宝刻纸的第三代传承人，你们算是出生在工艺美术世家了。

黄丽凤： 是的。我姐姐16岁就到工艺美术厂上班了，跟着我妈妈专职做刻纸和无骨刻纸料丝花灯，负责设计与制作。

贺瀚： 你呢？也是从小学这门手艺？

黄丽凤： 我小时候可能有点自闭，在家也不多讲话，我妈都郁闷死了。我又不爱玩，除了站在门口看人家玩一会儿外，差不多就是跪在我外公桌子边上的椅子上看他工作。小孩子坐着画画不够高，我就跪在那里画画，那个位置就固定是我的了。小学时，我放学回来就是跪在那儿画画。以前又没玩具，又没什么好玩的。

贺瀚： 外公在家里也要干活？

黄丽凤： 是，那时候他都80多岁了。1978年恢复生产，他那个单位没让他退休，工资照发，他也就照样干活。因为"文化大革命"，有些图案被烧掉了，他说要赶紧把那些图案重新画出来，于是就拼命画，我妈就拼命刻。那段时间就是这样子的。他可以不参加考勤，可以不用去单位按钟点报到上班，但是活他照样干。

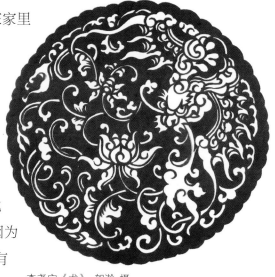

李尧宝《龙》 贺瀚 摄

贺瀚： 重新画，有参考吗？

黄丽凤： 我

黄丽凤《龙》 贺瀚 摄

就记得他把一些图案给恢复出来。反正睁开眼就开始画，他那个办公桌和后面另外一个小桌子上面，有很多纸张。

贺瀚：什么纸张？

黄丽凤：就是空白的纸张，固定有一个桌子全部放那些空白的大大小小的纸张，我一放学没事也蹲在那边画。

贺瀚：后来你也去工艺美术公司上班了，是吗？

黄丽凤：我的情况是这样的。1986年，泉州市技工学校和泉州市工艺美术工业公司合作，我是从工艺美术工业公司定向招生去泉州市技工学校培训的，当时是带薪培训，给学员发文凭。我们泉州市工艺美术工业公司派了4个老师去教我们工艺美术设计，其中就有王国建，他是厦门工艺美术学院的高材生，也是我当年的老师。我们学完了就得回到原单位，但那时候刻纸花灯厂已经停产了，读完书已经停产了。

贺瀚：没去成，是吗？

黄丽凤：还是去了。那时候就剩下木雕工艺厂效益比较好，我就被分配到木雕工艺厂去了。

贺瀚：刻纸花灯厂停产了，是没有消费市场吗？

黄丽凤：不是的。以前是这样的：供销社的采购员是在公司领工资，他们负责给每一个厂买材料。后来，这些采购员自己到外面办厂，直接拿走之前手上客户的订单，然后又把工价定得比原厂多一两毛钱，甚至多五毛钱。那时候，一两毛钱就算很多了。这样，他们就把工人拉走了。没订单，工厂就倒了。

贺瀚：那倒了怎么办？工人解散？

黄丽凤：刚开始是发百分之几工资，最后就连工资都发不出来了。

贺瀚：那就自己找活路了。

黄丽凤：是的。这种手艺活，没订单就没得做了。那时候，我外公也去世了，我外公是1983年去世的。

5. 改变花灯销售形式。

贺瀚：那个时候，你们一家人还做花灯吗？

黄丽凤：从1978年开始，泉州一直有办元宵灯会，我们就开始自己接订单做，一些公家单位也找我们做。泉州元宵灯会的地点一直都在变，开元寺办过，承天寺也办过。寺庙有意见，说办灯会责任太大，万一发生踩踏、火灾怎么办。然后又移到文庙去办。后来文庙也不让办了，因为文庙是文物保护单位，所以也不能办这个灯会，就怕火灾。所以，这个元宵灯会的地点一直都在变。像今年（2017年）挂在新门街那边，但因为通电，又不敢挂太久，就怕安全出问题。

贺瀚：但是每年还是很热闹？

黄丽凤：是。花灯量逐年逐年都在增加，以前没这么多，现在一年一年数量越来越多。现在办活动用到花灯的单位很多，他们最头疼的就是，买来一批花灯，才展那么三四天，还得找一个仓库存放起来，下次要用可能就已经坏掉不能用了。

贺瀚：成本高，使用率却不高，那有没有什么解决办法？

黄丽凤：有的，我想改变一下花灯的销售形式。一盏手工精良的花灯成本，随便算一下都要上万块，做一个也很不容易，工序很多、很麻烦。我现在就想把这些要使用花灯的单位或个人列为会员，他们办灯会、

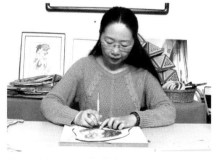

黄丽凤刻纸现场　贺瀚　摄

黄丽凤《大海的新娘》 黄丽凤 提供

黄丽凤《花好月圆》 黄丽凤 提供

灯展时，我把灯租给他们，展完收回来。一个灯可以租三五次，一次一次把成本慢慢收回来。

贺瀚：这个办法好，可以重复使用。

黄丽凤：这样我的灯就可以做得更加精美。像现在，很多灯为了节约成本，做得很粗，都不算精品，没有贴料丝，也没有彩绘，立体塑形也少了一道工序。

贺瀚：我查资料看到泉州有一个李尧宝刻纸艺术馆。

黄丽凤：以前就在北门街 68 号。2003 年，我就不在单位里待了，自己出来搞了一个工作室。那个时候，正好政府把北门街进行旧城改造，把我们这些做工艺美术的都引进去，我就把李尧宝刻纸艺术馆放在那里了。后来整条街工艺美术做不起来，于是就不开这种沿街的工作室店面了，工作室就搬走了。但是因为有这个开头，所以后来我就一直有做工作室。

贺瀚：你利用刻纸技艺也创作了一些自己的作品，是吗？

黄丽凤：是的。这个《蟳埔女》就算我的代表作了。过几天，也就是这个周六，农历正月二十九，妈祖巡境，蟳埔女盛装游街，我要去采风，就在蟳埔码头。

贺瀚：去拍一些素材回来好创作，是吗？

黄丽凤：是的。这些蟳埔女据说是古代阿拉伯人的后代，虽经历代与汉族通婚，但她们的五官还是长得很突出，有中亚人的味道。她们的服饰和民俗活动在全国都是绝无仅有的。她们头上戴着鲜花做的漂亮的簪花围，插象牙筷，这种头饰装扮据说也是宋代以来从中亚流传过来的。她们还穿着大裾衫、宽脚裤。我的《蟳埔女》刻纸中，就尽量突出这些特点。我家的黄氏宗祠也在那边，是别具特色的"蚵壳厝"。

贺瀚：谢谢你今天接受我的访谈。

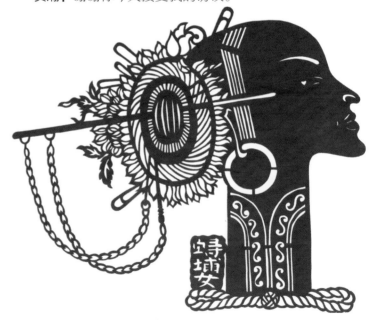

黄丽凤《蟳埔女》 贺瀚 摄

第三章　福州剪纸艺术

第一节　福州剪纸艺术概述

福州是福建省的政治、经济和文化中心，福州市民独享省会城市的便利，常能亲眼欣赏福建各地的剪纸名家名作。比如，漳浦、柘荣、浦城等地的剪纸艺人，常在福州举办剪纸展览或剪纸活动，传播剪纸文化。在福州，活跃着一大批剪纸爱好者，如：吴文娟、孙长利、王雪军、余晓汉、郑永宁、朱学舜等人，其中以福州市剪纸学会会长吴文娟为代表。吴文娟可谓福州剪纸的灵魂人物，也是福建省民间艺术家协会剪纸专业委员会的会长，她以衰年之力、满腔热忱，推动福州乃至福建剪纸文化的发展。吴文娟个性突出，思想敏锐，具有一定的号召力和影响力。退休以后，吴文娟积极参与剪纸活动和剪纸创作，佳作不断。她提出和倡导的文人剪纸，代表了福州剪纸爱好者在剪纸中注入的智慧与情感。

在吴文娟看来：文人，泛指有文化的人；文化，特指人

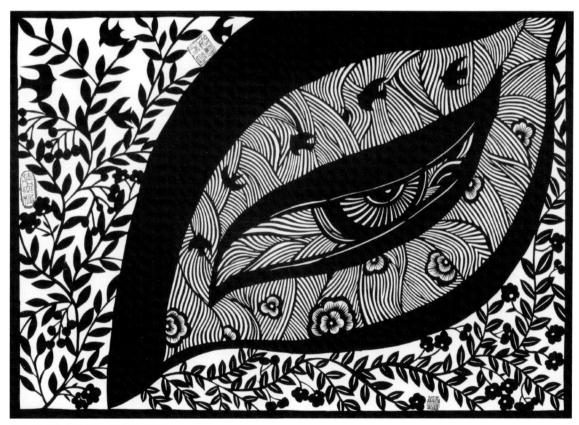

吴文娟《美人香草》 吴文娟 提供

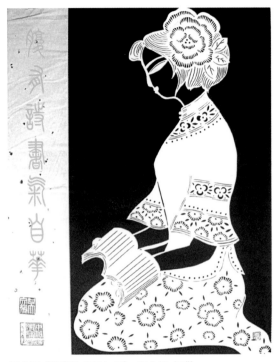

吴文娟《腹有诗书气自华》 吴文娟 提供

王雪军剪纸作品 吴文娟 提供

郑永宁剪纸作品 吴文娟 提供

类创造的精神财富。她认为，具备独立人格，举剪操刀，满纸挥洒，创造精神财富的那个人，正在进行的就是文人剪纸。吴文娟倡导的文人剪纸虽然范围非常广泛，但特别强调了剪纸中的文化因素。她个人的剪纸作品，也特别强调文化与思考。她的作品浓缩了南北精华，不拘一格，将传统与现代完美地结合起来，把民间的"俗"与文人的"雅"融为一体，富有诗情和哲理，能量强大，在思想深度、感染力度上均让人震撼。

福州的其他剪纸爱好者如孙长利、王雪军、余晓汉、郑永宁、朱学舜等人，也积极吸收民间剪纸的精神和技巧，从文人的视角反映福建人特有的生产、生活面貌，以及特有的情感和思考。他们突破传统剪纸的题材框框，许多作品都是直面人生、思考社会，直观地反映了生活中最有意义、最有情趣的东西，给人耳目一新的感觉。文人剪纸已然成为福州剪纸的主流现象，在很大程度上推动了福州地区剪纸艺术的发展。

福州的剪纸活动也办得有声有色。福州剪纸学会成员会定期聚在一起分享剪纸给他们带来的快乐。他们还在2010年的夏天举办了一场具有深远文化意义的海峡文人剪纸邀请展，邀请了全国各地的剪纸能人带着他们的佳作来参展。展会期间，还举行了"海峡文人剪纸论坛"，并出版了精美的《海峡文人剪纸精萃》，社会影响力广泛，让更多人看到了文人剪纸，认可了文人剪纸。

福州的剪纸活动还包括：结合"文化遗产日"，举办剪纸作品展；为庆贺传统新春佳节，为市民现场传授剪纸技艺；为丰富广大少年儿童的课余生活，弘扬传统文化，在学校建立剪纸艺术教学实验基地；通过剪纸活动，帮助残疾人士；等等。福州剪纸爱好者们，可谓怀着文化的良知，把最精彩的剪纸作品献给了人民。

第二节　福州剪纸艺术口述史

六、吴文娟："文人剪纸是一个美丽的称号。"

【人物名片】

吴文娟，1940 年出生，福建省连江县苔菉镇北茭村人，中国民间文艺家协会剪纸艺术委员会副主任、福建省民间文艺家协会剪纸专业委员会主任、福州市剪纸学会会长，是目前福建省文史研究馆唯一的女馆员，福建省作家协会会员。人生向往是：襟怀、学问、才情；艺术理念是：出自肺腑；处世信条是：大道无术。在国内外都

吴文娟个人照　吴文娟 提供

举办过剪纸作品个人展。剪纸作品被美国洛杉矶市政厅、美国中华艺术馆，以及中国美术馆、华夏剪纸博物馆、中国剪纸博物馆、南京博物院等收藏。

【访谈手记】

2017 年 1 月 13 日下午，我和王晓戈老师一同前往福州市晋安区吴文娟老师家做口述史访谈。文娟老师在福建剪纸界名气很大，人脉也很广。之前，常看到有朋友在微信朋友圈晒文娟老师的国画小品，当时就感觉这位师长学养了得，同一般从事民间艺术创作的人不一样。也听说过文娟老师倡导的文人剪纸，一直很想当面请教，只可惜机缘未到，没有机会结识。要去拜访文娟老师的前两个月，听说她摔了一跤，住进了医院，原本计划好的访谈只好推到了现在。见到文娟

吴文娟（左）接受作者访谈

老师，感觉伤痛还是在折磨着这位老人，但她的个人魅力依然像一股旋风，很容易就把人卷入到她那真实、坚定、闪耀着智慧的旋涡中去。之前做访谈准备工作时，从资料上的只言片语中得知，她虽历经苦难，但仍乐观洒脱，就如文娟老师的好友、山东淄博师范高等专科学校副教授王继红女士所描绘的，"用天女散花的潇洒将生命的悲苦消灭于无形"。她的人生态度，在面对面的交谈中，让我更为直观、深刻地感受到了。当然，文娟老师的人生态度之所以得以这样的升华，还是因为近60岁时，她开启了艺术创作之路，并且一开始便具有常人难以企及的审美高度。她把文学与艺术、剪纸与诗歌、生活与思考的顿悟，都交织在剪纸中，这样很自然地就拉高了整个福建剪纸的思想水准。由于文娟老师的身体状况，我们不便打扰太久，虽然我们还陷在追问的状态中没有出来，但还是不得不告别。所幸的是，文娟老师答应农历年后可以再次接受访谈。

2017年3月1日正午，我在福州市剪纸学会成员潘力鹰老师的陪同下，再次拜访吴文娟老师，并与文娟老师及她的家人共进午餐。天气转暖，家里请了新的保姆，阳台上阳光灿烂、花朵竞相开放。虽然身体还是没有完全康复，但文娟老师的状态明显好了很多，饭桌上有说有笑。午餐后，文娟老师拿出自己最近涂抹的小金鱼给我们欣赏，然后又到阳台上去侍弄她的宝贝绿植，最后又建议我们一道去屋外晒晒太阳。这次的文娟老师，让人更多了一份亲近感。她见识很多，成熟却不世故，面对我这个后学所提的一些幼稚的问题，都尽量配合，耐心回答。

真心希望我的访谈能够把吴文娟老师自由的艺术精神和真诚的生命意识弘扬出去，影响更多的人。

【访谈内容】

> 访谈时间：2017年1月13日下午
> 　　　　　2017年3月1日正午
> 访谈地点：福州市晋安区吴文娟家
> 访谈人：贺瀚
> 受访人：吴文娟
> 出席者：王晓戈（福建师范大学美术学院讲师）、潘力鹰（福州剪纸学会成员）
> 记录：贺瀚
> 校验：吴文娟、贺瀚

1. 做学者型的剪纸人。

贺瀚：文娟老师，我们今天微信相互加了好友，您的微信昵称是"铁蝴蝶"。"铁蝴蝶"三个字是您的性情写照吗？通过这三个字，我感觉您是一个个性突出，意志坚强且很执着的人。

吴文娟：我是那种敢想、敢说、敢做，然后敢死、敢活的人。但我觉得我不强，作为女人，我有万种柔情。

贺瀚：在剪纸中也反映出这种个性？

吴文娟：是。坚持心灵、智慧、原创的剪纸之路，风格飘逸，情思隽永，诗情画意。我会该说的说，该讲的讲。但我认为自己是属于很善良、不作恶的那种人。所以，我的剪纸作品里全是善，全是美，没有恶。

贺瀚：这种个性同成长经历有关吗？

吴文娟：当然有关。我出生于那种某一天所有的财富和尊严顷刻之间归零了的家庭，然后从零开始，堂堂正正地做人，

吴文娟《横空出世》 吴文娟 提供

领域学什么的时候，我会在这个领域的整个坐标图上先看看想学的东西到底处在什么位置，然后看看我在这个坐标图上的位置，最后找到我与这个东西的切合点。我学什么东西都是这样的。

贺瀚：就是宏观地去看待一件事情，先有规划，是吗？

吴文娟：是的。不是盲目开始，也不是利益驱动。我觉得活着就是最大的利益，我知道应该怎么活，我活在我的坐标点上，对世界无害。当时，我就想，我退休了应当去做些什么呢？朋友们都跟我说，你这样子的头脑有非常大的商业智慧，可以去赚钱。但是，在我的人生坐标上，我赚钱要做什么？没有用。我希望过简单的生活，钱对我来说是没用的东西。我想做一件与世无争的事情，有色彩、有快乐。当时还是20世纪90年代，剪纸还卖不了几毛钱，因为没有经济利益的驱动，所以对人就没有什么物质欲望的诱惑。我就决定退休后开始剪纸。最早知道我选择剪纸的章振乾老先生鼓励我做学者型的剪纸人，为我打开了襟怀，这是要特别感谢的。

2. 从苦中锤炼出纯粹。

贺瀚：关于开始剪纸，我想追问一点细节。我看过您的

兢兢业业地做事。我一直把自己定位在草根，往泥土里生长。我所有的事情都在有和无之间，可有可无。我想有的时候它就有，我想无的时候它就无。要提到这些，才懂得我的剪纸。

贺瀚：是的。那我们现在就来说说您的剪纸。您是快退休了才开始打算学习剪纸，是吗？

吴文娟：我是57岁退休的。退休之前，我守住我的那份教师职业，我非常在意我的职业，我靠它养活、生存。我非常敬业，而且我也喜欢教师这份职业，很投入。什么事情投入了就都会出彩，所以我教书教得非常的好。我非常注意自学，在自学方面还摸索出一个方法。当我想要进入某一个

文章《我的剪纸生涯》，其中，您说您当时花了4个月的时间，走了河北、山东的好多地方，细看了很多民间剪纸艺人的操作。我就想具体地问一下当时的情况。

吴文娟：这是20世纪90年代时候的事了。当时，我爱人的一个同学在山西大同，我们特地去看望他。我跟他讲，我想在当地学剪纸。于是，他叫人带着我，奔波了10多天，去了很多地方。我拜访了一个个身怀绝技的剪纸人，他们的生活虽困顿，但即兴操刀的纸花却单纯而美丽。现实的苦涩与热烈的剪纸形成巨大的反差，让我目瞪口呆，我开始仔细琢磨那片土地上的那群人和我此行的关联。我从拜师的模式中跳了出来，收获的是撬动心灵的悲悯情怀，这也是成就我文人剪纸的最直接的精神源头。

贺瀚：回福州以后就开始剪纸创作了吗？

吴文娟：还没有，回来后我又去了漳浦，去了陈秋日那里。当时正好是牛年，我在北方搜集了很多关于牛的剪纸图案和资料，陈秋日当时刚好在剪《百牛图》，我就把资料全都给了她。90年代的剪纸界，消息传递还不是特别快，还比较封闭，哪里有比赛，哪里有什么资料，谁也不想给别人知道，但我居然把我一路上所搜集的剪牛的资料全都送给了陈秋日。陈秋日也很惊讶，问我为什么给她，我说剪纸人要相惜。

贺瀚：相惜？

吴文娟：所谓"文人相轻"，我觉得剪纸界里也有相轻、互相保守的情况，于是我就换了一个词，叫做要"相惜"，要互相珍惜才会进步。然后，我跟陈秋日就成了朋友。当时我到她那里，排剪怎么剪我都不懂得，剪刀从哪里入手也不知道，但我也没问，因为她在那边剪，我一看就知道了。然

后，我跟她讲，我们各剪一样东西吧。我是海边出生的，我就剪了一条鱼，在鱼的肚子里面又剪了一只墨鱼，墨鱼有一个很大的肚子，就在墨鱼肚子里面又剪了一只乌龟。我也不知道这剪的东西到底是什么意思，她看了就笑了起来，我也觉得很好笑，无意间就进入到了创作状态。这就是我的第一件作品。剪的那条鱼，牙齿非常锋利，眼睛大大的；当中是柔软的墨鱼；墨鱼当中的乌龟，是千年龟。

王晓戈：这是跟陈秋日老师碰撞出来的。

吴文娟：碰撞出来，逼出来的。她那么会剪，我怎么就不会剪，反正我海边出来的，什么鱼我都熟悉，我就剪。

贺瀚：在漳浦除了结交陈秋日，还有没有结识别的剪纸艺术家？当时漳浦著名的剪纸老艺人还都健在，是吗？

吴文娟：是啊，黄素、陈匏来，我都留着她们的作品。

王晓戈：林桃呢？

吴文娟：林桃，我去的那时她已经90多岁了，很老了。林桃是非常纯粹的人，我觉得，她除了织渔网就是剪纸。她

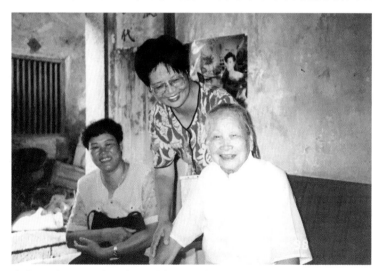

陈秋日（左）、吴文娟（中）、黄素（右）合影　陈燕榕 提供

也跟我一样，有着一种很悲苦的经历，但她跟我在完全不同的轨道上。我这个轨道惊心动魄，她那个轨道生活太苦。但我的体会是，苦的经历实际上是个磨炼，是大浪淘沙，灵魂完全从这里锤炼出来，锤炼出纯粹。

贺瀚：什么是纯粹？

吴文娟：现代人眼观六路、耳听八方就不纯粹了，特聪明的那种人就已经不纯粹了。林桃的纯粹在于她就是生存和剪纸，一个是机体的需要，一个是精神的食粮，别的没有欲求。能进入这种境界的人，不管做什么，都会是一流的。放下了，她放下了，她完全不按常理出牌，又尽在常理之中。

王晓戈：没有什么世俗的需求。如果想着这个事情要做好或者要为别人做的时候，一定都不自己，不自己的时候就不纯粹、不稀奇了。

贺瀚：文娟老师，您之前在北方采风的时候，是不是也有这种感觉？

吴文娟：对。在北方农村，生活非常艰苦，条件很差，但是他们大口吃肉，大碗喝酒，嘻嘻哈哈。那里交通也不发

林桃《天敌》 贺瀚 摄

达，跟谁也没得比较，比较也没用。我也是这样的，我生活当中不太跟人家比较，我做我的，慢慢就会变得纯粹起来。在外面，有时人家会看我有一点可怕的样子，我觉得这很好，生命当中不能容纳太多的东西。

王晓戈：对，朋友圈该删就要删，就是这个意思。不好的人直接删掉，拉黑。

吴文娟：生命不能承受太多世俗，轻松一点，就这样。

3. 母亲的言传身教。

王晓戈：上一次我们来拜访您的时候，您还把一些老的剪纸纸样拿出来给我们看。所以，剪纸对您来说是耳濡目染的东西，是吗？

吴文娟：是的。我的那些东西都是从老家一批一批地整出来的，都是平常不容易得到的东西，很容易得到的就没意思了。

贺瀚：是啊。文娟老师，您的老家是福州市连江县的北茭？

吴文娟：是的。连江是个半岛，半岛还伸出去了一个手指头，这个手指头就是黄岐半岛。黄岐半岛最末端就是北茭了，北茭面对的就是太平洋。

贺瀚：您的奶奶、妈妈也剪纸？

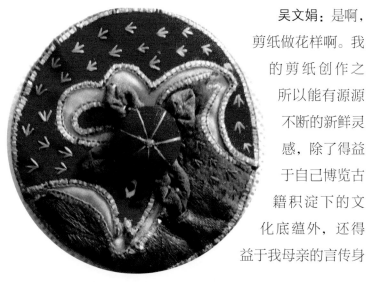

吴文娟：是啊，剪纸做花样啊。我的剪纸创作之所以能有源源不断的新鲜灵感，除了得益于自己博览古籍积淀下的文化底蕴外，还得益于我母亲的言传身教。母亲的心灵手巧、知书达理，以及每临大事有静气的生活态度，深刻影响了我们一家老小的"三观"。我母亲出生于黄岐严氏五代中医世家，出嫁前，在我外婆的严格"督察"下，她做了6年正儿八经"描花绣草"的"嫁妆工程"。后来，我在外婆的遗物中发现了一些母亲少女时期剪的纸质花样，于是将这些花样整理成3套。1套被湖南望城华夏剪纸博物馆的秦石蛟馆长求取；1套赠送给了江苏金坛刻纸的传承人杨兆群先生，他如获至宝；1套自己留着，作为纪念。

4. 提倡要用比较高层次的"欢喜心"来剪纸。

贺瀚：我打断一下。刚才我们提到漳浦剪纸的情况，您

吴文娟母亲留下的老绣片　吴文娟 提供

怎么看漳浦剪纸后续的发展呢？漳浦剪纸原来只是剪纸花姆的生活常态，现在慢慢变成了一种工艺。我们面对的剪纸是一个有改变的民间美术，虽然常常提到要保持民间美术的原汁原味，但实际上是不可能了，是不是？

吴文娟：剪纸的后续发展，工艺化或者艺术化的倾向是一定会存在的，所谓的民俗化是一定走不下去的，因为大环境没有了。那么，剪纸作为一门艺术来拓展，乔晓光老师在做，但是他的方向偏公共艺术、装置艺术，这是一条出路，未来还会更加艺术化的。但是这种艺术的创作一定是艺术家用艺术家的创作思路来做，会更观念化地来做，这样就可能会把我们传统剪纸的东西全部颠覆掉。但无所谓，即便观念变了，传统的技艺还是在的，只是换了一种表现手法而已。各种各样特别的技巧本身就是一种智慧。回过头来说漳浦剪纸。我发现漳浦剪纸做得有些过火了，各种比赛、评奖、文化名片推广太多了，搞艺术不是向内求，而是向外求。

贺瀚：剪纸比赛评奖的弊端在哪里？

吴文娟：说到比赛评奖，真是很可恶，大小不断的剪纸比赛，就是一根指挥棒，就是牵着牛鼻子走。现在剪纸界就

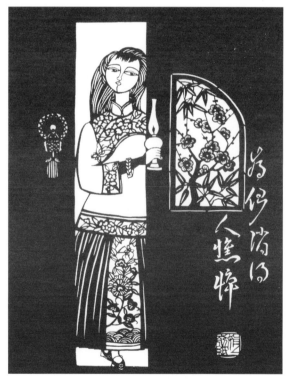

吴文娟《母亲》 吴文娟 提供

吴文娟《春妹》 吴文娟 提供

是这一条路了。那些不太具有艺术细胞，但是具有权力的人，不断在当中"搅和"，他们认为是在帮助和扶持剪纸，出个文件、出个钱，剪纸内容就要跟着出钱人的意思走。说实话，这种现象很可怕，这叫做"应景"。"应景"是什么？"应景"就是《红楼梦》里面贾老太太喜欢的我都喜欢。对于剪纸创作来讲，这样就完蛋了。有些剪纸人完全茫然，不知道应该为谁创作，也不知道应该为什么创作，甚至希望多搞点比赛评奖活动。我只玩我自己的剪纸，不按照大部分人参加比赛的套路走。

王晓戈：这确实是个问题。现在的一些剪纸创作一开始想着的就是怎么做一个主题，怎么去跟一个话题，这确实是

有问题。

吴文娟：只看贾老太太的眼色，所有的人都是跟着她。

王晓戈：我也谈谈我的一些想法。关于民间剪纸在当代的发展，确实有很多问题。我觉得，如果剪纸是作为普通民众的艺术，草根艺术，那么它就应该是要能够让民众自己快乐起来的艺术。

吴文娟：对，是个消遣，是个娱乐。以前人没那么多好的画笔或工具，就是一把剪刀、一张纸，剪个花或其他什么，不管剪得像或不像，都很高兴。但是现在变成主题创作，这个玩的心态就没了。

王晓戈：玩的心态没有之后，剪纸的状态就变了。不说政策引导或者评审的问题，就光说这个剪纸工艺化之后，它本身天性的东西就少很多。最好的艺术都擅长表达情绪。我今天很高

吴文娟在剪纸创作中　吴文娟 提供

兴，剪一个什么东西；我明天不高兴，剪一个什么东西。两个东西放在一起，感觉肯定是不一样的。如果到了剪纸比赛的时候，都是精雕细刻，每个线条怎么走要去考究，理性增加了，感性就减少了。一开始就想着如何去表达一个主题，一开始做就偏离真正的剪纸了。有多少艺术一开始就是为了别人而做最后却取得成功的？像毕加索，他是按他的一个商业模式创作了一批大家喜欢的东西，但是这些东西他玩得很高兴啊，他越玩得高兴大家越认可。

吴文娟：玩得高兴的那个东西就是灵光乍现，属于灵魂的，个人灵魂绝对不会重叠。就像林桃老人一样，林桃她别的什么东西都不想，她想怎么剪就怎么剪，只愉悦自己，这点我非常赞同。

贺瀚：福州现在的剪纸情况呢？

吴文娟：福州目前的剪纸状况也是堪忧的。因为剪纸卖不了多少钱，所以现在很多人不剪了。我还是提倡要用比较高层次的"欢喜心"来剪纸，"欢喜心"这三个字非常重要。清代，我们福州有个剪纸达人叫梁章钜，就是《归田琐记》里的那个梁章钜。他归隐之后也剪纸，剪了送给亲朋好友。因为喜欢，他还改良了剪纸图案。我还是提倡，剪纸这个事情，要大家玩起来。

贺瀚：文娟老师，那您作为福州剪纸学会的会长，如何组织和安排学会的日常活动呢？

吴文娟：我当会长，没有功利，是"权盲"。十多年来，我一直做会长，并让会员主动报名当"轮值会长"，谁有空谁来做。大家比较团结，也比较热情，谁有幸轮到了，就承

担一切琐事。总的来说,大家做得都很有特色。学会的每一次活动一定有两个铁定的主题:一个是去采风。春天郊游踏青,冬天沐浴温泉,间或山涧览胜、追海赶潮。所有的活动支出采用 AA 制,也有很多人愿意给我们的活动买单,那就让他们买单,反正活动费用不愁。还有一个是作品点评。欢聚之后,会员们需拿出新作品来参加交流。当然,得平时做足功课,交流时才会相互影响,技艺才能得以长进,情感才能得以升华。福州剪纸得益于"简简单单",所谓"大道至简"。

贺瀚:听起来很理想。

5. 文人剪纸是个美丽的符号。

贺瀚:文娟老师,我们讲讲您的文人剪纸好吗?什么是文人剪纸?

吴文娟:提倡文化、提倡读书、提倡原创,这就是我心中的文人剪纸。文人剪纸区别于占据剪纸大半壁江山的民俗、喜庆题材,强调的是对老祖宗传下来的手艺要不断创新、改进,体现在作品上,则是侧重诗情画意、文化哲思的旨趣。我昨天刚刚给香港某媒体发了一个文稿,就是讲文人剪纸。我从魏晋南北朝时期的文人开始讲,然后讲到唐宋时期,文人剪纸最盛的是宋代,剪刀放在文人大大的袖子里面。

贺瀚:文人剪纸的"文人"是指文化人吗?是指读过书,受过正规教育的那种人吗?

吴文娟:你这个理解有误。有个农民兄弟问我,他的作品算不算文人剪纸。我的回答是:哪怕你一个字不识,但有观察力,能够洞察生活,能够提炼生活,能够原创,然后把它表现在剪纸上,你不是文人,谁是文人?你做出来的剪纸,就是文人剪纸。我一直都在为建立中国当代文人剪纸体系而努力,2010 年在福州举办的海峡文人剪纸展就是努力的表现。

贺瀚:海峡文人剪纸展是如何办起来的?展览的规模如何?反响如何?

吴文娟:当时由我们福州剪纸学会的 5 个人(吴文娟、孙长利、朱学舜、郑永宁、王雪军)发起,以福州市委宣传部、中国民间文艺家协会剪纸艺术委员会、福州市文联的名义主办,福建博物院、福州市民间文艺家协会承办。我们从 2010 年 5 月开始在全国发起作品征集,有包括台湾在内的 20 多个省、自治区、直辖市的剪纸艺术家参与,征集到作品 500 多件。然后,我们从中选出 145 件精品,其中包括一些不常见的立体剪纸以及台湾艺术家提供的 50 多件超棒的剪纸精品,于 2010 年 11 月 28 日在福建博物院展出。当天下午,福州市文联还在福州市梅峰宾馆举办海峡文人剪纸论坛,并发行了作品集《海峡文人剪纸精萃》。赵光明先生、陈竟教授、张树贤先生等人都对这次活动给予了支持和肯定,原定 3 天的展览,后来展览了 4 个月。

贺瀚:主办海峡文人剪纸展,您的感受和收获是什么?

吴文娟:收获什么?我们都累得趴下了,但我认为做这个事情值得。展览期间,台湾的洪新富先生还认我当了姐姐,我称他四弟,也算收获吧,哈哈。之前,我让人在网络上给我找一下台湾有没有剪纸的人,就找到这个叫洪新富的。我通过台湾那边的亲戚、朋友找到了他,跟他讲海峡文人剪纸展的事情,但没有收到他的回音。后来,福建省民间文艺家协会举办一个嘉年华活动,请他来福州做剪纸表演。于是,我就到现场去告诉他我是什么人,为什么办这个文人剪纸展,问他能不能来参加。可是他说他在台湾有很多事情,可能不会来。那时候,我已经出版小说了,还写了好多文章,我都拿来送给他,并请他再考虑一下参展的事。结果第二天他就

打电话给我，说他看了我的文章很感动，愿意参加展览，还给我介绍了台湾其他的剪纸艺人。你看，我们文人剪纸提倡的纯粹性就表现在这里，没有什么附加的东西。附加的东西太多以后，就会变成经济性、政治性，充满个人利益，这是不对的。文人剪纸是一个美丽的符号，希望所有的剪纸人心怀善意，为这个世界创造美丽。

6. 剪纸在美国是很受追捧的。

贺瀚：通过剪纸，文娟老师也做过一些对外文化交流，是吗？

吴文娟：是的。2001 年去美国做剪纸巡展，还在美国的大学里做了两三个讲座。美国人看我们的剪纸是很特别的，认为这是正宗的我们民族的艺术，就好比是家里的嫡传一样。值得一提的是美国中华艺术学会的那些国际友人，他们邀请我去做公益展览的理由是，见到过我的几件签名作品，也读过我的散文集，认为我的剪纸具有东方文化魅力，美丽动人。我的美国之行被安排得非常周到，相关的新闻发布会、记者招待会，以及展览的策划、剪纸讲座的听众、对作品收藏家的邀约等，都安排得当，并都征求过我的意见。

贺瀚：来看剪纸巡展的人多吗？

吴文娟：剪纸在美国是很受追捧的，吸引了很多人到场，也有很多媒体报道。记得在洛杉矶展览撤馆的前一个小时，我们接到洛杉矶警察局局长的电话，请求展览延长一个小时，因为他公务在身，之前没时间来看。当他来时，除了带来了妻儿，竟然还带来了岳父母、小姨子等整整一个家族的人，而且他们全都是盛装光临。我和他们虽然肤色不同、信仰不同、语言不同，但当我和他们一起投目注视中国的剪纸艺术时，祖国的理念在我心中油然而生，我真是很激动。

贺瀚：讲座的情况呢？

吴文娟：展出、讲学都还可以。美国人爱刨根问底：你是怎么剪的、你是什么来历、这幅作品有什么意思等等，我则每问必答。在美国，怎么建立起威望？就是当被问不倒的时候，他们就非常敬仰你。我走的时候，他们还为我准备了一个饯行晚会，邀请我来的于将军给了我一个评价，说我是一个很智慧又很厚道的中国人。智慧跟厚道可能有一些不太搭，智慧的可能不厚道，厚道的可能不智慧，但是我非常喜欢、非常乐意接受这个评价，我是智慧有一点点儿，厚道比较多。

7. 我是喜欢把剪纸当学问来玩的人。

贺瀚：文娟老师，您是怎么做到被问不倒的？

吴文娟：我是喜欢把剪纸当学问来玩的人，没有急功近利，就可以轻轻松松探究事物背后的规律。剪纸拥有太多的知识，如何叠加知识的高度，如何融会贯通，需要终身学习。

潘力鹰：你还不知道吧，文娟老师和我都是福建省全民终身教育促进会的成员，读书、思考是我们的日常。

吴文娟：我是家道中落猛读书啊，养成了读书的习惯。我一直提倡阅读，认为阅读会使五官通透，感受更加敏锐。我不断努力读书，就会有各种想法，只要受一点点启发，就会有剪不完的东西。我也喜欢把读书的感悟，以及对社会、对人生的理解和思考变成剪纸，使剪纸更富内涵。尽量地读书，尽量地与生活和解，有存量，才可能"取之不尽，用之不竭"，为人为艺没有捷径。

贺瀚：这也是文娟老师的剪纸奥义，是吗？

吴文娟：奥义谈不上，经验之谈。我的《海天一览》是被曹操《观沧海》的诗句"日月之行，若出其中。星汉灿烂，

若出其里"所感动的作品;《飞花》上镂刻着"花是草木的智慧，智慧是心灵之花"的行书，是读书的感悟;《眺》用了非常节省的"笔墨"，阐述了人在高处看远处时的瞬间感受——目光深远而又神采飞扬，孤独而又尊严，这是读书养成的心性。《贵妃醉酒》《手留余香》《读透自我》《苍天皓月知我心》这样的剪纸，跳出剪纸千百年来的喜庆题材，切合现代人的审美需求。说实在话，这些作品之所以吸引眼球，就是因为我不去揣摩什么人的意思，有自己独特的表达方式。秦石蛟老师曾说，中国剪纸到了危险的时候，非得走出传袭的误区不可。他号召大家要向我学习，努力读书，不断创新，不断超越自己。这些话，对我既是警示，也是激励。

贺瀚：有得到文娟老师剪纸精髓的学生吗？

吴文娟：我没有什么特定的学生，到处都有我的学生。我在剪纸学会里倡导读书，组织读书。2012 年，与同道们创办了被称为"全球第一所"的海峡终身教育学院，统招了一批来自五湖四海的学子，聘请了一些海内外的知名学者、教授来授业解惑，把剪纸艺术正式编入文秘专业的课程。作为福建省文史馆的馆员，我心中还有一份使命感，想写点自己的东西。我并不奢望谁受我的影响，如果我的只言片语能给谁的剪纸以启发，就算是功德了。

贺瀚：文娟老师未来在剪纸上有什么重要计划吗？

吴文娟《眺》 吴文娟 提供

吴文娟《我思故我在》 吴文娟 提供

吴文娟剪纸教学示范　吴文娟 提供

吴文娟：与志同道合的队友们一起拓展文人剪纸的队伍是我一直在做的事，但我觉得我的剪纸使命是完成得差不多了。有空剪剪纸，无事读读书，继续写作、练书法、画画、照顾老伴，就是我现在的生活常态。另外，还得跟疾病抗争和妥协，这是没办法的事，安然处之吧。好好生活，对世界无害，知足了。

贺瀚：好的，感谢文娟老师接受采访，并衷心祝愿您早日康复！

吴文娟《长恨歌》　吴文娟 提供

第四章　柘荣剪纸艺术

第一节 柘荣剪纸艺术概述

柘荣县位于福建省东北部，是闽东北的内陆山区县，历史上相对比较封闭，民风淳朴。虽然柘荣县曾经在区划和隶属上多次变动，但柘荣的历史传承了 2000 多年，文化积淀厚重。隋唐以来，中原流民大量迁入柘荣地界定居，来自中原的乡风民俗在此保留传承，形成了源远流长、独具特色的柘荣民间艺术，如柘荣布袋戏、灯谜、八仙灯、十锦灯、马仙信俗活动等等，民间剪纸则贯穿整个民俗活动。

柘荣剪纸具有广泛的群众基础，盛行于各乡镇，主要由目不识丁的农村妇女剪制，她们的手艺大多得益于母辈、姐嫂。在农事家务之余，她们会用剪刀、薄纸，以生活为依据，借助剪纸，倾注质朴而真切的情感，寄托美好而虔诚的心愿。明清以来，柘荣剪纸传世作品有刺绣底样、扇面装饰、窗花、盘花等，以单纯、明快、古朴的特点给人留下了鲜明的印象。窗花、盘花等民俗剪纸的图样，外轮廓大都粗犷，内部装饰简练，整体感强。她们剪的窗花，有祈求生儿育女和幸福美满之意，以石榴、葫芦、鱼、龙凤戏珠等寓意幸福与生命的繁衍。喜花多用来装饰嫁妆，覆盖于箱、笼、枕和坛口上，是对夫妻和睦的祝愿。礼花是送礼时用的，特别是节日，把礼花置于礼品上，

柘荣剪纸活动老照片 柘荣县文化馆 提供

是对亲戚朋友的祝福。礼花有长形的，也有方形的，或物中有花，或花中有物。鞋花是另一主要形式，主要用做刺绣的底样，题材大多为花鸟，如"凤凰戏牡丹""鲤鱼缠莲"等。很多剪纸艺人，同时也是优秀的刺绣能手。此外，还有衣襟花、枕头花、肚兜花等。柘荣剪纸也用于祈福驱邪，家庭巧妇会在腊月二十三祭灶这天，将剪好的"福""禄""寿""喜"等字贴于碗柜、灶边及陶瓷器皿上，祈福驱邪。表现传统民

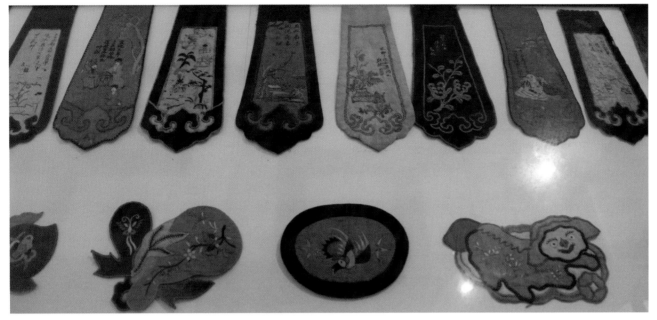

柘荣绣片 贺瀚 摄

柘荣剪纸《十八相送》 柘荣县文化馆 提供

俗故事也是柘荣民间剪纸的重要形式，如"刘海戏金蟾""老鼠娶亲"等。

　　传统柘荣剪纸质朴可爱、天真烂漫，无雕饰之痕，与陕北民间剪纸极为相似，是研究中原文化的"活化石"。魏金娇、徐梅英、王描眉、黄细妹、袁秀莹等剪纸老人是传统柘荣剪纸的重要传承人，现如今，只有袁秀莹老人还健在。袁秀莹老人是柘荣剪纸国家级非物质文化遗产代表性传承人，她经历了新旧两个时代，聪慧好学，与时俱进，坚持剪纸艺术80多年，而且笔耕不辍，编写剪纸教材，撰写回忆录，想把更多财富和记忆留给后代。

　　柘荣剪纸如今的中坚力量是以吴秋凤、郑平芳、孔春霞、游晓卿、金素清等人为代表的一批中青年剪纸传承人，她们的剪纸在深厚的文化熏陶下，具有细腻、雅致、柔美的特点，构图匀称，造型严谨，富有艺术观赏性，具有南方剪纸的特色，并且还富有时代的气息。她们还不断开拓剪纸市场，使柘荣民间剪纸在新时期进一步繁荣发展。

第二节　柘荣剪纸艺术口述史

研，剪纸技法达到了炉火纯青的地步，许多优秀作品深得群众的喜爱。

七、袁秀莹："剪纸特别磨炼人的耐心。"

袁秀莹个人照　魏诗已 提供

【人物名片】

袁秀莹，1927年出生，福建省柘荣县城关人。出身于书香门第，从小跟随祖母、母亲学女红，得口传心授，锐意承续古老的民间艺术。1946年，从柘荣中学毕业时就萌生了把所学的美术知识融入剪纸艺术的想法，此后便与剪纸结下了不解之缘。工作之余，勤学苦练，不断钻

【访谈手记】

袁秀莹老人如今已90高龄，满头银发，身板硬朗，步履轻快，能言善道，与我印象中她那一辈民间剪纸艺人的形象完全不一样，更像是一个知识分子。她出身书香门第，曾经是柘荣县城唯一上过学堂的女中学生。开明的教育观念，广泛的学科知识，让袁秀莹思路开阔，与时俱进。在袁秀莹的成长过程中，柘荣浓厚的剪纸民俗氛围和家庭女眷的精巧女红影响着她，从而使剪纸成为了她的日常，她的剪纸才气才能够在机缘巧合的时机脱颖而出。

袁秀莹剪纸艺术生命很长，可谓柘荣剪纸的"活化石"。通过她的口述，大致可以了解到柘荣剪纸从20世纪30年代到目前80多年的剪纸情况。交谈中，她拿出自己珍藏的"百花集"翻阅。集册里面收集了她母亲留下来的上百种绣样，主要包括折枝花卉、蔬果、小动物、吉祥图腾和器物等，内容丰富，样式精巧，线条的运用与表现尤其出色。袁秀莹还保留着一盒自己早年的绣品，包括衣襟、枕套、袖口、鞋面等，展现了灵巧、精细的女红功底。袁秀莹剪纸作品灵动、

袁秀莹（左）与作者合影

秀丽的风格特点，正是长期琢磨和参照这些宝贝所得。而后，她在书柜里还翻出了自己早年学画的线装木刻版画谱。这本画谱虽已翻阅使用到缺损严重，但其中依稀可见的线描图案，是袁秀莹剪纸灵感的重要来源，特别是人物的剪纸造型，可以从此类"教科书"中找到依据。

袁秀莹老人的剪纸作品功力深厚，题材广泛，风格多变，根据不同的创作特点，大体上可以归纳为两类。一类是古典人物、传统吉祥花鸟等。这类剪纸带有强烈的传统遗传基因，体现了传承型民间剪纸的特征，内容吉祥喜庆，构图丰满巧妙，形式古拙，剪技灵巧，达到了炉火纯青的境界。另一类是自然风光、人文故事等。这类剪纸大胆采用现代造型语言，广泛涉猎现代生活，在老一辈剪纸传承人中并不多见。袁秀莹视野开阔，兴趣广泛，平日养成了读书、看报的习惯，加之良好的绘画功底，因此，时代的发展变化，大众审美习惯的变迁，必然就会体现在她的剪纸创作中。袁秀莹把民俗气息与文人气息、乡土与市井、传统与当代结合在一起，这使

得她的剪纸作品既有芳香的泥土味，又有文雅的书卷气。她的剪纸，见证了中国剪纸艺术从民俗的、实用的形态，向艺术的、观赏的形态发展演变的过程。袁秀莹如今的作品，内容更为丰富，图案更加复杂，剪制手法也有创新，从构思设计到剪制完成，需要更长时间。在袁秀莹的传授和影响下，她的儿媳妇吴秋凤、外孙女林英，都成了柘荣剪纸的传承人，曾外孙女叶诗彤、吴舒怡也加入到了剪纸的行列。

2016年11月和2017年1月，我两次去拜访袁秀莹老人，都正好碰到她在写回忆录。案桌上摆放着大量书稿，字迹清秀娟丽，文字真挚朴实。阅读这些关于柘荣剪纸、关于成长经历、关于师友之情的文字，让人不得不叹服袁秀莹老人确实是柘荣剪纸的标杆和大旗。

【访谈内容】

访谈时间：2016年11月22日-2016年11月26日

访谈地点：柘荣县袁秀莹家

访谈人：贺瀚

受访人：袁秀莹

出席者：魏诗已（袁秀莹的大儿子）、吴秋凤（袁秀莹的儿媳）

记录：贺瀚

校验：魏诗已、贺瀚

1. 到初中就剩我一个女的了。

贺瀚：袁奶奶您好，我在资料中查看到您的出生年份有两个数据，分别是1927年和1929年，哪个是正确的？

袁秀莹（前排左一）少年时期与好朋友合影　魏诗已 提供

袁秀莹（后排右一）中学留影　魏诗已 提供

袁秀莹：这个我要说清楚一下。1953 年，我进入银行系统工作，当时要填表，我就填了 1929 年出生。为什么我要填 1929 年呢？因为我老伴比我小 3 岁，那时候爱面子，觉得我的年龄比他大不好意思，所以就写成 1929 年出生了。这样，我的身份证上就是 1929 年出生，实际上我是 1927 年出生的。后来我才懂得，做人要诚实，要讲真话，但身份证上改不回来了。我确实是 1927 年出生的，因为我弟弟是 1929 年出生的，如果我也是 1929 年，就变成跟我弟弟是同龄了，我弟弟现在是 88 岁。

贺瀚：那您今年 90 岁了。袁奶奶，跟我们聊聊您的成长经历，好吗？

袁秀莹：好的。我出生在柘荣一个书香门第的家庭，因为我的父亲比较开明，所以，我有书念。

贺瀚：能有书念，是不容易。

袁秀莹：是啊。父亲送我念到小学，念完小学就停了，柘荣没有初中。跟我同班的男同学会跑到外地去念书，女孩子就不能出去，于是我就一直在家里做女工，跟我母亲学剪纸。后来到了 1944 年 3 月，柘荣成立了一个初中，就是初级中学，我偷偷地去报名考试，发榜单就贴在县政府门口，我是第一名。

贺瀚：怎么让您家人知道您考上了呢？

袁秀莹：我哥哥在县政府工作，那天发榜的时候他就知道了，回来就跟我父亲讲。那天晚上，父亲把我叫到身边跟我说，他开了两条路给我走。一条是，家里的财产几个兄弟姐妹一人一份，我出嫁的时候，我的那份当嫁妆。另一条是，如果我要念书，嫁妆、财产就没有了。我就说，我想要念书，嫁妆什么的我都不要。父亲看到我这么坚决要念书，又反过来鼓励我，说我的这个想法不错。他说，如果嫁妆和财产都分给我了，万一我找的人不踏实，会给败掉的。如果念书，

书读到肚子里，人家抢不走。后来因为父亲的支持，我才有初中念。初中3年念完以后，要到外地才有更高等的学校读，我就没去了。那个时候，在家里我除了做女工之外，就是在晚上看书。以前没有电灯，是点油灯的，家里说很浪费，我就到月光下看书。虽然我书看了很多，但眼睛还可以，到现在还能剪纸。所以有人说我天生是剪纸的。

强、自爱、独立的新女性，我也一直记得。我们女人要独立，不独立就受其他人的牵制。我还记得老师教导我，新女性要具备四个心：决心、耐心、信心、恒心。后来，我也把这"四心"教给了学生。

贺瀚：对，这就是文化传承。美术老师呢，有吗？

袁秀莹：有，我还记得有两个美术老师。第一个是姓缪，叫缪进，福安穆阳人，教我们美术，还教生物。

贺瀚：他在美术课上教什么？

袁秀莹：他教我们写生，多数都是写生。

贺瀚：那他是西洋教法吗？他不是教中国画的老师？

袁秀莹：也教中国画，他最擅长画梅花。他要画梅花时，会先把我们土酿的红酒喝1斤下去再画，画出来的梅花枝干很挺拔。

贺瀚：另一位美术老师呢？

袁秀莹：叫黄启龙，莆田涵江人，他跟校长是同乡，那个时候只有23岁，上海美术专科学校刚刚毕业就到柘荣来了。他还是刘海粟的学生，我有他们俩的合影照片。从1945年到1946年，他教了我们1年。他看到我和班里几个同学画画比较好，星期天就带我们出去写生。他擅长画花鸟，尤其擅长画牡丹，他还送了我一幅梅花，结果后来没了，很可惜。

2. 剪纸是我的第二个春天。

贺瀚：袁奶奶，您具体什么时候开始学剪纸的？

袁秀莹：8岁的时候，我看到我奶奶剪了一个小人物给我弟弟玩，因为好奇，我也剪。剪完后，他们都说我剪得不错，这就增加了我对剪纸的兴趣。10岁的时候，根据我家乡的风俗，我开始正式跟我母亲学女工。

贺瀚：您上初中时的情况是怎么样的呢？

袁秀莹：第一期英语课是请教堂里面的神父来教的，数学还是请税务局的局长来教的。但是他们都待不久，1至2个月，最多1年就走了。学生也是，本来第一期上课的有64人，后来到毕业时只有14人了。上小学时还有本地的女同学，到初中就剩我一个女的了。老师鼓励我做一个自

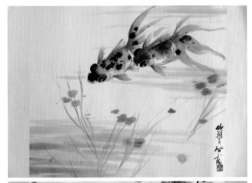

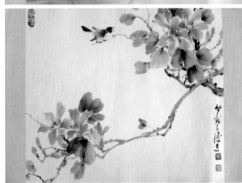

黄启龙赠送给袁秀莹的国画图册　袁秀莹　提供

袁秀莹母亲留下来的绣样　袁秀莹 整理　贺瀚 摄

贺瀚：您母亲是怎么教您的？

袁秀莹：她把图样给我看，要我凭着图样自己去剪。她教我剪刀怎么拿，纸怎么拿，从哪里开始剪。

贺瀚：教您剪些什么呢？

袁秀莹：结婚用的窗花、盘花，日常的帽花、鞋花。我母亲有中国古代女人的美德，她勤劳、善良、手又很巧。我家有10多个人，她和大家相处得都很好。我就是在她的影响下，把美德融入剪纸。她留下来很多作品，包括很多刺绣的花样，我还留着一本她的花样。这些花样有吉祥图案、花鸟图案、人物图案等。她的花鸟剪得非常好，一开始，我就是看着她的花样来剪的。

贺瀚：还能够保存下来，是传家宝了。

袁秀莹："文化大革命"的时候"破四旧"，这些花样差点全部都被烧掉了，最后只剩下一点点被我保存了下来，后来装订成了"百花集"。这些花样是很珍贵，好多专家来，都争着拍照，都说是非常珍贵的东西，从20世纪30年代到现在，也有80多年了。

贺瀚：您有没有把这些剪纸绣样复剪出来？

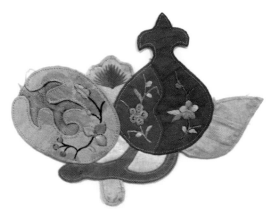

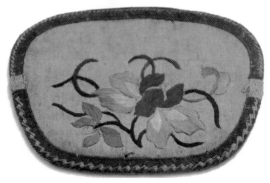

柘荣传统民间绣片　柘荣县文化馆 提供

袁秀莹：

有啊。大概是在 2009 年，我把全部剪纸绣样都复剪出来了，然后送到北京去展览，后来被北京中华文化促进会剪纸委员会收藏了，我这里还有收藏卡。我母亲那个时候就是剪一朵花和一片叶，她是用来刺绣的。我把这些花样都收集起来，作为我剪纸作品的装饰，融入到动物的身体上，或者人物的衣服上，或者是花瓶上，就比较好看了。

贺瀚：当时您既有母亲教您剪纸，又在学校学画画，您的女工应该很好吧？

袁秀莹：初中以后，我就剪得有点名气了，因为我把初中学的美术糅到里面去，我剪的甚至超过我母亲了，所以很多人在办喜事的时候，都来找我要剪纸。

贺瀚：柘荣剪纸还用在什么场合呢？

袁秀莹：柘荣的剪纸，我知道的是，在 20 世纪 30 年代的时候，主要用在两个方面。一个方面是节日的需要。春节的时候，家里要剪纸贴起来，一是为了节日的气氛，二是为了避邪。端午节的时候，也要剪纸贴起来，也是为了避邪。还有七夕、中秋节、重阳节，都要用剪纸来表达节日的气氛。另一个方面就是刺绣的需要。剪纸用来做刺绣的花样。

贺瀚：您中学毕业后又经历了些什么？

袁秀莹：我 1947 年 1 月毕业，3 月就在柘荣的小学教书，教四年级的语文和美术，还有五年级的数学和美术。美术就是教他们画东西，我在黑板上画，学生在纸上画，画完交上来，我给改一改。1949 年后，我老伴（魏定璋）在宁德的银行工作，于是我就去了宁德。后来我正式考进了银行系统，和我老伴一起工作，时间是 1953 年。

贺瀚：您结婚时有用到剪纸吗？

袁秀莹：有，但还是绣品多。所有的绣品都是我自己做的，有绣花鞋、绣花枕头、绣花帐围、绣花肚兜……那个时候，男方送礼物过来，女方要做两个肚兜给男方，到结婚那天，男的、女的都一定要把肚兜穿起来，这是我们柘荣的婚

袁秀莹晚年生活　魏诗已 提供

嫁风俗。还有很多讲究，我记得很清楚，后来我有用剪纸记录下来。

贺瀚：1949 年以后，还流行剪纸吗？

袁秀莹：还是有。但是我没有怎么去剪了，只是同事结婚时，我会剪一个"囍"字作为礼物送给他们。那个时候，人们根本看不上剪纸，觉得剪纸很低级，上不了台面，剪纸只有在民俗活动的时候才出现。

贺瀚："文化大革命"时期，您还坚持剪吗？

袁秀莹：当时哪里还有时间和精力去剪纸啊。我家庭出身不好，是地主家庭。"文化大革命"的时候，因为是"不纯分子"，我和老伴都被单位开除，回到农村老家去参加劳动。那时候，我老伴的父母亲还健在，他还有弟弟妹妹，都在念书，我们自己还有 3 个孩子，全家一共 10 个人。10 个人一天要吃 10 斤地瓜米，没有其他东西吃，只能吃地瓜米，很容易饿。当时是上有老下有小，我夫妻俩要挑起这个家庭的重担。政治上，我们没有地位，受到排挤；经济上，生活困难。我们非常的沮丧，不知道怎样才能坚持下去。后来恢复工作，情况才好一点。

贺瀚：还是要先求生存。

袁秀莹：是啊。到了改革开放以后，剪纸才被抬到台面上来。因为我从小就喜欢剪纸，所以我就剪。但是在我家里，开始只有我老伴支持我，我儿子女儿不理解，说你都退休了，为什么要把时间花在这里，不如出

去玩玩。他们的意思是剪纸很费神，又花时间，因为我整天都在那里画啊、剪啊，他们就不太喜欢。后来我逐渐有点名气了，他们才肯定我、支持我了。

贺瀚：您的老伴如何支持您？

袁秀莹：我在选题材、设计创作、剪的时候，他都给我提很多意见；画人物的时候他做我的模特；剪完以后，他帮我裱褙，有时候还帮我题词。我能把这个剪纸搞起来，有点枯木逢春的感觉，剪纸真是我的第二个春天。

袁秀莹画稿　贺瀚 摄

袁秀莹《肚兜花》袁秀莹 提供

袁秀莹《荷瓶》袁秀莹 提供

袁秀莹《刘海戏金蟾》袁秀莹 提供

袁秀莹早期使用的线装画谱1　袁秀莹　整理　贺瀚　摄

袁秀莹早期使用的线装画谱2　袁秀莹 整理　贺瀚 摄

3. 要让剪纸进入市场就要产业化。

贺瀚：您刚才说，改革开放以后，剪纸才被抬到台面上来。这话是什么意思？是有什么政策或活动支持柘荣剪纸了吗？

袁秀莹：是的。福建省群众艺术馆的馆长来到柘荣，想看看柘荣到底有没有剪纸。这里的文化馆副馆长朱乃宣就调查、寻找，他是文化馆主管剪纸、文物和美术的副馆长。我记得那是1979年的时候，他知道了我会剪纸，就到我家里来，问我能不能剪几张出来。我剪了几张，后来被拿到省里去展了。1982年，省群艺馆的馆长又到柘荣来见我，跟我交谈了一下。1983年，省群艺馆就发了一个请帖，邀请我去参加全省剪纸艺术座谈会。那个时候，我老伴身体不好，我没有去，有去的我知道的一个是福鼎的上官秀明，还有一个是漳浦的陈秋日。后来我知道了这个座谈会的精神，就是剪纸今后如

何发展和传承。再后来，我几乎每年都有参加省里的剪纸展出。1991年的时候，有三个县还在福州西湖公园举办了一个剪纸联展。这三个县分别是柘荣、漳浦、将乐。那个时候，我一个人就送了30多幅作品去参展，柘荣全县大约有100多幅，师姐也有去。

贺瀚：师姐？

袁秀莹：王描眉，她也是柘荣剪纸的传承人，但是她现在人不在了。她的剪纸比我的传统。她过去在农村，后来她老伴到县城里工作了，她才搬到县城里来。那个时候，我们都是柘荣美术协会的会员，柘荣美术协会是1986年成立的。那个时候，应该有30多个剪纸的人，平常就是文化馆有什么任务了，就布置给我们去完成。到后来剪纸发展起来的时候，就剩我一个了，现在也就剩我一个了。

贺瀚：别的活动呢？

袁秀莹：1992年的时候，由福建省文化厅和福建省文联主办，福州市台江区承办的"八闽民俗绝艺大观园"到宁德地区来邀请民间艺人参加活动，我就去了，是1992年的大年初一去的。当时文化馆长叫我去时，我还不敢去，我很怕。后来没有办法，赶鸭子上架，我在那里就剪了一些动物，如兔子、猴子等。我在那里现场表演，从正月初二表演到元宵，我还得了一面锦旗。当时的福建省委副书记袁启彤特别喜欢剪纸，他看我在那里剪纸，就过来问我现在在什么单位工作，我说我已经退休了，他说退休了搞这个很好，叫我回去要跟

袁秀莹（右）与王描眉在剪纸创作中　魏诗已 提供

我们县里面的领导汇报，要把这个东西传、帮、带下去，绝对不能丢掉了，他跟我讲了三遍要传、帮、带。第一次看到我的作品后，讲了一次；后来再去看，又跟我讲了一次；第三次，走到门口，回过头来，又讲了一次，说你要记住啊，一定要跟你县的领导汇报，把这个剪纸传、帮、带下去！当时，宁德地区的专员正好回福州过年，看到柘荣剪纸就跑过来跟我说，你为我们宁德地区争光了。"八闽民俗绝艺大观园"

活动结束以后，我回到柘荣，柘荣的县委书记还特意到我家里来，要我把柘荣的剪纸发扬光大，传承下去。各级领导都好重视，我也把全部的精力都投入到了剪纸上。

贺瀚：那次表演活动，还有什么有趣的回忆吗？

袁秀莹：有。现场有一个小女孩，她妈妈带她来的，她妈妈跟我讲，她们已经来过两三次了，她女儿哪儿都不去，就喜欢在我这里看剪纸。还有一个40多岁的男人，他说从活动开始到现在，他一直都在这里看，因为他的母亲跟我年龄差不多，也会剪纸，但是很遗憾现在不在了，如果他母亲还活着，他一定把她带来跟我交个朋友。还有一对快结婚的年轻人，我剪了一个"鸳鸯戏水"送给他们，祝他们白头偕老，他们非常高兴。还有一个人把"柘荣"念成了"拓荣"，他说没有听说过还有一个柘荣县。他问这个县在什么地方，我说在福建省东北部。他问那里人口有多少，我说有10万人。他说10万人有这么个玩意儿，不简单啊。还有外国人，他们讲话我听不懂。

贺瀚：柘荣县真应该好好感谢您，您的剪纸让更多人认识了柘荣。随着时间的推移，人们对于剪纸的喜好有没有什么变化？对剪纸内容有新的要求吗？

袁秀莹：以前结婚、过年等喜庆活动的时候，我帮着别人剪"囍"字啊、"鸳鸯戏水"啊、"白头偕老"啊这些图样，都没有说要钱，如果别人一定要给我，就随意包个红包。过去剪纸在艺术方面比较简单，内容也比较单一些。2000年以后，剪纸逐渐商品化，人们的要求就不一样了。比如说：要调动提拔的，我就剪一个"大展宏图"；上大学的，我就剪一个"一路连科"；开店的，我就剪一个"欣欣向荣"。

贺瀚：剪纸商品化？

袁秀莹：是的。以前，曾任柘荣县委书记的唐颐问我能不能把这个剪纸作为商品产业化。他问我的时候，我还想不通：剪纸是艺术品，怎么能产业化了变成商品？后来我就想，应该与时俱进，现在是商品时代，我们要让剪纸进入市场，肯定就要产业化。从那个时候开始，我是县里第一个开店卖剪纸的，卖我的剪纸代表作品，也卖一般人喜欢的剪纸。2000 年的时候，宁德市文体局的蔡文清局长来柘荣，跟我讲要 50 幅的剪纸。他画了个图样给我，让我按照规格剪好、包装好，准备在宁德撤地设市的典礼上作为礼品送人。当时一幅剪纸给了我 60 元，50 幅，一共是 3000 元。我剪纸以来，第一次得到这么多的报酬，真是开心得很啦！1986 年的时候，我曾有一幅剪纸刊登在《闽东报》，得了 5 元钱的稿费，当时就已经很满足了。我和老伴都有退休工资，不在乎这 5 元钱，但这 5 元钱是非常有意义的，因为我的剪纸得到了认可，而且又有稿费，实在是非常高兴。我的心情一直很好，后来就一直投入到剪纸中去了。

4. 柘荣县文化馆评我家是"艺术之家"。

贺瀚：您有哪些代表作品？

袁秀莹：《百蝶图》是一个。我非常喜欢蝴蝶，蝴蝶翅膀上的花纹很漂亮，我很想剪出 100 只蝴蝶。我跟老伴讲了我的想法，他说可以呀，如果你喜欢就剪吧。在他的鼓励下，我就开始剪了。我一天最多也就剪七八只，有时候只能剪两三只。时间不知道花了多少，慢慢地就剪成了 100 只。

贺瀚：《百蝶图》寄托了您的很

多情感，是吗？

袁秀莹：是啊。我当小孩子的时候，会把蝴蝶抓来玩，然后压在书里面留作纪念。蝴蝶让我想起小时候的生活。小时候，家里人很多，大家都很爱我。我有 3 个哥哥，3 个嫂嫂，还有一个小我 2 岁的弟弟。我祖母还在，还有我父母亲，还有我侄儿侄女，合起来，家里一共有 16 个人，也是一个大家庭。我的母亲一个人操持家，我的几个哥哥嫂嫂都没分家，16 个人每天都是分两桌吃饭。

贺瀚：两桌？摆两张桌子吃饭，是吗？

袁秀莹：不是的。前面男的先吃，后面女的再吃，就是这样子。

贺瀚：这样啊。男尊女卑？

袁秀莹：有男尊女卑的。但是，我在家里做小孩子时是很幸福的。我的 3 个嫂嫂都非常爱我，我的衣服都是她们给洗的。不管是哪一个嫂子煮饭，都会留一点好的放在边上，等一下给我吃。为什么？因为我平常会讲故事给她们听，她们都很爱听。后来我结婚出嫁的时候，我 3 个嫂嫂都哭了，

袁秀莹《百蝶图》　袁秀莹 提供

她们舍不得我走。

贺瀚：家庭非常和谐美满。

袁秀莹：是的。我女儿写过一篇文章，题目叫《母亲的蝴蝶》。从她的文章里可以看到，我的家人都是相互理解，相互支持的，我的剪纸也感染了她。当时是1995年，第四次世界妇女大会在北京举行，组委会通知办展，我记得通知里有10种工艺参展，剪纸是其中的一种。后来在全国征集了好几千件剪纸作品，入围的只有1000多件，我邮寄去的《百蝶图》也入围了，凡是入围的都有一本"中华巧女"的证书。

贺瀚：哦，"中华巧女"的称号是这样来的。

袁秀莹：当时的柘荣县文化馆老馆长叶作楠跟我老伴是好朋友，他到我家来，我老伴就跟他谈起了这个事儿。他说不错啊，在北京能拿到这个荣誉不错啊。后来因为这个事情，省里开"老有所为"典型人物座谈会时，我还代表宁德地区参加了。

贺瀚：《百子图》呢？

袁秀莹：《百子图》是我2007年剪的，内容都是我小时候玩的游戏，留给后人看看。里面有琴棋书画、翻跟头、老鹰捉小鸡、放风筝、跳绳、骑马、钓鱼、武术、斗蟋蟀等等，我把它们一种一种地组合起来。这一幅花了我很长的时间，

袁秀莹《百子图》 魏诗已 提供

有两三个月吧。后来，我就在山西大同第三届国际剪纸艺术展上获得了终身成就奖。这个终身成就奖全国只有 10 个人，福建就有 3 个人，是最多的。这 3 个人分别是漳浦的林桃、福州的吴文娟，还有一个就是我。

贺瀚：袁奶奶，您剪的那幅《孵猴蛋》也是儿童游戏，是吗？"孵猴蛋"怎么玩？

袁秀莹：这是我们柘荣的游戏。几个小孩子一起玩，其中一个伏在地上，几块石头放在身下，就像猴在那里孵蛋一样，旁边的几个来抢石头。

贺瀚：哦，小朋友假装成那个猴子啊。

袁秀莹：对。如果保护好石头就继续当猴子，没保护好就换别人当。我小时候也玩这种游戏，现在都没有了。我活了几十年，到现在变成白发苍苍的老人，感慨万千的时候，经常会留恋过去的生活，所以创作了《百子图》，目的就是要把这个回忆，用剪纸记录下来，留做纪念。

贺瀚：我看到您的很多作品有毛笔题字，是您自己写的吗？

袁秀莹：是我自己写的。有时候，我还写一副对联，或者一首诗，放在剪纸上。

贺瀚：您的这些书法看上去很秀丽、流畅，一般民间剪纸艺人都不会书法，您是专门练过吗？

袁秀莹：大概是吧。我的书法一方面是受到我父亲的影

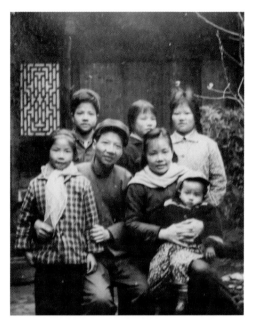

袁秀莹全家福（1973 年）　魏诗已 提供

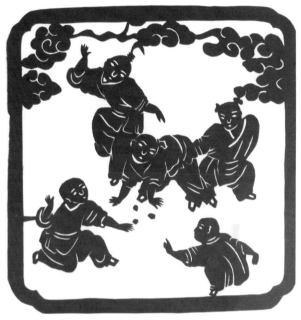

袁秀莹《孵猴蛋》　袁秀莹 提供

响，另一方面是我读小学的时候，每天都有半小时的写字课。那个时候我贪玩，为了能够早点去玩，我就随便写一下，结果被老师批评。后来，放假一个多月，我在家写字，每天都在那里写，一个字写一版，早上写，下午写。到了上学的时候，作业交上去，老师不相信这个字是我写的。他说，你这个字是谁替你写的。我说，是我自己写的。他说，是你自己写的，那再写一遍给我看。于是，我又写了一遍，老师才没有了疑问。后来我才懂得，字真的是要写好。我父亲跟我说，字是门面，不管你这个人的内在是怎样的，你的字写得好，就给人一个好印象。后来，我就决心把字写好。

贺瀚：我记得您有件获奖作品，是剪了一个清廉的"廉"字，就是您写的吧。

袁秀莹：那个字是我老伴写的。我老伴对诗词、书法是有研究的，他写了很多诗词，我有留下来，准备整理一下，

编出来以后跟我的文章放在一起出版。我儿子（魏诗已，大儿子）会摄影，我女儿（魏诗音，三女儿）搞散文，也是受他的影响。

贺瀚：您的家庭艺术氛围很浓啊。

袁秀莹：你说对了。大概是1993年的时候，柘荣县文化馆评我家是"艺术之家"，还写了"艺术之家"4个大红字送过来，并把我老伴的书法、我的剪纸、诗已的摄影发表在一起，还办了展览。就剪纸来说，我奶奶第一代，我母亲第二代，我第三代，我媳妇第四代，我外孙女第五代，我曾外孙女第六代，我家六代都是搞剪纸的。

5. 我的剪纸是粗细结合。

贺瀚：袁奶奶，我现在问问您的剪纸特点，好吗？您如何描述自己的剪纸风格？

袁秀莹：我的剪纸特点是既有北方剪纸的粗犷，又有南方剪纸的细腻，是粗细结合。但是跟别人的一比，我又感觉人家的更细腻，我的好像很笨拙。

贺瀚：选材方面呢？

袁秀莹：同我那一代人比，我毕竟有念过书，选材会广一点。我喜欢看报、看电视，社会上有什么重要的事情，我也会剪。我的书很多，有传统的，也有现代的，题材还是比较广泛的。我的作品是随着社会发展的，而不是闭门造车的，是有生活体验的，有情感的。

贺瀚：您刚才回忆"八闽民俗绝艺大观园"的时候提到过冒剪，这个冒剪讲究什么技巧？

袁秀莹：冒剪就是要熟练，要经常去练，练到非常熟，基本功很重要。比如说剪一只兔子，就要抓住兔子的特征：兔子的耳朵是很长的，尾巴是很短的，它的脚是比较胖的，

头是比较圆的。你要记住这些特点，从耳朵开始剪，弯过来是头，再弯过来就是脚，再弯过来就是第二只脚，再弯过来就是尾巴，这样身体、肚子就都出来了。你一定要记住：头是在哪个地方，和脚的距离有多远；耳朵是在哪个地方，和尾巴、身体的距离有多远。平常这些剪多了，就会很熟练地记在脑海里了，一拿起剪刀，就可以剪出来了。如果是初学剪纸，那只要剪一个轮廓就可以了；如果比较熟练一点了，就可以继续剪里面的内容，比如加一朵花啊，一片叶子啊，或者锯齿纹啊，有了这些装饰，就更体现了剪纸的美。

贺瀚：装饰纹样如何剪？

袁秀莹：锯齿纹的锯齿距离要相等，尖的地方要像麦芒；该细的地方要细，该粗的地方要粗；这个是表示花，那个是表示叶子；这里是随着直线剪的，那里是随着弯曲的线条走的。用什么样的锯齿纹，都是熟能生巧，在剪纸中慢慢摸索的。今天剪一幅作品用的这个锯齿纹不太理想，明天就再换一种。经过这样反复的练习，就能积累经验，以后就知道该怎么处理了。比如剪老虎，从耳朵到头，不是一直都是直线的，锯齿纹要随着它的形状剪出来，才能起到生动的装饰效果，才能体现出老虎的威武、威猛。

贺瀚：您在工具使用上有什么讲究吗？

袁秀莹：我用的剪刀是我们柘荣的特产，柘荣的剪刀全国有名。我结婚的那个年代，陪嫁品中一定有剪刀。为什么？因为女人都要剪纸、刺绣，都要做女工。我的陪嫁剪刀有三把，小号、中号、大号各一把。中号、大号的都被我用坏掉了，还留下一把小号的，我觉得很漂亮，我很珍惜，一直留到现在，快70年了，现在不用了，就留着做纪念。现在我看年轻人可以用刻刀来代替剪刀，效率比较高，一次可以刻几十

张。剪刀就不行，剪刀最多只能剪6张。剪刀剪出来的，有一种剪刀的韵味，比较飘柔；刻刀刻出来的，线条比较呆板。

贺瀚：剪纸的时候还有什么细节需要注意？

袁秀莹：剪纸是一种节奏多变的艺术形式，要粗细结合起来。我剪纸创作的时候先画，但画只能是画一个轮廓大概，细节要用剪刀去完成。剪的时候要特别小心，画错了一点还可以涂掉，但剪纸一刀剪错掉就没有办法补救了，前面花掉的时间都白费了。要耐心一点，剪到哪里为止，一定要注意，要特别小心，所以说，剪纸特别磨炼人的耐心。

6. 剪纸传承责无旁贷。

贺瀚：袁奶奶，我现在来问问您的传承教学。您很早就开始带徒弟了，是吗？

袁秀莹：1986年，我就开始在柘荣第一期剪纸培训班上教剪纸了。吴秋凤就是那个时候跟我学的。后来有记者问我是不是看中了这个学生，就让她来做儿媳妇了。我说倒也没有这个想法，也是他们的一个缘分吧。我教秋凤，告诉她一件作品不是随随便便拿过来就画，要把自己的风格、情感、理念投入到里面，作品才会活起来，要不然就死气沉沉的，没有欣赏的价值。

贺瀚：1986年第一期剪纸培训班上的情况怎样？

袁秀莹：那是第一次办剪纸班，当时有3个老师，陈秋日、王描眉，还有我。报名费就2元钱，男的女的总共有60多名来学，有银行的，也有税务局的。他们有的是为艺术来学的，有的是因为爱好来学的，也有的是因为没有什么收入，想来学技术的。我记得有个学生问我："老师，这个要学多久才能够赚钱啊？"我说："你不要这么急着赚钱，你功夫到了自然就会有经济收入，现在不要急。"艺术是没有捷径可走的，

袁秀莹剪纸教学老照片　魏诗已 提供

袁秀莹（右一）剪纸传承老照片　魏诗已 提供

一定要长期地磨炼。

贺瀚：之后还继续办班吗？

袁秀莹：后来很长时间就没有办了。1998年，我的剪纸在福建电视台播出后，莆田有一位下岗女工刚好看到，就想

学。她不知道我的地址，就打电话到电视台问。后来我给她寄了材料和剪纸的样稿，让她凭着样稿去剪。她把她做好的作品寄过来，我看了以后给她点评，然后再给她寄回去。这个学生很有情义，自己种的龙眼、莲子，还有自己养的紫菜，都用包裹寄来给我。除了她，全国各地都有人来学，有的是人来，有的是写信来，有的是打电话来，我就通过刚才讲的那个方式亲自教他们，我和他们很多人都是没有见过面的。

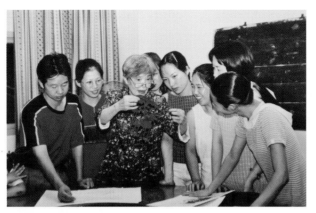

袁秀莹（左三）在剪纸教学中　魏诗已　提供

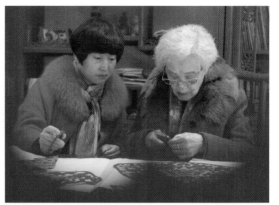

袁秀莹与儿媳吴秋凤在剪纸创作中　魏诗已　提供

贺瀚：文化馆就办过一次剪纸培训班？

袁秀莹：不是的，2001 年、2002 年、2003 年的时候，文化馆又连续办班 3 年，我也一直都在班上教，秋风也一直跟着。他们大多数是学校的老师，当时县里面的意思就是把这些人培养起来。我不可能到每个学校都去辅导，把这些老师教会，他们再去教学生。孔春霞、郑平芳、游晓卿，都是这个时候开始学的，现在她们都发展得不错。比如说春霞，剪纸兴趣很浓烈、很执着。她跟我说，她中午饭都不想吃，觉得时间很宝贵，所以她进步得很快。还有平芳，开始我教她构图，她还不太领会，很生疏的样子，后来慢慢地经过她自己的努力，也剪得不错了；晓卿原来是美术老师，她会画，她创作出来的作品就有她自己的风格。这个剪纸的风格跟其他的艺术是一样的，在达到一定的水准之后，就融入了自己的感情，风格就出来了。要达到这种程度，才能算比较会剪。

贺瀚：袁奶奶，要成长为像您一样剪纸成就得到社会认可的人，您认为要具备怎样的条件或者素养？

袁秀莹：第一，艺龄要长。艺龄，就是做这份艺术的时间，起码要几十年吧。为什么要求这个艺

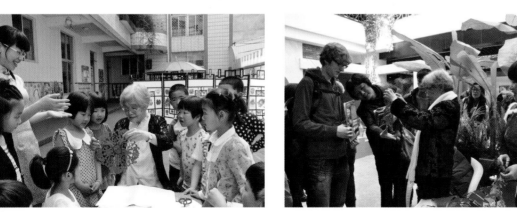

袁秀莹在剪纸传承中　魏诗已　提供

袁秀莹（左三）在进行剪纸文化交流　魏诗已　提供

龄呢？因为只有长期坚持做，才会积累很多经验。第二，要看剪纸作品对社会的影响力有多大。这点至少可以从获过多少奖项、达到什么级别来体现。第三，就是剪纸传承下去多少人，学生达到了什么标准。如果学生教得不好，那就不算。

贺瀚：袁奶奶，在剪纸事业上您还有什么想法吗？

袁秀莹：我现在年纪这么大了，按道理应该休息了，但是我对剪纸很爱好，另外还要培训，有很多人来学，我不能推辞，因为这是传承，是个任务，责无旁贷。现在我还能动还能做，我是不会停的。我还想把我的经历，一生的经历，刻骨铭心的经历，都写下来，留给后人。我还有这个精力，就想慢慢写出来。

贺瀚：这个回忆录您现在整理了多少内容？

袁秀莹：大概有几万字了。包括柘荣的历史，剪纸的用途，剪纸与民俗、刺绣的关系，剪纸与人们生产生活的关系，剪纸的传承，还有我对剪纸这几十年积累的经验，我想把这些都写出来，让下一代去了解，也是对自己这几十年走过的路的回忆。另外，我读中学的时候，有几位老师鼓励我、教导我，现在这几位老师都不在了，我要缅怀他们，我要写下他们对我的恩情，我要感恩。有的写好已经发表了，有的还在写。

袁秀莹手稿　贺瀚 摄

中华巧女-袁秀莹剪纸大师从艺80周年暨九十寿诞艺术人生座谈会合影留念
2016.2.19

袁秀莹（第一排左六）90大寿留影　魏诗已 提供

贺瀚：您90高龄了，身体还这么健康，这和剪纸有关吗？

袁秀莹：剪纸对身体一定是有帮助的。第一，剪纸对脑子绝对有好处。我脑子不会老化，是因为我要去想，要去创作。另外，神经是从脑连接到手的，手拿剪刀不停地剪，对脑子绝对是有好处的。第二，剪纸能净化心灵。从我坐下来投入到剪纸创作，一直到动手剪的时候，我与外面的世界是隔绝的，这跟那个佛教的静坐一样，眼不旁看，耳不旁听，心无旁骛，可以净化心灵。所以说剪纸对人的身体非常有好处，这是我的经验，我的体会。很多人不知道这些，我自己做了几十年的剪纸，我自己的身体我知道，应该是跟剪纸有关系的。

贺瀚：好的，非常感谢袁奶奶接受我的访谈，也衷心地祝福您健康愉快！

八、郑平芳："我的剪纸主要是用来教学的。"

【人物名片】

郑平芳，艺名真平凡，1972年出生，福建省柘荣县人，毕业于福建师范大学美术学院装饰画专业。现为中国工艺美术学会会员、中国民间文艺家协会剪纸艺术委员会会员、福建省高级技师、福建省工艺美术大师、福建省工艺美术协会理事、宁德市工艺美术协会副会长、柘荣职业技术学校剪纸教师，是宁德市市级非遗剪纸传承人。连续两届担任福建省剪纸职业技能大赛评委和福建省残疾人职业技能大赛裁判员，是福建省装饰美工考评员。

【访谈手记】

郑平芳老师的时间很宝贵，采访之前，我和她联系过几次，她不是在教学，就是在赶往教学的路上。郑平芳老师非常具有奉献精神，几乎把个人的闲暇时间都花在了剪纸的教学上，通过大面积铺展开来教学，让更多的人接触到剪纸。访谈中，她提到目前她的剪纸规划重心就是，希望通过这种"广撒网"的方式，发现和培养真正优秀的剪纸人才。

访谈中，提及平芳老师的剪纸作品，她很谦虚，不是侃侃而谈，而是认为作品还可以锤炼改进。看她的履历就会发现，她在一段时间里，集中创作了一批剪纸作品参加比赛，并获了奖。在立意上，这批剪纸作品都比较深远，具有深厚的中华传统文化底蕴；在剪纸造型上，这批剪纸作品形象清晰明确。而且平芳老师善于运用各种造型法则、塑性方位、情景穿插、动态姿势，以及综合材料、综合艺术手段等，使得作品突破了柘荣传统剪纸古拙的气质，而具有考究的形态。

访谈中，平芳老师待人接物诚恳、谦逊的态度也给我留下了非常深刻的印象。她很有礼貌，虽然访谈时间有限，但也要把

郑平芳个人照　柘荣县文化馆 提供

郑平芳（左）接受作者访谈

事情安排得周到、妥当。而且，平芳老师的精神境界很高。在访谈中，她提到自己从事剪纸艺术已近20年，从来没有想过要用剪纸来挣多少钱，作为柘荣剪纸传承人，作为教师，自己怀揣着感恩之心，恪尽职守，希望承担并做好剪纸传承的工作。

【访谈内容】

访谈时间：2017年2月26日晚上

访谈地点：宁德师范学院附属小学（旧校区）

访谈人：贺瀚

受访人：郑平芳

出席者：俞芳（福建师范大学美术学院副教授）

记录：贺瀚

校验：郑平芳、贺瀚

1. 没把剪纸看得很重。

贺瀚：你是什么时候开始接触剪纸的？

郑平芳：我小时候（7岁前）被我妈寄养在外婆家里，我记得我外婆做的绣花鞋是全村做得最好的，她天天都在做，我整天跟着她，觉得很好玩。

贺瀚：你是说鞋面绣花的刺绣底稿吗？

郑平芳：嗯，刺绣的底稿。

贺瀚：那你看到些什么花样呢？

郑平芳：比较简单的花啊什么的，当时不懂得保存，现在都忘记了。

贺瀚：你看到的刺绣底稿是外婆自己画来剪的还是谁给她的？

郑平芳：不知道是不是上辈留下来的，那个剪纸大概就提供一个轮廓，比较简单，她弄一张放在鞋子上面，用各种颜色的布在那里绣，就绣出各种花样出来。

贺瀚：用各种颜色的布来配色，是吗？

郑平芳：是的。她就自己绣她自己脑袋里面想的东西。

贺瀚：这是你小时候的记忆。那长大以后呢？接触剪纸的机会多吗？

郑平芳：我16岁就考到福安师范学校去了，在那儿我选修了美术，每周有两个半天要出去写生，我就背着画板到处走。在福安师范学校3年要学的东西很多，琴棋书画都要学，也是忙个不停。我19岁就参加工作了，基本没接触过剪纸的事情。

贺瀚：后来什么时候又和剪纸有了缘分？

郑平芳：2001年的时候，柘荣县文化馆举办一个剪纸班，由袁秀莹老师给大家授课，柘荣县每个学校的美术老师都被

袁秀莹（中）在柘荣县文化馆举办的剪纸培训班上课 魏诗已 提供

派来学习。我那时候在柘荣三中教美术，也来学习，就是那个时候开始剪纸的。

贺瀚：袁秀莹老师当时是教了三届剪纸班，是吗？

郑平芳：对对对，我就三届都跟着她学。事情是这样子的：2000年，柘荣被评为"中国民间艺术之乡"，从2001年开始，县里面就派她出来教剪纸。

贺瀚：她教些什么内容？

郑平芳：就是教我们怎样折剪，怎样勾勒出图案，怎样剪。

贺瀚：去参加剪纸班有什么收获？

郑平芳：学了以后等于是加强了一些关于剪纸的概念，把原来藏在心里面的印象又再挖掘了出来。回去以后，将上课内容提炼了一下，然后在美术课上普及，但当时并没有想把剪纸作为以后发展的方向。

贺瀚：那什么时候开始在剪纸方面下功夫？

郑平芳：其实到现在为止，我也没把剪纸看得很重，只是感觉到要把它传承下去。到现在为止，我也没有卖过一幅剪纸作品，只要谁喜欢就给谁。每次办完剪纸展，我的作品几乎就都被拿光了，所以家里现在也没有剩下什么作品，我以前的作品在哪里我也都不知道。

贺瀚：有作品集吗？

郑平芳：作品集也没出。因为总是感觉，过了一段时间，就会发现原来剪得怎么那么难看，就变得又不敢拿出来出书了。因为以前总是有一些生搬硬套的影子在那里，感觉不够好。

贺瀚：太谦虚了，你可是省级工艺美术大师，应该很多作品都得到认可的。

郑平芳：最早也是从临摹开始的，不怎么样。

郑平芳在剪纸创作中 郑平芳 提供

2. 连续3年3件作品获奖。

贺瀚：你在申报福建省工艺美术大师的时候，拿的是什么作品？

郑平芳：当年填表格去参评的人很少。我从2008年开始，参加了一些工艺美术类的比赛，设计了一些作品。最先是剪的我们柘荣的特色民俗信仰——马仙，冲刺中国工艺美术海峡两岸博览会的奖项，获了个铜奖。后来第二年参加中国工艺美术百花奖，剪了一个《自在观音》长卷。这个长卷现在还收藏在我家里，这些获奖的作品没有送人。

贺瀚：是不是配了《心经》的那一幅？

郑平芳：是的，我当时剪了33个观音，又寄到莆田给一个书法家配了《般若波罗蜜多心经》，整个长卷共10米，获了中国工艺美术百花奖的银奖。

贺瀚：还有参加什么比赛获奖吗？

郑平芳：第三年，我又做了一幅《金陵十二钗》。

贺瀚：这个应该也是大工程？

郑平芳：是的。反正我是不会做类似于《清明上河图》《富春山居图》《八骏图》这样的剪纸，凡是人家做过的剪纸我就不爱再去做了。我连续3年做了3件作品获奖。第一年，《马仙传奇》是12个故事组成了一个系列传说，获得了那一年中国工艺美术海峡博览会的铜奖；第二年，我就有了兴趣，《自在观音》拿的是中国工艺美术百花奖银奖；第三年，《金陵十二钗》拿的也是中国工艺美术百花奖银奖。然后到了2012年，我做了一个《医宗药祖》。

贺瀚：你跨度很大，为什么会想到要做《医宗药祖》？

郑平芳：做了几幅都是送给一些医药企业。

贺瀚：这个需要多找一些专业知识参考，是吗？

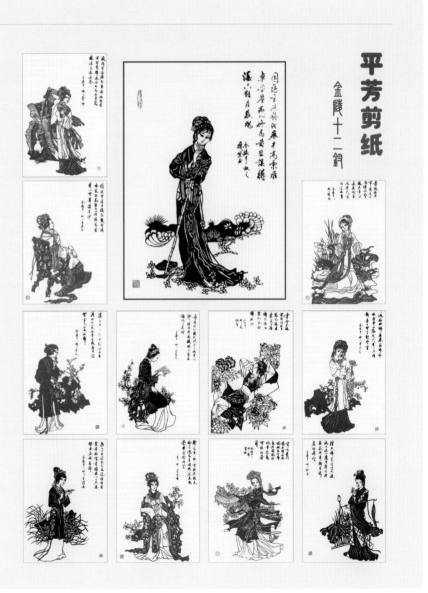

郑平芳《金陵十二钗》 郑平芳 提供

郑平芳《马仙传奇》 郑平芳 提供

郑平芳：我有参考，他们的身份和一些动作都有参考。比如"岐黄论道"这一组画，那个岐伯和黄帝在谈论养生之道，一个人在做笔录，这个都是有查证的。医药的祖宗不止这4位，我只是先剪出这4位来参加比赛，以后我会不断续进去，宋词我也会补进去。

贺瀚：《医宗药祖》风格上比较写实，是吗？

郑平芳：是的，有点国画的感觉。早期我也是学国画的，我会留白，不想弄得太满。

贺瀚：阴阳结合。

郑平芳：对。疏密关系什么的我都会考虑到，黑中有白，让它破开，这是从国画里面学来的。在留白或者是虚实对比方面做了一些像国画一样的考虑，而且不要用直线。

郑平芳《自在观音》 郑平芳 提供

贺瀚：其中有柘荣剪纸特色吗？

郑平芳：目前官方的说法是，柘荣剪纸既有北方的粗犷，又有南方的精致。柘荣剪纸的特色变成了一种感觉。

贺瀚：是种什么感觉？

郑平芳：就是南北结合。

贺瀚：《医宗药祖》在材料使用上也比较新鲜，是吗？

郑平芳：是的。我托我家隔壁一个广告店的老板帮我做剪纸底板，我喜欢亮的，老板就帮我选亮色的写真板。我把剪纸贴在上面，那个底色衬出来，效果非常好。后来冲奖，就获得了金奖。后来孔春霞的《霓裳魂》也用这种颜色去做底板。《医宗药祖》剪得非常精细，也是一鼓作气。没办法，冲了两年，从铜奖到银奖，后来我就孤注一掷把这个剪纸做出来，一年就做这一件事。

贺瀚：参加的也是中国工艺美术百花奖，是吗？

郑平芳：是的，这个得的是百花奖金奖。拿到金奖时是2012年的5月1日，4月份我就已评上了福建省工艺美术大师，主要靠的是我前面的《马仙传奇》铜奖、《自在观音》银奖、《金陵十二钗》银奖去加分的。我还有"争艳杯"比赛获得的一个奖。评工艺美术大师需要获奖分数，那时候切线切到60分就可以评上福建省工艺美术大师了。

郑平芳《医宗药祖》　郑平芳　提供

郑平芳《马氏天仙》　郑平芳　提供

郑平芳《游氏仙姑》 贺瀚 摄

贺瀚：这个中国工艺美术百花奖好像年年都有评啊。

郑平芳：每年一次。

贺瀚：都在莆田吗？

郑平芳：是的，年年都在莆田工艺美术城举办评奖活动，每年专家都会到莆田来。

贺瀚：是中国工艺美术最高奖吗？

郑平芳：是最高奖，但是一年不如一年了。2011年之前，没有几个人知道这个评奖，我们柘荣剪纸人都不知道参加。到后来我的获奖事情轰动以后，2013年、2014年、2015年就有很多人去参加了。

贺瀚：你后来继续剪大作品参加比赛？

郑平芳：2012年拿到金奖，我觉得人要知足了，一朵花盛开了，它不能一直都盛开。这几年我觉得要低调，所以从2013年到2016年，我都没再去参加比赛了。

贺瀚：你还做了一些先哲造像、女神系列造像，是吗？

郑平芳：先哲造像就是孔子像、曾子像之类的。女神系列造像就是福建和台湾的四大女神，即莆田的妈祖，古田的临水夫人陈靖姑，柘荣的马仙，台湾的游氏仙姑。剪游氏仙姑主要是有助于闽台民俗文化交流。

贺瀚：听说你的一幅妈祖剪纸还被马英九收藏了？

郑平芳：是。当时，我剪的一幅妈祖作品拿去莆田参加比赛后没有拿回来，莆田那边正举办一个活动，那个活动邀请了台湾人。后来，台湾的记者发了一条消息，说我的那幅妈祖作品送给了马英九。那是一幅中堂大小的妈祖。

贺瀚：你还剪过《妈祖林默》，是吗？

郑平芳：《妈祖林默》中，妈祖是手拿明珠的，这是我去她的诞生地贤良港采风后做的。后来我去湄洲岛采风，就又做了一个妈祖手拿如意的。两幅作品不一样。手拿明珠的代表妈祖出生的地方，

手拿如意的代表妈祖传道的地方。

3. 我都是为了我的教学来做剪纸的。

贺瀚：你如何描述自己的剪纸风格和特色？

郑平芳：目前还没定。

贺瀚：我查资料看到有人用"清新俏丽"这个词，你认同吗？

郑平芳：要写蛮写，我也没办法。

贺瀚：还有说是"古朴"。

郑平芳：我觉得有古朴，我剪的那些是传统的比较多，很少涉及现代的。虽然细腻的东西做一点，但是我还是更喜欢粗犷。现在，我做的那些剪纸，没有参与到市场这一块，我的剪纸主要是用来教学的。教到哪里，我就做一些样品，上课给学生带去，有时候有感而发了，就马上弄一幅，我都是为了我的教学来做剪纸的。我上课的内容不断地在变化，以前教过的东西，比如折剪，今天是这个图案，明天我又换成别的了。

贺瀚：就是一心扑在教学上了，是吗？

郑平芳：是的。今天认为这种好，就赶紧做这一种，让学生们都来学做这一种；明天有可能想起来那种好，就做那一种。所以，我的风格也还没有定。我尝试摸索一种比较特殊的剪纸风格，看看能不能摸索出，就像范曾的画，一出来大家就知道是他的。

贺瀚：说说你的教学吧，你在柘荣技校怎么设置学生的剪纸课？

郑平芳：比如在幼教专业里，有的班一周是安排 2 节剪纸课，有的班一周是安排 4 节剪纸课。

贺瀚：你怎么去做这个教案？

郑平芳《妈祖林默》 郑平芳 提供

郑平芳：一般来讲，先从对折入手，然后教植物。教一两周植物后，就开始接触到生肖等一些动物的造型，每一次就讲一种动物。接下来再讲人物，最后是讲创作。立体剪纸、点染剪纸也讲，点染剪纸就要花好几周。越到后面，上的课就越少，有些课给别的事情冲掉了。半年检查一次他们的剪纸作业。这个剪纸课程差不多2年就能够教完。

贺瀚：他们毕业的时候有没有做剪纸展览？

郑平芳：有，每年都会全校比赛一次。但是学生人数少，每年参加比赛的都只有二三十人。定一个主题后，大家三折、四折后，剪一剪交上来。他们去实习的时候，也会去教小孩剪纸，在手工课上教一教。

贺瀚：有没有注意教学效果？学生以后的剪纸发展情况你有没有关注过？

郑平芳：这一点我不怎么关注。他们要开公司经营什么的我也不懂，出了学校就要靠学生自己的本事了。

贺瀚：你开设剪纸课多久了？

郑平芳（中）在剪纸教学中　郑平芳 提供

郑平芳：我从2008年调过来，8年了。我之所以开设剪纸课，就是想，万一有学生脱颖而出呢？所以我就把剪纸艺术铺开，我一直在等待奇迹。

贺瀚：大网捞鱼。

郑平芳：是的。我到宁德来也是铺开，为了传承，这4年，我一直在异地传承。您看我今天来宁德，就是来给一批教师上课的。效果如何还要等教了3个月以后才知道。

贺瀚：固定来这边上课，是吗？

郑平芳：是的。从2012年开始，宁德师范学院给我发了一本聘书，让我做宁德师院剪纸辅导员。后来，宁德技师学院也让我做辅导员。我就来这两所学院上课。宁德技师学院还给了我一个房间——大师工作室，电视、棉被、床铺全部备好好地给我。后来我想，既然师院跟技师学院都有教，我从柘荣来要经过福安，福安不是有一所宁德职业技术学院吗，我干脆把那个学校也带一下。于是，我自己联系了那所学校。

贺瀚：那包括柘荣的学校，你要去4所学校上课？

郑平芳：是的。星期天中午吃完饭后，我赶到福安的宁德职业技术学院上课，时间是下午2：30到4：30。然后，我再赶到宁德师院上课，时间是晚上7：20到9：00。宁德师院上完课以后，我再回到宁德技师学院过夜，宁德技师学院是星期一的课。星期一上完课后，我就赶回柘荣。

贺瀚：时间挺紧凑的。

郑平芳：是的。我这样子坚持了快2年，然后我就觉得差不多了，这3所院校的学生，以及柘荣技校的学生可以参加比赛了。于是，我就找到宁德市城联社，跟负责人说，可以举办一个宁德大学生剪纸竞赛。负责人觉得很好，就发文给这4所学校的负责人。2013年，首届宁德市大中专院校学

生现场剪纸比赛就做了起来，评了金、银、铜奖。雷桂英就获得了金刀剪奖。2017 年 9 月，她就毕业了，就可以把剪纸也带去她教书的地方了。

贺瀚：有没有已经走上工作岗位的学生？

郑平芳：有，金素清，她是 2015 年 9 月从泉州师范学院幼师专业毕业的。她还不错，在第二届福建省民间剪纸艺术职业技能竞赛中得过铜奖，我让她代替我在宁德这几所院校教剪纸。

贺瀚：你所在的柘荣技校有一个柘荣剪纸孵化基地，是吗？

郑平芳：是的，是大学生创业园的孵化基地，等于是要孵化这些大学生，那是 2014 年的时候。

贺瀚：政府给毕业生的一个创业支持？

郑平芳（左一）、金素清（右三）参与柘荣县剪纸活动　郑平芳 提供

郑平芳：是。那一年，学生创业在工商局注册公司不用交钱，比如注册 10 万元的公司，不用交 10 万元，只要设备等生产用品买来，资产达到 10 万元就行了。我跟毕业生讲，要抓住这个创业机会。后来，有 3 个学生一起办了个柘一剪公司。我把我的大师工作室隔一半给他们，因为是我的店铺，所以就支持他们一下。

贺瀚：你这个老师付出很多啊。依靠剪纸就业，你知道的就这个柘一剪公司？

郑平芳：还有幽兰剪纸。

贺瀚：这个幽兰剪纸的市场做得怎么样？

郑平芳：前几年做得不错，是做静电膜剪纸的，走低端路线。

贺瀚：什么是静电膜剪纸？

郑平芳：静电膜剪纸就是一层塑料膜，在机器上把剪纸的图案刷出来，顾客买回去洒一点水，往窗户上一贴，就粘在那里了。每年柘荣有"三下乡活动"，金素清、游晓卿她们都会打电话给老板，叫老板从苍南那边寄一些到柘荣来，下乡的时候拿去分发给大家。

贺瀚：你刚才提到你的大师工作室，是吗？

郑平芳：是的。大师工作室以前叫剪纸艺术馆，2005 年就有了，主要用来展示我的作品。我还有些作品到现在都还没装裱起来。

贺瀚：有营业吗？

郑平芳：没有。

贺瀚：那没有的话费用很难支持下去啊。

郑平芳：那个门店是我自己买下来的，没什么成本。福建省人力资源和社会保障厅 3 年给了我 5 万块钱，让我培养学生，所以，我的艺术馆里挂着"郑平芳剪纸大师工作室"的招牌。

贺瀚："真平凡剪纸"是你常用的剪纸署名，是吗？

郑平芳：是的。

4."五女拜寿"是目前柘荣剪纸的中坚力量。

贺瀚：我还想问问柘荣剪纸现状。你刚刚提到的金素清、游晓卿她们在柘荣剪纸方面做了些什么工作？

郑平芳：金素清原来是在柘荣县实验幼儿园工作，柘荣县增设了剪纸传习所后，需要一个人来专职负责，现在金素清就要督促大家一起负起剪纸这个责任。游晓卿是柘荣剪纸协会的会长，她还是小学美术老师，她也比较忙。袁秀莹跟孔春霞也有自己的剪纸艺术馆，面对市场有一些经营。袁秀莹老师是柘荣剪纸的标杆。我们这一代五个人（吴秋凤、孔春霞、郑平芳、金素清、游晓卿）被称为"五女拜寿"，等于是柘荣剪纸的中坚力量，下面的就是我们的学生了。

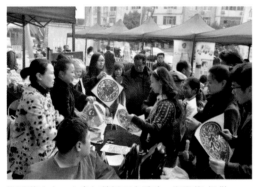
郑平芳（左一）参与剪纸下乡活动　郑平芳 提供

柘荣县剪纸传承人袁秀莹（右三）、孔春霞（右二）、郑平芳（左三）、吴秋凤（右一）、金素清（左一）、游晓卿（左二）　柘荣县文化馆 提供

贺瀚：回忆一下福建省民间剪纸艺术职业技能竞赛的一些细节吧。第一届、第二届你都是评委，在评判作品的时候，你的标准是什么？

郑平芳：一看作品的布局合不合理，二看夸张变形用了多少，三看剪纸的语言用了多少。

贺瀚：如何夸张变形？

郑平芳：夸张变形如果变得好，我会很喜欢。

贺瀚：剪纸的语言是什么意思？

郑平芳：就是月牙纹、锯齿纹、云纹、火纹等运用到位没有。剪纸由独特的形式语言构成，而不是勾画完拉过来拉过去这样子的。

贺瀚：题材方面呢？

郑平芳：我看其中的文化是否比较深，表达的意思是不是充满正能量。比赛的主题是有限制的，比如第二届在柘荣举办时的主题是歌颂祖国这一类的，就要求剪纸内容健康、积极向上。孔春霞得了第一名，她那一幅还是蛮好看的，确实有创意。

贺瀚：比赛用的材料可以自己带吗？

郑平芳：有各种色纸放在那里，自己可以拿来调整，剪完以后可以拿有颜色的纸垫在下面，自己配色。

贺瀚：有些什么专家来评？

郑平芳：当时第二届有高少萍、我，还有三明的廖允武，另外还请了两个美术老师，还是很合理的。好像第一名跟第二名也就差了零点几分，所以这竞争也真的是非常激烈的。

贺瀚：好的，感谢平芳老师接受我的访谈。

九、孔春霞："能表现美的剪纸就是好的剪纸。"

【人物名片】

孔春霞，1975年出生，福建省柘荣县人。现为中国民间

文艺家协会剪纸艺术委员会会员、福建省民间文艺家协会剪纸专业委员会副秘书长、福建省高级技师、福建省五一劳动奖章获得者、福建省杰出创业女性、宁德市工艺美术协会副会长，是柘荣剪纸代表性传承人。

【访谈手记】

走进孔春霞的剪纸艺术馆，眼前一亮，墙上挂满了大大小小的镜框，里面镶嵌着各种各样精美的剪纸作品。这些作品不仅展现了剪纸者的剪纸功力，同时也让人深刻地感受到目前柘荣剪纸的发展状况。虽然访谈时已接近年关，但孔春霞仍然还在为客户设计、制作鸡年生肖剪纸，而且又因她还忙于准备申报福建省工艺美术大师的材料，所以我们的访谈显得时间比较紧。但坐定之后，孔春霞还是打开了话匣子。她比较健谈，语速也比较快，所以虽然访谈时间不长，但文字整理出来后发现，信息量还是很大的。

孔春霞出生在柘荣县，从小就受到柘荣民间剪纸艺术的熏陶，在剪纸上有很强

孔春霞个人照　孔春霞 提供

的钻研精神，不仅向当地的老艺人求教，而且还多次自费到省外求学。为了掌握剪纸技法，她勤学苦练，在实践中反复揣摩，练就了精细入微的剪纸特点，在第二届福建省民间剪纸艺术职业技能竞赛中获得金刀剪奖。在访谈中，我发现孔春霞对剪纸本体的艺术特性也有思考和见解，她能清晰地看到传统民间剪纸的民俗特性。在个人的剪纸风格塑造上，她也不遗余力，把发展和创新作为个人剪纸的生命所在，并逐渐形成了自己独特的剪纸风格。

这些年来，柘荣县将剪纸作为一个产业来发展，孔春霞也在这股浪潮中勇敢试水。她认为，如果剪纸艺术不与市场对接，就会越来越萎缩，只有市场才会给民间剪纸艺术注入新的活力，才会促进民间剪纸艺术的发展。为了得到市场的进一步认可，她在剪纸形式的多样性、剪纸内容的丰富性，以及多种材料的综合运用、包装等方面都做了各种尝试，并且取得了良好的市场效果，订单不断。

从孔春霞的剪纸生涯可以明显地看到柘荣剪纸的未来，她已经慢慢成长为下一张柘荣剪纸的名片了。

孔春霞（右）接受作者访谈

【访谈内容】

访谈时间：2017 年 1 月 17 日晚上

访谈地点：柘荣县孔春霞剪纸艺术馆

访谈人：贺瀚

受访人：孔春霞

出席者：卢新燕（福州大学厦门工艺美术学院教授）

记录：贺瀚

校验：孔春霞、贺瀚

1. 只要东西好，还是有人会找我买剪纸的。

贺瀚：春霞，你这艺术馆都挂满了剪纸。

孔春霞：这还只是一部分，还有东西没有展示出来，都是些很好的作品，有的比这些更漂亮，因为没有装裱，所以没挂出来。

贺瀚：你开发了不少装裱形式。

孔春霞：还是不够，我只是稍微开发了一下。作品再漂亮，孤芳自赏也不行，还是要得到大家的认同。装裱起来放在家里，要考虑跟家具会不会配。

贺瀚：市场需求量大吗？

孔春霞：还可以吧。我不会搞销售，所以没什么太大的市场，我也不知道怎么办。我的很多买家都是慕名而来的，有的是通过朋友介绍，现在微信也比较容易联系。2014 年之前，政府部门要得比较多，2014 年之后就比较少了，但是2016 年我觉得又还可以了。只要东西好，还是有人会找我买剪纸的。

贺瀚：他们喜欢什么样的剪纸？

孔春霞：各种各样。比如过年了，就喜欢喜庆的。剪纸是非常适合装饰年节的，也适合作为礼品馈赠亲朋好友，送一幅剪纸就是送一个祝福嘛。我刚才还在剪一些作品给企业，之前设计了几款都不满意，还要重来。前一段时间设计了一款鸡的图案，他们很喜欢，快过鸡年了嘛，就设计跟鸡有关的。我这边不断地在做新款的设计，做出一个就拿一个给人家，都拿光了。设计要花时间，有时一两天就设计了出来，有时十天半个月还画不出一幅满意的。我可以帮企业设计不同的东西，设计有关企业文化的剪纸也可以。如果某企业看上了我的设计图案，就把设计只卖给这个企业，不再卖给其他企业也是可以的。我自己的作品我也是不喜欢复制太多。

贺瀚：和鸡年有关的设计，一般剪些什么内容或图案？

孔春霞：可以把牡丹和小鸡设计在一起，寓意是花开富贵、富贵吉祥；金鸡报晓加上蝴蝶，就是福到的意思；剪小鸡是比喻小孩子、新生命、子孙万代。有企业要"金鸡送福"，就剪鸡同福字组合在一起的。2016 年，我的一些小作品订得很多，包括像"金鸡送福"这样的小剪纸，已经订了 1450 幅了，是企业订来做"伴手礼"的。

贺瀚：订单这么多，有请人帮着剪吗？

孔春霞：有的。上次一个朋友给我一个提醒，说我的作品里面哪几幅是我亲手剪的，要区分出来。是啊，有时候我自己都记不清楚了。以后要把自己亲手剪的作品留下来，随着年龄增大，说难听一点，不要说像袁奶奶那样 90 岁了，或许到 60 岁，眼睛就不行了，剪不了了。

贺瀚：你的剪纸的确非常精细。

孔春霞：是的，我剪的时候非常细心，全身心地在剪，

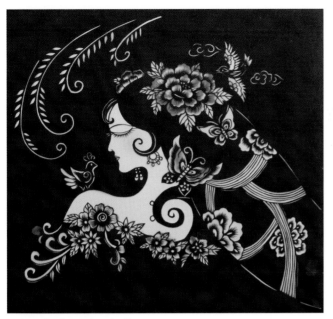

孔春霞《梦》 孔春霞 提供

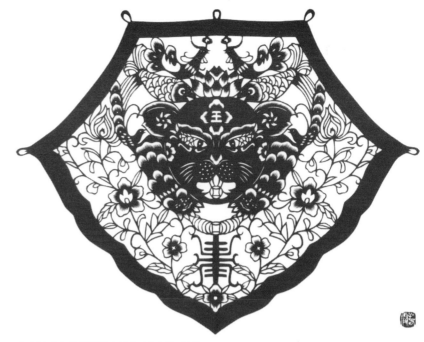

孔春霞《吉祥辟邪肚兜花》 孔春霞 提供

生怕把它弄坏了。随着年龄的增长，确实精力也不足了。之前我剪了三幅很细的作品，其中两幅拿去当样品，一幅别人家孩子要结婚拿走了。我当时真的舍不得给，但人家就是一定要拿走，抢过去就放到包包里面了，真是没办法。我现在还耿耿于怀，感觉第二遍也许剪不了那么细了。我那幅真的是剪得非常细，锯齿纹，小花朵，线条都很细。

贺瀚：有留样稿吧？

孔春霞：肯定有留下来，但我全部都分配给徒弟去剪了，我自己没有心思再去剪了，基本上第二次就剪不了那么好了。刚画出来剪的时候，特别有冲动，特别地喜欢，第二遍的时候，那种热情就减少了，也许就剪不了那么漂亮了。

贺瀚：的确可惜了，需要感觉。

孔春霞：是啊。做什么都不容易，要剪一件作品出来，就要专心致志地去剪。

2. 越剪越觉得知识不够用。

贺瀚：你这柜台上摆放了好多获奖证书，在准备什么材料吗？

孔春霞：是的，在申报福建省工艺美术大师，要赶在这

周五之前做出来，要把奖状等材料过一下，还要填表格。前段时间赶着做作品集，花费了好多时间。都忙到一块儿了。

贺瀚：你在两届福建省民间剪纸艺术职业技能竞赛上都有获奖，是吗？

孔春霞：是的。那是2010年的时候，第一届福建省民间剪纸艺术职业技能竞赛在漳浦举办。当时比赛分为两个部分：一个是"国泰民安"的主题创作，得分占总分的60%；另一个是任选题，得分占总分的40%。两幅剪纸作品的总分作为评比的最后分数。现场很热闹，我的一幅肚兜作品剪得很漂亮，但遗憾的是，当时有一个评委说我的尺寸不合格，没有算分。最后，我单靠一幅折剪作品得了铜奖。当时整个宁德地区去了20多个人，就我一个铜奖，我已经很满意了。

贺瀚：其实你的肚兜也剪得很好，形式又很古典。

孔春霞：是的，名字叫做《吉祥辟邪肚兜花》，里面有非常多的线条对比。剪了叼着钱的老虎，农村人就是喜欢金元宝什么的，老虎护着一串铜钱，有虎虎生威的意思，是很有力道的；以前孩子能长到周岁就是喜事，所以还剪了两只喜鹊，寓意就是报喜；还有鱼吞莲花，是生生不息的意思；

第二届福建省民间剪纸艺术职业技能竞赛孔春霞获金刀剪奖　孔春霞 提供

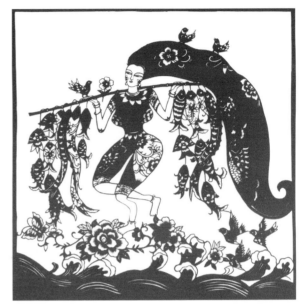

孔春霞《庆丰收》　孔春霞 提供

孔春霞在第二届福建省民间剪纸艺术职业技能竞赛上　孔春霞 提供

还有龙凤，也是我们的图腾，我奶奶就喜欢绣这些吉祥的元素；还有佛手、牡丹，都是吉祥的寓意。这整幅作品有块面、有线条、有锯齿纹等装饰纹样，很丰富的。

贺瀚：第二届你的成绩就很好了，是吗？

孔春霞：是的。第二届是在我们柘荣比赛的，我得了金奖。当时也是剪了两幅，我还用了套色，参考一些装饰画，做现场剪纸。第一幅不到一天时间就剪完了，下午就开始画第二幅。第二幅很难，是挑着一担鱼，平剪的，不是折剪的，折剪会更省时间，我第一届用的是折剪。

贺瀚：你如何描述自己的剪纸风格？

孔春霞：我的剪纸同老艺人那种比较粗犷的不一样，我做的是我自己的风格，在传统基础上有创新，虽然写实，但是有剪纸的味道。对于我来讲，能表现美的剪纸就是好的剪纸，能带给人美感的剪纸，都可以算是艺术品。当然，我很反对那种图案式的剪纸，最怕的就是一些学生没有学过剪纸，完全就是一幅画摹下来，那样子非常难看，没有剪纸特有的艺术表达语言，我是不喜欢那样子的。

贺瀚：什么是剪纸特有的表达语言？

孔春霞：剪纸是由传统的吉祥用语和图案组成，中国讲

究吉祥文化，剪纸是特别突出的艺术表现形式，大家都喜欢。像我剪的《寿》，里面设计了很多吉祥图案。开头用了牡丹，寓意富贵，牡丹的花瓣用锯齿纹表现，锯齿纹也是剪纸的特色，用在花朵上显得水灵灵的。如果把牡丹整个刻成线条表达，就会苍白无力，毫无生气，不太好看。还比如寿桃，桃子里面插上一些花朵，这也是剪纸的特殊表现形式。如果桃子就是红红的一片或者白白的一个，那岂不是显得作品很单薄？我把菊花插在桃子里面，菊花瓣本身寓意着长寿，全部用线条表现，效果上是白的（镂空）多，与留红比较多的牡丹有一个对比，这样视觉上平衡。下面还剪了喜鹊和梅花，

表示喜上眉梢，寓意很好。然后还剪了松树跟鹤，就是松鹤延年的意思。那个松树有很多种表现方法，有全部用线条表现的松枝，也有像老虎皮的松枝。还剪了莲花跟金鱼，又叫年年有余。这幅作品是10多年前的，都是我自己设计的，现在感觉还是有待再改进，把松树跟牡丹再穿插一下，但总体还可以。

贺瀚：满满的全是对生活美好的祝福。

孔春霞：是的，当时就想把心目中很美好的祝福都放进去。我还剪过《福》《禄》《家》。比如剪《家》，我记得小时候，丝瓜都长在屋檐下面，想要喝丝瓜汤了，就去拿个小凳子垫

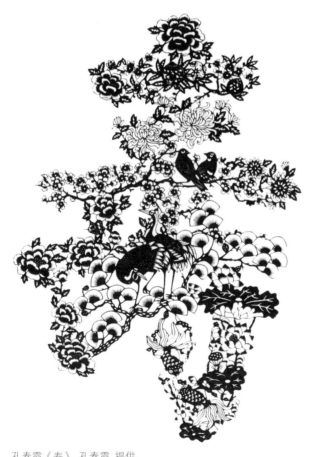

孔春霞《寿》 孔春霞 提供

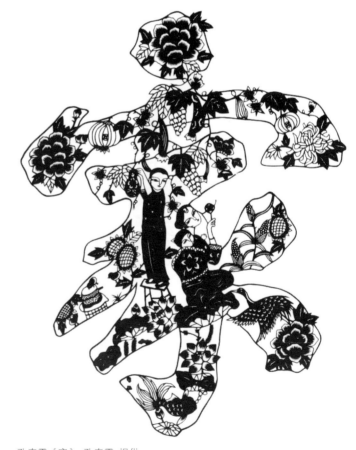

孔春霞《家》 孔春霞 提供

表现，这点很重要。

贺瀚： 用一个具体的作品来举例子吧。

孔春霞： 比如我的那幅三联剪纸《博古花瓶》，我不像很多人剪青花瓷那样如实地把青花瓷摹下来，那样我觉得没多大意义，没有新的东西。我融入了写意的鱼，这种鱼也有民俗的味道，有鱼跃龙门的意思，还配了蓝印花布的效果，加上红黑两种色调对比很强烈，整个画面很漂亮，阴阳结合。这些都是传统元素，但是又很现实。整个作品都是我自己创作的，获得过中国工艺美术最高奖百花奖的金奖。

贺瀚： 是非常具有现代装饰韵味，很有设计感。

孔春霞： 我自己有明确的思想，所以能做出这样的作品。虽然我没有什么高学历，但我小时候看了很多书，有一定的文学基础，能够对美产生敏感，包括对文字美、音乐旋律美的敏感。对美的敏感才能造就一个人的气质，以及对作品的理解力。到目前为止，我也还没找到真正好的传承人，在设计方面的传承人。我有几个学生真的剪得非常棒，但在设计

方面还是有点难度，还是不够。

贺瀚： 审美修养的问题。

孔春霞： 可能与从小的爱好有关吧。

贺瀚： 同文艺有关的爱好？

孔春霞： 是的。我从小就热爱文艺，我的父亲对我影响很大。他的经历很坎坷，曾被定为地主成分而被打击过。他一直爱看书，即使眼睛高度近视也看。我22岁之前，家里都没有买过电视机，我都是看书，唯一的消遣就是下象棋，我们家从来不打牌、打麻将。至今为止，我一听到打麻将的声音就讨厌，我就比较喜欢看书、听歌。我小时候在家整天跟着广播唱歌，我家三姐妹晚上做完作业就唱歌，唱到睡觉，第二天早上眼睛一睁开又唱。我上初中的时候，非常喜欢电视剧《红楼梦》的插曲，还买了歌本，看着谱，照着学。

贺瀚： 对艺术充满热爱才会花时间、花心思坚持下来。

孔春霞： 是的，就是因为喜欢才会去研究，做起来才不嫌累。对剪纸也是这样的。有时候朋友叫我去逛街买东西，

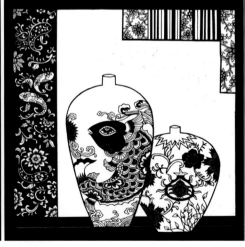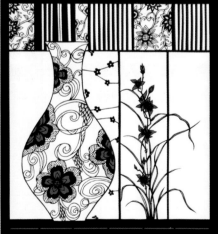

孔春霞《博古花瓶》 孔春霞 提供

究吉祥文化，剪纸是特别突出的艺术表现形式，大家都喜欢。像我剪的《寿》，里面设计了很多吉祥图案。开头用了牡丹，寓意富贵，牡丹的花瓣用锯齿纹表现，锯齿纹也是剪纸的特色，用在花朵上显得水灵灵的。如果把牡丹整个刻成线条表达，就会苍白无力，毫无生气，不太好看。还比如寿桃，桃子里面插上一些花朵，这也是剪纸的特殊表现形式。如果桃子就是红红的一片或者白白的一个，那岂不是显得作品很单薄？我把菊花插在桃子里面，菊花瓣本身寓意着长寿，全部用线条表现，效果上是白的（镂空）多，与留红比较多的牡丹有一个对比，这样视觉上平衡。下面还剪了喜鹊和梅花，

表示喜上眉梢，寓意很好。然后还剪了松树跟鹤，就是松鹤延年的意思。那个松树有很多种表现方法，有全部用线条表现的松枝，也有像老虎皮的松枝。还剪了莲花跟金鱼，又叫年年有余。这幅作品是 10 多年前的，都是我自己设计的，现在感觉还是有待再改进，把松树跟牡丹再穿插一下，但总体还可以。

贺瀚：满满的全是对生活美好的祝福。

孔春霞：是的，当时就想把心目中很美好的祝福都放进去。我还剪过《福》《禄》《家》。比如剪《家》，我记得小时候，丝瓜都长在屋檐下面，想要喝丝瓜汤了，就去拿个小凳子垫

孔春霞《寿》 孔春霞 提供

孔春霞《家》 孔春霞 提供

一下，把丝瓜割下来。小时候的印象觉得很美好，我就把这种感觉剪下来，表现一家很幸福的样子。

贺瀚：剪出了自己的情感经验。

孔春霞：是的。我的《拣太子参》也是我们家乡的特色，我的亲身经历。每年七八月，柘荣整个乡镇收完太子参，男女老少就围在一起把太子参的小茎挑掉。我剪的就是这个场景。周围这些装饰也是我们农村常见的，院子里长满了瓜果，有小蝴蝶、小鸡，挺有意思的。

贺瀚：你很注意观察生活，也能把场景非常生动地呈现出来。你从小就爱画画，是吗？

孔春霞：我没学过美术，但从小很喜欢画画，也很喜欢音乐，后来因为各种原因，没有选择画画这个行业，音乐也没有坚持做下去，感觉也是人生的遗憾。2003年的时候，我们柘荣县文化馆开办剪纸培训班，我就去参加，我剪出来的作品得到大家的好评。后来，柘荣县文化馆还帮我代办剪纸作品展，这给了我很大的信心。

贺瀚：所以你就坚持剪下来了，是吗？

孔春霞：是的。本来我在国营影楼上班，但经济效益不

孔春霞《拣太子参》 孔春霞 提供

好，我一时冲动，就把工作辞了，在家专心剪纸。我越剪越觉得知识不够用，越学越觉得自己还剪得不够完美，想要继续完美，所以就到处去学习。现在也一样，我还是觉得自己的作品还不够完美，一定要再学习。

贺瀚：继续学了些什么？

孔春霞：2006年的时候，我到南京去了，南京大学民俗系开办首届民间剪纸艺术高级研修班，当时全国各地有30多人参加。

贺瀚：这个研修班安排了一些什么内容？

孔春霞：我记得有座谈会、讨论会，与大学生一起交流、分析、点评作品，还有展览及剪纸服饰表演等。我觉得有意思的是，几个老师带着我们试验把剪纸同服装结合起来。我们设计了好几天，把剪纸图案印到衣服上，整件衣服是用剪刀剪出来的，很漂亮。剪纸服装就是属于剪纸衍生品。

贺瀚：参加这样的剪纸交流与学习对扩展自己的眼界很重要。

孔春霞：是的。我不仅去了南京，2007年，我还去了山西广灵、宁夏银川、河北蔚县。我真是去了好多地方，千里迢迢，单独一个人去，住40元钱的小旅馆，睡觉连鞋子

都不敢脱掉，那时候才30岁左右。为什么我会有这么多形式不同的剪纸？就是因为我去外面学习了。去外面学习了多种艺术的精髓，然后再拿来消化一下，融合到自己的剪纸里面去。

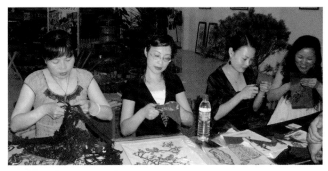

孔春霞（左二）与柘荣剪纸姐妹郑平芳（左一）、金素清（右二）、游晓卿（右一）在一起　魏诗已 提供

孔春霞（右）与陈竟教授合影　孔春霞 提供

贺瀚：去那么远的地方有什么见闻？

孔春霞：当时就觉得老艺人的剪纸虽很漂亮，但看久了会发现还是有不足之处。可能我的性格相对来说比较细腻，在做事情上更讲究完美，所以就觉得老艺人的剪纸还不够好看。还有就是觉得现在剪纸如果要做成产业，老艺人的剪纸就还不够符合市场的需要，因为有的人喜欢更复杂的剪纸。

贺瀚：你觉得你现在还需要弥补什么？

孔春霞：一时也说不上来，就是理解各种艺术的精髓吧，不只是剪纸本身。我觉得版画挺值得我学习的，版画很漂亮，我很喜欢写意版画的味道。我们中国所有的艺术的美，包括文学、音乐的美，完全都可以在剪纸艺术中体现出来，剪出生活的美。就像北方有一种说法，"男人愁了唱唱曲子，女人愁了动动剪子"。

贺瀚：用剪纸来慰藉生活？

孔春霞：是的。我去北方学习的时候，听那里的人说，随便怎么剪，只要剪出来就可以了。

贺瀚：首先是要动剪刀，是吗？

孔春霞：是的。能表达就可以了，不一定非得剪个什么，也不一定非得符合什么标准，比如可以把蜜蜂剪得比花朵还大。我记得我奶奶剪一个人的头，不是眼睛没剪就是嘴巴没剪，她剪侧脸就剪一个眼睛表示，很随意的，就像北方剪纸的风格。

3. 把传统的和现代的融合起来表现。

贺瀚：袁承木馆长说柘荣剪纸是河南那边传过来的。

孔春霞：应该是吧。我虽然姓孔，但我自己的这个家族不是山东迁过来的，而是从河南迁过来的，族谱写得非常详细。订婚、嫁娶、小孩出生、给老人祝寿，以及老人家过世，我们都习惯用到剪纸。

贺瀚：哪些人剪？

孔春霞：我奶奶、婶婶她们都会。有人过世，同姓同族谱的都会去帮忙剪。我剪纸剪得好，会被安排去剪花，用五颜六色的纸张来剪。我们会剪很多，但不用剪得很细。纸剪完后放在那里，有人会一边念咒，一边唱，一边烧纸。亲人就围着纸火团绕圈，还会一边烧，一边唱，跟对诗一样。

贺瀚：现在还有这个风俗？

孔春霞：一直都有。2016年上半年，家里老人家过世还是这么弄的。与我同姓的家族很多都有这个习俗。

贺瀚：还有别的与剪纸有关的风俗吗？

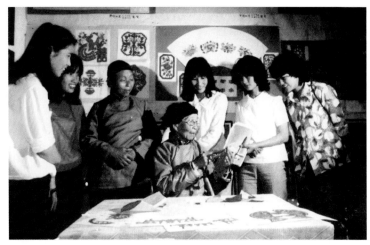

20世纪80年代，在柘荣县剪纸培训班上，剪纸老艺人徐梅英（中）给柘荣县乡镇文化站干部讲授剪纸技艺　柘荣县文化馆　提供

孔春霞： 有，订婚酒壶。用一个大铝壶装酒，铝壶边一定要贴一个"囍"字，也可以贴鸳鸯。壶嘴要插一棵万年青，或者山上拔的野草，这也是当地的风俗。还有祭祀的时候，要贴猪头花和猪脚花，柘荣流传下来很多猪头花和猪脚花。这个习俗很多地方都有，不是柘荣独有的。

贺瀚： 这就是所谓的剪纸起源于民俗。

孔春霞： 是的。我还知道剪纸最早是用于巫术，招魂的。杜甫有诗就说过"暖汤濯我足，剪纸招我魂"。在北方的时候，我就听说，如果天不放晴，就剪一个扫天娃娃烧掉就会把天扫晴了。这种

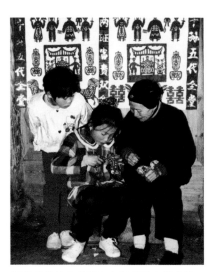

柘荣县黄柏乡老艺人在家教孙女学剪纸
柘荣县文化馆　提供

巫术信仰我奶奶没说起过，可能到她那一辈传丢了吧。剪纸文化属于口传文化，代代口口相传，当时如果没有文字记载就可能传丢了。

贺瀚： 柘荣剪纸也是刺绣底样，是吗？

孔春霞： 是的。柘荣剪纸民俗用得非常多，最早还是用于民俗，后来才是作为刺绣的底样。之前都是母亲传给女儿，或者是奶奶传给孙女，现在不一样了，都可以剪。我剪的最多的还是刺绣底样。像奶奶她们，包括袁秀莹老师就会很多花样，她们自己会创作。有的村里面的妇女会绣，比如绣鞋垫，但是没有花样，于是就去找花样，然后按照那个花样摹。她们还会把花样保存起来，夹在硬硬的书页里边。以前还有人经常会来我这里借花样去看一下，我也不觉得剪纸特别有价值，谁喜欢就送给谁，也不装裱起来。

贺瀚： 以前剪纸比较生活化，也没有现在的剪纸那么精美，现代剪纸离传统剪纸确实越来越远了。

孔春霞： 专家说现在的剪纸越来越精细，越来越被现代

徐梅英《双猴击鼓》　柘荣县文化馆　提供

生活所带动。我觉得这很正常，但也是值得深思的问题。我说一下我的粗浅认识。我认为，很多专家有时候会把东西用一个框架给定格起来。比如一篇文章，非要冠上散文、议论文，或者杂文。我觉得不一定非得这样，我的剪纸就不喜欢非被说成是传统的还是什么的。我认为，只要是美，能表达情感，能给大家带来美的共鸣，就是好的。

黄细妹《老鼠娶亲》　柘荣县文化馆 提供

蔡凤妹《鹿衔草》　柘荣县文化馆 提供

贺瀚：是不能死板地套理论。

孔春霞：是的。比如剪纸，不一定非要往哪一边剪，也不一定非得用上什么纹样，就好像民族歌手也可以唱通俗歌曲，这是我个人的看法。我剪我喜欢的东西，但是我不会把传统忘掉，我也很喜欢传统的剪纸，也觉得很美，也会在自己的剪纸中运用包括折剪之类的传统形式。折剪是比较传统的剪纸形式，我喜欢折剪，因为我一直都喜欢对称的剪纸，而且折剪也是比较有特色的剪纸形式，其他的剪纸形式不可能表现得那么对称、那么有韵律、那么有节奏感的。我也想写一些文字，把美好的东西记录下来，让后人看。

贺瀚：你把这个传统与现代的问题看得很透彻。

孔春霞：要抓住传统的东西、民俗的东西。对我这个40多岁的女人来说，我经历的时代本身就是传统的时代，我接触过很多民俗的东西。虽然我剪了很多栩栩如生的孔雀图，但并不代表我剪不出民俗的东西。作为剪纸传承人，要有两个清晰的认识：一个是，传统的东西不能丢；另一个是，在传统的基础上要创新。对于老剪纸，我是崇拜的，但不能总离不开传统图案。比如说，不是一提到北方的剪纸，就一定要剪抓髻娃娃。按照自己的情感，把传统的和现代的融合起来

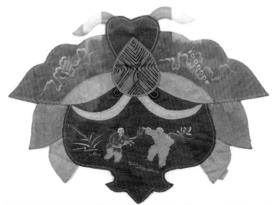

柘荣老绣片　柘荣县文化馆 提供

表现，这点很重要。

贺瀚：用一个具体的作品来举例子吧。

孔春霞：比如我的那幅三联剪纸《博古花瓶》，我不像很多人剪青花瓷那样如实地把青花瓷摹下来，那样我觉得没多大意义，没有新的东西。我融入了写意的鱼，这种鱼也有民俗的味道，有鱼跃龙门的意思，还配了蓝印花布的效果，加上红黑两种色调对比很强烈，整个画面很漂亮，阴阳结合。这些都是传统元素，但是又很现实。整个作品都是我自己创作的，获得过中国工艺美术最高奖百花奖的金奖。

贺瀚：是非常具有现代装饰韵味，很有设计感。

孔春霞：我自己有明确的思想，所以能做出这样的作品。虽然我没有什么高学历，但我小时候看了很多书，有一定的文学基础，能够对美产生敏感，包括对文字美、音乐旋律美的敏感。对美的敏感才能造就一个人的气质，以及对作品的理解力。到目前为止，我也还没找到真正好的传承人，在设计方面的传承人。我有几个学生真的剪得非常棒，但在设计方面还是有点难度，还是不够。

贺瀚：审美修养的问题。

孔春霞：可能与从小的爱好有关吧。

贺瀚：同文艺有关的爱好？

孔春霞：是的。我从小就热爱文艺，我的父亲对我影响很大。他的经历很坎坷，曾被定为地主成分而被打击过。他一直爱看书，即使眼睛高度近视也看。我22岁之前，家里都没有买过电视机，我都是看书，唯一的消遣就是下象棋，我们家从来不打牌、打麻将。至今为止，我一听到打麻将的声音就讨厌，我就比较喜欢看书、听歌。我小时候在家整天跟着广播唱歌，我家三姐妹晚上做完作业就唱歌，唱到睡觉，第二天早上眼睛一睁开又唱。我上初中的时候，非常喜欢电视剧《红楼梦》的插曲，还买了歌本，看着谱，照着学。

贺瀚：对艺术充满热爱才会花时间、花心思坚持下来。

孔春霞：是的，就是因为喜欢才会去研究，做起来才不嫌累。对剪纸也是这样的。有时候朋友叫我去逛街买东西，

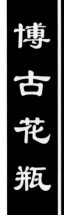

孔春霞《博古花瓶》 孔春霞 提供

我说没空，要把作品剪出来。她说是不是有客人等着要，我说没有，没人订。我习惯图画出来后就一口气把它剪出来看看效果，哪里有瑕疵，马上再剪再改，每幅作品基本上都是这样的。一剪完，迫不及待地把剪纸撕一张下来铺在白纸上，压平了自己欣赏。这是很快乐的一个过程，可能只有真正喜欢做剪纸的人才会有这个感觉。

4. 亲情给了我很多的灵感。

贺瀚：是不是袁承木馆长特别支持，你才走到现在的？

孔春霞：他也支持，毕竟他是柘荣县文化馆馆长，但主要还是我父母的支持。我觉得不管我是做艺术还是做其他什么，我都要认清，为人女儿、为人母亲、为人妻子是我人生中扮演的非常重要的角色。我常想着，一定要挤出一些时间来陪家人。其实，亲情也给了我很多的灵感。

贺瀚：是的，对生活的感动，包括感恩。

孔春霞：父母亲的爱真的是非常的深沉，他们是我创作的力量和灵感。另外，还比如说，面对一只小狗、一只小鸟、一泓清泉，一抹新绿，我们都会感觉到很美好，都会感动。我觉得，真正搞创作的人要具备对生命和美的感动的能力。

贺瀚：你喜欢剪什么作品？

孔春霞：我喜欢剪一些仕女图，这个素材不是人人都喜欢，但是我从小就比较喜欢仕女，非常迷恋飞天，所以我做了很多仕女的图案。

贺瀚：《霓裳魂》就这类，是吗？

孔春霞：是的。这个作品还获得了海峡两岸剪纸艺术展特别创意奖，是当时的最高奖项。我剪的仕女基本上是脸圆圆的有点嘟嘟的，细细长长的眼睛，鼻子比较挺，有点欧式，按中国传统来讲，鼻子偏高一点，樱桃小嘴。总的来讲，线

孔春霞《霓裳魂》 孔春霞 提供

条很漂亮，是我喜欢的样子，我按自己的感觉去剪。仕女是我比较早的作品，后来成为很多人的样稿，模仿着剪。

贺瀚：对于别人的模仿，你会反感吗？

孔春霞：现在不会了，也不怕别人复制。好的东西是可以拿来参考的，但不能抄袭。我出去学习，也是去看别人的作品，然后把好的东西放到自己的作品里。

贺瀚：《霓裳魂》在色彩上也很有特点。

孔春霞：是的，用的套色、渐变。当时各种方法都用进去了，做出不同的效果，试验了很多背景才能看出来与众不同。

贺瀚：你在视觉效果上想了很多办法，有钻研的精神。

孔春霞：这种钻研和激情现在也少了，年龄大了体质差些，不像以前，自己背一个包，坐几十个小时的大巴车到外面学习。在艺术的道路上，想要有所收获，肯定要付出汗水和泪水的。不过大家可能都一样，也不只是我一个人这样做，每个人可能都有这样的经历，也没什么值得说的。

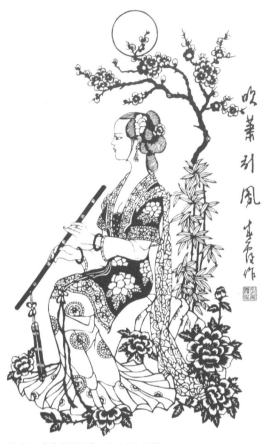

孔春霞《吹箫引凤》 孔春霞 提供

孔春霞使用的剪刀 贺瀚 摄

贺瀚：你平时用的剪刀可以看一下吗？

孔春霞：我用的剪刀很便宜，就在柘荣买的，七八元钱一把，是我自己交代匠人打的，打得尖尖圆圆的，刀头很尖，太扁了不行，太扁太宽的话会截出大洞，还容易断。能打出这种剪刀的目前柘荣就剩下一两个人了。这剪刀看起来很普通，一点都不漂亮，但我用得很顺手。

贺瀚：要用刻刀吗？

孔春霞：经常用。刻刀也是请人打的，各种各样的都有，用钝了自己磨。今天我正好拿了两个磨石来，我平时都是一边刻一边磨。这种石头很好用，我特意叫别人买的，他们寄过来给我。

5. 老一辈剪纸人对我的影响很大。

贺瀚：我们再聊聊柘荣剪纸的历史，好吗？

孔春霞：我觉得袁承木馆长这方面更了解些。袁承木馆长和游剑锋馆长在柘荣剪纸项目申报中付出很多的努力，包括国家级的、世界级的。他们对柘荣剪纸的历史比较熟悉，其实柘荣剪纸从 20 世纪 60 年代就开始在调查研究了。

贺瀚：我问问你熟悉的一些柘荣老人家剪纸的情况，比如王描眉老人。

孔春霞：老人家的话，比如我小的时候，隔壁家的奶奶、我自己的奶奶，接触得多，我后来的剪纸，虽是凭自己对剪纸的感觉慢慢练成的，但都有学她们。王描眉老师是我长大以后才认识的，但是她在传统剪纸创作上对我的影响很大，特别是她质朴的情感、宽大的胸怀、不追求名利的美德，无形中教会了我如何去做一名艺人。王描眉老师的剪纸风格跟北方那种非常淳朴的风格很像，她一看到我的剪纸，就说她的剪纸不够好看，说我剪得很细很好。她就是很会夸人，是民间那种很有美德的老奶奶，我内心深处是很敬重她的，可惜她去世了。如果她像袁秀莹老师一样高寿，可能我们柘荣剪纸的民间味道会更浓一点，她的剪纸民俗味很浓。她家里兄弟姐妹有 10 个，她是老大，家里弟弟妹妹的衣服、鞋子都是她做的，她绣的花。

贺瀚：手工很巧。

孔春霞：是的，手工很巧才会剪那么漂亮的剪纸。她没有文化，属于土生

王描眉《公鸡》 柘荣县文化馆 提供

王描眉《刘海戏金蟾》 柘荣县文化馆 提供

土长的民间艺人，不像袁秀莹老师有文化。正因为没有文化，所以她表达的形式是属于专家比较喜欢的那种民间味特别浓的。因为她用剪纸所表达的一些东西完全是属于她自己对剪纸艺术的感觉，没有受外在的影响，包括绘画的影响。像我这一代传承人，确实受了绘画影响，刻意去学绘画。我们想创新，她则是都没有想，就是很纯、很自然的。

贺瀚：你记得她有什么作品吗？

孔春霞：当时的女人出嫁时，陪嫁有鸡笼，竹编的，上面贴着她剪的大公鸡。福建省美术馆的专家来柘荣，一眼就看上了那大公鸡。她就是随手剪的大公鸡，非常随意，很有力度的感觉。以前我奶奶也说过，剪公鸡，鸡冠要剪大，尾巴要剪翘，爪子要剪利，其他怎么剪都没关系，但这几点要凸显出来。所以，民间剪纸也不是什么都不讲究的。

贺瀚：这个经验很珍贵。

孔春霞：是的。这些属于民俗的东西，就是要把它们挖掘出来变成文字。这些东西我还记得，但是对我的下一代，我平常没时间和她们聊，也没聊过这些话题，就怕这些经验没有了。我自己也想把这些记忆都挖掘出来，整理后写一些文章，遗憾的是时间有限。

贺瀚：袁秀莹老师呢，她对你有影响吗？

孔春霞：有的，不管是在剪纸技术上，还是精神上，对我都是有鼓励作用的。我记得2000年以后，我们柘荣文化馆举办了几期剪纸培训班，最主要的就是袁秀莹老师和王描眉老师来教。我觉得袁老师的剪纸比她那一辈的人显得更细腻些，可能是文化层次的不同吧，我也更偏向袁老师的风格一些。自从我去了袁老师家，看到她的那些剪纸作品受到领导、专家、群众的广泛认可和喜爱后，我才真正地觉得，原来剪纸并不是像以前理解的那样，上不了大

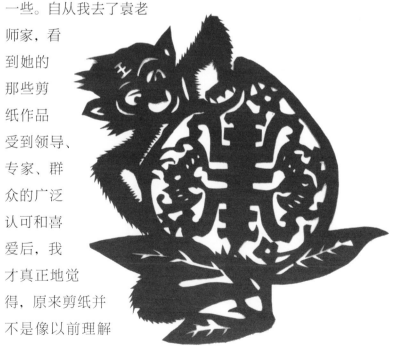

王描眉《猴王献寿》 柘荣县文化馆 提供

孔春霞（中）参与剪纸活动　孔春霞 提供

孔春霞（右三）参与剪纸文化推广活动　孔春霞 提供

雅之堂。所以，我就下定决心，要好好地把这门手艺传承下去。

贺瀚： 你对福建其他地区的剪纸熟悉吗？

孔春霞： 知道一点。有人说我的作品风格和漳浦的高少萍老师比较像。

贺瀚： 你们在专业上都比较自信。

孔春霞： 不过太自信变成骄傲也不行，我还是很谦虚的。与高少萍相比，我在剪纸推广上做得还不够，这是我的弱点，但我觉得我也没必要刻意去做。我想，哪天我就不做剪纸市场了，就剪我自己喜欢的作品，我爱送给谁就送给谁。这是我的追求。现在有时还是会为了一些客户，为了一些市场需要去剪纸。而且我跟高少萍的性格也不一样，我习惯把自己隐在黑暗中去思考。我不知道高少萍她们对剪纸是怎么理解的，我也很想听听她们对剪纸的表达，向她们学习。

贺瀚： 漳浦剪纸生动活泼，张峥嵘老师的剪纸表演就很有特色。

孔春霞： 这个我知道，她多才多艺，唱的《剪梦》很好听。现在我们柘荣也排练剪纸表演，舞蹈非常美，配乐也非常好听，有点歌剧的感觉。我还和我的几个学生排练过。

贺瀚： 听说上个星期柘荣的剪纸还去宁德市区表演，你也去参与演出了吗？

孔春霞： 那次我没有去表演，但是表演时唱的那首歌我是最早学的，当时还教了别人唱，因为谱子是我最早拿到手的。我们的剪纸表演有独唱、合唱，融入了柘荣的地方民谣，很有地方的味道。那首歌很长，将近8分钟，是对剪纸里男女爱情故事的表达，其中还播放了袁秀莹老师用柘荣话讲剪纸的录音，效果非常好。

贺瀚： 好的。感谢你接受访谈，我做好口述史文稿以后会请你过目。

孔春霞： 好的，我今天讲了很多平时都没有讲过的话，你们大老远赶来，也希望你们有所收获。

第五章　浦城剪纸艺术

第一节　浦城剪纸艺术概述

浦城县位于福建省的最北端，地处闽、浙、赣三省七县（市）的结合部，历史上是闽越族活动中心。由于受不同区域文化的影响，浦城县形成了丰富多彩的民风民俗和特有的地域文化，非物质文化遗产资源丰富。西晋时期，中原人口大量迁徙到浦城，带来了剪纸艺术，经千年融合演变，形成了南北兼容、地域特色鲜明的浦城剪纸文化：既含中原文化遗风，又具闽越土著文明印迹；既有北方粗犷大气、淳厚拙朴，又有南方细腻纤巧、纯净秀气。"浦城收一收，有米下福州"，浦城民众生活较殷实，这也是浦城民间剪纸盛行的基础。明清时，浦城人使用剪纸达到顶峰。清道光二十三年（1843年），著名文学家梁章钜在其所著的《归田琐记》中的《代吉祥说》一篇中记载："近日浦城有敬惜字纸之会，诚盛举也。惟各家尚有习焉不察，竟等于不敬不惜，而不自知其非者。常见人家馈送食物，无论大盘小盒，其上每加红纸一块，或方或圆，必嵌空剪雕四字好语，如'长命富贵''诸事如意'之类。"因此，可以说，浦城礼品花剪纸为中国剪纸史写下了重要的一笔，对江南乃至全国的礼品花剪纸产生了深远影响。在中国剪纸史上，浦城剪纸艺术占据了重要的一席之地。

每逢传统节日、婆媳嫁女、生诞喜庆、乔迁新居、祠堂祭祀等，浦城人都要置办酒宴，并恭请剪花婆、剪花嫂剪就各种纸花，用以装点各色菜肴、祭品。为了表达对主人的美好祝愿，烘托喜庆气氛，客人们所赠礼品均用剪纸加以装饰，并根据所赠器物大小，剪雕成各种纹样。据悉，当地农村许多妇女都有一本夹着花样的旧书本，母传女、婆教媳，代代

浦城剪纸的乡风民俗　浦城县文化馆 提供

承传。全县 19 个乡（镇）、街道都有不少剪纸能手，尤以富岭镇最为突出。

浦城剪纸的特点：一是以字组画，画中有字，字中有画；二是独幅纹样居多，这与剪纸多用于点缀和装饰喜庆之事的用品有关；三是谐音寓意；四是传统文化印迹明显，民间传

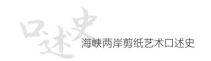

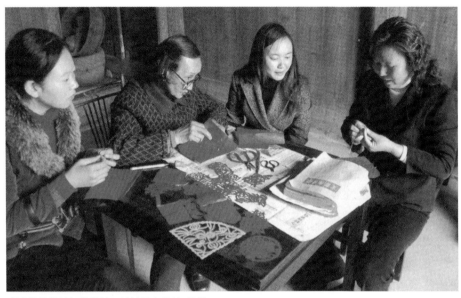

浦城的剪花婆与剪花嫂　浦城县文化馆 提供

浦城剪纸《五子登科》 吴卫东 提供

浦城剪纸惠民活动　周冬梅 提供

说、神话故事的花样占有一定数量；五是代代相传，花样以原生态流传居多。

时代更迭，现如今的浦城剪纸依旧活跃在人们的视线中。浦城县政府从政策、场地、资金等各方面扶持浦城剪纸的发展，在县文化馆民间艺术展示中心内设立剪花嫂剪纸坊。剪花嫂剪纸坊从事浦城剪纸的开发、研究、生产、营销，由周冬梅带领一批剪花嫂打理经营。该企业尝试在传承、延续原生态古老剪纸技艺的基础上，融入新鲜元素，开发形式多样的剪纸衍生产品。这些产品既保留了传统元素，履行了传承职责，又在内容和形式上有所创新，紧跟时代步伐，寻找传统剪纸工艺新的发展方向。浦城剪纸发展至今，离不开民间艺人的传承和发展。这项手把手传授的技艺，被艺人们无偿地教授给喜爱这项技艺的人，更被带入校园，贯穿于学校教学之中，形成了学校的特色文化教育，这也使得剪纸这项艺术得到继承和发扬。

第二节　浦城剪纸艺术口述史

十、周冬梅：“我们还是坚守传统的剪纸味道。”

【人物名片】

周冬梅，1967年11月出生，福建省浦城县人。现为中国民间文艺家协会剪纸艺术委员会会员、福建省民间文艺家协会剪纸专业委员会副会长、南平市工艺美术大师、浦城县图书馆馆长、浦城县文联副主席兼剪纸协会会长，是福建省级非物质文化遗产传承人，浦城民间剪纸艺术代表性人物之一。

周冬梅个人照　周冬梅 提供

【访谈手记】

周冬梅（右）接受作者访谈

在正式做浦城的剪纸口述史访谈之前，我和卢新燕老师在浦城剪花嫂张薇的带领下来到县文化馆拜访吴卫东馆长。吴馆长对福建剪纸情况了如指掌，在他看来，福建的剪纸保护和传承工作有待改进。他说，曾经具有非常深厚的文化历史底蕴的福建传统剪纸在现代化转型过程中丢失了，现在没有几个人能很好地继承和发展了。他提到，当下很多传承人在根本不懂剪纸，在对传统剪纸认识不深的情况下，学剪纸、做剪纸、教剪纸，有的甚至只是找一些照片、国画、版画之类的，改一改，弄一弄，剪一剪就成了自己的作品。这样制作出来的结果根本不是剪纸，甚至连工艺品都谈不上。而且，更糟的是，官方或媒体报道有时还误导民众，原因在于这些剪纸传承人和她们的作品被放大报道，被大力宣传了。吴馆长心直口快，一针见血地指出了目前福建剪纸在发展中存在的问题。这些状况，的确应该引起注意。

谈及浦城剪纸，吴馆长引以为豪。在他的内心，有成套

的方法来传承和发扬浦城剪纸。他一直在筹备成立剪纸艺术馆，专门来做剪纸研究，他希望对浦城的民俗做更全面深入的调查梳理。如今，浦城剪纸的现代化转型也一直由吴馆长从学术上把控，这样就不会走偏了。

对剪花嫂周冬梅做口述史访谈后，我个人认为，浦城剪纸的确发展良好，剪花嫂们团队协作，走得比较从容。她们在县文化馆民间艺术展示中心内设立剪花嫂剪纸坊，大量复剪传统剪纸，在创作中小心翼翼地保留传统符号和风格，突出区域文化特色，并开发形式多样的剪纸衍生产品，拓展销售渠道，积极参与剪纸文化交流，让剪纸真正融入现实生活。而且这个团队的成员相互之间感情非常深厚，姐妹们相互帮衬着把浦城剪纸事业做得有声有色。我做剪纸口述史项目，福建南北几乎走了个遍，深入传承人群了解情况之后，我可以负责地说，浦城剪纸的发展模式的确可以借鉴与效法。

【访谈内容】

访谈时间：2017年1月19日晚上

访谈地点：浦城县文化馆民间艺术展示中心

访谈人：贺瀚

受访人：周冬梅

出席者：张薇（浦城剪纸传承人）、卢新燕（福州大学厦门工艺美术学院教授）

记录：贺瀚

校验：周冬梅、贺瀚

① 杨亿（974—1020），字大年，建州浦城（今福建浦城县）人。北宋文学家，西昆体诗歌主要作家。
② 西昆体，北宋初年一种追求辞藻华美、对仗工整的诗体。

1. 浦城剪纸有深厚的文化底蕴。

贺瀚：请介绍一下浦城剪纸的历史情况。

周冬梅：浦城剪纸是西晋的时候，祖先南迁到浦城定居时带过来的。经过几个朝代的发展，到明清的时候，浦城剪纸发展到了鼎盛时期，特别是在清朝的时候，浦城剪纸在全国都非常有名，会有人到浦城来学剪纸、看剪纸。到现代，浦城剪纸已有了上千年的历史。浦城是一个比较富裕的地方，我们这里一直有一句俗话，"浦城收一收，有米下福州"。浦城是种粮大县，是全国百强的农业县，自古以来就非常富庶。唐代的时候，按照人口聚集量、经济规模的大小等几个标准来衡量，浦城已经是全国的二等城市了。

贺瀚：文化方面呢？

周冬梅：浦城有杨亿①这样的大师，大学里讲文学，一定会讲到西昆体②，这是杨亿等一帮浦城文人研究出来的。浦城地下文物也很多，福建博物院院长就是我们浦城人。

贺瀚：所以剪纸有这些深厚的文化底蕴，是吗？

周冬梅：是的。我们这里的人生活富足，民俗活动非常多，置办酒席也特别多，平时结婚、寿庆都会宴请宾客，赠送礼品，礼物上就要贴上剪纸，酒桌菜肴上也会用剪纸装饰。我们把剪纸又叫"剪花"，结婚用的剪花题材较多是石榴的图案，石榴有多子的寓意，就是多子多福。如果与考状元、考进士等有关，我们就会剪"状元及第""鱼跃龙门"这类的。如果是拜寿，与生日有关，就会剪"老寿星""寿桃花"。每年接春的时候，要蒸一碗"接春饭"，要剪"春饭花"。就是把一些美好的祝福寄托在剪纸里面，所以，我们的剪纸都是一些吉祥如意、祝福的含义。

2. 浦城剪纸现在也重新被重视起来了。

贺瀚：一般如何描述传统浦城剪纸的特点？

周冬梅：一般来讲，浦城剪纸就是：字中有画，画中有字，以字组画；图形与装饰对象相似，多为方圆形；有图必有意，有意必吉祥。吴文娟老师就非常喜欢我们的浦城剪纸，她还特意来浦城，就是因为看到那本《浦城民间剪纸》，她说浦城保存有这么好的剪纸真是难得。

贺瀚：你举几幅剪纸图样的例子吧。

周冬梅：比如《猴年清桔》，剪猴子挂在桔树上，还剪上"清桔"两个字。"清桔"即"清吉"，就是清清白白，吉吉祥祥。还比如看似莲花、牡丹和枝干叶片组合的图案，其实藏着"凤凰于飞""白发齐眉""如鼓琴瑟"这样的四字祝语。再比如粗看是鱼，鱼鳞上其实镶嵌着"五谷丰登"四个字。这些图样就是字画结合，而且是有图必有意，有意必吉祥。还比如猪腿花，剪得就跟猪腿一样的，就是图形与装饰对象相似。猪腿花是祭祀时候用。

贺瀚：现在的浦城，民俗剪纸还常见吗？

周冬梅：一些比较偏的乡下还有一些，但是县城里不常见了。

贺瀚：这些剪纸保留着浦城的文化记忆。

周冬梅：是的。浦城剪纸现在也重新被重视起来了，这是因为，十几年前，浦城的陈国发县长非常重视文化，2005年的时候，县里面成立了专门的剪纸工作领导小组，县领导当组长，开始做剪纸普查工作，去挖掘剪纸。当时计划要让剪纸文化产业化，于是就找到我，让我创办浦城县剪花嫂剪

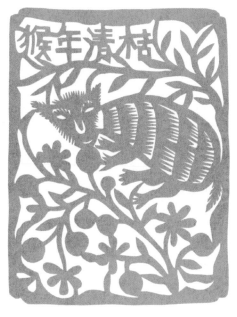

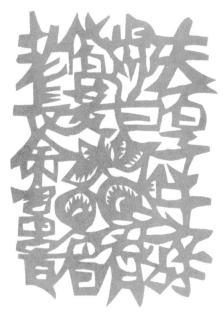

叶菊香《猴年清桔》 浦城县文化馆 提供

黄四妹《夫妇偕老、百子千孙、长命富贵、白发齐眉》 浦城县文化馆 提供

纸坊，还让我担任浦城县民间剪纸展示中心的负责人。于是我就把林平翠、张薇、杨仁斌等人叫进来，慢慢地把我们的队伍和影响力做大。

贺瀚：怎么会找到你来牵头做呢？

周冬梅：可能是因为我会剪纸，我从小就接触过一些剪纸前辈，也跟我的外婆姚文琴学过剪纸，在这方面我会比较熟，而且我又在文化部门工作。还有可能是他们认为我比较认真吧，有能力把这个事情做起来，或者是信任我吧。

贺瀚：当时剪纸普查的结果如何？

周冬梅：找到很多老的剪纸花样和图案，对一些擅长剪花的妇女也做了档案登记。吴卫东馆长最清楚了，他也参加了普查，《浦城民间剪纸》这本书就是他编的。

贺瀚：查到具体的一些什么情况？

周冬梅：当时查到离县城有 40 多分钟车程的富岭镇剪纸的人很多，比如项菊英、阮三妹、林平翠、毛丽香等人，都会剪纸。这些人现在差不多都有七八十岁了，也不知道这几年有没有去世的。过去，村子里谁家要嫁娶，都会请这些人帮着张罗。因为根据以前的民俗，男女双方"父母袋"里需要装什么东西、备什么东西，礼品上要贴什么礼品花，她们都很清楚。有读过书的人，剪纸会剪得工整华丽一些，比如周凤仪，她是南浦镇的，小学文化，她自己会描一下再剪。但是更多的人还是不会描，只是按着别人的样式去剪。这些剪纸的样稿都是一代一代传下来的，母亲传给女儿，婆婆传给媳妇，剪到现在，有些图案和字都剪变形了，但是仔细看，还是分辨得出来的。

贺瀚：剪之前会把样稿先复制一下，是吗？

叶舜华《虎仔》 浦城县文化馆 提供

周冬梅：是的。我们现在要复制用复印机就可以了，可是以前没有，她们就用蜡，把剪纸放在下面，上面用蜡去磨。

3. 做剪纸就是做文化。

贺瀚：现在

邓秋月《凤凰于飞》 浦城县文化馆 提供

浦城剪纸的发展情况如何？

周冬梅：在吴卫东馆长的带领下，近几年，我们开始创作了一些作品。我原来也都只是剪那种小作品，就是礼品花，后来文化馆开始办剪纸培训班，我也学了一点创作。但确实还是吴馆长在带着走，他自己本身是学美术出身，而且他对剪纸的研究也比较深入。

贺瀚：吴馆长他怎么带你们？

周冬梅：就是提醒我们不要只是去剪一幅画，而是要保留剪纸传统的特色。他说，剪纸有剪纸的特色，油画有油画的特色，任何一样东西都有各自的特色。剪纸的特色不能丢，老祖宗根本的东西不能丢。剪纸不是仅仅只是做一个工艺层面的东西，更不能肤浅到只会剪个东西，真正的剪纸信息量非常大。

贺瀚：哪些信息？

周冬梅：剪纸在现实生活中、在百姓之间，根很深，是文化的根本。吴馆长常说，如果把父亲比作天，把母亲比作地的话，他觉得剪纸是大地艺术，是母亲艺术，书法更多的

浦城剪花婆周凤仪（左）在指导女儿邓红剪花样　周冬梅 提供

浦城剪花婆黄莲凤　周冬梅 提供

是男人的艺术。因为过去都是男人在读书，女人在绣花、做女工，包括剪纸。

贺瀚：有高度。

周冬梅：是的。他说，我们做剪纸就是在做文化，就更应该坚守。如果文化缺失，就完蛋了。即便剪出来的东西可以卖钱、讨喜、讨财，又能怎样？他每次说到这些，情绪都很激动。

贺瀚：现在的剪纸传承人往往会面对传统与创新的问题，毕竟剪纸环境变了。

周冬梅：这个创新的问题他倒是经常说。他说，创新就是在原来的基础上，做一些题材上的变化，但

是基本的特征肯定要保留。他经常说的几句话是：平面构成不要搞得有透视大小，意象造型不要搞得太具象，言简意赅的东西不要搞得那么复杂。

贺瀚：这个培训班一直都是吴馆长带吗？还有没有请别的专家、艺人？

周冬梅：也不是说就他一个人，也有请浦城剪纸的老艺人来上过课。培训班办了十几年了，有两年也请外地的专家来讲过课，比如请过王雪峰老师。吴馆长比较认同像王继红、王少峰这样全国顶尖的剪纸大师，他说要请就请正统血脉，请对全国各地的剪纸做过调查、比较、研究的专家。

吴卫东《豆蔻年华》 贺瀚 摄

吴卫东馆长（左二）在指导剪花嫂进行剪纸创作　周冬梅 提供

浦城县举办剪纸骨干创作班　周冬梅 提供

剪纸专家正在指导浦城剪纸传承人剪纸创作 周冬梅 提供

浦城剪纸传承人吴泗在剪纸教学中 吴泗 提供

贺瀚：除了你们剪花嫂，还培训了哪些学员？

周冬梅：重点培训一些美术老师。美术老师入门快、创作能力强，培训完以后，就可以创作作品，也可以到学校去教学生。吴泗就是小学的美术老师，2017年春节还组织学生剪生肖鸡，他自己也剪得很好。

贺瀚：你们剪花嫂也有做传承吗？

周冬梅：有的。我们现在办到第5期培训班了，跟浦城县文化馆合作的。这5期全部都是公益地教，免费地学，爱学的都可以来。

贺瀚：来学的人多吗？

周冬梅：非常多，儿童、青少年、成年人都有。我们分开教，小孩子的安排在一天教，成人的安排在一天教。像这种公益的培训班，我们主要是教一些基础的东西，等于是入门。剪纸大多数还是要靠自己练，那些剪纸技法教一下也都会了，要剪得好就得多练。创作的话，就看个人的灵性和发挥了。之前，我们浦城剪纸从来没有出去参加过比赛啊、评奖啊什么的。我们第一次走出去，是去漳浦参加首届福建省民间剪纸艺术职业技能竞赛。当时我们去了20个人，我记得有13个人获奖了，获奖人数比例挺高的。这几年，我们的作品一拿出去，就会让人对浦城剪纸刮目相看。

贺瀚：那冬梅姐，你的剪纸呢？

周冬梅：其实我刚开始剪纸，也是按样式剪的，剪多了，自己也画一点。但是说实话，我画稿还不是很擅长，画一幅稿也要花很多时间的，需要熟练来生巧。从2007年开始，我才真正地专门来从事这个剪纸，把自己所有的时间都花在了剪纸上。

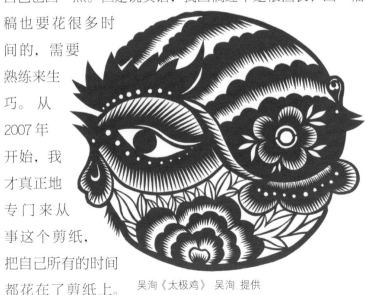

吴泗《太极鸡》 吴泗 提供

4.《新嫁娘》是下功夫剪出来的。

贺瀚：介绍一下你自己满意的作品吧。

周冬梅:《新嫁娘》我是下了好多功夫剪出来的。

贺瀚：看上去好精细啊。剪的是新嫁娘坐在老式的雕花大床中间，是吗？

周冬梅：是的。我用了老的浦城剪纸图案去装饰这张床，"龙凤呈祥"和"鸳鸯戏水"都是，我尽量剪得饱满一点，利用对称构图，都是一些传统的手法，表达对婚姻的美好祝福。

5. 因为喜欢剪纸才能做剪纸。

贺瀚：你刚才说县里面计划让剪纸文化产业化，实际做了些什么？

周冬梅：我们这个剪花嫂剪纸坊就是注册的公司，2008 年注册的。

贺瀚：那这个市场如何？

周冬梅：产量和收入不是太好，但是也不会太差。在这个小县城里面，不会有太大的市场，但是有一块市场优势，就是县委、县政府会有订单，作为当地的文化特色产品。

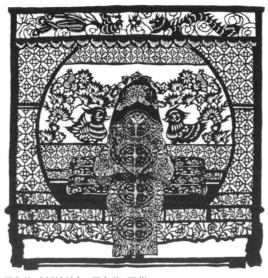

周冬梅《新嫁娘》 周冬梅 提供

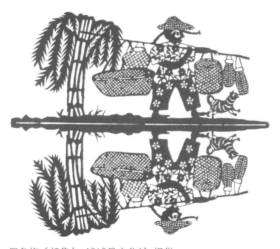

周冬梅《赶集》 浦城县文化馆 提供

肖爱琴《鸳鸯戏水》 浦城县文化馆 提供

浦城剪花嫂的剪纸日常工具 贺瀚 摄

贺瀚：政府的订单占整个市场的百分之几？

周冬梅：现在也少了。刚刚开始的时候，主要是靠政府这一块，"八项规定"以后，就非常少了。我们现在正在打开另外一些市场，主要就是对外的销售。

贺瀚：怎么去打开？

周冬梅：现在浦城也评上了"中国剪纸之乡"，浦城剪纸也是世界非遗了。有了名气后，一些回乡探亲的浦城人，如果返城要带礼品，就可以带浦城剪纸出去了，因为剪纸也算是家乡的特色产品。把浦城剪纸带到国外去的也有。

贺瀚：外国人还是挺认可剪纸艺术的。

周冬梅：他们很喜欢剪纸。有很多去国外留学的学生回来，也都会带剪纸出去。

贺瀚：还有什么市场？

周冬梅：我们现在准备做一个网络销售平台，原来做了一个淘宝，但没有人去管理，现在想专门请一个人来管。运营要投入很多精力，但是也想试试，多条销路。我觉得浦城剪纸的这几条销路，可能同柘荣、漳浦的差不多。剪纸作为当地的一个文化品牌，政府应该会推动的。

贺瀚：你有没有想过，哪天政府一点都不推动了怎么办？可不可能？

张薇：还是需要保护这个传统文化吧。如果国家现在不拿钱推动这些剪纸艺人，有些艺人就不从事这个剪纸工作了，因为剪纸是一件很苦的差事。

周冬梅：是的。其实从事剪纸职业的人非常少，需要非常耐心、细心才能把作品剪出来，如果不热爱，或许觉得去上班还更轻松。

浦城剪纸商品《摇钱树》 贺瀚 摄

张薇：我们是爱好剪纸，政府现在又扶持让剪纸产业化，所以我们试着做一下，但是我们没有特别专业的商业头脑。

贺瀚：行业之间有竞争吗？

周冬梅：浦城就这一家，基本上没有竞争，全省来说也不觉得有什么竞争，反正我们也不爱争，所以不存在这个问题。

贺瀚：什么样的剪纸比较好卖？

周冬梅：我们都是打浦城剪纸的品牌，做产品的时候，不是单纯考虑市场的销售，还会考虑我们的传统风格，还是要用传统的技法去剪，没有完全迎合市场。一些人会说浦城剪纸看上去很拙，不够好看，但是我们还是坚守传统的剪纸味道。而且我们还是坚持用手工剪，制作时间长，成本高，所以不完全迎合市场。

贺瀚：市场和传承之间存在矛盾。

周冬梅：是的。如果只考虑市场，必然要迎合市场口味。市场上特别流行的"喜上眉梢"，也不是不好看，就是没有浦城特色，全国都剪，吴馆长就特别反对。但是这种剪纸往往就是最好卖的，而我们剪出来参加比赛并获奖的作品，专家说非常好，拿来销售却基本上没人买。所以剪纸产业化和做非遗传承是相矛盾的。以前老艺人自己想表达什么就剪什

么，现在我们自己想表达的东西，人家不一定会喜欢。

贺瀚：两条路走呢？

周冬梅：还是不要，不要拉低了浦城剪纸的水准。

贺瀚：你们几个剪花嫂在公司里面的职能有没有分一下工？

周冬梅：没有特别的分工。像我就是这里的一个管理人员，在公司管理方面，我会做得多一点，而在剪纸方面，她们会做得多一点。特别是张薇，剪得比较多，设计方面也会做得多一点。我们这几个人关系比较特殊，我们不是临时凑来的，我们几个人原来在高中都是同学，合作起来比较愉快。大家在一起也不怎么计较，对外我做得多一点，对内她们做得多一点。

贺瀚：你们公司在剪纸文化推广方面有没有参与什么活动？

周冬梅：有参加，比如两岸文博会和"6·18"。两岸文博会是海峡两岸（厦门）文化产业博览交易会，带一点政府的性质，体现两岸的文化交流。每一次的两岸文博会，都是政府组织我们统一出作品，我们只要派人去就可以了，政府还会给我们去的人每天一两百元钱的补贴。"6·18"是中国·海峡项目成果交易会，也是政府组织我们去的。我们自己也有做一些公益活动。比如 2016 年春节时，福建博物院组织人在长乐机场现场剪纸送给旅客，就是公益的。他们需要我们去，我们就去了。我们比较乐意做这些，所以他们现在也比较喜欢叫我们浦城的人去。

周冬梅：其实我们做这个剪纸，帮助政府部门承担了很多事情。比如像对外的接待，几乎外面来参观的，不管是领导还是游客，都是我们在这里接待，我们都是义务的。晚上经常有客人来，我们就得等在这里给他们介绍。还有表演的活动，县里面都是找我们去的，我们都是义务在做。本来这些都不该是我们企业应承担的事情。

张薇：是的，不会太刻意去计较。叫了我们，给一点补贴也行，没有补贴，也算了，就当做公益。

贺瀚：不能太功利。

周冬梅：是的，不去抱怨，开开心心地把我们的技艺展示给大家，不是也挺好的嘛。

贺瀚：做这些事还是会占用很多时间，是吗？

周冬梅：是的。这几年一直坚持做这个事情，我们基本上是没有休息日的。这段时间，我们几乎每天晚上都是在这里待到 9 点半。

贺瀚：是挺累的。

周冬梅：我们也会忙中偷闲，自己搞些节目。比如 2016 年 10 月在福建省海峡民间艺术馆举办浦城剪纸艺术作品展之后，我们几个跑到北京去玩了一趟。我们几个人的关系跟姐

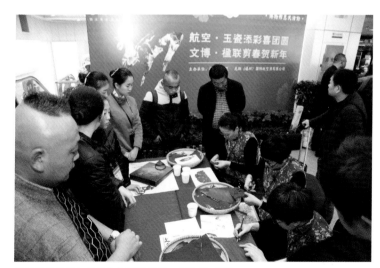

浦城剪花嫂参与剪纸文化惠民活动　周冬梅 提供

浦城剪花嫂张薇（右一）、林剑霞（右二）、周冬梅（右三）、魏晓（右四）、吴燕飞（左一）、杨美海（左二）、季玲（左三）　周冬梅 提供

妹一样的，所以我们出去做事情不会觉得累，一路上很多话讲，很开心。

贺瀚：氛围很好。

周冬梅：没压力。我们不会太刻意地去做市场，不会太刻意地要做多大、要赚多少钱。其实我们的剪纸有时候卖出去一幅都是亏钱的，因为花了很多工夫，但是如果别人喜欢，钱没给够也卖，不会太计较。在很多方面，我们不去争，包括那些头衔、荣誉，有就有，没有就没有。

张薇：每个礼拜都约在一起打球。

贺瀚：你们个子都挺高的。

周冬梅：我们原来在学校就是球队的，我们玩起来很疯的。

贺瀚：怪不得。你们出去现场剪纸表演也很有优势，气质很好，锦上添花。

周冬梅：是吗？我们心态好，可能是因为我们本来就有一份工作，不一定非要靠这个剪纸吃饭的原因。我们是因为喜欢剪纸才来做剪纸的，而不是为了生存才来做剪纸的。而且我们很会玩，所以做起来会快乐一点、轻松一点。

贺瀚：这个剪纸团队让人感觉特别舒服。

周冬梅：我们这里（文化馆民间艺术展示中心）有一个古琴表演和展示，也是浦城的非遗项目。这个古琴传承人也在做产业，他就非常羡慕我们几个人。看到我们一有事情都是几个人在一起，不论是出去活动，还是在这里工作都是在一起，而且关系又比较好，他就很羡慕我们，因为他就一个人。

贺瀚：他是羡慕你们的姐妹情。好的，感谢你接受访谈。

第六章 台湾剪纸艺术

第一节　台湾剪纸艺术概述

台湾与大陆隔海相望，海峡两岸一衣带水，地缘相近，血缘相亲，文缘相承，商缘相连，法缘相循。

"台湾的剪纸，沿袭大陆传统，但随着闽粤的移民而导入了道教的信仰，建醮禳灾之风甚盛，剪纸多使用在宗教祭祀与庆吊的纸具上，形成迥然不同的风貌，表现出特有的宗教及伦理观。台湾民俗剪纸多粘贴于糊纸具上，因而纸糊店手艺的巧拙，直接关系到剪纸的优劣。纸具的形式包括岁时祭神用的灯座、七娘亭、灯篙笠、高钱、纸糊山岳，喜庆用的五福符、春花，吊丧用的魂帛、幡仔、纸轮、灵坛、纸厝、纸船、挂笺，等等。人们祈求福祉之心愈烈，纸具的制造就愈盛。但粘贴于其上的剪纸却由于环境、经济、心理种种因素而渐倾没落。

"从传统到现代，（台湾）剪纸的取材极广。山水风景、虫鸟花果、走兽水族、仕女幼儿、演绎故事、民间生活、文字图案，写尽百物千态。其寓意、写景、叙事、状物，都蕴含明显的主题，合乎美的原则。虽因本身物质条件、配合工具的限制，在形式上有其缺点，但就构图与造型言，已另有其特殊的风格与样式。"①

───────────
① 谢文富，编著. 剪纸艺术. 台北：阳明书局，1986.

李焕章《门笺》　李圣心 提供

台南剪纸合作社民俗剪纸　贺瀚 摄

台湾民众观看剪纸展览　李圣心 提供

在台湾，昔日的剪纸贴在门扉、窗棂、床挡、墙壁上，装饰在器皿用具上，点缀在供盅果盘里，真实、自然地表现出生活的勤奋、安逸、悠闲与情趣。今日的剪纸则由剪纸艺术家创作，作品展列在画阁回廊里，注入了新的观念，采用了新的雕琢手艺。有些作品还依稀流露着乡土气息，有些作品已然与传统大相径庭，是现代社会生活的产物。但不管怎样，剪纸的习惯和记忆始终流淌在台湾人的血液里。2015 年以 90 岁高龄离世的李焕章老人，是现当代台湾剪纸艺人的重要代表。他原籍山东临沂，1949 年到台湾，以剪纸慰思乡情怀，并通过剪纸教学保存文化、传承技艺。他长期沉潜于纸艺，精研技法，其独特的生命历程、深厚的人文素养、多元的艺术视野、内敛厚实的创作潜力，得到社会的广泛认可。如今，李焕章老人的剪纸衣钵由其女儿李圣心女士传承。

台湾剪纸的中坚力量还包括吴望如、洪新富、吴耿祯、古国萱等人，他们思维开阔，兴趣广泛，为剪纸艺术注入全新的形式与审美表达。他们没有传统的拘绊、历史的包袱，通过剪纸，他们生动而活泼地呈现自己的思想观念、兴趣爱好等。除了剪纸作品，台湾还有很多文创设计也用到剪纸元素，通过剪纸这种传统的文化符号，使产品更具内涵和独特意味。

台湾现代剪纸的发展状况与大陆有所不同，更多是一种自发的行为，发展较为自由，多元化特征明显。在创意造型、材料开发、传承教学等方面都给人惊喜，让人感慨，可以给大陆的剪纸传承人以重要启示。

第二节　台湾剪纸艺术口述史

十一、李圣心："传承爸爸的剪纸是一个责任。"

【人物名片】

李焕章，1925年出生，2015年去世，山东临沂人，1949年从大陆到台湾。1960年之后，先后任教于台北市西松小学、新和小学及中正小学，重拾剪纸以慰思乡情怀，并将之融入辅导课程。长期沉潜纸艺，精研技法，剪纸作品一经展示即令人惊艳。在台湾"中华文化复兴运动推行委员会"的邀约下，开班授课，步入传艺之路，以保存文化、传承技艺为己任。游于剪纸艺术五十载，凭借独特的生命历程、深厚的人文素养、多元的艺术视野、内敛厚实的创作潜力，1991年获得台湾教育主管部门颁发的民族艺术薪传奖，2011年入选台湾新北市年度传统艺术艺师名单，2015年入选台湾年度重要传统艺术暨文化资产保存技术保存者名单。

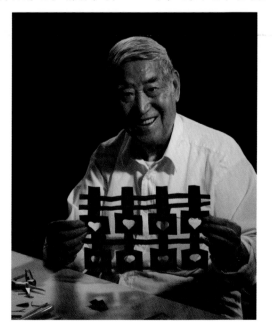

李焕章个人照　李圣心 提供

李圣心，1969年出生，台湾台北市人，毕业于台湾文化大学家政科。从小耳濡目染父亲李焕章剪纸艺术，故剪纸技艺极佳，可帮李焕章代课。

【访谈手记】

台湾学者之前对李焕章老人做了比较系统的口述史记录，我的这个访谈只是蜻蜓点水，如果要对焕章老人做进一步了解，可阅读《剪纸艺师——李焕章》这本14万字的著作。焕章老人已于2015年过世，我到台湾后，约到了他的女儿李圣心女士做口述史访谈，了解了李圣心女士这一代人在传统剪纸上继续坚持的情况。

2017年春节期间，李圣心女士在台北中山纪念馆做李焕章师生剪绫布（纸）作品展，可惜我来晚了，展览刚结束。不过，通过台北中山纪念馆的工作人员，我联系到了李女士。李女士在台北中山纪念馆还有定期开课，延续着焕章老人的剪纸课程，让剪纸爱好者有

一个可以继续学习剪纸的地方。李女士坦言，坚持做这件事，更多还是因为传承的责任。父亲这个榜样一直在鞭策着她往前走，她自己也在不断积累人文素养，希望做得更好。

李焕章老人的剪纸基本上代表了传统剪纸在台湾的发展状况，即逐渐脱离原有的实用的民俗基础，向着工艺美术方向发展。焕章老人来自山东临沂，家乡普遍存在剪纸的传统和习惯，他来台扎下根以后，机缘巧合，开始通过剪纸的方式做传统文化普及教育，也通过这种方式表达思乡之情。他的剪纸普及工作得到了台湾文化和教育主管部门的支持，他越做越有兴致，创作、办展、传承、交流，一发不可收拾，甚至到了痴迷的程度，因此而成就了"捷运上的圣诞老人"这个称号。我认为，焕章老人遗留下来的剪纸文献和作品，对于他的后人来说，比万贯家产珍贵，也祝愿李圣心女士能够接续好焕章老人的薪火，炼就个人生命的华彩。

李圣心（右）与作者（中）合影

【访谈内容】

访谈时间：2017 年 3 月 7 日中午

访谈地点：台北市中正区延平南路 107 号丹堤咖啡

访谈人：贺瀚

受访人：李圣心

出席者：淳晓燕（福建师范大学美术学院讲师）、蓝泰华（福建师范大学美术学院副教授）

记录：贺瀚

校验：李圣心、贺瀚

1. 跟着爸爸学剪纸。

贺瀚：你什么时候开始跟着父亲学剪纸？

李圣心：1983 年或 1984 年的时候。那时，我上初中，在节假日，有些比较大的公园，比如青年公园，会有一些民俗艺人在那儿推广传统文化，他们中有捏面人的、有吹糖画的、有画糖画的、有打陀螺的等等。我爸爸也在现场剪纸，我就跟着爸爸去看他的剪纸展示。

贺瀚：当时对剪纸很有兴趣，是吗？

李圣心：也挺喜欢的。可是后来等我念高中，时间比较紧了，就再也没有去了。我大学一年级还有帮我爸爸剪纸，二年级的时候因为到麦当劳打工就没时间了。1989 年，爸爸退休了，他就把所有的时间都用来剪纸和教学。他去台北中山纪念馆和信义社区大学教剪纸，这个时候，他带了一批学生，他们和他的感情是比较好的。

贺瀚：听说他是定期去台北中山纪念馆教课？

李圣心：对。爸爸在台北中山纪念馆已经教了 20 年，

在台湾日本人会①也教了20多年。现在，我的教学地点也包括台北中山纪念馆和台湾日本人会。另外，为配合台湾钱穆故居，我还在台北市立大学开办了两期剪纸课程以及多次的两小时示范教学课。除此之外，2016年，我还受邀到高雄文藻大学华语文研究所和台北教育大学研究所，为研究生上课，帮助他们认识剪纸文化。

贺瀚：通过你的介绍，还有之前我的查阅，我发现台湾的剪纸活动也很丰富。

李圣心：是的。台湾纸艺类的社团很多，有做立体纸雕的，像洪新富。还有一个叫前刀密氏的团体，他们把剪刀的"剪"拆开来就是"前刀"，他们的纸艺作品也很不错。也有纯艺术创作的。我爸爸主要是对传统剪纸的推广，像是《西游记》《水浒传》《红楼梦》这些传统小说题材他都有刻。他曾经尝试用不同的纸来做撕纸，就是用短纤维和长纤维做一些不同的剪纸画作，但他后面的10年都还是在传统艺术上面做。

贺瀚：传统民间艺术需要留存。

李圣心：是的。我爸爸之前做的，以及我现在做的，其实就是类似一个引导。爸爸之前或者是我现在的心态是：如果这个技艺在台湾不见了，那我们也没办法；但是如果还存在，就会去认真教。我印象很深刻的是，我爸爸搜集到山东潍坊的一幅剪纸，它的图案是3个桂圆和1朵牡丹花。要去了解才能知道那个图案的寓意：3个桂圆是代表连中三元，牡丹是希望富贵吉祥。可是对于现代人，那个寓意不再是常识，对于多数小孩子，应该是不懂的。

贺瀚：是的，如果不去查，一般不懂。

李圣心：当然，除了引导，还有陶冶性情。现在很多剪纸课开在台湾的老龄大学或者社区大学，针对一些退休的人。很多人可以报名参加，很多都是免费教学，不会当成类似盈利的事情来做。

贺瀚：你课堂上教些什么？

李圣心：一般就是基础教学。课程内容的20%会介绍文化的传承、剪纸的由来，主要针对作品来介绍。比如花鸟类、山水类，或是人物类、节庆类，我会分类介绍不同的作品。爸爸教学的部分是传统的，我就会坚持在这一块。当然，我教学内容的10%～15%会介绍一些不同国家、不同社群团体的作品。我不会只局限在台湾，也不会只局限在传统方面。

贺瀚：不同的教学有不同的系列课程，是吗？

李圣心：是的。每个系列的课程主要看校方如何安排时间。比如台北中山纪念馆的周末班有8节、12节、15节的课程，就看怎么排。如果这一期的时间只够排12节课，那我就安排12节课的方案。课程内容一般是前面两节课教剪，第三节到第五节教套色。

贺瀚：这些课程标准是你父亲以前制订的？

李圣心：不全是。他教了几十年，有很多经验，他还编写过乡土教材可做参考。我大概知道他怎么教，

李圣心在剪纸教学中　李圣心 提供

先教什么，后教什么，但是我也有自己的想法。剪纸是一个基础，借由这个认识生活，发展创意。比如吴耿祯，他之前也有学比较传统的，后来才有创意的表现。比如剪"春"字，我教他们如何剪、如何组合起来，但是他们也要发挥创意。

贺瀚：如何发挥？

李圣心：就是"春"字下面的日去掉，可以加很多创意。如万圣节的时候，下面部分就可以剪成南瓜脸。2017 年的生肖是鸡，下面部分就可以剪成小鸡。还有把下面部分剪成葫芦或是元宝的。

贺瀚：发挥想象。

李圣心：对。我觉得每一期都有学生会因为这些创意而玩得很开心。我们还有一些创意，如做成组合的十二生肖红包袋，两种颜色掺在一块，看着很富贵喜庆。

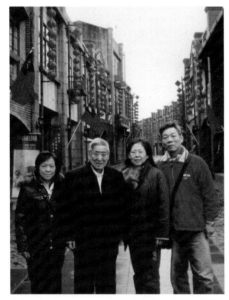

李焕章（左二）于宜兰传艺中心与学生陈秀琴（左一）及曾漪（右二）夫妇合影

贺瀚：也可以吸引年轻人来上课。

李圣心：但是年轻人真的很少，还都是年长的多。

贺瀚：除了你在教，还有别的老师推广传统剪纸吗？

李圣心：有的。陈秀琴老师，她跟着我爸爸学了 12 年，从在信义社区大学起就开始跟着我爸爸参加各种剪纸比赛和活动；还有一位是李慧芳。目前，她们两位都已经退休了，也和我一起在教剪纸。还有一位是曾漪，可是现在也比较少联络了。之前爸爸生病，信义社区大学的课就交给曾漪老师上了，她在那里也只维持一期就结束了。

贺瀚：你的弟弟或者你的孩子对待剪纸是什么态度？他们有想过要继承吗？

李圣心：因为只有我上到大学，所以家里现在是我在传承。孩子这边，如果我家小孩他们班级搞"同乐会"，我就会去教。

贺瀚：你的小孩会喜欢剪纸吗？

李圣心：会动手做。我儿子今天上美术课，他的老师还要他教剪纸。昨天晚上我还问他，要不要再剪一次给妈妈看，他说不用了，他会了。

2. 爸爸通过剪纸表达思乡之情。

贺瀚：我现在问问你父亲的情况。焕章老先生祖籍山东，是吗？

李圣心：是的，山东临沂。他小时候读四书五经，也帮村里的大婶描绣花的图样。他曾讲述，不是每一家都有图样，他要去找比较有钱的人家，向他们借图样回来描，然后再画。爸爸的书法也好。后来，他在台湾又跟着梁丹贝老师学水墨画。他就是喜欢传统的东西，对他来讲，可能是一种思乡之情。

贺瀚：你父亲大概从什么时候开始比较频繁地做和剪纸有关的事情？

李圣心：大概在他 50 多岁的时候，他在中正小学任教，就用剪纸给学生做辅导。后来，邵庭兰先生也认为这是中华文化复兴的好办法，就邀请我爸爸协助教学。之后，爸爸的剪纸教学就没有停过。如果有机会，他也参加一些剪纸展览和表演活动。

贺瀚：邵庭兰是谁？

李焕章执教于台北市中正小学　李圣心 提供

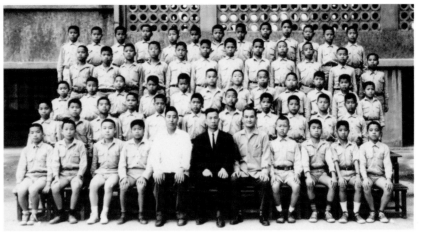

1966年6月，李焕章（前排左五）与台北市新和小学第二届毕业生合影　李圣心 提供

指定为"重要传统艺术剪纸保存者"，这也算是对他一生坚持剪纸，一直对剪纸葆有热情，在剪纸上不断开拓发展，不断教育推广，而且完成了不少杰作的一个社会认可吧。

李圣心：他当时应该是台湾"中华文化复兴运动推行委员会"的专员，所以他看到我爸爸的剪纸，就很兴奋，就一定要我爸爸出来开班授课。当时，我爸爸还去中小学教师寒暑假研习课程班里教剪纸，还参与持续的剪纸作品分龄比赛及展览，并且在社区大学推广。

贺瀚：他如何参与剪纸表演？

李圣心：就是参加一些民俗活动，或者文化交流活动，比如去新加坡做表演。

贺瀚：做这种文化交流的大陆也有很多。

李圣心：对。剪纸是很中华符号的，出去做文化交流的时候，现场有比较简单的展示，那种效果很好。但其实以前，爸爸剪纸这一块的事情我不是很清楚，他就是自己忙自己的，而且我自己也有很多事情要做。

3. 爸爸被指定为"重要传统艺术剪纸保存者"。

贺瀚：焕章老先生因为积极推广剪纸，2014年的时候被指定为"重要传统艺术剪纸保存者"，是吗？

李圣心：是的。他去世的前一年，被台湾教育主管部门

贺瀚：在之前拜访林保尧老师时，我还专门问过他李焕章老师的事情，他提到龙应台很推崇你父亲的剪纸，是吗？

李圣心：是的。龙应台有来我家里拜访，但是她真的是被吓到了，因为我家整个房间全部都是资料。我家没有很大，可是爸爸后面二三十年里，搜集了大量的剪纸图稿、画册。他还去大陆搜集，像河北蔚县、山东潍坊、江苏扬州等地，他都去过。

贺瀚：大陆的剪纸很盛。

李圣心：对。大概是20年前吧，他就回过大陆。那时候，剪纸作品也很便宜，他看到不同的剪纸就要买，结果也花了非常多的钱。他的房间里堆满了资料和他做的作品，从地板到天花板都堆得满满的，堆到橱柜的玻

李焕章回大陆探亲、旅行　李圣心 提供

老师带领小学生参观李焕章剪纸作品展现场　李圣心　提供

李焕章偕夫人（右四）于焕章馆开幕式当天　李圣心　提供

介绍、剪纸介绍的书，大都是他从大陆搜集回来的，也装了10多箱。另外，还有些图稿和书籍还没装完，因为装得我手筋都拉伤了。

贺瀚：母亲也帮着整理？

李圣心：妈妈身体不是很好，她不方便整理。

贺瀚：你母亲有参与父亲的剪纸吗？

李圣心：没有。爸爸剪纸一直很专注，家里满地都是纸屑，染色的时候，色彩喷得到处都是，但是妈妈从来不埋怨，她就是很包容。爸爸还学雕刻，还买了篆刻的机器。我爸爸的钱都用在这些上了，如影印材料、拍照、展览等。所以，从大学开始，我所有的费用，包括我结婚的钱，统统是我自己赚的，一分也没有花家里的，因为我爸爸只专注在他的工作里，根本不管不问这些。隔了六七年后，等到我弟结婚，他钱没有那么多，就跟我爸爸借。我爸爸说："结婚干吗要花钱，你姐都没有花过我的钱。"

贺瀚：有没有考虑过你父亲的资料整理出来以后如何保存？

李圣心：新北市政府会盖一个多功能的博物馆，爸爸的资料和剪纸在那里会有一个常态展出，这个部分政府当初有承诺。2007年的时候，在新北市圆山儿童育乐中心有一个焕章馆，后来因为那边要改建"花博"，就把焕章馆撤掉了，一些传统工艺，如捏面人、竹编等馆也全部都撤掉了。

贺瀚：介绍一下你父亲的剪纸作品吧，你比较欣赏哪一幅？

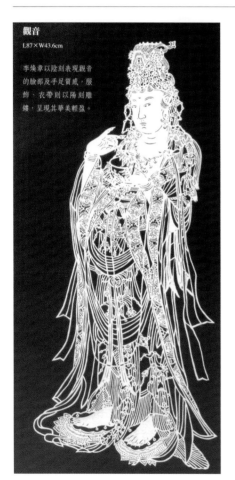

观音
L87×W43.6cm

李焕章以阴刻表现观音的脸庞及手足质感，服饰、衣带则以阳刻雕镂，呈现其华美轻盈。

李焕章《观音》　李圣心　提供

璃碎掉，我去帮他整理，搞得我满手是血。有些资料因长期保存不当，部分已经发霉了。

贺瀚：那你父亲去世以后，这些资料如何处理？有整理出来吗？

李圣心：有陆续整理，分类整理。我已将整理出来的第一批剪纸作品交给了台湾文化主管部门，目前都已经建档。家里还有些花鸟、人物等图册、图稿，装了20多箱。一些有关民俗

李圣心：《龙舟》。这是爸爸
比较早的作品，船上面有很多小
窗户，刻得非常细。以前拿去展
览的时候，很多人就会认真地去
找有没有哪处线断掉了。真的是
很不容易，太细了。

贺瀚：太细的部分用刻刀吗？

李焕章《龙舟》 李圣心 提供

李圣心：是的。我爸爸是先描
图稿，然后才刻。我在教课的时候也是跟学生讲，拿
到一个图稿，或是自己想做一个图稿的时候，一定要
先修图。要让图案是美的呈现，细节一定要清楚。修
完图后再开始刻，刻的时候一定要有耐心，否则细的
部分断掉，作品就报废了。

4. 爸爸的代表作《八十七神仙卷》。

贺瀚：《八十七神仙卷》算是焕章老先生的代表
作了，是吗？

李圣心：算是吧，爸爸最认真做的就是《八十七
神仙卷》了。记得那个时候，我跟着爸爸去二二八公
园的博物馆，当时刚好一个旅美的华人把《八十七神
仙卷》借给博物馆展出，爸爸看到后就非常喜欢，一
直想把它刻出来，所以他搜集了非常多的稿件。我在
大陆工作的那段时间，以及我先生在大陆工作的时候，
他都会要求我们给他买画册。他也去台北故宫博物院、
台湾图书馆、台湾历史博物馆等处，搜集了非常多的
资料。然后他就慢慢拼凑出来刻，花了3年时间，作
品才完成。曾漪老师帮忙刻，用的是藏青蓝的绫布，
会保存很久，我爸爸说这是传家宝了。

李焕章《八十七神仙卷》局部 李圣心 提供

5. 爸爸首创用绫布。

贺瀚：用绫布是你父亲的首创，是吗？

李圣心：是的。一般大陆的剪纸都是用宣纸，颜色没有光泽。

贺瀚：是哑光的。

李圣心：爸爸觉得绫布很漂亮，看上去很华美，布上面还有图案，而且还很容易保存，保存的时间比纸还长久。

贺瀚：他什么时候开始用绫布的？

李焕章的常用工具　李圣心 提供

李圣心：具体时间记不住了。我记得他还没有从学校退休时，拿回来的作品有的就是用绫布的了。

贺瀚：用绫布成本比纸张高？

李圣心：是的。成本高他也愿意，因为做出来的效果更好。

贺瀚：剪绫布，工具磨损可能要严重一点。

李圣心：我们都是用日本的刀具，目前台湾卖的刻刀都是日本进口的比较多。

贺瀚：你是说刻刀材质好？

李圣心：是的。日本刀具类别非常多，有剪布的，有剪纸的，剪不同类别，刀就不一样。像用刻刀刻绫布，绫布切断会有蚕丝的纤维，所以刀具一定要利。当然刻的技巧也要有讲究，就是一定要刚刚好。

贺瀚：就不会毛边，是吗？

李圣心：是的。刻得好就不会毛边，而且它的色泽可以保持很久。像爸爸10多年前、20多年前的作品，后面的裱褙都已经发霉了，绫布都还没有发霉。

李焕章《七仙女》之《思凡》《游天》《赴会》《献寿》　李圣心 提供

李圣心《福寿》 李圣心 提供

李圣心《福》 李圣心 提供

贺瀚：后面用卡纸托吗？

李圣心：是的。裱褙的话，卷轴一样会发霉，但是可以揭开重裱。

贺瀚：他剪的"春"字也是用绫布吗？

李圣心：是的，可以把"春"字展开来。我们会剪很多小品，在接近过年的时候，在台北中山纪念馆，我会教一堂制作中国结的课，学生可以自己剪，把自己的手工融在里面，做好了去送人，他们觉得是件开心的事情。

贺瀚：前段时间你们还做展览了，展览名字就是"剪绫布"，是吗？

李圣心：绫布已经成为我们的主要材料，算是剪纸材料的发展。

贺瀚：焕章老先生在色彩上也不停试验，是吗？

李圣心：是的。我爸爸除了在材料上试验，他还研究不同的染料跟颜料，家里头的水槽、浴缸，到处都是颜料。他就是比较执着。

贺瀚：焕章老先生刻纸垫在下面的蜡版是自己做的？

李圣心：是的。他那块蜡版现在还在。他把白蜡和黄蜡混合起来，试验最合适的硬度。他不停地失败不停地试验，把所有的精力都用在了这些方面，钱也都花在了这些方面，买刻刀、买颜料、买材料。

贺瀚：他完全专注在剪纸上了。

李圣心：可能他那一代人，对于赚钱，对于经济不是很看重。爸爸退休有退休工资，这些钱家庭生活用就够了。有时候，有人请他去表演，他就把赚的钱都拿去买书、买图稿了。因为他把他赚的钱的大部分都投到他想要收藏的书和图稿上了，所以家里就没有多余的钱了。

贺瀚：做传统剪纸在台湾赚钱容易吗？

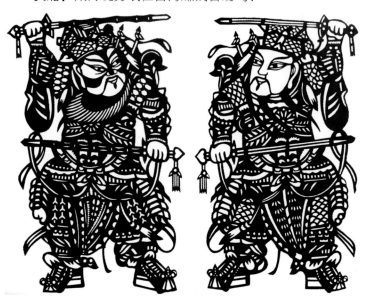

李焕章《门神》 李圣心 提供

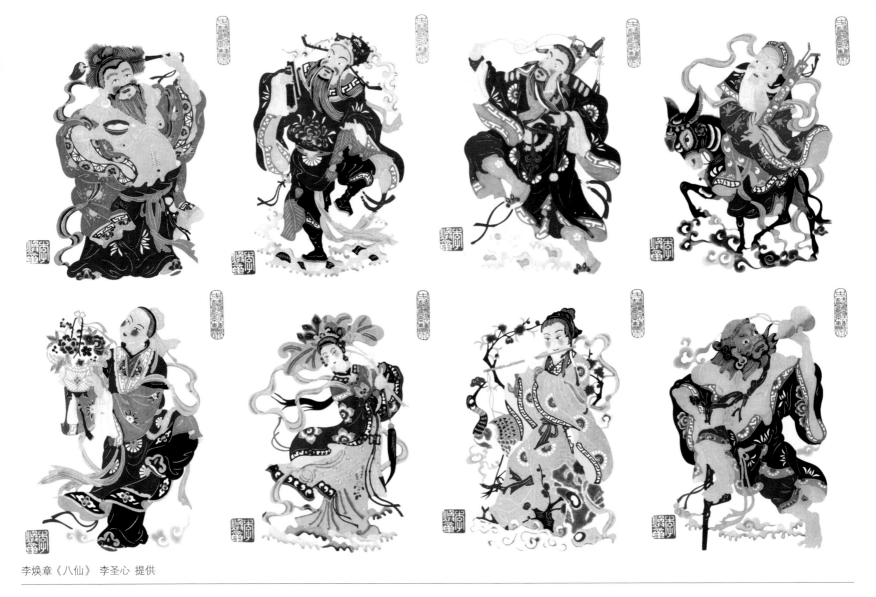

李焕章《八仙》 李圣心 提供

李圣心：应该是不会赚到多少钱的。台湾一个小时的讲课费，教授是1600台币，助教是800台币。在台湾，做传统剪纸的人比较少，所以才会一直有很多人想要创新突破。我觉得我现在要做的事情，首先就是要负起家庭责任。应该讲，我现在生活上很开心，就是说我有能力赚钱，可以养活我的家人，可以照顾我的妈妈。我现在1/3的时间花在剪纸上，我会看书、搜集资料、整理资料、做一些作品。另外2/3的

时间可能就是我工作挣钱的时间。

贺瀚：你现在做剪纸，是真的自己特别特别的喜欢，还是说从心理上觉得要传承父亲的剪纸？

李圣心：应该是传承爸爸的剪纸更主要些。

贺瀚：责任？

李圣心：对，传承爸爸的剪纸这是一个责任。目前我坚持参与基金会与企业合作做教学推广，持续在社区教学及办

展览。2017年开始，我每周二还在 Facebook 上介绍剪纸的文化意涵、应用技巧等内容。当然，做剪纸也有乐趣。我在台北中山纪念馆报名参加了一个叫做"中西艺术赏析"的课程，是社区大学的曾肃良和陈庆坤教授讲课，他们会介绍中西方的一些艺术，包括画作的一些欣赏，解说在中国不同的朝代，一样的绘画或是书法字体，表达的内容可能就大有不同。为了做好剪纸，我自己也在进修。看到剪出来的作品，我感觉还是很有乐趣的，因为在课堂上，我会跟学生分享。

贺瀚：好的，感谢李女士接受访谈。

十二、吴望如："我要撒下剪纸的种子。"

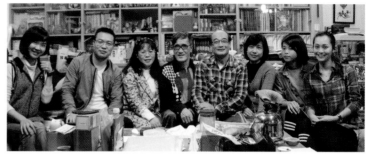

吴望如（右四）与作者（左三）等人合影

等多部教育著作。

【人物名片】

吴望如个人照　吴望如 提供

吴望如，1962 年出生，台湾嘉义县朴子市人。曾任新北市集美小学校长、台北县米仓小学校长、台湾艺术与人文课纲研修委员、新北市艺术教育委员、台湾清华大学艺术与设计学系兼任讲师、台湾艺术大学工艺系兼任讲师，曾获师铎奖、新竹教育大学杰出校友奖、新北市艺术教育贡献奖、梅岭美术教育精神贡献奖、社会与人文教学优良奖、社会与人文教学著作奖等，著有《快乐艺起来》《从线条之美到细腻之美》《台湾儿童版画教学的发展》

【访谈手记】

第一次拜访吴望如校长是随洪新富老师到新北市大观小学，洪新富老师为新北市艺术教育深耕协会的成员讲立体剪纸，我借机同吴校长聊了一盏茶的工夫。吴校长提到了自己是如何开发剪纸教材和设计剪纸教法，也提到了自己的剪纸调查研究。但时间有限，吴校长接下来还要准备给成员们上造型课，没办法接受正式的口述史访谈，还好同吴校长约了周末到他家拜访。

周末，我和同事以及台湾艺术大学的张国治老师如约来到吴校长家，意外发现吴校长是个收藏杂家，他的收藏门类非常广泛。吴校长很有兴致地搬出自己的宝贝给我们一一介绍，其中就有库淑兰[①]的剪纸作品。吴校长提到，大陆对台湾剪纸不甚了解的原因，一是因为大陆这边能看到的台湾剪纸资料太少，二是因为以讹传讹。台湾剪纸不是如大陆学者想象的那么单薄。为了说得直观，吴校长给我们搬来了一大摞他搜集的关于台湾剪纸的文献，以及他自己目前在研究的台湾剪纸的历史和个案。通过他的这些材料，可以比较完整

① 库淑兰（1920—2004），陕西咸阳旬邑县赤道乡富村人，中国民间剪纸艺术杰出的代表人物之一，中国民间工艺美术大师，被誉为"剪花娘子"。

地看到，1949 年以来，台湾剪纸发展的情况。

吴校长不但自己剪纸，还用心经营了一项让人刮目相看的工程。从 2005 年开始，10 多年来，他每年坚持举办新北市剪纸比赛。吴校长特意叫来他一手培养起来的 4 个学生，这几个年轻人都是从小接触剪纸，参加剪纸比赛，到目前还同剪纸有非常深的缘分。其中有一个叫钟云珍的，现在在攻读台湾艺术大学的硕士研究生，她的本科毕业论文就与剪纸有关，目前的研究也涉及剪纸。10 多年前，钟云珍懵懂参加剪纸比赛，到现在剪纸成为了她学习和生活中非常重要的一部分，从她的身上，我们确实看到了吴校长推广剪纸的教学成效。

访谈吴校长，真像是挖到了一个宝藏，没有他的介绍，我们真不知道台湾曾经有那么多人在推动剪纸这门民间传统艺术的发展。巧的是，吴校长一个星期后就有日程安排去福建，我们赶紧邀请吴校长到福建师范大学美术学院做一个讲座，他很爽快地答应了。后来，吴校长的讲座题目就拟定为"传统剪纸在台湾"，这也算是这次台湾剪纸田野调查的完美收官。

【访谈内容】

访谈时间：2017 年 3 月 11 日晚上

访谈地点：新北市永和区保平路吴望如家

访谈人：贺瀚

受访人：吴望如

出席者：张国治（台湾艺术大学创意产业系教授）、赵利权（福建师范大学美术学院讲师）

记录：贺瀚

校验：吴望如、贺瀚

1. 邓巩云章是第一个被查到的台湾剪纸人士。

贺瀚：吴校长，您在新北市推广剪纸，做了很多实际有效的工作，包括对台湾剪纸历史的梳理，是吗？

吴望如：是有做过一些比较深入的研究，我只是喜爱这些东西，我最主要还是研究艺术教育，包括剪纸的教材教法。

贺瀚：这次访谈想请您介绍一下台湾剪纸的历史，以及您的剪纸教育推广方法。

吴望如：好的。那我先谈谈我小时候对剪纸的印象。我生长在台湾的中南部，住在嘉义县，这个地方曾经是台湾最贫穷的地方。我小的时候，经常看到我的祖母绣荷包，我的亲戚里面有非常多的人开绣庄，我的童年都是在绣庄里面度过的。我看到他们做的绣品的草稿，有很多纸样，然后根据纸样去剪一个图案。我的外婆家在嘉义县的海边，那地方更穷。虽然很穷，但逢年过节的时候，家家户户贴在门楣上的有五色的门笺，红黄蓝黑白五个颜色，这个门笺也是用纸剪

《五福符》 吴望如 提供　　　　《福寿符》 吴望如 提供

的，是糊纸厝的师傅剪的。所以在我小时候，也就是50多年前，台湾还是有剪纸的，但没有所谓的民间艺人或者剪纸大师，他们都只是因为职业需要才来做这样的剪纸工作的。

《喜花》　吴望如　提供

邓巩云章女士　吴望如　提供

贺瀚：比这更早的历史您有关注过吗？

吴望如：回溯台湾剪纸历史其实非常困难，因为那个时期的书籍、报纸、杂志都很难找，很多地方都没有了。尤其国民党刚退守到台湾的时候，台湾非常混乱，要去保存各种资料是很困难的，现在再去找就更难了。这10多年来，我都持一个观点，既要当一个教学者，也要当一个研究者，所以就要搜集资料，不管是实品，还是文献，都一定要搜集。

贺瀚：您找到一些什么资料呢？

吴望如：我查台湾的剪纸历史，第一个查到的就是邓巩云章。1949年，邓巩云章随两个儿子来到台湾。她主要剪一些传统吉祥图案，很精美，很多单位都帮她办过剪纸展览。现在，邓巩云章老太太的墓在阳明山上，墓志铭上就有写她在台湾推广剪纸的事情。

2. 来自台湾防务部门的剪纸推广人士。

贺瀚：除了她，当时还有别的剪纸推广人士吗？

邓巩云章《文姬思汉》　吴望如　提供

邓巩云章《天马神骢》
吴望如　提供

陈辉在工作室　吴望如　提供

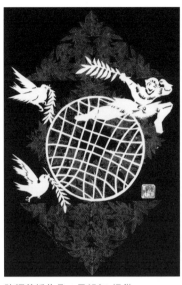

陈辉剪纸作品　吴望如　提供

科学校去上过课。从1953年开始，他每年寒暑假都办剪纸研习班，尤其是在台湾文化大学办了最多次。从1953年到1963年，这10年大概培养了学生3万人。陈辉出过一本《民俗艺术专辑——剪纸》，他就是用这本书当教材。1976年，陈辉还出了一本剪纸的书，但是我没有买到，很可惜。

吴望如：有。大概在1950年，有一批来自台湾防务部门的剪纸推广人士。台湾防务部门发现，借助两种艺术形式能够更好地做宣传工作。一个是版画，因为版画可以复印；一个是剪纸，一刀切下去可以剪很多，形式简单，又很快。所以就请了陈辉、张有为、董金如3个人定出一套剪纸的技巧，并派这3个人到各县市去教学，把第一线的老师叫来学。目前，陈辉80多岁了，还在世，张有为和董金如已经不在了。台湾剪纸的这条线也很重要。

贺瀚：关于陈辉老师的报道看到过一些。

吴望如：是的，陈辉是比较活跃的，张有为也比较活跃，这两个人几乎就等同于当年台湾剪纸的代名词。陈辉在台湾防务部门的教育机构开课，教相关人员剪纸。台湾的第一批剪纸高手，几乎全部都是台湾防务部门的教育机构出来的，他们有剪有刻，遇到非常复杂的图案，就用刻的。另外，陈辉还到台湾师范大学、台湾辅仁大学、台湾省立台北师范专

贺瀚：陈辉老师培养了这么多学生，有没有培养出一些学生和他一同推广剪纸？

吴望如：有的。台湾防务部门的教育机构有一个工作人员叫陈力坚，他学了剪纸之后，很有兴趣，就去钻研，然后也开始在军中教官兵剪纸。这是20世纪60年代的事情。1970年的时候，台湾历史博物馆要选送50幅剪纸作品到美国的一所大学去，因为这所大学刚好建校100周年。这50幅作品从哪里来？这个时候，邓巩云章老太太已经过世了，就是因为陈辉培养了一批会剪纸、会刻纸的能手，所以这批人就接下了这个担子。1973年的时候，台湾教育主管部门决定在台湾历史博物馆开剪纸课，想要把剪纸再恢复过来，就还是找了这批人去推剪纸。

贺瀚：您有这批人的资料吗？

吴望如：有的。唐北光、田宗仁、田梦麟、王恺、李奇茂、郭礼士等人的剪刻纸图案草稿，有一些现在就在我手上，由

于我非常非常忙，都还没有开始好好整理。我有一个学生读研究所，她问我她该研究什么，我说我手上这么多资料，你就研究剪纸就很好了。

贺瀚：您后来有邀请陈辉老师给新北市中小学老师教课，是吗？

吴望如：是的。我之前一直以为他搬到美国去住了，后来查到他已经定居台湾，我就找到他，请他来给我们社群上课。我们有一个剪纸社群，现在有一百七八十位老师，都是对剪纸有兴趣的。陈辉老师来给我们讲课的内容就是刚才提到的那一套剪纸的技巧，我对那一套方法比较熟，我在念师专的时候，董金如老师就已经教过我了。我问过陈辉老师当时为什么推出剪纸教学，他说因为要到全台湾巡讲，每一个地方只待2个小时，于是他就跟张有为、董金如一起研发出这个既快又可以出效果的形式，剪一些比较生活化的东西。

贺瀚：张有为呢？

吴望如：1959年的时候，张有为在台北市举办过他自己的剪纸个展。他是继邓巩云章之后，第二个办剪纸个展的人。张有为的剪纸大部分都在他出的《中国剪纸艺术》这本书里，因为当时书印的量比较大，所以到目前虽然已经有几十年了，但偶尔还是可以买得到。然后到1963年的时候，张有为又办了一次剪纸展览。他是20世纪80年代往生（去世）的。

贺瀚：董金如老师的情况呢？

吴望如：董金如就蛰伏在新竹师范专科学校，他的个性很孤僻，不喜欢跟人家聊天。后来我研究我的这位恩师的时候才发现，他不但是剪纸的高手，还是版画、绢印的高手。他过世后，师母和孩子都搬到美国去了，我后来花了很大的

心力才找到师母和他的孩子，才能够把老师的东西整理出来。我的这位董金如老师还是溥心畬[①]的学生，他当时跟着国民党军队败退到台湾时还是学生。我读新竹师专这5年，董老师教了我3年。他教的科目非常多，从木工、金工到这个纸工。我那时只是10多岁的孩子，并没有把剪纸当成很重要的事，也不知道董老师是剪纸高手，后来我写过一篇文章纪念他，把他称作台湾传统剪纸的播种者。

贺瀚：除了您，董金如老师还有别的剪纸高徒吗？

吴望如：有。20世纪80年代的时候，我的学长朱崇能，学姐王修亮、赵慧玲等人，开始在台北推广传统剪纸，他们全部都是董金如的学生。他们告诉我，他们当年的剪纸课是要上一个学期的，一共20周。可想而知他们这一批人的剪纸功夫了，他们这一批人都剪得非常好。

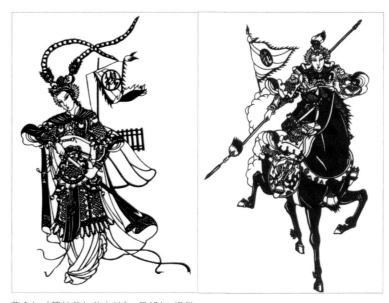

董金如《穆桂英与花木兰》　吴望如　提供

① 溥心畬（1896-1963），原名爱新觉罗·溥儒，初字仲衡，改字心畬，自号羲皇上人、西山逸士。北京人，满族，为清恭亲王奕訢之孙。曾留学德国，笃嗜诗文、书画，皆有成就。画工山水，兼擅人物、花卉及书法，与张大千有"南张北溥"之誉，又与吴湖帆并称"南吴北溥"。

3. 目前查到的台湾传统剪纸推广人有三四百人。

贺瀚：洪新富老师提到过他的老师翁参隆。

吴望如：是的，正准备讲翁参隆老师。20 世纪 70 年代，台湾剪纸很重要的就是板桥中学翁参隆老师的出现。翁参隆出版过《纸雕艺术》《纸雕花》《动物纸雕》等书，他从日本学到了纸雕跟剪折纸，一张纸经过折跟剪，就做成立体的东西，这种立体剪纸对台湾后来学剪纸的人影响很大。纸雕在台湾 20 世纪 80 年代时非常盛行，很多大专院校的学生都会

翁参隆著《纸雕艺术》 吴望如 提供

买剪纸，用笔刀来雕，文具店、书店通通都有卖。大家都在比，看看谁刻得大张，越大张的越要花很多时间。事实上，那都是按别人的图稿来刻的。洪新富就是翁参隆老师的学生，他拜师学纸结构，现在是学艺有成。洪新富现在是我们台湾在纸结构方面最厉害的，这几年台湾元宵节的灯笼，几乎都是洪新富设计的。

贺瀚：李焕章老师也是传统剪纸的积极推动者，是吗？

吴望如：是的。李焕章老师很重要，从 1970 年到 2010 年，这 40 年，台湾的剪纸几乎都有他的影子。为什么？因为他都

有在推广。他是台北市中正小学的主任，在 20 世纪 70 年代，不要说当校长，就是在学校当主任，权威就很大，就很有名望了。他跟陈力坚学剪纸之后，就开始去推动剪纸。那个时候，只要有人邀请，他就去演讲。1992 年，李焕章在台北市办艺术月，就开始搞剪纸比赛了。这个比赛一直搞到了 1999 年，后来是因为台湾发生了 "9 · 21 地震"，非常严重，死了很多人，各县市的经费都拿去救灾了，所以很多活动在那一年都停办了，李焕章的剪纸活动也就停了。后来在台北市立美术馆的对面一个儿童娱乐中心内，设了一个 "昨日世界"，用古代的建筑样式去做成一间一间的房子，每一间房子保留一个传统记忆，有糖葫芦、糖画、剪纸、刺绣，其中一间房子就叫做焕章馆。这一间房子只给李焕章，李焕章就在里面陈列他的作品，在那边教人剪纸。我在新北市推剪纸的时候，从第一届开始就有请他来帮忙。他一听到我要推剪纸，很高兴，因为到他 70 多岁的时候，台湾已经看不到太多的剪纸了。

贺瀚：台湾传统剪纸还有哪些推手？

吴望如：其实从 1949 年到 2014 年这么长的一段时间里，台湾不是没有坚持剪纸的人，而是很多。我现在能够查出有作品的就有三四百人，我目前还在搜集资料。20 世纪 70 年代的时候，台湾教育主管部门倡导传统剪纸，许多中小学校的老师参加研习，从老师的作品中选出 100 幅出版了一本专辑。遗憾的是，到现在我还没有拿到这本专辑。下面我再零星介绍几个剪纸推手。

傅璧玉是我的学姐，她专门剪折纸，她出了一本《创意剪折纸》，里面都是她研发出来的作品。同洪新富一样，她在台湾也经常到处去讲剪折纸。包志强是我的徒弟，以前我在办剪纸比赛的时候，都是他在协助。他现在当校长了，也

还继续在帮着推动剪纸。郑善禧是台湾的水墨画大师，快90岁了，他也出版过剪纸的书。王尔昌是屏东教育大学的教授，他也是当时陈辉训练出来的那一批老师之一，后来他研究了皮影跟剪纸，也出了两本书。李树俊是中学的老师，他曾经主持编撰了《尽忠尽孝民俗剪纸艺术专辑》。王克武老先生80多岁了，我去访问他，得到了很多资料。他曾经准备要出12本书，可是后来只出了4本：《岁时剪纸》《礼俗剪纸》《兰闺剪纸》《神佛剪纸》。另外计划的8本没有出，好可惜，尤其他计划的最后4本全部都是理论书。何政广和他的弟弟对台湾艺术教育的推动非常投入，一个是编了本有关艺术家的杂志，一个是在台湾教育主管部门推动艺术教育，他们闲暇之余也剪作品。林慧明、袁玉珏剪了很多建设方面的作品。朱啸秋的作品在台湾非常多，他剪的大驹奔驰很有名。还有胡书林、池也男、廖未林、王耀魁、徐凤珠、高山岚、何恭上等人，这里列出来以备进一步研究。

4. 我的教学遵从由现代回到传统的教法。

贺瀚：真是太感谢了，提供了这么多台湾剪纸的情况。再请吴校长谈谈您自己的剪纸推广好吗？

吴望如：好的。我之所以会推这剪纸，跟一个人很有关系。

贺瀚：谁？

吴望如：樊晓梅，是一个陕西安塞的女孩。2002年的时

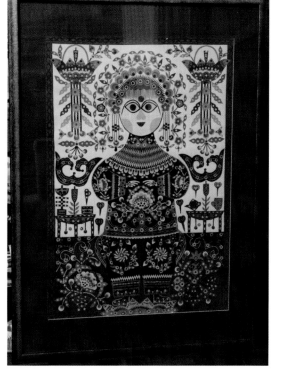

吴望如收藏的陕北"剪花娘子"库淑兰的剪纸作品

候，有一天我去逛旧书摊。我最大的嗜好就是逛旧书摊，大概每两个星期逛一次。我看到一本书——《一个安塞姑娘的剪纸故事——樊晓梅》，我才知道樊晓梅到台湾，在花莲、台东教了非常多的人剪纸。当时我就想，要推剪纸，我一定要找一个可以用剪刀剪纸的人，可是台湾没有这样的人才。2002年的时候，台湾几乎已经没有人用剪刀剪纸了，差不多都是用刻纸的方式来做剪纸。于是我就写了一封信给樊晓梅，让出版社转交。6个月后，樊晓梅从大陆打电话给我，我们聊得很高兴。后来，我就在2004年10月20日这一天，把她邀请到台湾来。因为我是新北市艺术教育的召集人，所有的艺术教育都由我在推动，我决定要推剪纸，樊晓梅也很愿意来，这件事就成了。

贺瀚：为什么会决定推剪纸？艺术教育的形式其实很多啊。

吴望如：缘分吧。1990年左右，我看一个《江山万里情》的电视节目，刚好看到介绍剪纸，一个大陆北方的老大娘用一把非常厚重的剪刀剪出了非常多的花样。我当时就非常地诧异，也想起以前董金如老师教我们剪团花，但是那个时候台湾的剪纸基本就用刀刻了。看到这样的节目，我就想，假如有一天我到大陆去，一定要去剪纸的故乡拜访民间艺人。当时我已经是辅导员了，辅导员必须要到学校去教老师们怎么教学，所以我平常就是做教学研究，改进教材跟改进教学方式。我

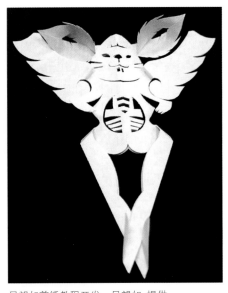

吴望如剪纸教程开发　吴望如 提供

那时就觉得剪纸很方便，随手拿到纸，只要一把剪刀，就可以剪出很多的东西。所以看了那个节目之后，我就想，假如能够把剪纸变成教材，我一定要把它变成教材。那个时候，台湾教育主管部门刚好抽调各县市的辅导员在暑假的时候调训，于是，我就结识了来自日本的高山正奇健（音）老师。高山正奇健老师连续3年来台湾，给我们带来了非常多的对于纸的结构的认识，他教我们怎么样用纸玩出花样来。后来我就思考，要想把剪和折结合起来引进教学，首先就要改变传统剪纸教学。

贺瀚：为什么首先就要改变传统剪纸教学？

吴望如：在台湾，传统剪纸教学就是教剪"喜""春""寿"字，或剪窗花，如四折窗花、六折窗花、八折窗花。老师剪完之后，就让学生将老师剪完的图案用订书机订在红色的纸上，然后再来剪，太细的地方就用笔刀去刻。发展到后来，一般都用刻刀，因为刻纸太容易了，而且更快。学生刻一张有兴趣，刻两张有兴趣，刻第三张的时候其实已经没有什么兴趣了。为什么？因为都是按照别人的图样来刻。剪纸也是一个很枯燥的事情，一张很大的纸，然后剪剪剪、刻刻刻，出一个图形要花一两天或两三天的时间，小孩子可能也没有

这个耐心。所以我认为：一是刻纸是害台湾剪纸消失的最大一个凶手，要避免用刻刀。二是折剪结合让孩子觉得剪纸一点都不难，而且很好玩。我现在跟小孩子上课可以上一天，从早上一直剪到下午都在玩，小孩子会觉得怎么这么好玩。

贺瀚：怎么教的？

吴望如：我开发课程跟教材教法，让更多孩子喜欢和参与。我每一次跟小孩子说我现在要把魔术师请出来了，小孩子都知道是要请谁出来，那就是要请剪刀出来。要把小孩子们引进来剪纸，首先就要让他们觉得剪纸很好玩，让他们意识到剪纸不是为了要剪出作品，而是要在动剪刀的过程中找到乐趣。而且我一直强调技术不是教出来的，技术是自己发展出来的，那些什么插剪啊、月牙纹啊、水滴纹啊，都是在剪的过程当中自己练就出来的。以前老大娘们也没有谁教，她们就边哼小

吴望如在福建师范大学与福建剪纸传承人现场交流　贺瀚 摄

吴望如在福建师范大学作"传统剪纸在台湾"的讲座　贺瀚 摄

曲边剪出作品来了。这是教学的第一步，然后遵从由浅到深，由现代回到传统的教法。

贺瀚：为什么要由现代回到传统？

吴望如：一开始就教学生传统的东西，他们会没兴趣，因为很枯燥。教师要用现代的剪纸教他们，引起他们兴趣，然后再慢慢地把他们引回到传统的东西上来。等到传统的东西熟练了，再教创作，再创作出新的剪纸来。

5. 要让剪纸重新活过来，一定要用剪的。

贺瀚：刚才您提到请樊晓梅来上课，就是要恢复剪的习惯，是吗？

吴望如：是的。我觉得要让剪纸重新活过来，不可以用刻的，一定要用剪的。当时请樊晓梅到每一个学校去教，就是用剪刀，她讲的第一件事情就是要把小刀收起来。我一共邀请她来了 5 次，她每一次来都从新北市开始，慢慢往南，到了台中，到了台南，到了高雄，甚至她又再回到花莲、台东去教剪纸，帮台湾撒下剪纸的种子。当时受过她教育的人都很喜欢她，她能来都很高兴。樊晓梅这样教下来，大概有二三十位当时学得比较深入的，包括我的太太（邱美惠），我把他们找来当讲师，让他们再到各个学校去教老师和学生剪纸。就这样，到目前为止，我们新北市会剪纸的人，我估计应该超过 1000 人，可能还不止，因为没有更仔细去调查过。剪的人多了，我就开始办比赛。这个剪纸比赛分两个阶段：第一个阶段是征稿，第二个阶段是从征稿来的作品里挑选一部分剪纸人进行现场比赛。这个比赛为什么要办呢？一是喜欢，二是鼓励。办比赛，有奖状，学生跟家长就会有热度，老师也会有热度。既然在做艺术教育的推广，我觉得这个活动就要办下去。

贺瀚：现场比赛的情况如何？

吴望如：我把进入复赛的小孩子、大人全部集中到一个大礼堂，老师跟家长都不能进去，现场抽题目，抽了题目现场剪，只能用剪刀，剪的时间是两个半小时。

贺瀚：有没有人质疑为什么只能用剪刀？

吴望如：当然有。

贺瀚：那您怎么解决？

吴望如：很简单，要参加比赛，就按照规则来，不然就不要来参加比赛。我既然要撒下剪纸的种子，那我一定要强调剪刀。剪刀的刀尖非常的尖，插剪的时候，容易刺破手指，会流血。怎么办？用顶针？不行，因为用了顶针，针刺过去的时候，手指就没有感觉，就不晓得刀尖过去没有，所以还是要靠手指头。会剪之后，慢慢就知道剪刀过去的时候，有一个方向、一个动作和一个力道，就知道怎么样穿过去不会刺到自己了。这一点突破了，就好办了。越经常剪，就越剪得好；不剪，荒废了，就剪不好了。

贺瀚：比赛的题目是什么？

吴望如：这个不一定，我们每一年要求剪的内容都不一样。

贺瀚：比赛的状况如何？

吴望如：越办到后面，参赛选手剪得就越流利，获奖作品的水准也就越来越高。这个我要特别介绍一下。参加比赛的选手很多都是我的学生，他们从小就跟着我学剪纸、参加剪纸比赛、研究剪纸、拿剪纸来创作。比如钟云珍，她小学六年级就开始学剪纸，也得过很多奖。她现在在台湾艺术大学研究所读研究生，她不用打草稿，就可以剪出复杂的图案。别人都说怎么那么厉害，可以剪得这么熟练、这么好看，其

钟云珍剪纸作品　吴望如 提供

黄羽萱《金榜题名》　吴望如 提供

它办完了就好了。于是从第八届开始，我又接回来自己办了。到第十一届我退休的时候，参与比赛的人数已经从第七届的三四百人，增长到快三千人了。

实这是要下功夫的，她剪了10多年，在这个上面花了很多的时间。她也自己开班教剪纸，发展得不错。还有黄羽萱，现在是新北市的小学美术老师，经过几年的磨炼，她剪出来的东西也很有意思。她有件作品叫《金榜题名》，是她计划参加教师入职考试时创作的。在台湾，要当老师非常难，录取率只有1.5%。在《金榜题名》里，她把自己的姓名剪在其中，以求取功名，所以她剪了毛笔；希望考上，所以剪了粽子跟包子，寓意包中；希望好事来，所以剪了喜鹊，表示喜上眉梢；希望吉祥如意，所以剪了羊，表示扬扬得意。多有意思，把自己的愿望都剪出来了。当然，她后来考上了。

贺瀚：每年的比赛作品您都有结集出版，是吗？

吴望如：是的。我不但把所有得奖的作品放在里面，而且几乎每一本我都会放与剪纸研究有关的专题文章。由于我非常忙，办了两届之后，我把这个活动交给了一位校长去办。可是因为这位校长不是美术系出身的，所以他只是照形式把

6. 我期待剪纸能够普及全台湾。

贺瀚：您办退休的时候有没有担心过，没有您的推动，剪纸又会慢慢消失？

吴望如：是有担心过。我怕我一退休，剪纸这个东西又会不见了，所以我就做了两件事情。一是成立了新北市艺术教育深耕协会，把退休的校长、老师，以及对艺术教育有兴趣的在职老师全部集合在一起。二是办传统艺术社群，170多人每一个月要聚会一次，我聘老师来给他们讲课，有时候是我自己讲，上次刚好洪新富老师来讲课。170多人并不是全部都来，而是先报名的先来，因为我们场地只能坐下五六十个人。2017年1月，我们还在海关码头办了一次展览，下个月在嘉义市还要再办展览，办完之后就要出专辑。我就想把这一群老师培养起来，鼓励他们立足传统，放眼未来，具备传统的技术后，再去开发出自己的东西来。目前社群里

的这 170 多位老师，他们都在努力。这样双管齐下，让老师爱剪纸，让小孩子也爱剪纸，未来就会有很多人剪纸了。

贺瀚：吴校长，您也有剪纸创作，是吗？

吴望如：我有剪一些，但我剪得不是特别好，我研究课程，把剪纸变成课程，这才是我最重要的工作。我有很多学生都剪得比我好，因为我没有时间去剪，剪纸还是要经常去练习的。我剪过风狮爷，我也做版画风狮爷，这是比较传统的作品。我也剪过雷神，我自己本身很喜欢雷神，我就用雷神的造型剪了一张作品。我剪过一个螃蟹叫"阿红"。我讲一个故事给你们听。我被派到米仓小学去当校长的时候，我看到小朋友在操场玩螃蟹。这些螃蟹是陆蟹，它们在 6 月必须要爬过学校的操场才能到淡水河去产卵，小朋友就把它们抓了。我跟小朋友讲了很多遍不要抓螃蟹，但都没有用，螃蟹最后的下场不是断手，就是断脚。我就想，到底怎么样才可以让小朋友不玩螃蟹呢？我来写一本绘本吧，于是我就写了《阿红历险记》。刚好我的几个学生到我那里去实习，都是美术系的，我们就一起制订了插图。《阿红历险记》讲阿红早上起来去淡水河，一路上被老鹰、猫、狗抓，有很多的历险。最后被抓进了米仓小学，小朋友考虑要怎样把它炒了、吃了等等。后来我这个校长出现，带它游玩米仓小学，顺便把米仓小学的一些游乐设施介绍了一遍，最后送它去了淡水河。我把这个绘本拆了一本，贴到学校的墙壁上，每隔几步就贴一页。全校小朋友我也一人送了一本，然后再把小朋友们集合起来，顺便讲这个

故事给他们听。小朋友听完后，觉得螃蟹好可怜。假日我们学校是开放的，我就听到小朋友在跟游客说："你们不要玩螃蟹，螃蟹好可怜，你们去看墙壁，上面有我们校长的一本绘本。"神奇的事情发生了，从那之后，没有人再玩螃蟹

吴望如《阿红》 吴望如 提供

吴望如剪纸作品 吴望如 提供

了，螃蟹就在米仓小学的校园到处横行霸道。这只螃蟹，就叫阿红，我就是用剪刀剪一个这样的作品，然后把它呈现出来。

贺瀚：在您的推动下，我感觉台湾剪纸好生动。

吴望如：我做得还不够，我期待剪纸能够普及全台湾。现在台湾北部做得比较积极，东部也有，南部很少。我期待跟大陆建立中小学剪纸艺术教育的交流平台，也期待可以办两岸的剪纸比赛。如果台湾能够设一个剪纸博物馆，那当然是更好了。从小学开始，一直到大学，建立一个系统的剪纸课程，这样剪纸就不会在这块土地上消失了。提到博物馆，我还要特别介绍的是，在20世纪80年代末，台湾成立了一个陈树火纪念博物馆，里面探讨的都是纸，都是讲纸的素材。剪纸不但要探讨什么样的剪法、刀法，还可以探讨用什么纸来剪，纸的素材可以非常多种。在国外，像荷兰、德国、比利时，也有很多人在剪纸，所展现出来的剪纸技法跟我们传统的剪纸技法有很大的不一样。纸材改变了，剪纸就可以变出很多的花样。

贺瀚：感谢吴校长接受访谈。

十三、洪新富："我做剪纸就是在玩。"

【人物名片】

洪新富，1967年出生，台湾第四十一届十大杰出青年，从事剪纸艺术工作已达30多年，作品受邀至美国、加拿大等20多国进行个人展及教学展。2013年，带领台中市200多名师生，成功挑战了立体书金氏纪录。现为扶风文化置业有限公司负责人、洪新富纸艺研究室负责人、台湾中华纸艺协会创办人，积极从事纸艺推广工作。

洪新富个人照 贺瀚 摄

【访谈手记】

到台湾做口述史访谈约到的第一位剪纸艺人是洪新富，这还得感谢吴文娟老师。2010年海峡文人剪纸展上，文娟老师与洪先生结下了深厚友情，相互以姐弟相称，他们在艺术追求上都是非常纯粹和投入的人。我来台湾之前，吴文娟老师已帮我约到了洪先生。台湾艺术大学创意产业系张国治老师正好认识洪先生，我们相约一同前往位于台北车站附近的洪先生的纸艺工作室，陪同前往的还有我的同事赵利权、郭希彦、淳晓燕，以及来台湾做交换生的叶蓓同学，队伍庞大。还在楼道时，我们已经被洪先生布置在楼道各处的剪纸纸雕吸引了眼球。循着这些传神又精美的作品，我们很容易地就找到了洪先生的工作室。洪先生的工作室取名"扶风"，名字很雅致又让人产生丰富想象。进到工作室后，我们更是被摆放在各处的纸艺作品吸引了眼球，不停地赞叹这个琳琅满目的纸艺世界。

来访谈之前，我心里是有一些顾虑的，洪先生的作品不是传统意义上的剪纸，而是剪纸与立体塑形的结合，为了量化和提高效率，部分剪刀的工作已被切割机取代了。但是这种顾虑在落座畅谈以后慢慢消失，我们看到的是一个生动活泼、对剪纸痴迷的艺术家。他从传统剪纸中成长起来，乐在其中，不断钻研，不断发现，不断创新。他发展出来的剪纸

立体塑形不用胶水，而是运用木构建筑的卯榫搭接。他还把小孩子的弹珠游戏观念融入剪纸，让剪出的小动物可以活动起来。他还通过剪纸呈现台湾特有的生物、生态，向世界发声，把传统艺术融入现代审美、融入本土文化、融入创意巧思。洪先生让我们看到了剪纸当代发展的多种可能。

除了聊天，洪先生还通过剪纸游戏与我们互动，他能快速剪出我们每个人想要的禽鸟，巧妙而别致。他还一边剪一边生动地描述这些禽鸟的习性特征，让人感觉他真是一个热爱生活的人，剪纸被他玩活了。我们几个成年人在他的带动下，好奇又兴奋，感觉剪纸真是一件美好又奇妙的事情。这次访谈，也是我这几个月做剪纸口述史记录以来最好玩的一次。

2017年3月8日下午，洪先生到新北市大观小学为中小学美术老师教授立体剪纸课，我和淳晓燕老师也跟了过去。课堂上，他不仅教美术老师如何剪、如何折，还传授折剪过程中运用到的心理学认知、数学概率、几何结构等知识。

洪新富先生的作品有诗、有画、有生态、有民俗，呈现

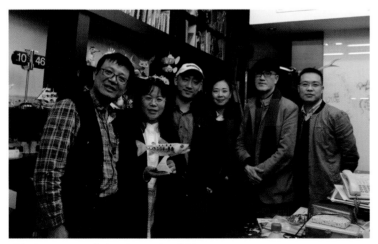

洪新富（左一）与作者（左二）等人合影

出传统与现代结合之美，在创意造型、材料开发、传承教学等多方面也给人惊喜。这一切都可以给大陆的剪纸艺人以启示。

【访谈内容】

访谈时间：2017年3月3日上午

访谈地点：台北市忠孝西路洪新富纸艺工作室

访谈人：贺瀚

受访人：洪新富

出席者：张国治（台湾艺术大学创意产业系教授）、赵利权（福建师范大学美术学院讲师）、郭希彦（福建师范大学美术学院讲师）、淳晓燕（福建师范大学美术学院讲师）、叶蓓（福建师范大学美术学院本科学生）

记录：贺瀚

校验：洪新富、贺瀚

1. 台湾其实一直保留着传统剪纸。

贺瀚：洪先生，大陆的书籍资料里有关台湾传统剪纸的内容不多，请您给我们介绍一下台湾传统剪纸情况吧。

洪新富：台湾其实一直保留着传统剪纸，可是很遗憾的是，你们来晚了两年，两年前，李焕章老师往生了。李焕章老师被人们称为"捷运上的圣诞老公公"，他是逢人就剪纸给人家，是非常非常热情的一个剪纸推动者。李焕章老师的剪纸是从传统来的，他作品的内容和构图有很多都是来自于传统图案，然后他再做整编，所以你会发现，他的作品和大陆那边的作品是比较相近的。另外，除了李焕章老师，还有

李焕章的老师的老师——陈辉。

贺瀚：有听说过，但信息也非常少。

洪新富：我们溯源台湾剪纸历史，陈辉教授算是比较早的一个剪纸人，他是民俗学的教授，也是一个画家，住在松山。另外，还有一个人很关键，可是这个人在台湾剪纸历史上大家看不到。

贺瀚：哦，他是谁？

洪新富：陈浩然。我在 2012 年的时候见过这位先生，但他在 2013 年往生了，往生的时候是 91 岁高龄。李焕章和陈浩然这两位剪纸重要推手你们这次来台湾都错过了。

贺瀚：是太遗憾了。

洪新富：我要特别讲的一件事是，包括李焕章老师最初的一些剪纸练习稿件，都是陈浩然先生通过很多人，从香港搜集回来的。很多早期的剪纸图稿，都被他收藏了起来。他在台湾做剪纸推动，抢救文化，但自己没有剪纸创作，知道他的人不多。他在 90 岁的时候找到我，跟我说他想要找一个真正能够帮忙做剪纸推动的人。他在往生前，把图稿资料先交代给了他的家人。我觉得帮他找剪纸推动人这件事应当慎重，觉得自己的分量还不够，就帮他找基金会。我一直在筛选，速度慢了一点，筛选了 3 年才筛选到集美小学的吴望如校长，我觉得吴校长比我更有能力让陈浩然先生的资料能够最大限度地发挥作用。陈浩然先生的资料后来是由吴望如校长接手的。

张国治：吴校长最近还有到莆田学院演讲。吴望如校长是你们一定要拜访的人，现在台湾最重要的剪纸推手就是吴望如校长。他是小学校长，现在已经退休了。他做版画，也做剪纸，他带了 50 多位小学的校长、老师一起做剪纸。

洪新富：他在新北市连续办了 11 届的剪纸比赛。他开展剪纸活动的方式我觉得比较理想，比赛的时候，是分两个阶段筛选选手。第一个阶段是海选。把大家的作品先征集过来，然后让十几位评审去抽选出二三百幅比较好的作品。第二个阶段就是入围。把这二三百幅作品的剪纸人召集到新北市的一个大礼堂里面，通知他们带上工具，只准用剪刀，材料现场发，题目现场给，当天做创作，傍晚做评分。这个活动办了 11 年了，不仅在新北市，甚至在台湾地区，算是参与剪纸人数最多的一个活动了。所以他是台湾现在剪纸最重要的推手。

贺瀚：陈浩然先生在当时算是一个隐性推手，李焕章老师是显性推手，后来全面性的推手就是吴望如校长，是吗？

洪新富：是的。因为吴校长他有行政教育资源，他能够召集和整合师生，而且有时候会参与文化节或者是帮忙，推动剪纸有优势。

张国治：对，主要是小学老师能够把这个剪纸落实在孩子身上，这个是非常好的。

洪新富：除了他们，我还认识一些剪纸高手。我的一位剪纸老师叫金尔莉，在 20 世纪 70 年代到 80 年代，台湾剪纸文化旺盛的时候，出现了她这样一个属于天才级的人物。为什么说她是天才级的？因为她不用传统图案来做练习，她做的设计图稿都是自创，就是自己画自己剪，还能够一刀剪，剪完一张纸不破。她剪的东西风格比较多，有比较西式、比较现代的，也有传统的。她曾剪过《千字文》，她看着字帖，边割边剪，不打稿，千字文就这样切割下来了。

贺瀚：大陆老一辈的一些民俗剪纸艺人有这本事，但现在已经不多见了。

洪新富：金尔莉老师主要是刻纸不是剪纸，她太厉害了，徒手刻个圆都是正圆。我问她怎么弄的，她说她想要把它做好就做好了。她是一个很奇特的人，也是那个时代很重要的剪纸艺人。可是1985年她去欧洲做巡回展后，就再也没有回台湾了。我再有她的消息已是1991年了，因为那时她在比利时办了一个纸博物馆。我第一次出国就是去比利时办的个展。金尔莉老师也不是教我怎么剪纸，她剪纸很厉害，可是我学不来，她教我的是做任何事情不要犹豫，当下就要做。她还教我如何在一些不美的地方去找出美感，就算是一堆垃圾，也有它自己的逻辑和美。那时我色感不好，她叫我到热闹的街区，找个有窗景的位子坐下来，要杯饮料，看看外面的女人。她的很多自修的方法对我是很重要的。我生命中不足的地方，可以用她教的一些方法去补足。她教的是态度跟方法，这让我能够自己走自己的路。

贺瀚：这样的老师可遇而不可求。

洪新富：是的。我还认识一个叫成若涵的女孩子，她是台湾大学历史系毕业的，是朋友介绍她到我家来的。她当时在做《台湾百景图》，就是用层雕套色的方式，剪与台湾民俗文化活动有关的场景。层雕套色就是在同一个画面里用几种不同颜色的切割去互衬，在色彩跟效果方面有用上灯箱，从后面打光，这样整个景色就变得立体了。成若

涵的这个创作给我印象最深刻，她当时在金门创作，后来去法国展览了。

贺瀚：还有您认识的吗？

洪新富：还有一位是我不太熟悉，但有关注到的。他是做景观的，用剪纸做景观的一个男孩，叫吴耿祯，台湾松山机场的那个剪纸装置就是他做的。我对他的研究不深，但知道他有一个很关键的地方就是他把剪纸用到装置艺术上，也就是他用装置艺术的方式来做剪纸，这很当代。可能有一种时尚在里面，所以媒体对他报道比较多。江山代有才人出，各领风骚数百年。

贺瀚：听您这样一说，我们之前对台湾剪纸真是知之甚少。

金尔莉 等《剪刻艺术》 贺瀚 摄

金尔莉个人照 贺瀚复印自台北图书馆

金尔莉刻纸作品 贺瀚扫描自台北图书馆

洪新富：台湾剪纸也没有你想象的那么好。在台湾，有一段时间，传统剪纸还是很盛行的。比如在我上学时，剪纸是必修课。可是后来有一段时间，差不多是1983年以后，尤其是海峡两岸开始文化交流后，剪纸却慢慢被淡忘了，真正做剪纸的并不多……因为两岸交流后发现，在民俗摊位上，别人只卖100块台币的作品都比自己要剪一天的作品好。之前是缺了市场竞争，现在一比较就看到了差距。两岸交流是好事，但对于台湾剪纸来说，就是一种冲击。其实，那时候我就发现，两岸文化交流对台湾的冲击是很大的，很多台湾做剪纸的人顿时没了市场，于是就赶快转变剪纸方向或者是另谋其他生路。我们华人对手工艺或者是对艺术的学习，很多不是因为兴趣，而是希望变成一个副业，有收入。

洪新富《飞龙在天》　洪新富　提供

我还发现，在台湾，如果传统的东西没有创新，很快就会式微。这种式微表现在剪纸上，就是开始很多人剪纸，后来就不剪了，这就是传统与创新的问题。

2. 我是一个用剪纸作为依托来做创作的人。

贺瀚：那您开始剪纸的出发点呢？您是如何接触到剪纸和学习剪纸的呢？

洪新富：我喜欢玩，从传统一直走过来，为了把一些技巧和观念玩好，我到处拜师，到处学。但是，我算逃兵，你

有没有发现，我做的东西不像剪纸，是往立体化的方向走。我觉得我是一个用剪纸作为依托来做创作的人。为什么这样说？剪纸在造型上是容易发挥的，可是剪纸遇到的最大问题就是它是平面的，它的立体构成常常受到一些限制。我曾经在台北市当剪纸的评审，后被除名。

贺瀚：为什么？

洪新富：因为我第一次去当评审的时候，发现有人做立体剪纸作品来参评。这作品以剪为主，以折为辅，有剪有折。作品很棒，可是因为它是立体的，所以不准参评，不能给分。当时我就召集所有评委，中午边吃饭边录音，写建议函给主办单位，要求主办单位应该增设一个立体创意组。但是第二年，主办单位的决定下来了，他们认为，剪纸就要有剪纸的样子，立体作品不予评审，于是我也就被除名了。那件事情以后，我心里就觉得有遗憾。

洪新富《台湾牛》　洪新富　提供

张国治：没有关系，经常这样，就像我们觉得摄影美展为什么要限制那么多，当代的摄影艺术应该可以创造很多效果的。所以，我觉得评价的体系都是固有的，也是保守的。

洪新富：对，所以这种情况是糟糕的，文化应该是与时俱进的，随时有新的东西进来。我记得几年前，文娟大姐找我去福州参加文人剪纸展览，把我的作品列为邀请展。当时，

我的作品被两极化，争议非常大。有些人认为这不是剪纸，不是用刀子刻、剪刀剪的，甚至有人发现它是用模具切的，我确实有一部分是用模具切的；有些人则认为这就是中国剪纸的未来。两种说法，截然相反。我要稍微介绍一下我的作品。我的作品有剪纸的成分，也有非剪纸的成分。像我折剪的啄木鸟，事实上是剪纸的概念，整张纸还在，只是利用了立体的效果，也可以认为是纸雕塑形，把剪纸立体化。

贺瀚：这个纸很硬，很挺。

洪新富：这个纸我称为是水塑纸。为什么称为水塑纸？是因为它遇水软化，干了就硬化，是100%纯棉，是在日本加工出来的。这个纸，我跟朋友花了很大的力气、很多的钱才弄到的，因为日本人怕卖给台湾人，怕被破解工艺。当时我花了7万多元人民币才买了一批，我用得很省。

贺瀚：遇水软化，是不是让它在软的状态下塑形？

洪新富：是的。我是直接先割好，割好之后再泡水塑形。其实从一开始做剪纸，我就开始研究材料，我不想只用传统宣纸来剪，因为传统宣纸遇到的第一个问题就是很脆弱，保存有问题。再者，过去我们的传统剪纸用的棉宣纸是碱性纸或中性纸，现在的机器

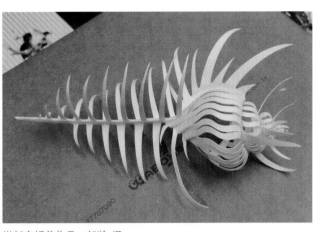

洪新富折剪作品　贺瀚 摄

洪新富工作室一角　贺瀚 摄

造纸是酸性纸，保存上的问题比较大。所以我觉得，在剪纸这个层面，要跟上时代，首先就要革新材料，现在的材料选择太少了。

贺瀚：是个有益的启发，大陆的剪纸普遍用宣纸、蜡光纸。

洪新富：在这些领域里，我是一个应用者。我再稍微介绍一点点我的作品。你们会发现，我的作品还是以剪纸为主，只是我加上了一些数学的计算，让它变成立体。计算，是为了做到形的精准。还有就是不断地尝试，就是实验、实验，一点一点改进。实际上，我一件作品，从开始构想到发表，通常至少改20次以上。很多人会问我，你这一件作品要做多久。我会反问，你是问从构想开始，还是从动手开始。如果回答从动手开始，我会继续反问，是从开始画设计图开始，还是从设计好之后开始。所以，一般在人家问这个问题的时候，我通常认为他不是一个真正懂我的人，他在乎的是工艺时间成本而不是艺术的价值。

贺瀚：怎么才是真正懂您？

洪新富：你要知道我是超爱玩的。你们有没有发现，其实我的工作室里有很多很多玩具，都

洪新富《之间》 洪新富 提供

是我在玩的，我是个跟我的孩子抢玩具的老爸。艺术它就是要玩，我做剪纸就是在玩。我跨界学习过木雕，学过捏面人，也学过一些奇奇怪怪的各门工艺。学了之后，我还是把技巧回归到纸上面来。可是最后我发现，这些技术都不重要，师法自然。给你们看一只虫子，一只台湾很漂亮的虫子。因为我有养虫，所以我就对昆虫特别了解，这也是我玩剪纸的灵感来源。它是吃蜗牛的，叫拟食蜗步行虫。我小时候看手冢治虫的漫画，所以受他影响很大。他是因为爱虫，所以名字多一个虫字；我是因为爱虫，所以我的很多剪纸都是虫子等动物，当然还有其他生态作品。

贺瀚：太有趣了。

3. 美学基础牵扯到价值认同。

洪新富：其实我觉得剪纸的创意跟灵感的来源是对于身边的一些事物的关心与关爱，因为你在乎你才会用心。我就边讲边做点东西给你们玩吧，这件作品是我花了15个月设计跟制作完成的。

张国治：您要用纸做的是台湾的樱花钩吻鲑吗？10万年前的鱼，非常难得地保留了下来。

洪新富：对，台湾的樱花钩吻鲑。因为冰河时期板块移动，樱花钩吻鲑就回不了海洋了，于是就在台湾的一些高深的河川繁衍，其中有些在武陵农场安栖。为了做这个鱼，我就去那边看，可是看不清楚，因为只能远远地看，不能下河道。后来我就找了很多资料看，然后才制作。做完以后，我还是不放心，于是我就把它寄到生物中心，请生物中心帮我转给专家鉴定，看看我的设计可不可以被认定为樱花钩吻鲑，结果被"退货"，他们说我没有做出樱花钩吻鲑的一些特征。

洪新富展示制作樱花钩吻鲑的过程 贺瀚 摄

洪新富展示折好的樱花钩吻鲑 贺瀚 摄

就这样被否定了几次，我就一直修改，改到后来他们终于认为这只纸鱼可以叫做樱花钩吻鲑了。我是以镂空的方式为主，有点像中国传统建筑穿透的感觉，利用实与虚，明与暗。这个过程中，也用了很多剪纸的概念，然后再折成一只立体的鱼。

郭希彦：这只现在乍看之下是鱼干。

洪新富：是，还要折叠。所有的东西要构成立体的话，就要用阴阳呈现，所以你会发现，这里用了实线和虚线。实线跟虚线的关系是什么呢？实线是凸，虚线是凹，就这个逻辑而已。实凸虚凹，号码对号码，钩住，要藏拙。你们看这个鱼头，鱼头下巴的地方是关节，可以活动了。我设计的作品都是由内而外一体的，你们发现这些节点都是号码对号码组合，这样组装好像一点都不难，可是设计的时候很是痛苦的。

郭希彦：对，设计这个过程很难，设计完全是反向的。

洪新富：其实这也是传统技术，是从传统建筑的卯榫搭建借鉴来的。

贺瀚：这旁边是你自己拍的樱花钩吻鲑？

洪新富：不是，是我跟摄影师买来的。我买授予权的时候，他还不知道我要做什么。我跟他说我要做这样的东西，他不懂，等我设计好把作品寄给他，他太太收到后就跟我讲，如果他知道我做这件事，他就不会收我的授权费了。其实，他要拍一张照片也是很不容易的，所以我觉得这是一个文化的尊重，他的名字会跟着这个作品一起流传到世界。

贺瀚：鱼的类型很多，为什么要做樱花钩吻鲑？

洪新富：我在设计的时候，比较在乎作品有没有包含我们自己的文化内蕴，因为从我们自己文化内蕴发展出来的东西，与西方人创造出来的东西相比，就比较不会有雷同了。我在做作品的时候有一个习惯，喜欢给作品加一点点的文案。

洪新富展示折剪技艺 贺瀚 摄

见 证

若不是时代的变迁

我岂肯避居小小的河道

辽阔的海洋

远古的故乡

尽随昨夜的梦

在今晨淡了远了

此涧的河水

滋育继起的新生

风雨过后

我仍是

岁月的见证

赵利权： 此处应该有掌声。

洪新富： 谢谢。我要用它来解释一下台湾。台湾现在绝大多数人是来自大陆，不管是来自山东、河北，还是湖南、四川等等，所以是"远古故乡"，是我们的起源。台湾海峡就是"此涧的河水"，就像是冰河慢慢消退、消融，人们留在台湾，繁衍下来，台湾变成新的故乡。所以樱花钩吻鲑代表的是一个时代，代表一群人在这边据守。以上是历史性的解读。接下来看地理性的，（把纸鱼竖起来）请看一下，这是台湾地图，中央山脉隆起，东部陡峭，南部肥沃，周边还有一些小岛。

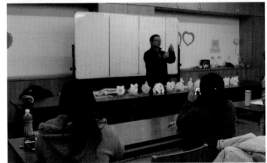

洪新富在新北市大观小学教授立体折剪　贺瀚 摄

张国治： 这里面把中国元素，包括地理的、历史的、文化的，以及很重要的环保元素都加入到了创作中，这是很重要的。

洪新富： 我把它用来介绍台湾，这是东方美学，很美。可是我们

台湾很多年轻的孩子忽略了我们自己的美，很多外来的文化进来以后，对台湾冲击很大。台湾的一些美术基础教育很薄弱，非常薄弱，手工课少得可怜，孩子们的美学基础不够。现在台湾代工世界一流，可是品牌做不起来，为什么？因为我们的美学基础不够。美学基础牵扯到价值认同，我们美学基础不够，只是训练出一批很厉害的代工，永远都是做人家的代工，这是不对的。可是美学基础要怎么样才能强？孩子从小操作要多。日本的小学生从幼稚园开始就学折纸。日本明治维新时就规定，所有日本人都要学折纸，这是国家政策，一直维持到现在。

4. 传心比传统更重要。

洪新富： 给我们的孩子每人一张正方形的纸，要求他们按对角线对折，大多数孩子会产生同一个问题，就是在对折的时候，不会把线压得很实。很多孩子是用指头压，可是人身上最硬的地方是指甲，所以压的时候用指甲才有办法把它压得漂亮。这折纸的第一个动作就决定了一个人的格局。为什么？有没有点对点，线对线，可以看出这个人守不守法则。一个人做事的态度怎么样，从折纸就可以看出。日本人在看你折纸的时候，从第一步开始，他的眼睛就一直盯着你，看有没有对准。

贺瀚： 一丝不苟。

洪新富： 对，一丝不苟。一开始基础打得好，后面就盖高楼了，这很关键。每次我讲课的时候，第一步一定花很多时间讲。如果孩子没对齐折，但压得很实，他在家里肯定是一个小霸王，没有耐性，什么事情都很肯定，反正先冲再说；如果孩子对折得很齐，但不敢压实，一般情况下，这个孩子是一个常看大人脸色，缺乏自信的孩子；如果孩子的对折既

不整齐又压得不实，他可能是比较没有办法，而且比较少动手，他对自己的信心也是严重不足。对齐这件事情我们觉得很容易，可是很多孩子做不到，因为他们习惯被协助。很多孩子有一招很厉害的，"老师，我不会"，这一招很厉害，通吃。

贺瀚：大陆也有这种情况。

洪新富：对的。他们两手一伸，这个教学怎么办呢？我是要收回来的，他就没得做了，没得玩了。但实在不会，又怎么办呢？我就叫其他小朋友来教他，找一个比较会的小朋友，因为他们的对话频率更有效。低成就的孩子偶尔做对一次，还会被特别表扬，还会变成老师的帮手。我发现很多孩子对齐并压实基本上是做不到的，因为他们用手操作东西太少了。手操作太少最大的隐忧是，未来尤其是电子化时代，如果孩子没有手做经验，手跟脑之间链接能力就弱，那么，他们未来是没有竞争力的。

在德国，小学生的家庭作业都是操作课，不是写功课，是做很多东西。我去过一个家庭寄住，家中一个二年级的小学生跟我讲，他想要做一个地图。原来，他的作业是介绍从他家怎么到学校。他要做一个地图，不是画地图，是做地图。他拿了一个大纸盒子，上面放置很多瓶瓶罐罐，然后还要画路。这孩子问我，有一个建筑比较特别，该怎么更好地表达。我看了他做的地图吓了一跳，他已经做得很好了。在台湾，就算是初中生，都不一定做得出来。做过一次这样的功课后，孩子对东西南北有没有概念？从家到学校有没有概念？有没有道路的概念？有没有开始认识建筑物的概念？这些问题全都一起解决了。所以如果有机会，一定要对有关部门建议加强手工课。操作本身不是只有工艺价值，而是有数学价值、科学价值，更重要的还有教育价值，有改变民族体制的价值。

你们是不是发现我很适合做政策制定人？

贺瀚：是哦，看得到宏观效果。

洪新富：因为我关心、在乎。而且我觉得在文化传承中，我们不是要考倒孩子，而是要让孩子融入。他融入了，他认同了，文化才能扎根。文化本来就是生活，何必一定要特别地把它拉高，或者特别地把它拉开呢？

贺瀚：这个传承的意思不是只把技艺给学生。

洪新富：传心比传技更重要。这里我要说个故事。当年我拜师的时候，第一次是拜教立意卡片的老师。我只看了一本立意卡片的书，就跑去找老师，拜托他收我为徒。他说他是学校的工艺老师，没有对外招生，他很为难。后来，我就退而求其次，以一个读者的身份，有问题就向他请教。

张国治：您那个老师是翁参隆老师？

洪新富：对，翁老师。他其实也蛮寡言的，人很好，好像师娘陈惠兰女士也有跟着他做纸雕。当时我是看了那本立意卡片的书受启蒙，决定开始做立意卡片的。那本书里介绍了一张纸可以做一座城堡，立体的，于是我就想把城堡复制出来。我花了一个月把它做出来了，并把它寄给了自己喜欢的女生，她就给了我一张好人卡。后来我就跑去找翁老师，请他收我为徒。接下来的每个礼拜二晚上，我都去，我不敢每天去，就每个礼拜二去一趟，去他家请教纸艺的创作，顺便蹭饭吃，我是从来不交学费的学生。就这样子持续了好几年。其实翁老师从来不教我怎么设计、怎么下刀，也从来不做给我看，他只是陪我聊天，告诉我该怎么去创作、怎么去思考。很棒的是，他不给我技术，可是他给我想法，让我做自己。在我 19 岁的时候，推广遇到了问题，我就问翁老师，纸艺推广我遇到瓶颈该怎么办？翁老师就给我两个字：出书。

洪新富展示自己的第一本著作《纸雕卡片》 贺瀚 摄

我吓一跳。

贺瀚：以为老师另有其他意思？

洪新富：对。我说我只是一个学生而已，老师，您不要逐我出师门，我永远是您的学生。他就搭着我的肩膀跟我讲："新富，我告诉你，做老师就是要做学生的垫脚石，做学生的跳板，能够教出比自己更杰出的学生是一个老师的天职跟荣耀。"既然老师都这样说了，我只好乖乖地回去开始规划自己的第一本书《纸雕卡片》。19岁开始写，20岁完成，时间

大概是在1986年到1987年之间。到了1990年的时候才出版，因为要找出版社。在这本书里，我做了一个创举，就是教人怎么拿刀、怎么握刀、怎么下刀、怎么练刀。我研究出了一套方法，而且在学校做过实验，可以让很多完全不会拿刀的人，一下子就有七成功力了。我还把图稿公开，过去是没有人做这种事的，我这样做，还是翁老师对我的影响，他的胸襟影响了我一辈子。

贺瀚：不隐藏，不保留，是吗？

洪新富：是的，全力支持。事情是这样的，我当兵退伍之后，跟家里说我要以纸艺为业，我家里反对。我跟翁老师报备我要做这件事情，翁老师说，我要做这件事情他很开心，可是他建议我三思。他说，他是学校的工艺老师，有固定的薪水，而做纸艺这件事情是很难有足够的市场去养活自己的。我跟我老师说，年轻时有梦不去圆梦，那将来更不可能做好这件事了。反正我还年轻，我有失败的本钱。一个礼拜后，师娘打电话给我，翁老师把他的一个案子交给我做，这就是用行动来支持学生自立门户了。

贺瀚：您说的案子是？

洪新富：就是有些项目。这让人很感动，这就是传承，我传承的不是翁老师的技术，而是他的精神。所以，我对学生也是知无不言，言无不尽，全力支持，因为我觉得教学伦理很重要。我一直很在乎我的老师对我的影响，而且我一直不敢忘怀老师的教诲。多年来，我不断地创作，总是想到我能为这世界带来些什么，死后又能为这世界留下些什么，时时刻刻不敢懈怠。我先后跟随过翁参隆老师伉俪、金尔莉老师、简福龙老师、赖祯祥老师，在众多老师的鼓励期许下，与已故友人苏家明老师，花了十年的时间，创办了台湾中华

纸艺协会。这些年，纸玩系列的创作，纸雕提灯的原创推广，生态保育系列的创作，书籍、光碟的出版，加上电视媒体的长期教学，获得了一些肯定，邀展上百场，也因此有机会游走国际，为台湾文化代言，有幸获得老婆的信任与支持，志业得以发扬。送你们各自一本书，里面是2007年我所认识的一些剪纸艺术界的人的作品集。这个作品集的作品我稍微筛选过了，筛选的标准首先是看这个作品的作者好不好相处。很难相处或者孤芳自赏的人的作品，我就没有收录其中，所以肯定会有遗漏。我觉得艺术跟人品有关，如果我觉得这个人人品有瑕疵，我也就不会碰。所以这本书里面的人的人品是筛选的第一关。你们可以看看，这本书对剪纸往纸雕方面发展有一定启发。

5.利用时代的便利性来创造属于这个时代的作品。

贺瀚：您现在在发展纸艺产业，是吗？

洪新富：是的。成立了扶风文化置业有限公司，"扶风"的意思是"抟扶摇而直上，风行草偃"。因为我觉得做文化，应该是纵向研究，横向推广。公司会有一些设计图，手绘的，把它转向量，做数位化处理，这样的话，才有办法大量制作，降低成本。这种数位化处理是时代变迁的结果，目前全手作行业面临最严重的问题是雷切机（激光切割机）的使用，产品太便宜了。那怎么去拥抱这个时代？艺术应该拥有这个时代的特质，为什么要抗拒它？抗拒不了的。当然，传统的剪纸是现场剪制，这是雷切机代替不了的，代替了就

洪新富纸艺工作室一角 贺瀚 摄

不好玩了，一定要面对面。机器制作就少了一种灵魂，目前剪纸界最被争议的就是机器帮着刻。

贺瀚：市场化需要量化。

洪新富：是的。我画出草样之后，就会让我的伙伴帮我数字化处理，这样可以让设计稿变得很精准。我很多的设计需要这么做，然后就能做切割，再一次一次修正，一直修，修正比例，修正瑕疵。我希望我做的东西不要只有形象，还要有功能，包括科学性、教育性，还有市场性，这是我的剪纸灵魂所在，利用时代的便利性来创造属于这个时代的作品。因为这个关系，我的作品涉及很多的领域。但纸艺界不欢迎我，工艺界觉得我太另类，艺术界觉得我不是学艺术出身的。但是我不管，我自己玩得很有瘾。我做作品不是为了要赚钱，

我真的是热爱这个世界，用作品记录。科技会慢慢地侵吞很多手作的部分，那手作人要不要成长？我认为，用原有的一些文化涵养和技术，可以创造出更有价值的东西，人可以一直在创新。把机器当成自己的另外一只手，不要排斥它，也排斥不了它的。

贺瀚：认清手作与机器的关系。

洪新富：对。比如这个樱花钩吻蛙，虽然这里面有刀具、模具，但是这个原创是自己的，中间做那么多实验，机器只是来实现的一种工具。我前面穷了十几年，为什么穷？因为一赚钱就去大工厂做实验，一直在开模具，做出来的东西都是不卖的，只有技术到位我才有办法随心所欲。

贺瀚：现在公司应该经营得很好了？

洪新富：是的。我是因为一只老鼠创业成功的，一只lucky mouse，弹珠跟折剪结合，它会跑、会动，就是小时候玩的小东西，加上一点点巧思。在没有网络的年代，3年内，这只老鼠卖了超过10万只，而且是没有任何营销，只是靠朋友拿去销售而已。朋友就叫我赶快申请专利。坦白讲，申请专利是怕别人来骚扰自己。其实，我们很期待大陆的知识产权能够尽快到位。我最近的收入最重要的是依靠那几个纸雕灯笼。

张国治：这是元宵用的灯笼吗？

洪新富：是的。我今年做了90万个各个县市的提灯。其实出售的就是一张纸，然后自己可以拼。纸艺品能够做手作，但不适合卖成品。当然，手作的人口一直在流失，因为大家都被电脑、电视玩坏了，不过，现在动手的意识在增强。我这个纸雕灯笼很多单位跟我采购，就变成台湾独特的产业，因为创造这个产业，能够养家糊口。我的这些产品，一定要

求环保的，之前有的材料使用的是节能环保合成纸，它是一种塑料，环保塑料，在土壤里面60年就会被分解。一定要分解，这很关键。因为用一般纸张的话，做不了这个强度，也无法防水，还有耐用度的问题。当然，一定要避免用太多的塑料。我们做设计、做产品、做交易的这部分人，其实是很关心环保问题的。我做这些灯笼，一直在说服厂商不可以用荧光物。我使用的灯具，用的电池是环保无汞的。我所有产品的成本都比我的对手要高，对我来讲，环保很重要。每个人都定位好自己，就定位好整个受教育群体，就定位好整个未来。

贺瀚：洪先生的社会责任感真让我们很受教。感谢您接受访谈。

洪新富：有朋自远方来。我之前也在厦门大学台湾研究所（现为厦门大学台湾研究院）进修多时，两岸应该多交流，文化是不分区域的，如果我们把两岸之间的这些桥梁搭建好，就可以为整个民族做一点事情。

洪新富民俗折剪商品　贺瀚　摄

十四、吴耿祯："剪纸好像是自己血液里面的东西。"

【人物名片】

吴耿祯个人照　吴耿祯 提供

吴耿祯，1979 年出生，台湾台南人，毕业于台湾实践大学建筑设计学系，中央美术学院实验艺术系硕士研究生。作品源自民间艺术，以剪纸文化、剪纸试验等形式，演绎出特有的人情味。近期作品多为参与式计划。现居住、创作于台北。

【访谈手记】

没到台北之前，我能查找到的有关剪纸在台湾的材料，对吴耿祯的作品报道得最多。根据这些材料，我想象中的吴耿祯是一个把剪纸艺术用于公共空间的实验艺术家。"一席"[①]视频节目中有他讲的《剪纸的一千零一夜》，主要涉及他成长以来与剪纸的各种缘分，他对剪纸逐渐了解、思考和艺术再创作的过程。我就根据这个演讲内容制订了访谈提纲，把演讲中我没有听明白的、有疑问的，以及希望延伸的话题列了个遍，希望从他的话语中发现台湾传统剪纸对他的影响，

发现传统剪纸在现代艺术中的多种可能和再生的方式，但是在聊过几个话题之后，我的思路就被他的剪纸合作社——萧垄计划带走了。虽然由于访谈时间的限制，我还没来得及把先前罗列的问题问完，但吴耿祯对剪纸合作社的策划思路和完整介绍，足以让我看到台湾年轻艺术家对剪纸的理解，以及营造剪纸本土文化方面的用心和智慧，用吴耿祯自己的话说："与其去拼凑断简残章的田野，不如去创造田野。"

吴耿祯认为，台湾剪纸似有似无，但剪纸确实又在他们的血脉里，他希望通过这个计划，"种"出台湾的剪纸田野。他花了很多时间和精力去策划方案，去召集人员，去考察地方人文景观，在各种偶发情况下想出应对策略，但他并不是剪纸的创作主体，创作主体是台南地区的 20 个妈妈。吴耿祯认为，剪纸应该是生活化的，接近于素人艺术，这些妈妈以及她们背后的家庭正是剪纸田野的基础。他让她们亲近剪纸，更深刻地体验传统、感受生活、抒发情感、相互分享，他让

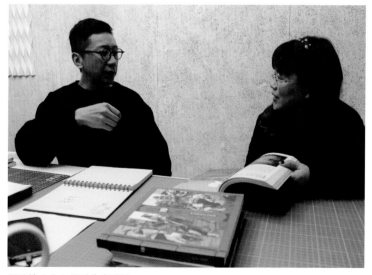

吴耿祯（左）接受作者访谈

① 成立于 2012 年，平均每月一次，通过现场演讲和网络视频等方式，分享知识、信息和观点的传播平台。

她们写生、剪纸再创作，并鼓励她们自己去教、去带别的孩子或家庭参与剪纸活动。不知不觉中，剪纸进入妈妈们的生活，成为她们表达情感的一种方式，成为她们与家人互动的一种方式。虽然没人可以预测这个计划的未来状况，现在要下什么结论也都为时尚早，但是这个计划方案让我似乎知道了以前老阿婆们为什么要拿起剪刀了，因为剪纸是她们生活的一部分。

【访谈内容】

访谈时间：2017 年 3 月 9 日晚上
访谈地点：台北市内湖区吴耿祯剪纸工作室
访谈人：贺瀚
受访人：吴耿祯
出席者：叶蓓（福建师范大学美术学院本科学生）
记录：贺瀚
校验：吴耿祯、贺瀚

1. 传统剪纸应该很生活化。

贺瀚：我对你的了解是从你的"一席"演讲《剪纸的一千零一夜》开始的。

吴耿祯："一席"我讲得并不好呢。录的那一天刚好是我个展开幕的第二天，我才刚刚做了一个展览，第二天就要上台，所以我那时候状态不好。

贺瀚：如果让你再去讲一次，你会讲得更好?

吴耿祯：我不会再去一次了，我不会再接受这样的视频的。北京卫视、湖南卫视都来找过我，他们要做短片，我都没有勇气再面对镜头了。去参加"一席"之前，TED①就来问过我很多次，我都没有答应，因为我觉得那个不是我擅长的一种表达方式。

贺瀚：可是你接受了"一席"，为什么?

吴耿祯：因为我特别想要讲给大陆的观众听，我的创作根源有很大一部分是来自大陆。但是讲完了之后，我就不敢再去参加其他电视台的采访了，因为我发现我不擅长那种沟通方式，我觉得把作品做好比较重要。

贺瀚：你如何理解传统剪纸?

吴耿祯：应该很生活化。传统剪纸的人不该称为民间艺人，她们的身份就是家庭主妇、职业妇女，或是劳动妇女。她们做的剪纸一方面是传承，另一方面会有个人的色彩，有个人的审美观，甚至形成艺术。随着大环境的变化，传统剪纸慢慢地越来越少了，许多人才开始意识到它的重要性，所以才开始有那么多的田野调查。

2. 选择剪纸作为艺术表达方式是机缘。

贺瀚：你为什么选择了剪纸作为自己艺术表达的方式?

吴耿祯：其实我觉得是一个误打误撞，就是碰到了，有些机缘，于是我就探索下去了。

贺瀚：什么机缘?

吴耿祯：上大学的时候有次作业，我运用建筑物的窗户去表达家乡溪水的光影技艺；设计课我们去了马祖，遇到了大陆沿海地带的剪纸文化；大学毕业我试着去申请云门舞集

① 指 technology, entertainment, design 在英语中的缩写，即技术、娱乐、设计，是美国的一家私有非营利机构。该机构以它组织的 TED 大会著称，这个大会的宗旨是"用思想的力量来改变世界"。TED 诞生于 1984 年，其发起人是里查德·沃曼。2002 年起，克里斯·安德森接管 TED，创立了种子基金会（The Sapling Foundation），并运营 TED 大会。

的"流浪者计划",去了陕北流浪。就是很多这样的机缘累积起来的。其实我的创作不是只有剪纸这一块,我还有很多跟剪纸没有关系的创作,剪纸只是大家给我的一个标签而已。

贺瀚:你的剪纸作品常与环境结合,需要一个团队去做吗?

吴耿祯:大部分都是我自己做,我的固定员工就只有一个而已。不同的案子我会找不同专案的人来帮我,或者是请不同的人加入,或者是找工读生帮忙。因为我不想把自己企业化经营,不想把自己的工作室弄得很大。

贺瀚:我看到你的剪纸,感觉你很轻松、自由地驾驭传统剪纸,是吗?

吴耿祯:哪有轻松,一点都不轻松。其实我从接触剪纸到后来以剪纸的形式创作,并不是像有些媒体形容的这么顺遂,或者是这么容易。

贺瀚:从传递观念到运用独特的方法表达,创作的辛苦肯定是有的。

吴耿祯:是的。我的艺术被定位在当代艺术的领域,但用的是传统的剪纸。剪纸这种既定的形式非常根深蒂固,如何去打破它,让当代艺术界的学者也可以认可,我觉得这是最难的。

贺瀚:对你的作品应该算是比较认可吧,媒体报道得多,从中看到许多认同的东西。

吴耿祯:有些人只是盲目的。

贺瀚:为什么?

吴耿祯:比如你现在所看到的我的剪纸方式是媒体营造出来的,跟我的核心价值会有部分差异。或者说,身为一个创作者,需要不停地在生命中探索。我也在不断地改变,不断地怀疑自己。

贺瀚:你的核心价值是什么?

吴耿祯:很难说出来,但说了也等于没说,因为阶段不一样,我尝试的各种方法和表达的方式也会不一样。我特别要跟你分享的是我最近在台南做的计划,我觉得那个计划已经有一个阶段性的成果了。刚刚提到台湾缺少剪纸的田野,所谓剪纸的田野,就是特定区域的人,用剪纸这个艺术形式,去剪出属于"在地性"的文化。

贺瀚:你这个计划具体情况如何?

吴耿祯:我在尝试。我现在的方式是用一个参与式的、计划型的方法去带领一群人创作。大陆以前的剪纸田野,就是从像这样的一群素人中长出来的,有点像从

吴耿祯工作照　吴耿祯 提供

黑剪纸——画布系列　贺瀚取自吴耿祯个人官方网站

剪纸合作社宣传海报　吴耿祯 提供

土地长出来的感觉。可是台湾没有这个剪纸历史，我现在的方式是找到一群人，让她们去"种植"剪纸，把剪纸用逆向操作的方式"种"出来。这群人是 20 个妈妈和她们的家人。这些妈妈当中有几个还是有一点点美术的底子，但是离创作还有很长的路要走。我让她们掌握一些剪纸的基本技巧，让她们用剪纸记录生活，记录她们所在区域最特有的东西。如自然环境、宗教信仰、生活的点滴灵光等。所以我的愿望是在一个地方累积出所谓的剪纸的田野，等于是一个不同于传统认知的田野，一种逆向的操作。

贺瀚：你是教她们如何剪吗？

吴耿祯：绝对不是教她们剪一个什么花样，我是不教她们这些东西的。我带领她们从生活出发，转换视野，去观察周遭环境，从中找寻创作的思考。

贺瀚：你给她们一些命题让她们自己剪，是吗？你怎样安排时间去台南？

吴耿祯：比较密集的时候大概一个礼拜去一次，或两个礼拜一次，我带她们剪纸并不是让她们聚到一起剪个什么，

我带她们的方式有一点像是带研究生，就是她们回去是有家庭作业的。

贺瀚：这个家庭作业是什么呢？

吴耿祯：就是这个礼拜回去，她们可能有一个共同的东西要做。我待会儿可以给你分享一整个计划。

3. 我很在意空间跟作品的关系。

吴耿祯：基本上我的观察是，在台湾，像我这一代人，还是会觉得剪纸好像是自己血液里面的东西。但是我从小到大都没有接触过剪纸，我成长的环境里面已经没有了，可是为什么在台湾还是会有人去做剪纸呢？

贺瀚：还有情结对吧？

吴耿祯：原因之一就是，1949 年从大陆来台湾的那批人，他们带着自己的童年回忆，把剪纸留给下一代直到现在。但对于像我这样的人来说，产生影响更大的原因是汉声出版社。在 20 世纪 70 年代的时候，汉声出版社就出版了很多关于大陆传统文化的田野，内容做得非常好，印刷也非常好，比如库淑兰啊、福建土楼啊等等。我这一代人实在太普遍看汉声出版社的书了。所以从传播学来讲，出版社的活跃，带动了我对中华文化的认识，这是我的观察。我上大学念的是建筑系，我只是不小心用了剪纸这个形式，可是我最初几乎不了解剪纸背后的文化脉络。我毕业的时候拿到了云门舞集的"流浪者计划"奖助金，就去了陕北，喜欢上了陕北剪纸。

贺瀚：为什么喜欢上了陕北剪纸？

吴耿祯：我觉得它更接近素人艺术的本质，比如说部落艺术、非洲木雕，或者是南美洲那种比较朴素的、比较区域

性的东西，不是精雕细琢，也不落入工艺性窠臼，带有一点朴拙的感觉，似乎更接近艺术的本质，这就是陕北剪纸吸引我的原因。

贺瀚：你也有自己的剪纸符号，对吗？

吴耿祯：我在创作的时候其实各种媒材都用，而且会非常的跳跃，大众对我的剪纸印象其实还停留在其中一部分。

贺瀚：在阅读有限的情况下，确实只能看到你的一小点。在哪里才可以全面看到你的好东西？

吴耿祯：面对面接触本人就好啦。

贺瀚：是啊。

吴耿祯：可是我也没有什么好东西可以给你看，因为我的东西都不在手边，或者是我的东西一定要在特定的空间里面才可以看得到。

贺瀚：你的作品很多都是与空间有关？

吴耿祯：一种思考空间的方法，我很在意空间跟作品的关系。

贺瀚：感觉你是在做装置艺术，与传统剪纸不一样。

吴耿祯：所以很难分的。但是我觉得还是跟传统没有办法切开来的，所以我后来去了中央美院读研究生，自修，我还是回到传统去观察研究。

贺瀚：去研究什么？

吴耿祯：我就开始去探索为什么我这一代人会有剪纸，之前没有人告诉我，没有人给我答案。这些答案其实只能一点一点地去累积、观察出来。我对台湾的剪纸有一定的了解，因为自己就是做这一块的，所以整个环境还是比较清楚的。

4. 剪纸商品化没有对和错。

贺瀚：分析一下台湾的剪纸情况好吗？

吴耿祯：你有看到过一个导演的纪录片是拍我跟李焕章的吗？得过新北市纪录片首奖。其中有一段我觉得拍得很好。拍的我是在讲我刚好要去北京读研究生，等于我是要去北京探寻剪纸；拍的李焕章是在讲他从大陆到台湾的人生经历。我是去大陆，他是来台湾，我觉得最有趣的点就在于这个时代交错，非常有趣。

贺瀚：两岸文化的相互穿插影响。我观察到台湾剪纸的三个发展方向：一是传统剪纸的现代艺术转型，纯艺术化；二是开发剪纸的教育功能；三是传统剪纸的传承。你看是这样的吗？

吴耿祯：这算是其中的一些情况。我觉得台湾剪纸还有非常大的一块在于美学应用，就是文创或者是个人商品，剪纸商品化的创作者是非常多的。

贺瀚：大陆这边有学者认为剪纸商品化背离了剪纸的核心价值。

吴耿祯：其实剪纸商品化没有对和错，只有好和不好。不管在哪个领域，都有好的范例和不好的范例，我觉得还是要看个案，没有办法一刀切说好或不好。如果能把剪纸艺术运用到一个非常好的设计上，并且做得非常好，那么对我来讲，无所谓商品不商品，它还是具有价值的。

贺瀚：有道理。大陆这边关于剪纸的讨论还有一个观点是剪纸博物馆化。

吴耿祯：我觉得博物馆化对于传统文化来讲是一个非常重要的事情。把老的东西典藏下来，进行维修，很好地修复，并且很好地展示给下一代。展示给下一代的方式是通过教育方式去推广，而不是放在橱窗只是供人去看，绝对不是这样的。它应该是活的，要把整个文化历史情景串在一起。你刚

才说你观察到的台湾剪纸的三个发展方向，我觉得没有必然的分类。就我来讲，这三个方向都是我的功课、我的课题，我都必须去面对，我不会只是把自己放在其中一个方向。

5. 剪纸合作社·萧垅计划的创作和展出方式。

吴耿祯：我现在来讲剪纸合作社。这个计划的名称叫"剪纸合作社·萧垅计划"。萧垅位于台南西北部沿海，当地住民是平埔人。这里以前有很多盐田，产海盐，现在海盐产业已经没有了。

贺瀚：为什么会

剪纸合作社·萧垅计划宣传册　贺瀚　摄

剪纸合作社展览现场　剪纸作品　贺瀚　摄

去萧垅呢？

吴耿祯：很偶然，因为某一天我在台北遇到一个从那个地方来的妈妈。这个计划实施的方式就是，我们有几次工作坊活动，每一次工作坊活动我们都去萧垅周边的几个偏远的学校，拜访那几个学校的校长，跟他们讲我们的理念，让他们那儿有兴趣的家庭可以来参与工作坊活动。比如第一次工作坊活动，其实很简单，就是我先播放预先录制的一段声音，请参与者躺在一张纸上，让其他人根据听到的声音，即兴地在那张纸上绘出抽象的色彩，然后剪出一比一的身体轮廓。在工作坊相聚的时光里，我们基本上是用比较轻松好玩的方式去探索、创作的。

贺瀚：你把人与纸拉近，产生亲密感。

吴耿祯：就是启发她们，因为我觉得艺术就是要这样做。我不会按既定的教案去上课，我有时候是即兴的，我会观察学生在课堂上现做出来的东西，然后思考下一步可以带领学生去做什么。

贺瀚：随机的，偶发的，看具体情况，是吗？

吴耿祯：对，就是这样子。让她们轮流剪3分钟，每个人在一块纸上剪3分钟，一起完成集体创作的大团花，就在课堂上面做出来，让她们觉得好玩，产生再学习的动力。工作坊里，我们第一次是剪一个跟身体比例一样大小的人，然后又剪了一个缩小版的人，回去的作业就是要她们每天都跟这个缩小版的人去相处、去对话、去写日记，或者带它出去拍照。现在有手机很方便，所以我跟她们说，手机就是

李哲媛《小人儿日记——大海徜徉》　吴耿祯　提供

创作工具，让她们用手机拍照、上传、分享。比如，说说带小纸人去了哪里，即时上传到我们的社团，与大家分享。

贺瀚：把这个小纸人当作自己吗？

吴耿祯：就是一个自我的投射，让她们跟那个小纸人培养感情。她们当中大部分人还是会在手机社群媒体分享自己的照片。我就是更换一个角度，让她们互相关心，互相知道自己要干吗。这就是第一次。接下来怎么进入剪纸就是非常痛苦的一件事了，因为我不想让她们只是学剪纸花样。我让她们每个人准备一个笔记本，让她们随意地去观察所居住的那个地方的各种职业的人，然后简单地把这些人画下来，并不需要画得多美，只要能让人认得出来画的是什么就好了。因为那个地方靠海，有很多养蚵的人家，还有渔翁。她们就会去描绘：有人在串蚵，远处有灯塔，远处沿海的风景，还有盐田。接下来，最困难的就是怎么样把这样的一个素描转化成剪纸。

贺瀚：怎么转化？

吴耿祯：把这个东西转成剪纸，势必会有一个磨炼的过程，可是这个磨炼的过程在我心中是没有一个答案的。我不会教她们要怎么剪，我主要是引导她们不要急于一时，慢慢去练习，这是一个基本的功课，可以一直做。然后，我要求她们把这个剪纸带回到她们描绘的地方去张贴起来，并且要把剪纸和

张贴的环境拍照下来，并让她们在贴这个剪纸的时候，必须要跟那个地方的人去解释这个作品，即说明她们为什么要剪这个作品。因为现在剪纸最缺乏、最断裂的事情，就是很难跟环境放在一起。在现在的建筑空间里，很难从生活里面产生剪纸，最基本的原因就是因为空间的改变，所以我想让剪纸回到空间里面去，而且是在公共空间里，不是在自己家里，是直接在街上让人家看到。剪纸贴在环境中可能很短暂，但是它是可以拍照下来的，是可以上传到我们的群里的，是可以与人分享的。这样，它就变成了一种传播，一种记录生活的方式。

贺瀚：剪纸回到生活中去？

吴耿祯：对，就是回到生活的场景中去。在这个过程中，这20个妈妈还写诗，写闽南语的诗，我的方式是不会只教她们一直剪纸，重要的是彼此分享创作的历程。而且我觉得从画素描的时候就能知道，每个人的特色都不一样，所以我还要思考怎么样把握住每个人的特色，不要让这20个人最

剪纸合作社展览现场　剪纸回到生活　贺瀚　摄

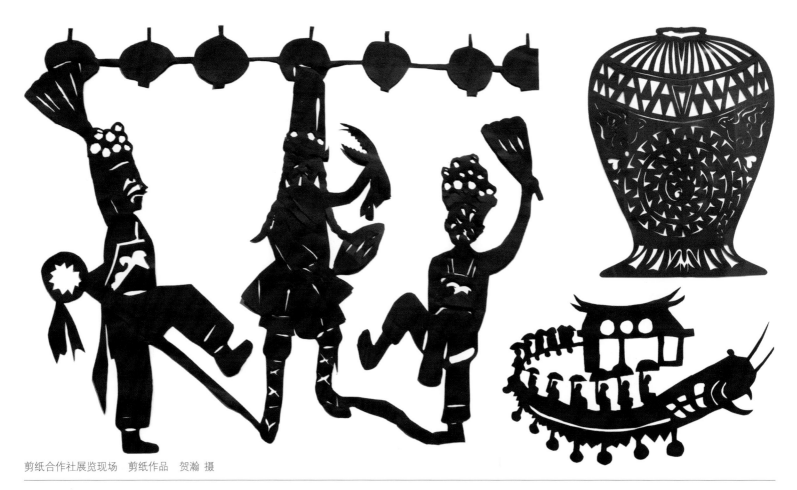

剪纸合作社展览现场　剪纸作品　贺瀚 摄

后都变成同一个人。

贺瀚：她们会不会问你她们剪得怎么样？你又会怎么做呢？

吴耿祯：这是最难的。对付一群妈妈不是那么容易的事情，每个人都不一样，所以要思考如何鼓励她们。她们到现在还是缺乏自信，还是觉得自己做得不好。

贺瀚：在我看来非常有趣，让剪纸和空间发生关系。

吴耿祯：对。然后我还要做的事情是找出典型的自然环境。萧垅其实是台南最有风情的地方，那个地方有很多湿地、盐田，所以有很多的水鸟，像黑面琵鹭每年都会来，还有很多的鱼、很多的螃蟹，是一个自然文化保护区。我还要找出典型的地方"艺阵文化"，也就是民间信仰和庙宇的"艺阵文化"。刚好那个地方有台湾三大传统阵头之一的"十二婆祖阵"，非常非常的有特色，而且非常能够代表地方性。

贺瀚："阵头"是哪两个字，我没有听说过。

吴耿祯：简单来说就是庙的庆典，庙的各种习俗。地方不一样，阵头也不一样。在台湾，特别是台南，这种阵头文化非常多，而且非常的生猛，就是很有生命力，生命力很强，所以这个绝对是她们生活里面最好玩的事情。比如那里有一个世界级的阵头叫蜈蚣阵，108个小孩坐在蜈蚣阵上面，每

剪纸合作社展览现场　剪纸作品　贺瀚 摄

个小孩扮演不同角色。这个蜈蚣阵沿着乡镇绕境 3 天，沿路撒糖果。这个阵头活动上个月才结束，3 年 1 次。

贺瀚：她们用剪纸表现出来了，剪得比较拙。

吴耿祯：她们会自己讨论，互相给对方怎么剪的意见，但是我会鼓励她们保有自己的特色，不要朝向所谓的优美，保留自己的个性在里面就好了，不用一定要跟着谁的标准走。这些作品是很拙，但是很有地方生命力，反映出一个地方的特色文化，这点很重要。你看她们剪得一点都不细致，非常粗，但是我觉得现阶段她们不是民间艺人，她们做成这样的东西是最好的，她们的优势就在这里，而不像我们艺术家，追求别的评判标准。

贺瀚：在形式上考虑太多，可能就会太精致了。

吴耿祯：对，太精致了，我绝对不要太精致的东西。还有就是平埔人的西拉雅文化，这个是比较历史性的东西。平埔人的一些公廨信仰，或者是一些传说故事，在一些文物上会表现出来，如陶罐的纹路、以前的服装等等，她们也会用剪纸把它们表现出来。

贺瀚：社群当中总会有一两个技巧更好的会凸显出来。

吴耿祯：对，有几位就很不错，创作力非常强，比较细腻。

贺瀚：你会不会提醒她们不要剪得太精致了，还是拙一点好？

吴耿祯：我觉得她们就是照自己细腻的特性去走，也无妨。

贺瀚：剪制工具和方法上有要求吗？

吴耿祯：我给她们的观念是，不管用哪一种方法，我都觉得剪纸只是一个技巧。所以我并不觉得她们一定要用什么东西去剪，用菜刀去刻、用手去撕，我都完全没有意见。只要能够表达出想要表达的，而且是很诚实的东西就好了，不要刻意地去学别人，也不要去在意别人的眼光，也没有什么绝对的标准。

贺瀚：你在其中的作用最主要还是规划这个课程？

吴耿祯：规划，然后引导她们，让她们继续做。后来我们又把剪纸做成木刻版画，尝试刻和印。印也是一种阴阳的呈现，让她们感觉印的痕迹跟剪纸有不一样的感受。然后是雕塑。让她们最崩溃的一个作业就是抽象纸雕塑。她们用生活中废弃的物品，如瓶瓶罐罐去拼凑一

剪纸合作社展览现场　版画　贺瀚 摄影

剪纸合作社展览现场　版画雕版　贺瀚 摄影

剪纸合作社展览现场　抽象雕塑与折剪
贺瀚　摄

剪纸合作社烹饪料理"虱目鱼南瓜粽"　吴耿祯　提供

个抽象的东西，然后外面用小片的纸糊起来，变成一个纸的雕塑。给她们布置这个作业的时候，她们很崩溃，因为她们突然不知道抽象要怎么定义，什么是抽象。人习惯了一种模式之后就会忘了另外一种模式，我通过这个作业就是要提醒她们。

贺瀚：让她们体验抽象与具象的差别？

吴耿祯：对。要全然地无法阅读，无法具象地阅读出来，这是很崩溃的一件事情，很多人做了很久才能做出抽象的东西来。后来我们又计划了制作食谱，用地方节气的食材去做出10道菜，重新创造出一个食谱来。这些食材跟她们的记忆相关联，做这个是很好玩的事情。她们平常就是家庭主妇，

在厨房煮东西是她们的生活，所以就利用她们平常的生活发展出新的食谱。后来，我们的某一次聚会，按照食谱，把那些菜全部做了出来。

贺瀚：会不会有人看不懂你们工作坊的方式？

吴耿祯：你会看不懂吗？做出的新料理，跟传统有关系，跟生活有关系，这就是一种创作。我一直在跟这些妈妈讲，创作不仅仅是一种形式，你手机上传一张图片、一段话到Facebook上，你都可以把它当成是思考和创作。如果从视觉艺术的角度来看，这个计划就是偏向公众参与式的艺术。目前在萧垄文化园区有一个阶段性展览，展出的是她们2016年8月以前的作品。

贺瀚：展览？

吴耿祯：是的，展场以前是一个糖厂，制糖的，现在是一个文化园区。布展的时候，她们也参与了整个布展的过程。我们运用了很多地方的现成物，比如说盐、竹筏这些东西，

台南市萧垄文化园区及剪纸合作社展览海报　贺瀚　摄

剪纸合作社展览现场　贺瀚　摄

然后展示了她们第一堂课听录音时剪的人，展出她们以前参与工作坊的作品，现场还播放了她们的肢体表演录像。

贺瀚：哦，还有影像呈现。

吴耿祯：是的，用身体去当创作的素材，呈现身体的体验跟感受。她们每一组人做一些从生活里面发展出的动作，可能是一个简单的扫地的动作，有快有慢，各种各样，然后把这些动作串起来，就变成了好像人生百态的样子。再然后串成一个演出，排练一下，回到当地的环境去做一些录像。这个场景是以前的盐田，现在基本上是废弃的，她们走在扇形的盐田上面表演。拍摄的时候是 7 月，台南 7 月是最热的，现场是很晒的，她们表演完马上撑伞。

贺瀚：声音是什么，是在念诗吗？

吴耿祯：是她们在念她们自己写的闽南语诗。

贺瀚：声音好动人。

吴耿祯：非常美。这是另外一个地方，在庙前做演出。支起一张白色的幕布，灯光下，幕布上投影表演者的动作，然后通过影像录下来，这是一个家庭组合。她们就是回到当地去做不同的肢体演出，和地方环境结合。

贺瀚：有什么基金会来支持你们做这件事情吗？

吴耿祯：展览所在的文化园区是地方文化局下面的一个展览单位，他们有给我们钱去

剪纸合作社成员肢体舞蹈　吴耿祯　提供

做展览。但是这个计划继续下去的动力其实并不在于经费，因为妈妈们坚持不接受外来资助，所以我们主要是靠自己的力量。

贺瀚：但是她们兴致勃勃参与其中？

吴耿祯：对。她们想要参与的原因基本上是因为这里比较偏僻，她们意识到教育小孩重要，所以做这件事情就是为

了让孩子看到，妈妈跟他们一起来参与和学习。当地的教育资源比较缺乏，如果父母有这样的教育观念，小朋友是很幸福的。

贺瀚：和妈妈一起观察和体验。

吴耿祯：对。然后她们这群妈妈每个月会有两三个星期留在展览现场那边，她们变成种子教师，带动新加入的家庭去做剪纸创作。她们带得非常好，现在每一次开始报名，名额都被秒杀。虽然地方偏僻，但还是很多人参与。她们后来又做了很多事情，比如说去追溯当地的西拉雅文化，在台南参加一些灯节，等等。

贺瀚：她们带新家庭的方法就是复制刚才你跟我讲的这些方面吗？

吴耿祯：文化园区里的课程，都是她们自己研发教案，每一次都不一样。

贺瀚：营造一个剪纸的生态。

吴耿祯：是的。现在的环境已经很难去营造了，就算是有一个博物馆或者艺术空间，都不见得是适合的，特别是剪纸这样的艺术，要靠人，没有办法靠政府给多少钱，或者去盖一个博物馆就可以继续下去的。我觉得这里最重要的是要有一个正确的观念，不管是用教育或者是传承的方式，对象可以是社会人士，也可以是学校的学生，不应该分类的。

贺瀚：有没有别的什么组织或个人评价过你的这个计划？

吴耿祯：2016年去参加了海峡两岸暨香港公共艺术研讨会，分享了这个计划。那群妈妈也很难得，她们本身也非常热爱生活，对很多东西有兴趣。有些妈妈跟我讲，以前她们对艺术是一种看法，现在对艺术又有了不一样的看法。我觉得她们成长了，透过剪纸，她们对艺术有了新的看法。比如

有一个妈妈，她虽然没有天分，但是很努力，到后来她可以剪出作品了。她还带着她的婆婆一块剪，她的婆婆因为年老了，没事儿做，非常闲。因为剪纸，让她跟婆婆、跟家里其他人的关系有了改变。我觉得这太棒了，我的理念已经在她生活里面实现了，真正地把艺术化为一种生活了。

贺瀚：把剪纸化为生活，有道理。你这段时间还有坚持去台南吗？

吴耿祯：我这个礼拜天没有去。现在如果去的话，差不多是分享这两三个礼拜以来她们做的东西、剪的东西，然后是一个轻松的聚会，就是大家互相看看、互相分享、吃个饭。我想说，这些妈妈其实是很有活力的，在街头做了很多的事情。作品并不一定要到美术馆去展览，如果到美术馆里面去展览，那又是另外一件事情了。我觉得每个展览的地方的调性都是不一样的，我们可以呈现不一样的活力出来。她们中有几个做了好多的东西，都已经可以开个展了。

贺瀚：在艺术上比较成熟了，是吗？

吴耿祯：还是要带一下。如果没有人带领她们，她们可能会散掉，因为她们还不知道该怎么做。我的终极目标是希望即使我不在那个地方，那个地方也有一个自己的团体可以去做这些事情，而且是有活力的，可以继续流传下去的。

贺瀚：那你这样劳心劳力要走到什么时候？

吴耿祯：所以我才说自己很笨，就是因为投入了很长的时间，当然我也可以说我现在就不做了。我希望她们的剪纸可以有越来越多的人参与，而且做出地方特色。如果有这样的结果，就代表实现了我的初衷，就是建立一个剪纸的田野这件事情有了一点点希望。十年、几十年以后，学者来这边调研，台南有这种剪纸，可以代表台南的文化，那这件事情

就成功了。可是过程很难，需要在现在的环境中做一些不属于传统的事情。

贺瀚：有遇到过什么问题或困难吗？

吴耿祯：看起来好像我们做得很容易，但是其实每个过程一点一滴都有很多困难。刚开始，她们只是想来参加几次工作坊的活动而已，但是当我跟她们说这星期回去得做一点什么事情的时候，她们就会说很忙，或者回去不会画怎么办。所以有人就会想要退出，不过退出的那个人后来又来参加我们的分享会了。妈妈们平常很忙，她们不都是家庭妇女，很多也有自己的工作。有一个妈妈要剪纸的时候，就要她的小孩子先去找同学玩，她在家里面自己做创作的时间很少，她要顾忌她先生喜不喜欢，要顾忌家里其他人喜不喜欢。

贺瀚：是不容易。

吴耿祯：但是据了解，现在她剪纸越来越融入家庭了，就是说家里人都很支持她，或者都会跟她一起参与，伴她一路走过来。

贺瀚：共同在剪纸当中找到乐趣？

吴耿祯：我很不喜欢她们只是找到乐趣或者安慰，因为我觉得真正的艺术没有那么简单，没有所谓绝对的正面性。历史上一些艺术家的作品都不是快乐的，所以我要引导她们不要只有快乐，生活中既有痛苦也有快乐，只要顺应她们自己的生活，全部保留下来就好了。

贺瀚：你这样的方式可不可以带到其他地方去做？

吴耿祯：我的答案绝对是不可能的。我本来也以为是可以的，但是我觉得每个地方遇到的人的特质不一样、地方性不一样，我相信会有很大的差距，而且还需要重新考证那个环境或者是那群人的观念、素质、修养。我觉得把这个地方做好就已经很难了，它可以永续地"种"下去是最好的了，但还是有蛮多严酷的现实考验。

贺瀚：好的，感谢吴先生接受访谈，你的这个计划真是让我大开眼界。

参考文献

中共漳浦县委宣传部，编. 福建漳浦剪纸集. 福州：福建美术出版社，1999.

吴新斌，主编. 记住乡愁——漳浦剪纸精品集. 福州：福建美术出版社，2016.

林桃剪纸艺术研讨文集编委会，编. 林桃剪纸艺术研讨文集. 2003.

张峥嵘，主编. 黄素暨漳浦剪纸世家精品集. 福州：福建美术出版社，2012.

陈秋日. 陈秋日剪纸集. 福州：福建美术出版社，1998.

福建省美术馆，编印. 高少萍剪纸艺术作品集. 2013.

李珠琴. 李尧宝刻纸选集. 福州：福建教育出版社，2004.

泉州第六中学，编印. 国家级非物质文化遗产泉州李尧宝刻纸泉州第六中学传习版专用教材——刻纸. 2008.

吴文娟，编著. 跟着吴老师学剪纸. 香港：香港人民美术出版社，2006.

福州市文学艺术界联合会，编. 海峡文人剪纸. 福州：福建美术出版社，2010.

袁秀莹. 少年趣味剪纸. 福州：福建美术出版社，2016.

袁秀莹，吴秋凤. 剪纸作品集. 福州：福建美术出版社，2016.

孔春霞. 凤凰花开——孔春霞剪纸艺术作品集. 福州：海峡书局，2016.

福建省炎黄文化研究会，福建省作家协会，编. 丹桂飘香的地方. 福州：海峡书局，2013.

吴卫东，编著. 浦城剪纸. 福州：福建美术出版社，2011.

谢文富，编著. 剪纸艺术. 台北：阳明书局，1986.

台湾财团法人中华民俗艺术基金会，编. 剪纸艺师：李焕章——新北市口述历史（传统艺术类）. 新北：新北市政府文化局，2013.

洪新富. 纸于至善——2007国际纸艺展. 台北：台湾中正纪念堂管理处，2007.

金尔莉，林彦贤. 剪刻艺术. 台北：金尔莉纸艺书法室，1984.

洪新富. 台湾民俗纸艺. 台北：晨星出版社，2003.

张琼慧. 洪新富的纸艺世界——从传统出发的文化创意产业. 台北：生活美学馆出版社，2003.

洪新富. 好玩的纸. 上海：锦绣文章出版社，2010.

文山. 将纸赋予"生命"——洪新富的纸艺世界. 北京：中国轻工业出版社，2011.

台湾台北县政府，编印. 第一届台北县剪纸研习暨比赛成果专辑. 2005.

台湾台北县政府，编印. 第二届台北县剪纸研习暨比赛成果专辑. 2006.

台湾新北市政府，编印. 第十届新北市剪纸比赛成果专辑. 2015.

台湾新北市政府，编印. 第十一届新北市剪纸比赛成果专辑. 2016.

吴望如. 让纸飞翔. 台北：芦洲区仁爱小学，2016.

后　记

本书是我攻读"区域文化与闽台民间美术研究"博士专业第一年的学习研究与田野调查成果，历经秋、冬、春、夏四季。2016年9月正式接到任务；2016年10月至12月搜集相关资料，确定访谈对象，制订访谈提纲；2016年11月底做第一个口述史访谈，总结经验，吸取教训；2017年1月至2月集中访谈，其中，2017年1月驱车前往柘荣、浦城，2017年2月南下漳州、泉州；2017年3月赴台，马不停蹄；2017年4月至6月整理文字稿，形成体系；2017年7月至8月编辑修正，审稿改稿。整个过程，有条理、有成效。在这成稿之际，感慨良多。

这一年一路走来，每一步都离不开导师、前辈、同事、朋友、家人的支持和协助，没有他们，写作过程不可能如此顺利。要感谢我的博导李豫闽院长。李院长确定由我来承担"海峡两岸民间工艺口述史丛书"剪纸艺术口述史部分的采访及撰写任务；在采访准备阶段和采访期间，李院长还不时询问我的工作进展情况，并为我联系访谈人；在文字稿整理期间，李院长也给予我方法上的指导。还要感谢王晓戈博士。王博士给我介绍福建剪纸的总体布局，带我第一次做剪纸田野调查；王博士还指导我担任中国非遗传承人群研培计划福建剪纸培训班班主任，让我有机会与来自福建各地的60多位剪纸传承人接触交流，并为我联系口述史访谈人；王博士还陪我采访吴文娟老师，在访谈方法上给予我指导。还要感谢蓝泰华博士。在台湾访谈期间，蓝博士就是我的主心骨，住宿和行程都安排得非常妥当，让我有精力一门心思扑在口述史访谈上；蓝博士还安排口述史访谈一行人拜访德高望重的林保尧老师、林荣泰董事长等，拓宽了我们的工艺美术眼界，提升了我们的思想高度；虽然蓝博士自己也有访谈任务，但他还是抽空陪我采访了李圣心女士。

感谢福建省艺术馆的陈哲主任，他让我有机会参与国家级非物质文化遗产代表性传承人抢救性记录工程，使我得以深入采访袁秀莹老人；感谢吴文娟老师，她不但拖着病体接受我的访谈，还为我联系台北的洪新富先生；感谢福州大学厦门工艺美术学院的卢新燕教授，因为也做与剪纸艺术相关的课题，她与我们结伴去闽北、闽东、闽南，一路上给予我太多支持和帮助；感谢台湾艺术大学的张国治教授，陪我采访吴望如校长和洪新富先生，使得我的访谈工作轻松顺利了不少，且效率很高；感谢林荣泰董事长，他同意我到台湾艺术大学旁听他的博士生课程，并介绍我结识了攻读博士学位的张子强学长，让我有机会看到子强学长把传统剪纸运用在网络社交平台上的方法，林董事长还及时我提供了古国萱剪纸艺术展的信息，让我在离台的前一天还有重要收获；感谢李琛同学，教会我用脸书在信息上留言，让我终于预约到吴耿祯；感谢吴耿祯，从他由高冷艺术家转变为"暖男"上，我感觉到我的口述史工作很有成效。

还要感谢漳浦县委宣传部陈建新副部长、漳浦县文化馆张建阳馆长、漳浦县文化馆陈丽娜干事、柘荣县文化馆袁承

木馆长、柘荣县群众艺术馆游剑锋馆长、浦城县文化馆吴卫东馆长，感谢他们的接待、受访和提供大量本地剪纸资料；感谢吴秋凤、张薇、李小燕、陈巧华等剪纸传承人在我访谈期间的陪伴与支持；感谢在台湾访谈期间，赵利权老师、郭希彦老师、淳晓燕老师、叶蓓同学的陪同与支持。

同时，感谢负责整套丛书统筹的林彦主任、敦促我完善口述史文稿的庄严编辑，以及在成书过程中付出心血但我不认识的工作人员。

本书逐渐成形的过程难免有很多遗憾。比如文字整理的时候，发现有些提问不甚理想：或者不够深入，或者涉及的内容不够全面，或者考虑不周，或者错失最佳询问时机，等等。另外，因各种原因和不便，一些重要人士没有采访到，如泉州刻纸的李珠琴女士、台湾早期剪纸推手陈辉老人等。返回福州整理文字稿配图的时候，发现拍摄的照片不够用等等情况。

书中肯定还有很多我没有察觉到的错误或遗漏，还请读者见谅包涵。